귀 기울여 들어야 소리는
비로소 이야기가 된다.

조
응

조응

주의 기울임, 알아차림,
어우러져 살아감에 관하여

팀 잉골드 지음
김현우 옮김

추천의 말

땅을 생명이 뿌리내린 장소가 아니라 소유를 위한 영토로 바라보는
우리는 지금 무엇을 잃어버리고 있는가, 혹은 잊고 있는가. 인류학자
팀 잉골드의 예술에 관한 에세이는 연결된 존재들 사이의 세심한
관계를 다룬다. 손 글씨를 옹호하는 등 우리가 잃어버린 많은
감각들을 다시 일깨워 주는 잉골드의 글은 '과거를 향한 향수가 아닌,
지속가능성을 향한 간절함'에서 나온다. 손 쓰기와 말하기는 긴밀하게
연결되어 있다. 곧 감각하기와 생각하기의 관계에 대한 탐구다. 이
책은 시간, 소리, 사물, 언어 등에 세심하게 반응하며 식물과 동물은
물론이고 사물에까지 확장된 인간과 비인간의 관계를 보듬는다.
독자들이 책을 읽으며 '조응하는 법을 망각'하는 속도를 조금이라도
늦출 수 있다면 좋겠다.

　　　　－ 이라영 (예술사회학자)

팀 잉골드는 오직 소비하느라 잃어버린 세계와의 교감을 예술 작품을 통해 우리 앞에 가져온다. 예술이 보여주는 배제되었던 세계를 다시 같이 느끼도록 독려한다. 그러기 위해 대상을 구분, 분류, 규정하여 정리의 서랍에 넣는 건조한 학문적 언어를 멀리한다. 독보적인 사회인류학자이면서도 아마추어의 세심하고 집요한 날 선 감각으로, 오래 관찰하고 새롭게 느끼며 넓게 사유할 때 비로소 삶과 연결되는 살아 있는 언어가 가능함을 간파한다. 오늘날 냉담과 냉소의 언어로 저 멀리 보내버린 세계를 다시 소생하는 말로 응답하며 껴안고 사랑하려는 태도의 글쓰기, 그의 표현을 빌리자면 자신이 만난 세계에 보내는 '편지'의 모음집이 바로 《조응》이다. 이 책은 예술이 가장 인간적인 문화의 결정체이지만 결국 자연이라는 무한한 우주 안에서 구분되지 않고 함께 존재하고 있다 말하며 걱정 많은 예술가인 나를 안심시킨다.

— 박선민(미술작가)

목차

옮긴이. 김현우

지역 기반 문화 기획자로 활동했다. 출판 편집, 지역 콘텐츠 제작, 국공립미술관 전시 자료 번역 등의 일을 해왔다. 여러 언어 사이를 오가는 것을 좋아하고 말을 다루는 세계에 오래 남고 싶어 출판 번역을 시작했다.

일러두기

- 원서에서 이탤릭체로 강조한 부분은 권점으로 표시했다.
- 단행본·잡지 및 미술 전시 제목은 《 》, 글 및 작품 제목은 〈 〉로 표기했다.
- 저자가 제시한 참고 문헌은 미주 처리했으며, 본문 내 []의 내용은 옮긴이 및 편집자가 이해를 돕기 위해 덧붙인 것이다.
- 원서 제목인 '조응correspondence'은 세계에 응답하고 타자와 어우러져 살아가는 감각과 방식을 가리키는 팀 잉골드의 주요 개념이다. 저자는 같은 단어의 또 다른 뜻인 '편지 주고받기' 역시 이 개념과 연관해 다루고 있다.

들어가며

나는 지난 수년 동안 습관처럼 편지를 써왔다. 내 호기심을 자아낸 것들에게 보내는, 특정한 수신자가 없는 답장들을 노트에 기록해 왔다. 그들은 좀처럼 내 머릿속을 떠나지 않았고 나 또한 그들을 향한 생각을 멈출 수 없었다. 우리의 관계는 일종의 조응correspondence이었다. 그렇게 주고받은 편지를 이 책에 담아냈다. 대부분의 이야기는 지난 10년 사이에, 특히 2013년부터 2018년까지 5년의 기간 중 시작됐다. 당시 나는 유럽연구이사회European Research Council에서 지원을 받아 《내부로부터 알아가기Knowing From the Inside》[1]라는 대형 프로젝트를 이끌었다. 사물에 대한 앎에 이전과 다르게 접근하는 사고방식을 도출하는 데 목적을 두었고, 서로 어긋나는 이론과 현실을 억지로 봉합하기보다는 사유의 흐름에 따라 사물 그 자체와 조응해 보려 했다.

이 책의 에세이는 모두 그러한 시도의 사례들이다. 또한 인류학, 예술, 건축, 디자인 등 《내부로부터 알아가기》 프로젝트에서 다룬 네 가지 주제에 맞닿아 있다. 이 책은 (프로젝트의 결과물 중 하나로) 2017년 애버딘대학교 학내 출판물로 나왔던 초판의 개정판이다. 총 열여섯 장으로 구성되었던 초판에서 에세이 네 편과 인터뷰 세 편을 제외하고 나머지 에세이 아홉 편을 수정해, 새로 쓴 에세이 열여덟 편과 함께 실었다.

프로젝트를 함께하면서 여러모로 나를 돕고 영감을 준 모든 이들과, 연구를 지원한 유럽연구이사회에 큰 마음의 빚을 졌다. 이전

출판물을 활용할 수 있도록 배려해 주고 책을 만드는 데 귀한 통찰을
보태준 사람들에게도 감사의 인사를 전한다. 그 명단은 다음과 같다.
아나이스 톤데르, 애나 맥도널드, 앤 드레센, 앤 마송, 벤자민 그릴로,
밥 심프슨, 캐럴 보브, 클라우디아 차이스케와 데버론 아츠, 콜린
데이비슨, 데이비드 내시, 에밀 키르시, 에릭 슈발리에, 프랑크 빌레,
제르맹 뮐레망스, 주세페 페.노네, 엘렌 스투디에비크, 케네스 올위그,
마리-앙드레 제이컵, 마틸드 루셀, 마티유 라파르, 마이클 말레이,
미켈 니에토, 니샤 케샤브, 필립 바니니, 레이철 하크니스, 로빈 험프리,
쇼나 맥멀런, 테이텀 핸즈, 테칭 시에, 팀 놀스, 토마스 사라세노,
볼프강 바일더. 이들 없이는 이 책을 완성할 수 없었을 것이다!

　　〈카렐리야 북부 어딘가…〉, 〈나무라는 존재의 그늘에서〉,
〈비행기에서〉, 〈세계와 만나는 말〉, 〈디아볼리즘과 로고필리아〉는
라우틀리지 출판사의 허가를 받아 재수록했다.

　　팀 잉골드,
　　2020년 3월 애버딘에서

1.　　이 프로젝트의 내용은 다음 웹사이트에서 확인할 수
　　　있다. https://knowingfromtheinside.org

초
대
하
며

마음으로 쓴 편지들

아이디어는 예기치 못한 순간에 찾아온다. 미리 정해진 때에 예상한 모습으로 나타나는 생각을 아이디어라고 부를 수 있을까? 나뭇잎 더미를 휩쓸어버리는 한 줄기 바람처럼 머릿속을 어지럽히고 뒤흔드는 생각만이 아이디어라고 할 만하다. 내내 기다렸을 때조차 아이디어의 도착은 놀라운 일이다. 가능한 한 빨리 다음 목적지로 넘어갈 생각뿐인 이들에게는 아이디어를 기다려줄 여유가 없다. 그들에게 아이디어는 계획을 망치거나 방해하는 불청객일 뿐이다. 그러나 우리는 아이디어 없이는, 꼼짝달싹할 수 없다. 우리의 사고방식은 진짜 새로운 카드는 추가하지 않은 채 기존 카드의 배열만 요리조리 바꿔보는 카드 섞기에 갇혀버리고 말 것이다. 하긴 요즘은 옛 아이디어 요소들의 배열이나 조합을 달리해서 나오는 것을 새로운 아이디어라고 평가하고 그런 행위에서 창의성을 찾는 것 같긴 하다. 우리 정신의 작용을 만화경 흔들기처럼 보는 듯하다. 만화경 내부의 거울은 타고난 인지 구조이고 그 안에 넣은 각양각색의 구슬은 심성 내용 [정신과 마음의 상태 및 작용을 뜻하는 철학 용어] 에 해당한다. 만화경을 흔들 때마다 이전에 본 적 없는 무늬가 나온다. 이를 본 우리는 신기하다며 감탄하지만 실제로는 새로운 것이 하나도 없다. 각각의 무늬는 그 자체로 끝날 뿐, 어딘가 새로운 곳으로 이끌어주지 않는다. 하지만… 만화경의 흔들림, 우리가 그다지 눈여겨보지 않는

그 움직임에 주의를 기울이면 이야기가 달라진다. 만화경이 흔들릴 때 내부는 요동치고 통제되지 않으며 일시적으로 혼란스러워진다. 만약 만화경이 보여주는 무늬가 아니라 그것을 만들어낸 움직임을 곧 아이디어라고 보면 어떨까?

엘비스 프레슬리는 노래했다. "흠뻑 빠졌어요. 손이 떨리고 무릎이 시큰거려요." [1957년에 발표된 곡 〈올슉업 All Shook Up〉의 가사] 그가 그러고 있는 건 사랑에 빠져서지만, 나는 어떤 아이디어에 불현듯 사로잡혔을 때 그렇게 된다. 두 상태 모두 이성적인 동시에 본능적이다. 사유하는 사람은 때때로 홀로 고뇌하며 자기만의 세상에 몰두하는데, 사랑하는 사람의 모습도 이와 매우 흡사하다. 사유하는 사람과 사랑하는 사람은 둘 다 너무나 약자라는 점에서도 공통적이다. 그들은 아이디어 또는 연인에게 모든 것을 기꺼이 내어주려 한다. 하지만 결코 수동적이지 않으며 열정, 즉 몸과 정신을 강렬한 사유로 맹렬히 이끄는 영혼의 정동에 가득 차 있다. 바로 이 (환희에 가까운) 강렬한 사유야말로 내가 칭송하고자 하는 것이다. 내 경험상 이러한 사유는 주변의 모든 것들이 조화롭게 균형을 이루는 평정 속에서만 비로소 지속될 수 있다. 그런데 현대 사회에서 이러한 균형은 좀처럼 찾기 어렵기에 점점 더 귀해지고 있다. 세계의 부, 기후, 교육 등의 차원에서 나타난 불균형이 우리의 사유를 가로막고 정신적 삶을 위태롭게 할까 봐 두렵다. 정말이지 우리는 무사유 [정치철학자 한나 아렌트는 저서 《예루살렘의 아이히만》에서 독일 나치 정권하 유대인

학살을 가능하게 한 '악의 평범성'의 밑바탕에 자기 행위의 영향과 결과를 생각하지 않는 무사유가 있었다고 말한 바 있다.] 라는 전염병을 마주하고 있다. 그 근본 원인은 바로 우리의 태도다. 우리는 세계를 사랑하기는커녕 더 이상 신경도 쓰지 않겠다는 양, 불균형이 초래할 결과에 대한 숙고를 회피하고 있다.

한나 아렌트가 경고했듯 우리는 '세계에 대한 책임을 떠맡을 만큼 세계를 사랑할지 말지'를 결정해야만 한다.[1] 아렌트의 경고는 제2차 세계대전이 수그러들기 시작할 무렵에 나왔지만 또다시 위기를 맞닥뜨린 오늘날에도 여전히 무겁게 다가온다. 아렌트는 우리가 세계를 다시 사랑해야지만 다음 세대에게 다시 일어설 희망을 줄 수 있다고 했다. 그러기 위해서는 사유하고 글 쓰는 기예를 머리뿐 아니라 마음으로도 다시 익혀야 한다. 예컨대 과거에는 가족이나 친구 등 사랑하는 이들에게 편지를 보낼 때 다음과 같은 방식으로 글을 썼다. 종이 위에 펜을 가져다 대는 순간 생각은 상대방을 향해 건너갔다. 마치 직접 만나 대화를 나누는 것처럼, 감정을 담고 주의를 기울이며 말하듯이 글을 썼다. 논문을 발표하듯 일방적으로 쓰지 않았고 상대방의 정신에서 일어날 법한 일에 반응하며, 그 분위기와 동기 속에서 생각의 선 [저자에게 '선line'은 존재자들이 살아 있는 과정에서 발산하고 남기는 자취이며, 존재들이 서로 엮이고 얽히는 세계의 근간이기도 하다.] 을 풀어갔다. 우리가 한창 작업하는 와중에는 아이디어가 자세한 설명의 부담 없이, 생생하게 절로 떠오른다. 하지만 편지를

쓸 때는 어떤 말을 쓸지만이 아니라 그 말을 어떻게 쓸지도 함께
고민해야 한다. 필기체로 쓴 손 글씨의 경우 끊김 없이 이어지는
글자선의 눌리고 휘어진 정도도 감정을 전달한다. 손으로 쓴 글은 그
말에 내포된 의미뿐 아니라 필체 자체의 표현력을 통해 말 이상의 것을
전한다. 당신은 내 손 글씨에서 내가 어떤 사람이고 어떻게 느끼는지를
알 수 있다. 목소리에서 그런 것들을 읽어내듯 말이다. 모든 사람의
방식이 저마다 다르다.

디지털화로 잃어버린 것들

요즘 이러한 손 편지는 거의 사라졌고, 그 자리에 전화와 이메일
같은 즉각적인 통신 수단이 들어섰다. 손 편지의 특성인 주의를
기울이는 태도와 쓰는 이의 고유한 의지 및 방식을 반영하는
자율성spontaneity도 함께 사라졌다. 좀 더 정확하게 말하자면,
오늘날에는 의사소통이 순식간에 끝나버리는 탓에, 그 과정에서의
자율성은 종이 위에 글줄을 빚는 데 필요했던 주의 기울임과 숙고의
특성을 잃은 채 무디어졌다. 편지가 상대방에게 도달하고 그로부터
다시 답장이 오기를 기다리는 시간에 수반되었던 인내도 없어졌다.
또한 주의를 기울이는 행위에서도 자율성의 속성이 사라졌고 그
의미가 다소 이해타산적으로 변한 듯하다. 세계 속 우리의 현존
자체가 타자들의 존재에 빚을 지고 있음을 인식하고 그에 진정으로

응답하는 행위가 아니라 그저 약간의 의무를 띤 봉사처럼 여겨지는 것 같다. 그만큼 개개인의 고유성과 감정이 덜 담긴 행위가 되었다. 오늘날 어떤 이들은 주의 기울임과 자율성을 되살리려는 시도를 두고 단순히 옛 정취에 대한 향수 정도로 치부한다. 나는 그런 생각에 동의하지 않는다. 이 책은 주의 기울임과 자율성을 회복하는 방식의 예시들이자, 그 과정에서 조응하는 글쓰기가 발휘하는 힘에 대한 증언이다. 과거로 돌아가자는 것이 아니라 오히려 과거에서 미래로 다시금 천천히 발을 내딛자는 이야기를 하려고 한다. 지구에서 계속 삶을 영위하고 번성해 나가려면 주변 세계에 주의를 기울이는 법뿐 아니라 예민함과 판단력으로 응답하는 법을 배워야 한다. 예전에 우리가 주고받은 손 편지처럼 사람들 그리고 사물들과 조응하는 행위는 타자를 존중하면서도 각자가 고유한 방식으로 삶을 지속해 나갈 수 있는 길을 열어준다.

이 책에는 내가 직접 바다와 하늘, 풍경과 숲, 기념물과 예술품 등 수많은 것과 글쓰기로 조응한 사례들을 모았다. 손 글씨로 썼다면 가장 이상적이었을 것이다. 내가 이 글들을 키보드로 작성했고 독자들은 인쇄물로 읽어야 한다는 점은 이 책의 한계다. 이런 안타까움은 과거를 향한 향수가 아닌, 지속가능성을 향한 간절함으로부터 온다. 의사소통의 대부분이 시작되기도 전에 끝나버리고, 삶이 순간의 연쇄로 축소된 세계는 결코 지속 가능하지 않다. 이런 맥락에서 인간적 표현의 역량을 지켜내고 싶다는 소망도

역시 단순히 노스탤지어적인 것이 아니다. 이 역량을 잃으면 우리는
위험해질 것이다. 역사를 통틀어 이 정도로 인류의 역량이 사라질
위기에 처한 적은 결코 없었다. 우리는 우리의 손과 입으로부터 분리된
말들이 글로벌 정보통신 산업의 유동 화폐로 전환되는 모습을 지켜만
봤다. 어떤 말들은 국가와 기업에 저당 잡힌 채 한낱 교환의 토큰으로
전락해 버렸다. 게다가 기술은 점점 더 진화하고 있다. 언어는 삶의
대화에서 추출되어 오직 계산 메커니즘에 적용되는 용도로 이용되고
있다. 그러나 그토록 호들갑스럽게 등장한 '디지털 혁명'은 이번 세기
안에 분명 자멸할 것이다. 기후위기 비상사태에 직면한 세계에서는
디지털 혁명 또한 결코 지속 가능하지 않다. 디지털 혁명을 지탱하고
있는 슈퍼컴퓨터가 이미 엄청난 양의 에너지를 소비하고 있는 데다가
디지털 기기의 재료인 독성 중금속을 채취하는 과정에서 세계 곳곳은
대량 학살과 분쟁에 시달리고 있으며, 더 이상 인간이 살 수 없는
황폐한 지역도 늘어나고 있다. 그런 와중에 디지털화는 역사 시대의
아카이브를 전례 없는 속도로 해체하고 있다.

　　세상의 모든 글이 키보드를 통해 입력되거나 기기의 화면으로
나타나는 미래를 상상해 보라. 그러한 글을 읽을 때는 출력된 종이나
화면의 표면을 훑는 데 그치지 않고 그 너머의 의미를 꿰뚫는 시야가
필요하다. 감정선에 따라 줄줄 써 내려간 이야기는 한때 독자의
시선을 사로잡았지만 이제는 산만하다고 치부된다. 감정이 있던 그
자리는 이제 감정의 대용물인 다양한 이모지로 채워진다. 줄글의

표현력이 덧없이 사라진 데 이어 목소리의 운명도 그 뒤를 따를 것이다. 발성의 음악적 특성은 한때 청중을 매혹해 행렬에 동참시키는 힘을 발휘했으나, 오늘날 말의 기능이 정보 전달로 축소되면서 그 힘을 잃었다. 목소리는 이제 뇌의 신경전달물질이 아닌 디지털 기술로 합성되곤 한다. 이 멋진 신세계에서 자장가, 애가, 캐럴, 콧노래 등은 정동이 제거된 채 과거를 추억하는 기념품이 되어 보존액에 담길 것이다. 목소리를 박탈당하면, 사람들은 노래하는 능력을 잃는다. 우리 손으로부터 글 쓰는 능력을 앗아간 억압이 더욱더 심화하는 것이다. 손 글씨가 없는 사회는 노래가 금지된 사회와 같다. 그런데 사실 이 능력을 되찾는 방법은 간단하다. 단순한 발명품 하나만 있으면 된다. 바로 촉이 달리고 어두운색 액체가 채워진, 한 손에 쥘 수 있는 작은 막대기이다. 어떤 디지털 인터페이스도 이 도구가 지닌 표현력과 다재다능함을 따라올 수 없다. 저렴하고 사용하기 쉽고 외부 전원 공급도 필요 없으며 동작하는 과정에서 환경을 파괴하지도 않는 이 도구는 앞으로도 오랫동안 글쓰기의 미래를 지켜나갈 수 있다.

인간을 넘어

이런 일이 진행된 오랜 세월 동안 철학자들은 도대체 어디에 있었는지 종종 의문이 든다. 최근 몇몇 철학자는 마치 기상천외한 발견이라도 했다는 듯이, 세계가 실제로는 인간을 중심으로 돌아가지 않으며

모든 비인간 존재자도 상호 관계를 맺고 서로에게 의미 있는 존재가 될 수 있다고 이야기하기 시작했다. 심지어 인간이 자신들을 인지하고 활용하는 바에, 아니 아예 인간이 있다는 것 자체에 전혀 구애받지 않는 비인간 존재자조차 말이다. [여기서 저자가 언급하는 '철학자들'은 신유물론neo-materialism을 이야기하는 학자들로 보인다. 20세기 말에 등장한 신유물론은 기존 유물론에서 수동적이고 무력한 것에 지나지 않았던 물질에 행위성을 부여하며 물질뿐 아니라 비인간 존재, 인간과 자연 간의 관계 등을 새롭게 탐구하고 있다.]

이 철학자들은 식물생태학, 동물생태학, 지형학, 토양학 같은 분야에 몸담은 연구자들이 이미 수 세대에 걸쳐 그러한 관계를 탐구해 왔다는 사실을 간과한 듯하다. 물론 우리에게는 그러한 과학적 연구를 뒷받침하는 전제에 의문을 제기할 만한 합당한 이유가 있다. 연구자들은 대개 자연이라는 세계가 마치 지도 위에 아직 표시되지 않은 대륙처럼 '저 너머'에서 우리 인간에게 발견되기만을 기다리고 있었다고 가정한다. 자연의 활동을 설명하려는 과학적 주장은 인간 정신 역시 자연의 일부로 보면서도, 그 주장의 권위를 연구자의 정신이 연구 대상인 자연을 초월해 군림한다는 관점에서 찾는다는 점에서 이중적이다. 그것이 바로 과학이 어떤 종에도 그 종만의 독립된 본질essense이 있지 않다고 말하면서도 인간에게는 (때때로 우월성과 연결되는) 예외적인 특성이 있다는 가정에서 벗어나지 못하는 이유다. 이것이 모든 과학 프로젝트의 전제이기 때문에, 과학은 여기에서 결코

벗어날 수 없다. 이는 방 안의 코끼리처럼 다루기가 매우 까다로워서 모두가 회피하고 싶어 하지만, 그 존재와 영향력을 부인당하는 와중에도, 비인간과의 자율적이고 호혜적인 공생을 연구하는 과학 자체를 이면에서 관장하는 중대한 문제다.

그러나 인간과 비인간이 동등한 위치에서 참여할 수 있는 평평한 운동장을 향한 좀 더 균형 잡힌 '대칭적' 접근 방식을 주창하는 철학자들 역시 이중적이기는 마찬가지다. [신유물론 철학자 중 브뤼노 라투르는 행위 능력이 있는 주체의 범위를 비인간으로까지 넓히고, 그에 따라 주체와 객체 또는 사회와 자연이라는 이분법을 넘어 인간과 비인간을 대등한 행위자로 고려해야 한다는 의미로 '대칭성symmetry'이라는 개념을 사용한다.] 철학자들은 우리 인간이 인간만의 세계에 살고 있지 않다고 말한다. 오히려 우리가 상상할 수 없을 정도로 다양한 비인간들과 세계를 공유하면서, 영향력과 행위성이 계속 확장되는 네트워크를 통해 퍼져 있는 비인간 행위자들과 관계 맺는다고 말이다. 그러나 철학자들이 제안하는 어떤 네트워크든 그 중심에서는 항상 인간을 발견할 수 있다. 왜 그럴까? 이 관점의 지지자들에 따르면, 인간은 다른 종種을 자신의 고유한 삶의 양식에 편입시킬 수 있다는 점에서 모든 생명체 중에서도 특별한 존재이기 때문이다. 인간은 무생물을 도구나 인공물의 재료로 광범위하게 활용하고, 동식물을 목적에 맞게 재배·사육하는 등 다른 존재에게 여러 방식으로 개입한다. 따라서 상황을 인간과 비인간의 균형으로 전환할 때도 중심축은 인간 종이

된다. 그런데 그 축은 근대성의 가장 강력한 신화 중 하나에 기반을
두고 있다. 바로 현생 인류의 먼 조상이 수천 년 전에 다른 모든 동물을
속박하고 있던 자연의 굴레에서 벗어나 역사의 길로 들어섰다는
신화다. 인간과 비인간의 구별을 해체하고 평등한 행위의 장을
만들겠다는 시도는 역설적이게도 인간이 물질적 사물과 연관되어 온
방식 그리고 그 연관의 진보적 역사를 기반으로, 인간이 다른 모든
종과 근본적으로 구별된다는 전제에 따라 정당화되는 것이다. 하지만
어떻게 대칭적 접근 방식이 비대칭적 토대 위에 세워질 수 있겠는가![2]

　　　인간을 넘어선 세계의 진실은 그 무엇도 고립되어 존재하지
않는다는 것이다. 인간은 비인간과 세계를 공유한다. 그리고 그와
마찬가지로 비인간도 각자의 입장에서, 돌은 돌 아닌 것과, 나무는
나무 아닌 것과, 산은 산 아닌 것과 세계를 공유한다. 그러나 돌의
경계가 어디까지이고, 어디부터 돌 아닌 것이 시작되는지는 결코
확정되지 않고 계속 변한다. 나무와 산, 그리고 인간의 상황도
마찬가지다. 고여 있지 않고 주변으로 새어나가는 것이 생명의
조건이다. 물론 우리는 사물을 구분할 수 있다. 내게 사람이나 돌,
나무, 산 등을 가리켜보라고 하면 나는 바로 그렇게 할 수 있다.
그러나 내가 가리키는 것은 어떤 의미에서든 온전히 홀로 존재하는
독립체entity가 아니다. 내 관심은 오히려 무언가가 일어나서 (나를
포함한) 주변으로 넘쳐 흘러가는 중인 장소로 향한다. 돌의 짓을 하고
있는 돌 stone in its stoning, 뻗어나가는 나무, 솟았다가 푹 꺼지기도

하는 산이 보인다. [저자는 이 책에서 '명사+ing'라는 표현을 통해 사물이 나름의 행위와 과정을 통해 세계에 존재하고 있음을 강조한다. 그 행위성을 직관적으로 이해할 수 있도록 '짓'으로 옮겼다.] 심지어 곁에 있는 인간이 인간의 짓을 하는humaning 모습을 보기도 한다. 우리는 사물을 지칭하는 명사를 동사로 바꿔야 한다. '돌의 짓을 하다', '나무의 짓을 하다', '산의 짓을 하다', '인간의 짓을 하다' 등. 그렇게 하면 우리가 다른 많은 존재와 공유하며 거주하는 이 세계가 더 이상은, 애초에 어떤 분류의 선에 따라 이런저런 존재의 종류들로 나뉘어 있었던 것처럼 보이지 않는다. 그 대신 사물이 생성되면서 나타나는 주름과 구김살을 따라 스스로 계속해서 구별 짓는 중인 세계에 우리 자신이 내던져졌음을 깨닫게 된다. 모두는 저만의 구별 짓는 이야기를 지니고 있다. 좀 더 정확히는, 모두가 구별 짓는 이야기 그 자체라고 할 수 있다. 따라서 돌, 나무, 산의 이야기는 (인간의 이야기와 마찬가지로) 시간이 지나면서 이끼, 새, 산악인 등 자신이 아닌 다른 것이 되는 중인 사물 또는 존재의 이야기이기도 하다.

손재와 생성

사물을 그들의 이야기로 인식할 때 우리는 비로소 그들과 조응할 수 있다. 따라서 독자 여러분은 앞으로 나올 에세이를 읽기 전에 그런 바라봄의 방식을 연습해야 한다. 우리는 사물이 이미 정해진 특정

모양과 범주에 자리 잡고 나서야 뒤늦게 그것을 알아차리는 습관에 깊이 젖어 있다. '무궁화 꽃이 피었습니다' 놀이를 할 때처럼, 세계는 우리 등 뒤로 살금살금 다가오다가 우리가 돌아보는 순간 얼어붙은 듯 꼼짝도 하지 않는다. 세계와 조응하려면 아예 무대 뒤로 가서 은밀히 움직이는 존재들에 합류해 동시에 움직여야 한다. 그러면 술래 눈에는 꼼짝하지 않는 조각상 같았던 것들이 바로 활기를 띠고 살아난다. 조각상은 이미 주조되어 굳었지만, 은밀히 움직이는 존재들은 그 주물 안에 살아 있다. 그들은 그저 존재하는being 상태가 아니라 생성 중인becoming 상태다. 조응하는 데에는 철학자들의 말마따나 존재론에서 개체발생론으로 나아가는 전환이 요구된다. 존재론은 사물이 존재하는 데 필요한 조건이 무엇인지를 다루지만 개체발생론은 사물이 어떻게 발생하고 성장하고 형성되는지를 다룬다. 무엇보다도 이러한 전환에는 중요한 윤리적 함의가 있다. 이는 사물들이 서로 차단되고 각자 홀로 고립된 채 외부에서 결코 침범할 수 없는 존재의 세계에 있는 것이 아님을 시사한다. 오히려 사물들은 근본적으로 서로에게 열려 있으며, 나뉘지 않는 단일한 생성의 세계에 함께 참여하고 있다. 다중 존재론은 다중 세계를 상정하지만 다중 개체발생론은 단일한 세계를 상정한다. 이 세계의 사물들은 성장하고 활동하면서 서로 영향을 주고받기respond 때문에 그에 대한 책임을 진다responsible. 우리가 거주하는 이 하나뿐인 세계의 책임은 일부 존재에게 있는 것이 아니다. 우리 모두가 함께

짊어져야 한다.

어떤 사유의 방식을 이해하기 위해 먼저 그것이 어떤 학파의
주장인지를 따지는 사람들이 있다. 지금까지의 내용으로 미루어
내가 현상학을 공부했다고 추측하는 독자들도 있을 것이다.
현상학자들의 영향을 받은 것은 맞다. 하지만 현상학 자체가 출발점은
아니다. 현상학을 완벽히 이해해서 접근의 관점이나 연구 방식을
적용해야겠다고 생각한 적은 없다. 다른 많은 철학처럼 현상학도
우연히 내 안에 들어와 알아채지도 못하는 사이 사유에 스며들었다.
나는 현상학을 독학한 덕분에 (상당수는 굳이 읽고 싶지 않은)
고전을 마음껏 해석하는 자유를 누리고 있다. 원서 주해는 나 같은
아마추어가 아닌 숙련된 철학자들의 일이다.

나는 항상 이 세계 내 존재 [인간이 현존재로서 이미 항상 세계
안에 존재함을 가리키는 하이데거의 '세계-내-존재 being-in-the-world'
개념을 차용했다.] 로서 우리가 겪는 경험의 실체를 파악한다면서
불가사의하고 난해한 글에 머리를 파묻고 있는 학자들이 좀 의아했다.
상식적으로 인간 경험을 깊이 이해하는 가장 좋은 방법은 세계 그
자체에 관심을 두고 세계가 우리에게 건네는 바로 그것에서 배우는 게
아닐까? 이는 이 세계의 거주자들이 일상적으로 하는 일이며, 우리는
그들에게서 배울 것이 많다. 따라서 이 세계에서의 우리의 거주에 닥친
위기를 해결하려면, 철학적 담론의 폐쇄적인 자기지시성에서 피난처를
찾기보다는 (인간이든 다른 종류의 존재든) 바로 이 세계의 거주자들의

지혜에 귀를 기울여야 한다고 나는 계속 주장해 왔다.

오늘날 우리의 세계가 위기에 처한 것은 우리가 조응하는 법을 망각했기 때문이다. 우리는 조응하는 대신 상호작용 캠페인을 펼쳐왔다. 상호작용의 당사자들에게는 미리 정해진 자신의 정체성과 목적이 있으며, 각자의 이해관계에 따라 서로를 대하고, 거래하듯 교류한다. 그 과정에서 그들은 변형되지 않는다. 차이는 애초부터 존재하며 상호작용 후에도 그대로다. 상호작용은 관계 사이에서 나타난다. 하지만 조응은 어우러져 나아가는 일이다. 곤란하게도 우리는 그동안 다른 존재들과 상호작용을 하는 데에만 집중한 나머지 어떻게 하면 우리와 그들이 시간의 흐름 속에서 함께 나아갈 수 있는지를 놓쳤다. 내가 계속 보여주려고 하듯, 조응은 삶들의 끊임없는 전개와 생성 속에서, 서로 합류하고 구별 짓는 방식이다. 상호작용에서 조응으로의 전환은 존재자와 사물 간 관계를 사이between-ness에서 와중 in-between-ness [in-between-ness를 직역하면 '중간'이지만 저자가 나타내고자 하는 바는 물리적 중간이 아닌, 각각의 존재 및 생성 과정이 한데 얽힌 흐름의 한가운데이므로 그 뉘앙스를 살려 '와중'으로 옮겼다.] 으로 재정립하는 근본적 변화가 수반된다.[3] 강과 강둑을 생각해 보라. 우리는 이편 강둑과 반대편 강둑의 관계에 대해 말할 수도 있고, 다리를 건너다가 강둑들의 중간에서 우리 자신을 인식할 수도 있다. 그러나 강둑은 강물에 쓸리면서 끊임없이 재형성된다. 강물은 다리 방향을 직교하면서 강둑 간 와중을

흘러간다. 하나의 와중에 있는 존재와 사물에 대해 말하려면 우리의
인식을 강물에 일치시켜야 한다. 또 그것들과 조응하려면 인식을
강물의 흐름에 합류시켜야 한다. 세계를, 현재만이 아니라 가까운
미래에도 우리가 거주할 수 있는 단 하나뿐인 곳으로 이해하려면 바로
이러한 방향 전환이 필요하다고 나는 믿는다. 그것이야말로 지속
가능한 삶을 위한 조건이다.

앎의 낭비

모든 지식은 쓰레기다. 물질대사로 발생하는 노폐물이다. 어쨌든
이는 교육기관, 기업, 공공기관 등 위로부터 도입된 지식 생산 모델의
필연적인 결론이다. 이러한 지식 생산 모델에서는 대량의 데이터가
수집되어 공정에 '입력'되면 기계의 이해와 처리를 거쳐 지식이라는
결괏값이 '출력'된다. 이 배출물 [저자는 여기에서 '배설물'이라는 뜻의
영단어 excrement를 씀으로써 지식 생산 모델에서 생산되는 지식을 비판하고
있다.] 은 지식 경제에서 상품성이 높은 통화다. 그 공정에서 인간은
기계가 원활히 돌아가도록 유지·보수하는 오퍼레이터 또는 기술자에
지나지 않는다. 이상적으로 인간의 존재와 행위는 기계가 잘
작동하는지 확인하는 범위를 넘어 결괏값에 영향을 미쳐서는 안 된다.
입력과 출력 중간에 일어나는 일은 하나도 중요하지 않다. 결괏값이
쌓일 때마다 배출된 지식 더미는 가차 없이 부풀어 오르고, 정작 삶

자체는 주변부로 내몰려 산업적 규모의 데이터 처리 과정에서 누적된 쓰레기를 헤집는 운명에 처한다.

　　그런데 우리는 이런 기계적 공정이 아닌 사람이 앎을 생산하는 대안 세계를 충분히 상상할 수 있다. 물론 그 세계의 사람들도 계속 '데이터'라는 말을 쓸 것이다. 하지만 그들은 데이터를 문자 그대로 그들에게 주어진 것 [데이터data는 '주다'라는 뜻을 지닌 라틴어 동사 *dare*에서 파생된 단어로 '주어진 것'이라는 의미가 내포되어 있다.] 으로 받아들여서, 살면서 알아간다. 세계가 제공하지 않는 것을 애써 추출하려고 물리력이나 꼼수를 쓰기보다는 세계가 내준 것을 기쁘게 받아들인다. 그들은 음식에서 영양을 얻듯이 세계가 제공한 것을 자양분으로 삼고 이를 꾸준히 소화한다. 소화는 무엇보다도 생명과 성장의 과정이다. 그들에게 앎을 생산한다는 것은 자기 자신을 앎을 지닌 사람으로 만드는 일이다. 물론 그들은 그러한 과정이 어느 정도의 마찰을 수반한다는 사실을 알고 있다. 모든 것이 성장에 보탬이 되지는 않으며 일부는 소화되지 않은 상태로 빠져나간다. 원재료를 다듬는 와중에 먼지, 톱밥, 부스러기, 자투리 등의 형태로 엄청난 양의 쓰레기를 발생시키지 않는 공예는 당연히 없다. 지성을 연마하는 것도 이와 다르지 않다. 그러나 이 대안 세계에서, 이렇게 배출된 쓰레기 자체는 앎이 아니다. 그것은 삶의 과정으로 다시 들어갈 때 비로소 앎이 된다.

　　어떤 생명체도 영원할 수 없으며 홀로 고립된 채 살아갈 수

없다. 생명의 연속성(그리고 그에 따른 앎의 연속성)은 모든 생명체가 다른 생명체를 낳고, 그 생명체가 세대를 이어 더 많은 생명체를 낳을 때까지 얼마의 시간이 걸리든 길러내는 역할을 해야만 실현 가능하다. 숲을 이루는 나무든, 무리 짓는 짐승이든, 공동체를 만드는 인간이든, 살아 있는 모든 것과 모든 앎은 본질적으로 사회적이다. 사회 생활은 하나의 기나긴 조응이다. 좀 더 엄밀히 말하면, 이는 여러 조응이 동시에 서로를 엮고 복잡하게 뒤얽힌 그물망이다. 조응들은 개울의 소용돌이들처럼 여기저기서 굽이치며 여러 주제로 나아가고 있으며, 세 가지 특성이 있다. 첫째, 모든 조응은 계속 이어지는 하나의 과정이다. 둘째, 조응은 열려 있다. 정해진 목적지나 결론을 향하지 않으며 모든 말과 행위는 꼬리에 꼬리를 문다. 셋째, 조응은 대화적이다. 조응은 한 개체가 아니라 여러 참여자 사이에서, 그 와중에 이뤄진다. 이러한 대화적 참여로부터 앎이 끊임없이 샘솟는다. 조응한다는 것은 사유하기thinking가 사고thought의 형태로 자리 잡으려는 바로 그 지점에 계속 있는ever-present 것이다. 아이디어가 흐름에 휩쓸려 영영 사라지지 않도록, 막 부글부글 발효되는 순간에 포착하는 것이다.

아마추어의 엄격성

이 책에 실린 조응의 사례들에서 나는 학문적 관행이라는 족쇄를

벗어던지고 아마추어로서 부끄러움 없이 글을 쓰는 자유를 마음껏 누렸다. 내 생각에 진정한 연구자는 모두 아마추어다. 아마추어는 말 그대로, 전문가처럼 경력을 쌓기 위해서가 아니라 특정 주제를 향한 애정으로, 이끌림과 자율적 참여와 책임감이라는 동기로 연구한다. 아마추어는 조응자들correspondents이다. 그들은 연구를 하면서 세계 전체의 삶의 방식과 조화를 이루는 자기 삶의 방식을 찾는다. 물론 아마추어리즘을 향한 이러한 칭송에는 위험한 면도 있다. 전문성이, 평범하고 교육받지 못한 사람들의 상식에 귀 기울이는 것보다 자신의 지위와 특권을 강화하는 데 더 관심이 많은 기술관료 엘리트 집단의 가식으로 여겨지곤 하는 정치적 분위기에서는 특히 더 그렇다. 아마추어리즘이 조잡한 포퓰리즘으로 전락할 가능성을 피하기 위해, 우리는 아마추어가 되는 것이 무엇인지를 좀 더 섬세하게 정의해야 한다.

곰곰이 생각해 봤을 때 우리에게 추가로 필요한 두 가지는 엄격성과 정밀성이다. 아마추어의 연구는 그 이름에 걸맞게 엄격하고 정확해야 한다. 그러나 두 용어 모두에 대해 약간의 부연 설명이 필요하다. 엄격성이라는 개념을 생각하자 처음에는 아마추어 음악가인 내가 첼로를 익히기 위해 평생 쏟은 노력이 떠올랐다. 수년에 걸친 첼로 연습 기간 동안 고군분투하고 좌절하고 심지어 고통스럽기도 했지만, 그럼에도 매우 큰 자기 성취감을 느꼈다. 엄격성에는 보상이 따랐다. 그런데 최근 예술가이자 시각인류학자인

어맨다 라베츠Amanda Ravetz가 쓴 글을 읽고 엄격성에 대해 다시 생각하게 됐다.[4] 모든 종류의 리서치가 점점 더 관행적 평가 체계하에 놓이는 상황에서 라베츠는 리서치 과정으로서의 예술의 의미가 무엇인지에 관심을 둔다. 현재 리서치를 평가하는 주요 기준은 세 가지로, 독창성, 엄격성, 중요성이다. 라베츠는 독창성과 중요성이라는 지표는 대체로 합리적이라고 생각한다. 그러나 엄격성은 (창의성, 자유로움, 자율성 등의 속성에 반함으로써) 예술적 리서치를 제약할 수 있다고 지적한다. 나는 그가 말하는 엄격성이 내가 첼로 연습에 적용한 바로 그 엄격성인지 궁금했다.

　　누군가는 이 단어, '엄격성rigour'의 어원을 물어볼 것이다. 라베츠는 중세 영단어인 '리그rig'를 추적했다. 그 단어는 쟁기질부터 동물의 등뼈, 집의 지붕마루까지 다양한 형태로 변형되어 쓰였다. 반면 나는 '뻣뻣하다'라는 뜻의 라틴어 리게레*rigere*를 찾았다. 여기에는 정직, 융통성 없음, 무감각 그리고 병적 상태라는 뜻이 있다. 당신이 어느 어원을 선호하든 그 뜻은 다른 뜻과 서로 연결되어 있으며, 가장 본질적인 뜻은 경직성과 심각성인 것 같다. 엄격성은 감정이 없고 경험을 제한하며 살아 있거나 움직이는 모든 것을 접촉하는 즉시 마비시키는 성질이다. 이것이 이른바 (경성과학hard science이라고도 하는) 자연과학의 방식인가? 그렇다면 이는 아마추어 학자가 단호히 반대해야 하는 방식이다. 아마추어는 자신의 삶 전체를 연구 대상에 바치기로 선택했기에 대상의 부름에 응답하고,

응답에 대한 책임을 지는 더 유연하면서도 공감에 기반한 접근 방식을 찾는다. 응답respond은 책임responsibility으로, 호기심은 보살핌으로 나아간다. 라베츠는 특정한 조응을 일컬어 '활력이 느껴지는 조응'이라고 부르는데, 이는 엄격성과는 거리가 멀다. 그 조응이 깊이가 없고 단조롭다거나 차이에 둔감하다는 이야기가 아니다. 전문성과 상식 간 오랜 대립의 담론 속에서, 전문성의 지형은 동질적이고 특색 없는 고원에 지식의 봉우리들이 솟아올라 있는 모습으로 그려지곤 했다. 그러나 조응의 지형은 무한히 다채롭다. 사물과 조응한다는 것은 이러한 변화들을 따라가는 일이다. 라베츠가 말했듯이 '사물과 함께하는 사유'는 '이질적이고 창발적이고 상황적이며 추상적이다'.[5] 감각, 생생한 체험과 맞닿으며 이어진다. 그렇다면 이러한 노선을 따라 연구하는 의미는 과연 무엇일까?

여기서 우리는 두 종류의 사고방식을 대조해 살펴보고 있다. 하나는 사물을 합류시키는join things up 사고방식이고, 다른 하나는 사물에 합류하는join with things 사고방식이다. 전자에서 사물들은 이미 인식 과정에서부터 걸러져서, 데이터라는 침전물로 남는다. 그러고 나면 과제는 데이터로부터 소급하여 사물들을 다시 연결하는 것이 된다. 후자의 인식 속에서는 사물들이 끊임없이 나타나고, 과제는 계속 이어지는 사물들의 발생으로 따라 들어가는 것이다. 직선은 두 점을 잇는 최단 경로라는 유클리드의 유명한 정의를 예로 들어 생각해 보자. 두 점을 정하면 당신은 이미 어떤 직선을 특정한 것이다.

이 선은 폭이 없으며 추상적이고 감지할 수도 없다. 이 선은 내가 켜는 첼로의 팽팽한 현과 다르다. 첼로 현은 특정한 무게와 두께를 지녔고, 누르거나 진동시키면 휘어지고 튕겨진다. 이 선은 농부가 쟁기질해 낸 곧은 고랑과도 다르다. 옆 고랑과 동일한 간격을 유지하며 정렬하기 위해 꾸준히 주의를 기울여 낸 선 말이다. 이 선은 항풍에 대응하여 돛을 정밀하게 조정하려는 의도로 당기고 풀기를 반복하는 뱃줄과도 다르다. 이 선은 내가 예술가 하이메 레포요Jaime Refoyo가 가르쳐준 방법에 따라 맨손으로 그린 완벽한 직선과도 다르다. 먼저 몸 안에서 힘과 근육 긴장 사이의 특정한 균형을 찾은 후, 가까운 주변 환경도 예민하게 인지해야만 그릴 수 있는 선이다. 지금 이야기한 선들에 엄격성이 있다면 그것은 엄격성의 어원처럼 경직되어 있거나 무감각하다는 뜻이 아니다. 그것은 오히려 세심한 조율에 기반한 정밀성에서 발휘된다. 진동하는 와중에 특정한 음을 내는 첼로 현의 긴장에서, 들판을 살피며 쟁기질하는 농부, 바람을 읽는 선원, 신체와 주변을 돌아보는 나의 주의 기울임에서 찾을 수 있는 정밀성 말이다.

사실상 서로 정반대 성격을 지닌 두 종류의 엄격성이 있다는 생각이 든다. 하나는 객관적인 사실로 이뤄진 딱딱한 세계를 기록하고 측정하고 통합할 때 정확성을 요구하는 엄격성이다. 다른 하나는 깨어 있는 인식과 생생한 물질 간 진행 중인 관계를 노련하게 살피고 주의를 기울이기를 요구하는 엄격성이다. 조응에서의 엄격성은 바로 후자다. 그리고 이로부터 뒤이어 정밀성이 등장한다. 이를

정확성과 혼동해서는 안 된다. 예를 들어 함께 춤추며 자신의
움직임을 상대방에게 맞추는 무용수들이 서로를 관찰하는 행위는
정확하기보다는 정밀하다. 정밀성은 타인의 움직임에 자신의 몸으로
반응하는 능력에서 나온다. 이는 어떤 종류의 공예에도 똑같이
적용된다. 작업자의 기술은 감각하는 몸으로 선, 표면, 스케일와 비율
등의 관계를 헤아리며 도구와 물질에 맞춰 움직이는 능력에서 나온다.
무용수와 장인은 아마추어다. 그들의 춤과 기술은 살아 있는 방식을
따르기 때문에 그들은 아마추어다. 그들의 행위는 주의 깊고 예민하며
엄격하다. 그리고 이 엄격성은 둘째 종류의 엄격성이다. 이를 경직과
마비를 유발하는 전문가의 엄격성과 구분해 유연하고 살아 있음을
사랑하는 엄격성, 다시 말해, 아마추어의 엄격성이라고 부르자.

예술의 방식

이 책에서 나는 엄격성과 정밀성을 최대한으로 발휘해 사물의 결
가까이에 바짝 붙어 있으려고 노력했다. 우리가 종종 '이론'이라고
부르는 사유의 수행이 극도로 추상화된 높고 먼 영역으로 날아오르는
것도 아니며, 경험으로부터 멀리 떨어져 나온 개념을 상상으로 다루는
것도 아님을 이야기하고 싶다. 오히려 이론을 다루는 작업도 공예
행위와 마찬가지로 우리가 거주하는 세계의 물질과 힘에 기반을 둘
수 있다. 이론을 하나의 거주 방식으로서 다룬다는 것은 사유 속에서

세계의 텍스처 [표면의 특징을 이루는 속성들의 집합] 와 어우러지고
뒤얽히는 것이다. 말하자면, 이는 있는 그대로의 진리를 은유적으로
받아들이는 것이 아니라 은유적 진리를 있는 그대로 받아들이는
것이다. 이론가는 시인이 될 수 있다. 예를 들어 셰이머스 히니Seamus
Heaney의 시에서 영감을 받아 내가 단어를 찾는 행위를 소작농이
토탄을 찾아 땅을 파는 행위에, 나의 펜을 삽에 비유할 수 있다.[6] 나는
비유 속에 더 깊은 진실이 도사리고 있다는 직관에서 힘을 얻는다.
바로 그런 진실이야말로 내가 이론을 다루면서 찾고자 하는 것이다.
그리고 저기 하늘보다는 여기 지상에서 찾을 가능성이 더 크다는
사실도 안다. 삽을 들고 땅을 파야 한다! 그러면서 삽이 들려주는
지구의 이야기, 아니 더 정확히 말하면, 지구가 삽을 통해 들려주는
이야기를 살펴야 한다. 그리고 그렇게 얻은 사유를 종이 위에 옮긴다.

　　　그러나 은유적 진리를 있는 그대로 받아들이는 것이 오롯이
시만의 방식은 아니다. 그것은 무엇보다도, 예술의 방식이다.
예술가의 작업은 진실을 직관적 현존의 상태로 구현해 우리가 진실을
직접적으로 경험할 수 있게 한다. 이 책의 에세이 대부분은 원래 예술의
촉발에 대한 응답이었다. 예술가나 큐레이터에게 의뢰받아 쓴 글도
있지만, 순전히 내가 쓰고 싶어서 썼다. 미학적 관점으로든 또는 그
밖의 다른 관점으로든, 예술 자체를 평가하려는 목적은 아니었다.
나는 전문적인 해석이나 분석을 하지 않았다. 전문 평론가가 아닌
아마추어 응답자로서 글을 썼다. 다만 언어라는 매개체를 통해, 나

자신의 목소리로 조응했다. 그렇게 작업하는 과정이 정말 즐거웠다. 학자로서의 페르소나를 내려놓고 나 자신의 목소리와 손과 마음으로 쓸 수 있어서 다행이었다. 생생한 아이디어를 받아들이면서 그로 인해 흔들리고 혼란에 빠지는 자유를 누렸다.

이 책은 여섯 장으로 나뉜 스물일곱 편의 에세이로 구성된다. 우리는 숲에서 출발하여 나무와 대화를 나눈 후 바다, 육지, 하늘을 거쳐 다시 대지로 돌아오는 포물선을 따라 나아간다. 우리는 땅속으로 숨어들고, 세계의 원소들과 얽히고, 자연에서 모은 뭉치들에서 풀려나온 선과 실을 따라 책의 지면을 돌아다니다가 다시 우리 손으로 글을 쓰며 말을 회복하자는 요청으로 이야기를 끝맺는다. 세계world로부터 우리 자신의 말word을 향한 이 여정은 끊임없이 점진적으로 펼쳐지면서도, 각각의 특성과 완결성을 지닌 부분들로 조합됐다. 마치 새 둥지처럼, 애초에 서로 맞물리게 설계되지 않은 갖가지 조각들로 이뤄졌다고 할 수 있다. 각 구성요소의 자율성과 우연히 만들어진 결합 구조 덕분에 새 둥지는 악천후에도 버틸 수 있으며 복원력이 높다. 새 둥지의 굳건함은 불규칙성으로부터 나온다. 이 책 역시 마찬가지다. 독자에게는 목차와 상관없이 언제든 어디든 들춰볼 자유가 있다. 어떤 글은 두고두고 여러 번 다시 읽을 수도 있을 것이다. 숲속을 걸을 때처럼 다양한 다른 경로를 선택할 수 있다. 책장을 걸어갈 땅으로, 글줄을 길로 바라보라. 즐겁게 방랑하기를!

1. Hannah Arendt, 'The crisis of education'(1954), *Between Past and Future,* introduced by Jerome Kohn, London: Penguin, 2006, pp. 170-193. 한나 아렌트, 〈교육의 위기〉, 《과거와 미래 사이》, 서유경 옮김, (파주 : 한길사, 2023).

2. Tim Ingold, 'Anthropology beyond humanity' (Edward Westermarck Memorial Lecture, May 2013), *Suomen Antropologi* 38(3), 2013: 5-23.

3. Tim Ingold, *The Life of Lines*, Abingdon: Routledge, 2015, pp. 147-153. 팀 잉골드, 《모든 것은 선을 만든다》, 차은정·권혜윤·김성인 옮김, (서울: 이비, 2024).

4. Amanda Ravetz, 'BLACK GOLD: trustworthiness in artistic research (seen from the sidelines of arts and health)', *Interdisciplinary Science Reviews* 43, 2018, pp. 348-371.

5. Ravetz, 앞의 글, p. 362.

6. Seamus Heaney, 'Digging', *New Selected Poems, 1966-1987,* London: Faber & Faber, 1990, pp. 1-2.

숲 속

이야기

숲속 나무들만큼 함께 어울려 성장하는 공생coviviality을 더 잘
보여주는 사례가 있을까? 그들은 인간보다 훨씬 더 사회적이다.
인간이 일시적인 문제에 집착하며 왔다 갔다 하는 동안 나무는 자기
자리를 지킨다. 나무는 이야기를 들려주며, 자기들끼리 소통한다.
오래된 나무는 선조들의 뿌리에서 싹을 틔우는 어린 묘목을 보살핀다.
우리 인간은 그들의 길고 장엄한 대화를 엿듣는 사소한 존재에 지나지
않는다. 도서관이나 성당에 들어가듯 경건한 마음으로 숲에 들어가라.
사회학은 바로 그곳에서, 당신이 나무를 배우면서 시작된다. 당신
눈앞에는 책장에 꽂힌 책처럼, 혹은 성당의 기둥처럼 줄지어 선 나무
몸통이 빽빽하게 펼쳐진다. 고대인은 라틴어로 나무 몸통과 책을 모두
코덱스codex라고 불렀다. 숲에서 각각의 나무 몸통, 즉 코덱스는
(오늘날의 책처럼 앞뒤 표지 사이가 아닌) 저 높은 곳에 저마다의 이야기를
품고 있다. 성당 천장의 부채꼴 궁륭이나 창문의 나뭇가지 모양 장식

격자처럼 말이다. 이를 읽으려면 목을 뒤로 한껏 젖혀야 한다.

하늘에 우거진 숲 지붕을 향해 주의 깊게 응시하고 귀를 기울이고 나무껍질과 이끼가 피부나 손톱 바로 밑에 있는 것처럼 질감을 느껴보라. 나무들의 현존을 마주하고 있으면 분명 살아 있다는 느낌이 훨씬 더 생생해진다. 하지만 그들은 우리에게 수수께끼를 내고 있는 것 같다. 의미를 해독하려고 아무리 애를 써도 전혀 갈피를 잡을 수 없다. 숲속에서는 모든 것이 너무나도 복잡하다! 라틴어로 '함께com'와 '접다plicare'가 합쳐져 '복잡하게 하다complicate'라는 뜻의 영단어가 되었듯이, 숲속의 모든 것은 말 그대로 함께 접혀 있다. 무리 지어 있는 나무들 사이에서 한 나무가 어디에서 끝나고 또 다른 나무가 어디에서 시작하는지는 헤아리기 어렵다. 나무들은 모자이크의 조각들처럼 경계를 사이에 두고 맞닿아 있지도 않고 각기 고립된 채 서로 등을 돌리고 있지도 않다. 그보다는 서로의 위아래로, 서로를 파고들며 접히고 어우러져 있다. 여기저기 비죽비죽 나와 있는 뿌리에 발이 걸려 넘어질 것 같은 땅바닥, 울퉁불퉁하고 주름진 나무껍질, 바람에 흩날리는 나뭇잎 더미를 살펴보라. 나무들이 무리 지어 빚어낸 모든 선은 세계라는 직물-구조[저자는 '직물'과 '구조'라는 뜻을 함께 지닌 영단어 fabric을 통해 존재자들이 서로 엮이고 얽힌 세계의 구성의 속성을 드러내고 있다. 그 중의적 뉘앙스를 살리기 위해 이 단어를 '직물-구조'로 옮겼다.]가 구겨져서 만들어진 주름이다.

그러나 그러한 구겨짐은 질서를 원하는 우리의 욕망과는 거리가 멀다. 우리는 이성의 부름에 화답하는 세계를 선호한다. 우리는 무언가를 짓거나 만들 때 사물을 곧게 펴고 단순화하려고 노력한다. 표면은 매끄럽고 평평해야 하며 모서리 각은 딱딱 맞추어져야 한다. 어쩌면 우리는 나무의 복잡한 공생을 부러워한다. 우리는 그들이 어우러져 살아가는 삶의 방식을 평화롭고 고요하게 만끽하고 있다는 이야기에 동의할 수 없다. 우리에게는 이해할 수 없는 일이다. "나무와 인간 중 선택해야 한다. 둘 다를 위한 공간은 없다."고 우리는 말한다. 소를 사육하고 대규모 농장을 운영하는 데 토지가 필요해서, 선박을 만들 목재와 제지 산업에 쓰일 셀룰로오스가 필요해서 인류는 지난 역사 내내 숲을 벌목하고 불태웠다. 내가 글을 쓰고 있는 이 순간에도 지구 곳곳에서는 불길이 치솟고 있으며, 그곳에 거주하던 이들은 목숨을 건 피난을 떠나고 있다. 거대한 불길이 지나가면 숲은 다시 한번 잿더미에서 되살아날 것이다. 하지만 인간 사회는 어떨까? 다시 일어설지도 모르지만 그러지 못할 수도 있다.

카렐리야 북부 어딘가…

2016년 새해 첫날, 나는 (약 서른 명의 다른 사람들과 함께) 개인적인
의미가 있는 장소에 관한 원고를 써달라는 요청을 작가이자 방송인인
팀 디로부터 받았다. 오늘날 환경을 주제로 하는 많은 글이 정보와
영성을 허술하게 조합하는 데 질린 그는 평범한 장소가 우리에게
얼마나 소중한지, 그 장소를 계속 돌보는 것이 왜 중요한지를
보여주고 싶어 했다. 어떤 장소, 어디에 있는 장소여도 괜찮다고 했다.
그곳은 속이 빈 나무나 길모퉁이일 수도 있고 어린 시절의 침실이나
하수처리장일 수도 있다. 거리와 건물을 갖춘 도시의 콘크리트
세계에 있을 수도, 들판과 숲이 펼쳐진 어느 시골의 초목 세계에 있을
수도 있다. 중요한 것은 그 장소가 우리 마음 깊이 있어야 한다는
점뿐이었다. 이 글들은 한 권의 책으로 엮여 2018년《기반 작업Ground
Work》이라는 제목으로 출판됐다.[1]

 나는 내게 각별한 장소를 다루는 이 글을 제대로 써보기로

마음먹었다. 실제로 이 책에 모아놓은 여러 아이디어가 바로 그곳에서 처음 뿌리를 내렸다. 따라서 이 글은 조응에 관한 이야기를 시작하기에 안성맞춤인 장소다.

×

카렐리야 북부에 있는 숲 어딘가에 거대한 바위가 있다. 그 바위는 언젠가 빙하의 힘에 의해 화강암 암반에서 떨어져 나왔다. 한동안 빙하에 실려 떠내려가다가 빙하가 녹자 가파른 경사면에 무심코 버려졌다. 언덕 아래로 굴러 내려갈 수도 있었던 바위는 사방에서 자라난 흙, 이끼, 지의류, 덤불, 나무에 둘러싸여 그 자리에 남았다. 아래쪽 식물에게는 그늘과 쉼터가 되어주고, 표면은 또 다른 식물이 자라날 자리로 내어주면서 스스로 하나의 생태계를 이루었다. 심지어 바위 맨 위쪽 갈라진 틈에는 어린 소나무가 뿌리를 내렸다. 그 바위를 찾으려면 돌밭을 지나 수풀을 헤치며 깊은 숲속까지 조심조심 들어가야 한다. 그러면 당신은 사방의 너비가 균일하고 높이는 약 4미터인 200톤 가량의 그와 마주칠 것이다. 그는 평평한 바닥에 놓여 있지 않고 경사면에 멈춰 서 있다. (영zero의 속도로 미끄러지는 중이라고도 할 수 있다.) 아슬아슬한 힘의 균형이 바위를 붙잡고 있다. 그런데 아마도 수천 년 전에 이 바위는 한 번 크게 깨졌다. 틈새로 들어온 물이 얼었고, 부피가 팽창하면서 발생한 엄청난 힘이 바위를 깨부순 것이

분명하다. 바로 그때 한쪽이 70센티미터 정도 옆으로 쪼개졌을 것이다. 현재 바위의 상단에는 쐐기 모양 균열이 남아 있고, 그 안으로 작은 돌덩어리가 들어가 위에서 약 3분의 1 지점에 끼어 있다. 그리고 뒤이어 표면으로부터 떨어진 바위 파편 하나가 그 돌덩어리 위에, 날카로운 모서리를 밑으로 향한 채 서 있다.(그림 1) 모든 일이 순식간에 벌어졌을 것이다. 나는 고요한 숲속에서, 그 폭발음이 어떠했을지, 풍경에 어떻게 울려 퍼졌을지 상상해 본다. 경사 위 바위, 바위의

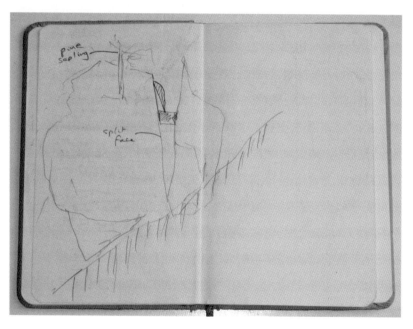

그림 1. 스케치북에 그린 바위. 저자 촬영

균열, 균열의 막힘, 막힘 위 파편으로 이루어진 이 위태롭게 균형 잡힌 조합을 보고 있노라면 그때 그 폭발의 내부에, 고요 속에 머무는 느낌이다. 마치 자연이 이 바위에서 영원히 숨을 멈추고 있는 것만 같다. 언젠가는 고요가 깨지고 바위도 굴러떨어질 것이다. 언제일지는 알 수 없다. 그때 그 아래에 있지 않기만을 바란다!

　　이 숲 어딘가에 특별한 나무가 있다. 몸집이 크지도 키가 크지도 않다. 발치의 뿌리가 빙하로 매끄럽게 다듬어진 바위의 노두[광맥, 암석이나 지층, 석탄층 따위가 지표면에 드러난 부분]를 단단히 휘감고 있고, 그곳으로부터 두껍고 울퉁불퉁한 나무 몸통이 뱀처럼 뒤틀리며 솟아 나왔다. 가장 최근에 자라난 나무의 끝부분은 바늘잎으로 뒤덮인 얇은 잔가지들로, 폭죽 터지듯 공중으로 펼쳐져 있다. 이 나무는 소나무인데 큰 호수 기슭에서 뿌리를 내린 탓에 자기보다 내륙 쪽에 있는 다른 소나무들이 어느 정도 피할 수 있었던 극심한 바람과 추위를 겪어야만 했다. 휘어진 나무 몸통은 가느다란 묘목에 불과했던 어린 시절부터 비바람에 맞서 싸워온 세월을 증언한다. 그 어린나무가, 그 이후 수십 년에 걸쳐 성장하고 두터워진 겹의 내부 깊숙이, 그대로 남아 있다. 세월에 따라 단단하고 우락부락해진 그는 이제 자연이 자신을 향해 내던지는 어떤 것도 거뜬히 견뎌낼 수 있다. 내게 이 나무가 이토록 특별한 이유는 그곳에서 바위와 공기가 일종의 대화를 나누는 것처럼 보이기 때문이다. 나무 밑둥은 거의 다 돌로 변했다. 노두의 윤곽을 따라

뻗어나가며 그 틈새를 파고든 뿌리가 바위를 단단히 붙잡고 있다. 그러나 위쪽에서는 미세한 바람에도 솔잎이 섬세하게 흔들리고, 작은 자벌레들이 나뭇가지의 길이를 재듯 몸을 구부렸다 폈다 하는 특유의 걸음걸이로 이동하고 있다. 시간을 초월한 견고한 물성과 찰나에 불과한 휘발성이 한데 어우러진 광경이 아닐 수 없다. 이것이 바로, 이 나무의 기적이다. 나무를 통해, 바위는 몸을 열어 하늘을 만났고 해마다 지나가는 계절의 흐름도 영원(처럼 보이는 곳) 속에 자리 잡았다. 내가 그랬듯이 이 나무와 함께 시간을 보내면 순간에 머무르면서도 시간을 초월하는 몽상에 빠져든다.

 이 숲에서는 숲 개미가 개미집을 짓고 있다. 멀리서 보면 개미집은 평면은 원형이고 입면은 종 모양인 흙더미와 똑같이 생겼다. 하지만 자세히 관찰해 보면 수많은 개미가 서로, 그리고 모래 알갱이와 솔잎 등 어딘가에서 가져온 물질과 뒤엉킨 채 분주하게 움직이고 있다. 중앙에는 개미의 길이 사방으로 뻗어 있다. 땅을 자세히 살펴야만 이 개미들을 알아차릴 수 있다. 종종 그들은 땅을 덮은 지의류와 이끼의 빽빽한 카펫을 뚫고 나아가는 땅굴의 모습으로 인식된다. 만약 당신이 개미와 같은 크기라면, 길을 가는 일은 어마어마하게 힘들 것이다. 나무뿌리는 산맥이 되고 지금 우리에게 그저 조약돌에 불과한 것이 가파른 오르막길과 깎아지른 듯한 내리막길로 나타날 것이기 때문이다. 개미들은 밖으로 나가다가 짐을 잔뜩 지고 돌아오는 다른 개미들과 부딪치기도 하면서, 끊임없이

개미집을 들고 난다. 그 무엇도 이 수천 수만 마리 개미들의 행렬을 멈출 수 없을 것 같다. 혼자 숲속을 헤매다가, 발밑에 상상할 수 없을 정도로 기묘하고 복잡한 수백만 마리 곤충의 제국이 있다는 생각을 하면 너무나도 경이롭다.

숲에는 바람이 불고 있다. 특히 아스펜 나무 사이로 멀리서부터 바람이 불어오는 소리가 들려온다. [아스펜 나무는 잎자루가 가늘고 길어서 바람이 조금만 불어도 잎이 잘 흔들리는 특성이 있다. 그 특유의 움직임과 소리가 불러일으키는 정서 때문에 문학 작품에 자주 등장한다.] 모든 잎사귀가 같은 곡조에 맞춰 노래할 때까지 한동안 나무들은 제각기 다른 나무에게 바람을 건네준다. 나무 몸통이 약간만 흔들려도 모든 잎이 사르르 떨린다. 그리고 다시 사방이 조용해진다. 바람이 지나갔다. 호수 표면이 잔물결로 흐트러지면서 빛이 빚어낸 작은 태양들이 불규칙하게 반짝인다. 잔물결이 호숫가에 닿으면 갈대들이 몸을 구부려 일제히 바스락거리다 고요해진다. 나무가 잎이 무성한 가지를 휘날려서 세찬 바람을 만들어내는가? 물이 잔물결을 일으켜서 바람을 만들어내는가? 갈대가 바스락거리면서 바람을 만들어내는가? 당연히 아니다! 하지만 클라리넷 연주자가 내뱉는 숨이 음악으로 바뀌려면 리드[오보에, 바순, 클라리넷 등 목관악기에 들어가는 부속품으로, 공기의 흐름에 따라 진동하는 얇은 나무판이다. 주 재료가 갈대다.]를 거쳐야 한다. 만약 우리 귀에 들리는 소리의 음악을, 우리 눈에 보이는 햇살의 춤을 곧 바람이라고 생각한다면, 그렇다면

나뭇잎과 물결, 갈대가 바람을 만들어내는 것이 맞다. 내가 바람을 듣는다거나 호수 표면에서 바람을 본다고 말할 때 내가 듣는 소리는 나뭇잎이 만들어낸 것, 내가 보는 빛은 잔물결이 만들어낸 것이 맞다.

언젠가 들판에서 연을 날리고 있었다. 막 잔디를 깎은 들판이었다. 연실을 풀고 감는데 연이 공중의 거센 바람을 연주하는 악기로 느껴졌다. 마치 바람 소리를 내는 나뭇잎처럼 말이다. 이전에 연을 날리다가 엉킨 적이 여러 번 있어서 연실은 여기저기 잘라내고 다시 묶어 수선한 상태였다. 그런데 바람이 세차게 불어 매듭 중 하나가 풀렸다. 연실로부터 끊어진 연은 바람을 타고 나무 꼭대기를 넘어 어딘가로 날아가 버렸다. 이전에 느껴본 적 없는 자유를 만끽했을 연을 상상한다. "날 좀 봐. 나는 하늘에 속한 존재야. 들판과 숲 따위, 나에겐 아무 상관 없어!"라며 환호하는 그를. 하지만 그 결말은 민망했을 것이다. 연은 지상으로 추락했을 것이고, 나뭇가지에 걸렸을 가능성이 높다. 나는 그 연을 찾지 못했다. 하지만, 내 눈앞에서는 완전히 사라졌을지언정 그는 나뭇가지에 쓸쓸하게 매달린 채로 숲속 어딘가에 분명 남아 있을 것이다.

나 역시 들판과 숲을 돌아다니다가 길을 잃을 뻔한 적이 있다. 나는 숲을 통과하는 오래된 오솔길을 하나 알고 있는데, 그 길이 어디에서 시작하고 끝나는지는 모른다. 호수 주변 농장에서 일하던 많은 사람이 매년 건초를 베러 갈퀴, 낫, 쇠스랑을 들고 저 먼 초원으로 오가면서 만들어진 길이다. 그들은 건초를 들판에 있는 헛간에

저장했다가 겨울에 말과 썰매로 옮겨서 외양간의 소에게 먹였다.
그러나 이는 옛날 일이다. 농장들이 저마다 트랙터를 사들이면서
먼저 말이 사라졌다. 이어서 임업이 낙농업보다 수익성이 높아지자
농장에서 멀리 떨어진 농지들도 버려졌다. 그런 다음 소가 팔려나갔고
마침내 사람들도 떠났다. 일 년 내내 사람이 머무는 농장은 이제 거의
없다. 그 오솔길 역시 더 이상 사용되지 않고, 점차 없어지고 있다. 어떤
곳에서는 흔적도 없이 사라졌다. 쓰러진 나무가 길을 막고 있거나 길
한가운데에 새로 나무가 자란 곳도 있다. 땅 위 부엽토층이 미묘하게
달라지는 부분, 지표면을 덮은 지의류 사이의 빈 틈, 흙 두께가 얇아져
드러난 바위 일부 등이 이루는 어떤 선을 따라가야만 길을 알아볼
수 있다. 하지만 선을 살펴서 길을 알아볼 수 있는 건 그 길 위에 있을
때뿐이다. 길에서 조금만 벗어나도 선은 사라진다. 실제로 몇 번이나
그런 일이 일어났다. 개미집에 이끌리거나 탐스러운 월귤나무 열매를
따느라 길을 한참 벗어났다가 다시 돌아올 때 그 선을 알아채지
못하고 지나치는 바람에, 길을 가로질러 너무 멀리 가버리기도 했다.
그렇다면 따라갈 때만 보이는 길을 무엇이라고 생각해야 할까?
사람이 걸어서 만든 이 오솔길은 땅에 새겨진 인간 활동의 흔적이다.
하지만 그 길은 땅바닥에서 (적응된 눈으로만, 흐릿하게) 구분할
수는 있을지언정, 그 길로부터 땅바닥을 구분해낼 수는 없다. 이때
땅바닥은 무대 세트처럼 모든 지형지물이 설치된 기반이 아니다.
오히려 여러 번 접히고 구겨진 표면에 가깝다. 여기서 길은 땅의

주름과도 같다.

카렐리야 북부 어딘가에는 여전히 소가 산다. 그러나 지금
이곳에는 한 마리도 없다. 수년 전부터 들판은 침묵에 빠졌다. 한때
우리는 낙농장에서 따뜻하고 신선한 우유를 얻고자 우유통을
챙겨 들고 나룻배의 노를 저어 호수를 건넜다. 하지만 소 몇 마리를
돌보는 일은 이제 수지가 맞지 않는다. 게다가 노인들이 떠나면 과연
누가 우유 짜는 일을 이어서 할 것인가? 어떤 소녀도 어머니를 따라
외양간에서 일하고 싶어 하지 않으며, 어떤 소년도 여성의 일로만
여겨져 온 이 일을 맡고 싶어 하지 않는다. 오늘날 소들은 대규모 축산
시설에 갇혀 있으며, 관리자들은 한때 방목지로 사용됐던 들판을
임대한다. 나는 가끔 들판에 소들이 여전히 유령처럼 돌아다니는
모습을 상상한다. 달처럼 애절한 눈동자로 힐끔 쳐다보는 소들이
눈앞에 있고, 그들이 음매 음매 울며 풀을 씹고 덤불을 헤집는 소리가
들리는 것만 같다. 그런 다음 다시 침묵이 찾아오고 뻐꾸기의 슬픈
울음소리가 외로이 들려온다. 언젠가 소들이 머물렀던 초원에서는
이제 기이한 흰색 타원형 물체를 볼 수 있다. 그것들은 여기저기
흩어져 있거나 선로 주변에 줄지어 있다. 사람들이 '공룡알'이라고
부르는 그 물체는 사실 기계로 만든 거대한 건초 롤이다. 건초는 기계
안에 들어가 잘리고 둘둘 말린 후, 한 롤 분량이 되면 자동으로 흰색
플라스틱 시트에 싸여 바닥에 눕혀진다. 나중에 이 '알'은 수거되어 저
멀리, 소들이 모여 있는 축산 시설로 보내진다.

숲과 호수로 둘러싸인 들판 한가운데 낡은 오두막이 있다. 우리 가족이 종종 여름을 보낸 이 오두막에는 거실, 아담한 침실 두 개, 현관, 그리고 작은 베란다가 있다. 바깥에는 나무 계단이 정문으로 이어져 있다. 매일 아침 나는 그 계단에 앉아 생각한다. 우리 아이들이 처음 걸음마를 시작했을 때부터 각자의 가정을 꾸린 지금에 이르기까지 이곳에서 보낸 모든 삶을 떠올린다. 새소리를 듣고, 꽃가루를 옮기는 꿀벌을 지켜보고 나무 사이를 지나가는 햇살을 느끼며 차 한 잔을 마신다. 그리고 오늘은 어떤 글을 쓸지를 고민한다. 날씨가 좋으면 통나무를 깎아 만든 벤치가 딸린 작은 나무 테이블에서 마당 건너편 나무들을 바라보며 쓴다. 테이블은 방수천으로 덮여 있고, 그 위에는 나선형 모기향을 올려놓은 깡통 말고는 아무것도 없다. 한쪽 끝에 불을 붙이면, 모기향은 달콤한 냄새의 연기를 피워 올린다. 내 글쓰기 공간을 침범하는 모기들을 내쫓으며 아주 천천히 타들어 간다. 요즘은 기후변화 때문인지 모기도 줄어서 모기향이 그다지 필요하지 않은데다 모기가 실제로 그 연기를 싫어하는지도 잘 모르겠다. 하지만 나는 그 특유의 냄새를 좋아하기 때문에 모기향을 계속 피운다. 이는 내가 사색하고 있다는 신호다. 모기향의 나선이 천천히 사라짐에 따라 내 생각도 연기처럼 원을 그리며 올라가 공중으로 흩어지는 것 같다.

이곳에 머무르지 않는 나머지 기간에는 이 벤치와 테이블, 그리고 오두막으로 오르는 계단을 그리워한다. 여기보다 더

고요한 곳은 없다. 마음이 평온한 상태여야 비로소 생각이 이리저리 뻗어나가는 데에서 오는 스트레스를 견딜 수 있기에 깊은 성찰을 하기에 여기보다 더 안성맞춤인 곳은 없다. 또한, 빙하의 움직임에서부터 대기의 움직임에 이르기까지 세계의 다양한 리듬이 여기보다 더 완벽하게 깃들어 있는 곳도 없다. 쪼개진 바위, 뒤틀린 나무, 개미 제국, 한숨짓는 바람과 호수 잔물결에 반사되는 햇살, 잃어버린 연의 추억, 옅어지는 길과 사라진 소, 공룡알, 내가 앉아 있곤 하는 계단, 그리고 이 글을 쓰고 있는 테이블. 이들은 내가 가장 좋아하는 장소에 얽힌 많은 이야기 중 일부다. 내 비밀이 드러날 수도 있으니 정확히 어디에 있는지는 말하지 않으려 한다. 하지만 카렐리야 북부 어딘가에 있다.

1. *Ground Work: Writings on Places and People,* edited by Tim Dee, London: Jonathan Cape, 2018.

칠흑 같은 어둠과 불빛

데이비드 내시David Nash는 나무를 통째로 사용하여 규모가 큰 작품을 만드는 조각가다. 최근에는 나무에 불을 붙여 태우는 작업을 시작했다. 2010년작 〈블랙 트렁크 Black Trunk〉에서는 레드우드 나무의 몸통을 널빤지로 감싸고 불을 붙였다. (레드우드는 목질이 단단하며 수피가 두꺼운 나무로 불에 잘 타지 않는 종으로 알려져 있다. 탄닌산이 다량 함유되어 짙은 적갈색을 띠는데, 바로 이 탄닌산이 불에 잘 견디는 내화성 장벽으로 기능한다. 산불이 나서 겉이 새까맣게 변했더라도 살아 있을 가능성이 다른 나무에 비해 높다.) 솟구치는 불길이 한동안 하늘을 환하게 밝혔지만, 불이 다 꺼진 후에도 나무 몸통은 그대로 남아 있었다. 그리고 숯처럼 바짝 마르고 검게 그을린 채 지금도 굳건히 서 있다. 나무에 남은 어둠이 죽음이나 파괴를 뜻하지는 않는다. 새까맣게 탄 몸통은 오히려 블랙홀처럼, 화염이 내뿜은 에너지를 모두 제 안으로 빨아들인 것처럼 보인다. 나무는 자신 안 응축된 강인함과 힘과 생명력을 언제든 터뜨리고

살아날 준비가 되어 있다.

내시의 작품을 본 나는 모든 물질의 어머니인 나무가 모든
생명의 근원인 빛과 어떻게 이어져 있는지를 생각하게 됐다. 소나무를
태우면 숯 말고도 피치라는 응고된 액체 잔류물이 나온다는 사실이
떠올랐다. 숯보다도 더 검은 이 피치는 어떤 물질인가? 그리고 그
어둠은 칠흑 같은 밤〔영어에서는 빛이 전혀 없고 완전히 깜깜한 밤의
상태를 피치의 검은색에 빗대어 '피치처럼 어두운 밤pitch-dark night'이라고
표현한다.〕의 어둠과 어떻게 다른가?[1]

×

한 그루 소나무가 있었다. 뿌리는 단단한 대지에 깊숙이 박혀 있고
하늘로 곧게 뻗은 굳건한 몸통은 올라갈수록 가늘어졌다. 바람에
잔가지들을 흔들며, 햇살 속에 떨리는 고운 초록 바늘잎들로 치장한
채 나무는 그곳에 서 있었다.

어느 날 해군이 대형 선박을 건조하기 시작했다. 그들에게는
다량의 목재가 필요했고, 우리의 소나무는 수많은 다른 나무들과
함께 땅에 쓰러졌다. 나무 몸통은 제재소로 옮겨져 네모난 널빤지와
빔으로 재단됐다. 그루터기와 뿌리만 (적어도 한동안은) 그 땅에
그대로 남았다. 그런데 선박을 만드는 데에는 목재만 필요한 것이
아니었다. 돛과 밧줄, 삭구 등을 방수·방부 처리할 코팅재인 타르도

필요했다. 목재를 연결하는 이음새는 물이 스며들지 않도록 피치로 메워야 했다. 군은 타르와 피치를 얻기 위해 남아 있던 그루터기도 뿌리째 뽑았다. 잘게 쪼개진 그루터기는 가마로 들어가 불태워졌다. 나무는 숯으로 변했고, 바닥에 남은 짙은 갈색의 끈적한 액체는 파이프를 따라 흘러나와 양동이에 고였다. 바로 이것이 타르다. 피치를 생산하려면 한 번 더 타르를 끓여야 했다. 타르는 수분을 증기로 내뿜으며 점성이 높은 걸쭉한 상태가 되었다가 결국 덩어리져 굳는다. 이렇게 건조된 피치는 아무리 딱딱해 보이더라도 여전히 유체流體로 존재한다. 다만 아주아주 느리게 흐를 뿐이다. 또한, 그 색은 완벽하게 검다.

이 나무의 이야기는 우거진 바늘잎 사이로 비치는 햇살의 하얀 빛으로 시작해 불태워진 나무뿌리와 그루터기로부터 얻은 피치의 검은 어둠으로 끝을 맺는다. 여기서 나무가 피치로 줄어들 때 나무에 일어난 일은 빛이 꺼질 때 빛에 일어난 일과 다르지 않다. 이 이야기는 나무와 빛을 다루고 있으며, 주제는 둘 간의 연관성에 있다.

이 주제를 탐구하기 위해 나무 몸통이 목재 빔으로 바뀌는 제재소로 돌아가 보자. 오늘날 우리는 빛줄기light beam 역시 '빔'이라고 말한다. 태양광선이 낮은 하늘로부터 구름을 뚫고 내리쬘 때 우리는 햇살sunbeams을 본다고 말한다. 햇살은 라틴어로 '태양의 바큇살'이라는 뜻의 '라디 솔리스radii solis'다. 그런데 이 바큇살이 일상 영어에서 빔으로 바뀐 이유는 무엇일까? 햇살과 목재 빔 사이에

어떤 공통점이 있기에 같은 단어로 지칭할까? 어쩌면 둘 다 직선으로 뻗어나간다는 점 때문이었을까? 목재 빔은 강한 구조 내력을 지니도록 두껍고 곧은 육면체 형태로 만든다. 빛줄기는 태양이나 촛불에서 방출되는 한줄기 광선 혹은 한 묶음의 평행 광선들이다. 아무래도 이들이 지닌 공통점은 명확한 일직선 형상인 것 같다.

하지만 모든 목재 빔 속에는 나뭇결, 옹이, 나이테 등 베어지기 전까지 살아 있던 나무의 흔적이 숨어 있다. 이와 마찬가지로 빔이라는 단어에도 과거 용례의 흔적이 남아 있다. 고대 영어에서 이 단어는 단순히 나무를 뜻했다. 아직 베어지지 않은, 땅에서 자라 살아가고 있는 나무 말이다. 지금은 그런 뜻으로 쓰지는 않지만, 서어나무hornbeam, 마가목whitebeam, 그리고 (로완 또는 마운틴 애시라고도 부르는) 유럽마가목quick-beam 같은 흔한 나무 이름에서도 그 흔적을 찾을 수 있다. 이들 용례에서 나무가 빔이었던 이유는 유난히 곧아서가 아니라 땅으로부터 기둥처럼 솟아 있어서였다. 빔은 위로 성장한다는 뜻이었다.

놀랍게도 이는 우리가 빛줄기라는 단어를 듣는 순간 알아차리는 뜻이기도 하다. 이 단어는 예전에는 불에서 나오는 빛을 가리켰다. 빔은 곧 불길이었다. 나무 몸통이 땅에서 솟아오르듯이 공중으로 치솟는 불길이었다. 불길은 완전히 곧지 않고 대기 조건에 따라 비틀리고 구부러지며 솟아오른다. 성경의 출애굽기에서 밤중에 이스라엘 백성을 인도한 빛기둥*columna lucis* 역시 이런 뜻이다.

8세기 신학자 성 비드는 빔이라는 단어로 성인聖人의 신체에서 나와 올라가는 빛기둥이나 불기둥을 묘사했다. 그는 나무 몸통이 땅에서 자라 나오는 것과 마찬가지로 빛도 성인의 몸으로부터 솟아오른다고 생각했다.[2]

이런 빛줄기는 광선과는 매우 다르다. 광선은 바퀴의 중앙에서 바퀴살이 뻗어나가듯이 에너지원에서 방출되는 한줄기 선이다. 태양이나 촛불을 그릴 때 우리는 광선을 여러 방향으로 퍼지는 직선으로 표현하고, 비슷한 맥락에서 별도 사방으로 뾰족한 모양으로 그린다. 이와 달리 빛줄기 혹은 빔은 완벽한 직선이 아니며 특정한 방향을 향하고 있지도 않다. 빔의 선은 어떤 근원으로부터 방출된 것이기보다는 그 근원 자체의 확산과 활동을 (말 그대로 '빔의 짓을 하는 것beaming'을) 나타낸다. 이는 연소燃燒의 선이다. 촛불의 불꽃처럼 깜박거리기도 하고, 여러 갈래로 나눠지는 번개의 지그재그나 별똥별의 긴 꼬리로 나타나기도 한다. 중세 초기의 문헌 자료에는 햇살도 거대한 불덩어리로부터 주변을 향해 소용돌이치는 불길로 묘사됐다.(그림 2)

내 생각에 광선과 빛줄기는 빛이란 무엇이고, 어떻게 움직이며 우리 눈에 어떻게 포착되는지 등과 관련해 빛에 대한 서로 다른 사고방식을 제시한다. 우선 광선의 개념에 따라 빛을 인식하면, 빛은 광대한 허공을 가로질러 점광원과 바라보는 사람의 눈을 연결하는 에너지의 분출이다. 한편 빛줄기로서의 빛은 우리의 시감각 의식visual

그림 2. 노르웨이 중부에 있는 올시 통널 교회 목조 천장에 그려진 13세기 그림 중 해와 달을 묘사한 부분. 오슬로대학교 문화사박물관 제공.

awareness에서 나타나는 일종의 허상이며 그 상의 폭발은 우리가 보는 세계뿐 아니라 우리의 눈에서 벌어지는 일이기도 하다. 빛을 포착한 순간 우리 눈과 세계의 질서는 하나가 된다. 만약 나무가 세계를 본다고 생각하면, 각각의 나뭇잎은 작은 눈일 것이다. 또한 각 나뭇잎이 (햇볕을 쬐기에 좋은 자리를 찾으려 안간힘을 쓰는 와중에) 깜박이며 내는 빛은 크고 작은 나뭇가지들을 감싸 거대한 빛줄기로 번쩍이게 할 것이다. 우리 같은 사람의 눈에는 단단한 나무 몸통의 형상만 보이는 그곳에, 나무의 눈에서는 불타오르는 세계가 열릴 것이다. 그것은 빛의 창조물일 것이다.

　　그러나 그것은 동시에 어둠의 창조물일 수도 있다. 앞서 말한

빛에 대한 두 가지 사고방식 각각에서 어둠의 의미 또한 서로 다르다. 빛을 광선으로 보면 어둠은 그늘이다. 태양광선이 불투명하고 형체가 고정된 물체에 부딪쳐 바닥에 드리운 그림자나, 태양의 반대편에 있는 바람에 그늘진 밤의 깜깜한 대지를 생각해 보라. 반면 어둠을 불을 꺼서 생기는 것으로 이해할 수도 있다. 빛을 가로막은 것이 아니라 끝내버린 경우다. 이때는 큰불로부터 배출된 잔여물이 빛줄기의 '그림자'라고 말할 수 있다. 태양광선을 쬐며 땅에 그림자를 드리우던 나무가 불길 속에서는 (광선이 아닌 빛줄기로서의) 빛 그 자체가 되고, 재, 숯, 그리고 피치에 이르는 잔여물로 자신의 그림자를 남긴다. 고대와 중세 사상가들이 믿었던 것처럼 피치는 불이라는 원소에서 탄생한다.[3]

　　　　가장 어두운 밤을 가리켜 우리는 칠흑같이 어둡다고 말한다. 하지만 그런 밤의 어둠pitch darkness과 피치가 지닌 어둠darkness of pitch은 전혀 다른 개념이다. 하나는 복사광인 빛이 존재하지 않는다는 부정적 의미이고, 다른 하나는 물질이 존재한다는 긍정적 의미다. 태양의 빛인 복사광은 하얗다고 한다. 색상환이 칠해진 팽이를 돌려보면 알 수 있듯이, 이 흰색은 가시광선 스펙트럼의 모든 색이 합쳐져서 나타나는 색이다. 팽이가 멈춰 있을 때는 하나하나 구분되었던 색들이 팽이가 회전하면 흰색으로 합쳐진다. 이 색들이 빛의 파장에 따라 무지개로 펼쳐져 나타난다. 모든 색이 빛 속에 있다. 빛이 없으면 색도 없다. 이런 사고방식에 따르면 검은색은 빛의 공백이고, 색이 없다. 하지만 피치를 제조하는 과정이 우리에게

들려주는 이야기는 다르다.

이야기를 처음 시작했던 나무로 다시 돌아가 보자. 나무 몸통이 잘려서 제재소로 보내진 후, 뿌리와 그루터기는 불에 태워진다. 그때 발생하는 불빛에서 무엇이 나온다고? 바로 갈색 타르다. 이 타르를 끓여 수분을 빼면 무엇을 얻을 수 있다고? 바로 검은색 피치다. 요한 볼프강 폰 괴테는 1810년에 출판한 《색채론Theory of Colours》에서 검은색은 색의 부재가 아니라 가장 농축된 색이라고 주장했다.[4] 피치가 타르로부터 추출되었듯 검은색은 빛으로부터 추출되었다. 검은색은 빛이 다 타버리고 남은 본질이다. 이와 반대로 어떤 물질이 지녔던 색은 불타는 동안 옅어진다. 내시의 〈블랙 트렁크〉에서 레드우드 나무가 탈 때도 불꽃과 잉걸불은 노랗고 빨간 빛을 내다가 불이 꺼지자 모두 검은색 안으로 사그라졌다. 따라서 피치가 지닌 검은색은 무無가 아니라 무한한 밀도의 지표이며, 우리의 시감각이 깨어날 때 그곳으로부터 온갖 색이 폭발하듯 펼쳐진다. 모든 색은 피치에서 쏟아져 나오고 결국 다시 피치로 돌아간다.

1. 이 글의 수정 전 버전은 다음 출처에서 확인할
 수 있다. Tim Ingold, 'Pitch', *An Unfinished
 Compendium of Materials,* edited by
 Rachel Harkness, University of Aberdeen:
 knowingfromtheinside.org, 2017, pp. 125–126.

2. *Oxford English Dictionary, beam, n.1,* III. 19a.

3. Spike Bucklow, *The Alchemy of Paint: Art,
 Science and Secrets from the Middle Ages,*
 London: Marion Boyars, 2009, p. 60.

4. Johann Wolfgang von Goethe, *The Theory of
 Colours,* translated by Charles Lock Eastlake,
 London: John Murray, 1840, p. 206, §502. 요한
 볼프강 폰 괴테, 《색채론》, 권오상·장희창 옮김, (서울:
 민음사, 2003).

나무라는 존재의 그늘에서

모든 것이 거꾸로 된 세계를 상상해 보라. 숨은 고체이고 폐는 기체인,
그림자는 몸이고 몸은 그림자인 곳. 모든 풍경이 눈을 뜨고도 못 보는
눈동자에 반사되거나 그 눈꺼풀 아래에 모여 있다. 나무는 잎사귀에서
뿌리로, 바깥에서 안으로 자라난다. 이 나무들이 우리를 바라보고,
우리에게 말을 걸고, 우리의 손을 잡고 심지어 우리에게 편지도 보낸다.
숲은 우리를 속속들이 알고 있다. 그곳에서는 나뭇잎의 바스락거림이
곧 호흡이고, 가시덤불은 신경계다.

　　이는 조각가 주세페 페노네Giuseppe Penone의 세계다. 그는
1960년대 말부터 1970년대 초까지 전개된 이탈리아의 예술 운동인
아르테 포베라Arte Povera〔이탈리아어로 '가난한 미술', '빈약한 미술'이라는
뜻이다. 서구 문화로부터 소외된 문화를 대변하고 자본주의적 경쟁과 상업성을
피하려는 의도로 지극히 일상적이고 보잘것없는 재료들을 활용했다. 물질의
속성과 주변과의 긴장·균형 등을 감각하게 하는 작업을 지향했다.〕의 창시자

중 한 명이다. 이 글에서 페노네와 그의 예술을 다루지는 않는다.
그러한 이야기는 하나도 언급되지 않는다. 나는 나 자신의 길을
따라가지만 그 길은 페노네의 길처럼 숲, 자연, 그리고 삶을 구불구불
관통한다. 페노네와 내가 각자 걷는 두 길이 많은 지점에서 맞닿아
있는 것이다. 나에게 흥미로운 것은 바로 이러한 접선接線이다.
그리고 공통된 사유의 흐름을 미술 작업이 아닌 언어로 풀어보는 것도
흥미롭다. 이는 비유와 반전을 통해 생각을 전개해 보는 방식이기도
하다. 그런 인식 속에서 (우리 자신을 포함한) 모든 사람과 사물에게는
거울상이 생기고, 그것의 회복을 통해 온전한 존재가 된다.

　　　　그러나 이는 여러 측면에서 언어로 하기에 잘 맞지 않는
방식이기도 하다. 이 글은 본래 뉴욕 가고시안 갤러리가 페노네의
40년 예술 활동을 조명해 달라고 청탁해서 쓴 원고를 줄인 것인데,
쓰기가 정말 쉽지 않았다.[1] 최대한 애를 썼지만 페노네의 작품에 비하면
너무나도 빈약해 보인다. 학자란 기본적으로 촘촘하게 짜인 경험의
직물을 감히 언어로 풀어보겠다고 끊임없이 덤비는 사람이다. 그리고
당연히도, 바로 그 점이 핵심이다. 언어로 예술을 대체할 수는 없다.
따라서 내가 예술을 설명하고 해석하거나, 사회·문화·역사적 맥락에서
예술을 다룰 것이라고 기대하지 말라. 그런 이야기는 절대 하지 않을
생각이다. 내 목적은 예술과 어우러져 사유하는 것이다.

몸

모든 몸은 반으로 나뉜다. 한쪽은 살로 이뤄지고 피부로 덮여
있다. 우리가 볼 수 있는 반쪽이다. 나머지 절반, 보통은 우리 눈에
보이지 않는 부분은 공기로 이뤄져 있다. 우리가 숨을 쉬는 바로
그 순간에 양쪽은 서로의 영역을 오간다. 이는 피부가 단순히 체내
물질을 공기라는 매개물로부터 분리하는 덮개가 아니기 때문에
가능한 일이다. 오히려 피부는 위상학적으로 특이한 복잡성을 지닌
표면인데, 외부 환경과의 대사 교환 기능을 하는 수많은 구멍이 있고
이 구멍들은 체내에 퍼진 크고 작은 혈관의 (진정한!) 미로로 이어지는
주름이기도 하다. 우리는 몸의 반쪽이 엄연히 공기로 이뤄져 있는데도,
또 이 영역 없이는 살아갈 수 없는데도 이를 간과하고 자신을 오로지
살로만 이뤄진 생명체로 생각하는 경향이 있다.

숲속에서도 우리는 나무의 절반만 보곤 한다. 바람이 있다는
사실을 망각한다. 바람이 바로 나무의 거울상이다. 숨 쉬지 않고도
살아 있는 몸은 없듯이 바람이 불지 않으면 어떤 나무도 살아
움직이지 않는다. 우리는 나무의 숨을 볼 수 없다. 하지만 바람이
나뭇잎을 휘감아 돌아 나는 바스락거리는 소리에서 그 숨소리를 들을
수 있다. 잎맥과 미립자가 있는 나뭇잎의 표면은 외부에 있는 덮개가
아니라 내부에 있는 주름으로, 나무의 보이는 부분이 보이지 않는
거울상과 접선하는 지점이다.

모든 표면은 세계라는 직물-구조에 나타난 주름이다. 나뭇잎과 마찬가지로 피부도 살과 공기가 접촉하는, 몸의 주름이다. 몸이 뒤집혀서 숨은 흙으로, 살은 공기로 이뤄진다고 상상해 보라. 어떤 모습일까? 찰흙으로 그런 몸을 빚어보자. 입안의 윤곽을 거푸집 삼아 만든 찰흙 입은 기묘한 모양의 덩어리일 것이다. 날숨은 주변 대기를 향해 끝으로 갈수록 둥글고 넓게 퍼지는 거대한 항아리의 모습일 것이다. 또한, 그 옆면에는 숨결이 일으킨 난류를 따라 주름이 자글자글 잡힐 것이다.(그림 3) 살이었던, 이제는 공기로 이뤄진 몸의 반쪽에서는 아무것도 보이지 않는다. 그러나 그 중심에는 나무 구조가 만들어질 것이다. 나무 몸통은 호흡 기관, 나뭇가지는 기관지, 잎은 허파꽈리이며, 나무는 입쪽의 뿌리로부터 아래 방향으로 자란 것처럼 보일 것이다.

알고 보니 우리가 빚은 이 상像은 나무였다! 인간 몸의 상당 부분은 나무 형상의 공기다. 따라서 이 나무는 우리가 보지 못하는 우리 모습을 보여준다. 뻗어나간 나뭇가지의 구조는 폐, 둥글게 얽힌 뿌리는 입, 우거진 숲 지붕의 형태는 숨이다. 나무에 입이 있다면 플루트 소리로 노래할 것이다. 그런데 플루트와 나무는 둘 다 목질과 바람이 만나는 목관악기면서도 서로 정반대의 방식으로 작동한다. 플루트의 아름다운 선율은 바람이 나무로 만든 관을 관통하며 내는 것이지만, 나무의 경우에는 관 형태의 나무 몸통과 가지가 바람 속을 관통하며 성장의 선을 만들어낸다. 모든 크고 작은 나뭇가지는 선율을

그림 3.　　주세페 페노네, 〈그림자의 숨결Respirare L'ombra〉(1987).
　　　　　가고시안 갤러리 제공.

고형으로 옮겨놓은 악보다. 나무는 심지어 우리와 반대로 숨을 쉰다. 우리가 들이마시는 숨은 나무가 내쉰 숨이다. 우리 몸과 나무는 손과 장갑처럼 닮았다.

그림자

이 세상에 존재하는 모든 것은 지구와 태양에 매여 있다. 지구의 중력과 태양의 빛은 만물에 영향을 미친다. 나무의 존재tree being는 하늘과 땅, 바람과 흙, 빛과 소리의 창조물이다. 타오르는 태양 아래 대지에 뿌리내린 단단한 나무의 몸은 그 밑에 그림자를 드리운다. 몸은 실체가 있지만 그림자는 그것이 투영된 땅바닥 없이는 아무런 실체도 없다. 게다가 그림자는 나타났다가 사라진다. 태양이 구름 뒤로 숨을 때마다 그림자도 사라지는데 이는 구름이 (고형의 물체처럼) 태양광선을 막아서가 아니라, 광선이 대기 수증기를 따라 사방으로 흩어지는 바람에 빛의 세기가 약해지기 때문이다. 이처럼 덧없고 몽상적인 그림자는 우리에게 무엇을 가르쳐줄까? 존재한다는 것은 시간의 제약을 받는 일이며, 우리의 연약한 삶은 늘 하늘과 땅 사이에 묶여 있고 매 순간 계절의 흐름과 날씨의 변덕에 민감하게 반응한다는 것을 그림자는 말해준다. 우리가 빛과 공기라는 원소로 빚어진 일시적이고 쉽게 변하는 생명체라는 사실을 드러내는 것이다.

그러나 빛을 광선이 아닌 빔으로 보고, 이를 살아 있는 나무에

비추어보면 그림자는 아예 다른 개념으로 다가온다. 광선에 의해
생기는 그림자는 투영投影이다. 광선이 닿은 사물의 윤곽이 땅바닥에
나타나고, 그 모양은 입사각과 땅의 기울기에 따라 확장되고
왜곡된다. 그러나 빔의 그림자는 음화陰畫 혹은 자국이다. 발자국과
손자국, 사진 건판에 남은 이미지에 가깝다. 빛줄기가 땅에서 기둥처럼
솟아오르면 그 여파로 그림자가 침전물이 되어 떨어진다. 재는
장작불의 그림자이고, 녹아내린 밀랍 더미는 촛불의 그림자이며,
피치는 소나무의 그림자다. 각종 도구, 문의 손잡이, 손때 묻은 책장에
남은 기름기는 우리 손가락과 축축한 손바닥의 그림자다. 재, 밀랍,
피치, 기름기 같은 그림자는 모두 실체가 있다. 이들은 어떤 고체의
투영이 아니라 물질의 순환과 혼합, 변형 과정의 잔류물이다.

모든 사물은 일종의 그림자 같은 흔적을 남긴다. 사물이
세계에서 사라지더라도 사물의 몸은 자신이 남긴 그림자에서 떨어지지
않는다. 우리는 흙에 난 발자국으로부터 그곳을 밟은 바로 그 사람이
있었다는 사실을 안다. 해부학적으로 말하면 발은 살과 뼈로 이루어진
몸의 일부다. 하지만 실제로 걸어본 경험에 비추어 보면 발은 땅을
밟을 때에야 비로소 우리에게 발이 된다. 땅 역시 우리가 발로 밟아
느낄 때에만 비로소 걸을 수 있는 땅으로 존재한다. 따라서 발은
인간에게 속한 것이고 발자국은 땅에 남은 것이라고 잘라 말할 수
없다. 오히려 발과 발자국은 모두 하나로 어우러진 땅-인간earth-
human의 상호보완적 측면이다. 나무는 어떨까? 매년 가을이 오면

낙엽수는 낙엽을 떨어뜨리고, 낙엽들은 땅 곳곳에 두꺼운 카펫을 이루며 쌓인다. 이 카펫은 기둥처럼 솟아오르는 나무beaming tree의 물질적 그림자라고 할 수 있다. 낙엽은 한때 붙어 있던 나뭇가지에서 떨어져 나왔지만 나무 존재와의 긴밀한 연결이 끊어진 것은 아니다. 수많은 발자국처럼, 셀 수 없이 많은 나무들의 나뭇잎이 지구의 표면에서 서로 얽히며 팔림프세스트처럼 층층이 쌓인 그림자가 되어간다.

만지기

숲으로 들어가서 한 손으로도 몸통을 쉽게 잡을 수 있는 가느다란 나무를 찾아보라. 나무껍질의 오돌토돌한 표면이 살을 파고드는 느낌이 들 정도로 꽉 잡아라. 당신이 나무를 만지고 있다는 사실은 의심할 여지가 없다. 하지만 그 순간에 나무도 당신을 만지고 있을까? 피부와 나무껍질이라는 표면끼리 맞닿아 있는 그 보이지 않는 부분에서는 무슨 일이 일어나고 있을까? 게다가 손이 닿은 곳은 나무의 아주 작은 일부분인데, 당신이 나무를 만지고 있다고 어떻게 확신할 수 있을까?

겉으로 보기에 나무와 인간은 매우 다른 유형의 존재다. 인간은 촉각을 알아차릴 뿐만 아니라 촉각의 위치를 파악할 수 있는 신경계를 가지고 있다. 촉각은 신경계 어디서 자극되든지 신경계

전체에 영향을 미친다. 그 때문에 당신은 나무를 잡았을 때 그것을 느낀다고 확신한다. 또한 그 느낌은 접촉이 일어난 지점에서 몸 전체로 퍼져간다. 당신은 전 존재로 나무를 느낀다. 손 대신 손 모양 금속 물체로 나무를 잡았다면 아무런 촉감도, 다른 어떤 느낌도 없을 것이다. 하지만 나무는 어떨까? 나무가 사람의 손과 금속 손의 차이를 알아차릴까? 그 차이를 아주 조금이라도 느낄 수 있을까?

　　나무는 신경계가 없으므로 인간처럼 느낄 수는 없다. 하지만 나무도 살아 있는 생명체다. 숨을 쉬고, 수액의 형태로 땅에서 영양분을 끌어 올린다. 뿌리, 나무껍질, 잎 등 나무의 표면은 다공성이어서 위로는 공기, 아래로는 흙과 끊임없이 물질을 교환할 수 있다. 이러한 이유로 금속 손이 나무를 잡으면, 나무는 영향을 받는다. 이 침입자를 수용하고자 나무는 그 흐름과 변형 과정 속에서 자신을 이루는 물질의 방식으로 반응한다. 금속 손이 가하는 압력하에 점차 나무는 부풀어 오르고, 손은 나무에 빨려 들어가 빠져나올 수 없게 된다. 그렇게 오랜 세월이 지나면 둘은 하나로 합쳐진다.

　　따라서 만진다는 것은 단순한 물리적 접촉인지, 유기적 반응인지, 신경 자극인지에 따라 다 다르다. 사람의 피부는 신경 말단이 밀집된 가장 민감한 표면이다. 확대해서 보면 가시덤불처럼 보인다. 가시덤불을 건드리면 가시덤불이 아니라 건드린 사람이 따갑다. 나무껍질은 거칠기는 하지만 가시덤불처럼 따갑지는 않다. 촉촉한 스펀지를 손으로 꽉 쥐었을 때처럼 나무껍질도 압력을 받으면

변형된다. 그런데 찌르든 꽉 쥐든 간에 만지는 것보다 더 긴밀한
접촉의 방식은 없는데, 동시에 그것이 촉각의 주체와 대상 간 분리를
확인하는 가장 확실한 방식이기도 하다는 점은 역설적이다. 이러한
분리는 표면에서 이뤄진다. 만약 그 표면이 녹는 성질을 지녔다면,
물방울이 만나 서로 합쳐지듯이 만지는 이와 만져지는 대상은 서로
뒤섞여서 분간할 수 없게 될 것이다.

시간

고고학자들은 즐겨 시간을 거슬러 올라간다. 발굴 현장에서 그들은
켜켜이 쌓인 물질의 층을 하나씩 벗겨가며 묻혔던 유물을 찾아
고고학적 기록 속 적절한 위치에 배치한다. 기록은 모든 사물에
날짜를 붙인 연대표다. 이 석기는 십만 년 전, 이 상아 조각은 만 년 전,
이 도자기 조각은 불과 천 년 전에 만들어졌다. 하지만 이 사물들에
그런 시간성이 있다고 말하는 것은 무슨 의미일까? 게다가 그것들이
얼마나 오래되었는지를 따지는 것은 이치에 맞을까? 예를 들면
돌은 채석되어 도구로 만들어지기 이전부터 오랜 세월 동안 존재해
왔고 지금도 우리 주변에 있다. 상아는 한때 툰드라-스텝 지대를
돌아다니던 매머드의 엄니로 자라났고, 점토는 도공이 재료를
찾아 땅을 파기 훨씬 이전부터 땅속에 퇴적물의 형태로 있었다.
우리가 유물에 부여하는 날짜는 그 물질의 끝없는 삶에서 스쳐 가는

한순간에 지나지 않는다.

　　혹은 일상에서 사용하는 평범한 가구 같은 것을 생각해 보자. 탁자를 예로 들어보겠다. 우리는 그 탁자가 만들어진 연도를 알고 있다. 그해에 목수는 숙성된 나무를 톱질과 대패질로 잘 다듬고, 목재로 탁자를 조립했다. 하지만 모든 목재는 여전히 잘리기 전 살아 있었던 나무를 품고 있다.(그림 4) 당연히 그 나무는 탁자보다 오래됐다. 그렇다면 얼마나 오래됐을까? 물론 나무에게도 씨앗에서 발아하던 순간이 있다. 그러나 그때는 아직 목재로서의 물질성이 있는 나무wood도 묘목도 아닌 부드럽고 섬세한 초록 새싹이었다. 나무tree는 단순히 탁자보다 오래된 것이 아니라 자신이 지닌 나무의 물질성보다 더 오래됐다! 여기서 끝이 아니다. 씨앗은 한때 자신이 달려 있던 어머니 나무와도 계속해서 긴밀하게 연결되어 있다. 어머니 나무와 묘목 모두 하나의 생명 순환의 흐름에 속해 있는 일부분이다. 간단히 말해, 나무에는 기원이 없다. 항상 새롭게 생성되고 있는 중이기에 기원을 특정할 수 없다. 또한 끊임없는 생성은 성장의 다른 말이기도 하다.

　　이렇게 물질에 주목해 보면 이 탁자는 더 이상 기록의 대상이 아니다. 오히려 기록은 이미 탁자 속에 있다. 탁자가 품은 발아하고 성장한 물질의 역사 속에 있다. 기존의 고고학을 뒤집어, 기록할 사물을 발견하는 게 아니라 사물에서 기록을 찾기 위해 발굴할 수 있다. 탁자나 커다란 목재 빔, 쓰러진 나무 몸통 등을 나이테를 따라

그림 4. 주세페 페노네, 〈빔이 된 나무Gli Alberi dei Travi〉(1970).
가고시안 갤러리 제공.

한 겹 한 겹 잘라가다 보면 그 안에 깃들어 있는, 묘목 시절로 거슬러
올라가며 점점 더 가늘어지는 일련의 나무들을 발견할 수 있다. 모든
나무는 자신 안에 이전의 어린나무(였던 자신)들을 숨겨놓았다. 더

어린나무일수록 그 안에 더 있었기에, 그만큼 더 오래됐다. 반대로, 더 성숙한 나무일수록 더 젊다. 따라서 나무속으로 파고드는 것은 시간을 되돌리는 작업이라 할 수 있다. 수십 년에 걸쳐 촬영한 나무의 성장 과정을 빠르게 역재생하는 것과 같다.

예술

몸은 피부로 둘러싸인 고형의 물체다. 숨은 대기와, 살은 흙과 연결되어 있다. 빛은 불투명한 물체에 가려지면 그림자를 드리운다. 우리는 손으로 나무 몸통을 잡지만, 아무것도 느끼지 못한다. 성장은 되돌릴 수 없다. 피부 표면, 특히 손가락과 입술 표면의 촉각은 예민하다. 나뭇잎은 바람에 날린다. 가시는 따갑다. 이는 우리가 일상생활에서 당연하게 여기는 사실 중 일부다. 틀린 말은 아니다. 하지만 이러한 사실을 (보통 그렇듯) 두말할 필요 없이 받아들이면, 우리는 그 사실성이 기대고 있는 좀 더 근본적인 조건을 알아차리지 못하게 된다. 그것이 바로 이 세계에서의 우리 자신의 존재 조건이다. 이에 주의를 기울여야만 삶의 경험이 더욱 풍요로워질 수 있다.
　　　한 가지 실천 방법은 우리가 해온 모든 가정을 뒤집어 보는 사고실험이다. 만약 숨이 고체라면, 그리고 우리 몸이 공기라면? 빛이 바람처럼 하늘에서 소용돌이치고 그림자가 낙엽 더미에 쌓인다면? 우리가 나무를 잡는 대신 나무가 우리의 손을 잡는다면? 시간의

흐름을 되돌리고 나무를 이전처럼 줄어들게 할 수 있다면? 바람이 나뭇잎의 숨이고 피부가 가시로 덮여 있다면? 이러한 사고실험은 몸, 감각, 기억과 시간, 우리 자신과 우리가 사는 세계에 대해 무엇을 말해줄까?

　　　이러한 실험은 분명 과학적이지 않다. 데이터를 추출하지도 가설을 검증하지도 않는다. 과학적 객관성의 원칙은 자연에서 한발 물러나는 것이다. 연구자는 연구 대상의 현상적 조건에 따라 동요하지 않고 평정을 유지해야 한다. 그러나 객관성을 추구하는 것을 진리를 추구하는 것으로 오해해서는 안 된다. 전자는 세계와 이어진 모든 관계로부터 단절되기를 요구하지만, 후자는 세계에 온전히 참여해야 한다는 요청이다. 또한, 후자는 우리가 세계를 향해 지각을 활짝 열고, 일어나고 있는 일들을 알아차리며 세계에 화답하도록 이끈다. 그렇게 함으로써 우리는 우리의 관심을 사로잡은 물질에 조율하며 자기 나름의 방식으로 지각을 예민하게 벼리는 작업에 몰두할 수 있다. 다양한 물질과 함께할수록 경험도 풍부해진다. 한마디로 물질과 경험은 조응한다. 주세페 페노네는 나무, 몸, 바람 등과 조응하며 작업했다. 이 글에서 나는 그와 비슷한 시도를 했다. 부디 나의 인어적 조응이 주세페 페노네의 예술적 조응에 닿았기를 바란다.

1.　　　이 글의 수정 전 버전은 다음 출처에서 확인할 수 있다. *In the Shadow of Tree Being: A Walk with Giuseppe Penone* © Tim Ingold; published for the first time in *Giuseppe Penone: The Inner Life of Forms,* edited by Carlos Basualdo, New York: Gagosian, 2018.

저, 거, 저것!

이 에세이는 예술가 에밀 키르시Émile Kirsh의 개입 프로젝트인 〈타, 다, 싸! Ta, Da, Ça!〉에 응답하고자 썼다. '저, 거, 저것!'이라는 뜻의 프로젝트 제목은 철학자이자 기호학자인 롤랑 바르트의 글에서 따왔다. 롤랑 바르트는 '본래 그러한 것'이라는 의미가 있는 산스크리트어 타타타tathata에서 영감을 받아 이 말을 썼으며, 어린아이가 무언가를 가리키며 "저기 봐요!"라고 외치는 모습을 상상했다.[1] 〔바르트는 《밝은 방》에서 사진이 순수한 지시적 언어에 가깝다고 말하며 어린아이가 가리키는 행위에 비유했다.〕

 〈타, 다, 싸!〉 프로젝트는 최소한의 장치로 할 수 있다. 프로젝트에 사용되는 작은 원통형 자석 튜브들은 길이 1센티미터, 직경 0.5센티미터다. 한쪽 끝은 열려 있고 다른 쪽 끝은 평평한 원형 판으로 닫혀 있으며, 닫힌 면을 통해 금속성 인공물에 저절로 달라붙는다. 또한 떼어내도 아무런 흔적을 남기지 않는다. 그 반대편의 열려 있는

구멍에는 튜브와 직경이 비슷한 나뭇가지를 꽂는다. 키르시는 숲에서 모은 잔가지를 튜브에 꽂은 다음 집과 도시 곳곳의 금속 물체에 붙였다. 그러자 라디에이터, 주방 가전제품, 금속제 가구, 난간, 배수관, 도로표지판 등 실내외를 막론하고 여기저기서 나뭇가지가 돋아났다. 이 프로젝트는 우리가 평소 당연하게 여기는 주변의 인공물로 우리의 관심을 유도할 뿐만 아니라 사물의 질서에 대한 통념을 유쾌하게 뒤집는다. 완성되어 있고 통제되고 길들여졌다고 생각했던 사물들이 발아하고 성장하고 확산하는 것처럼 보인다. 일종의 야생성이 나타나기 시작한 것이다.

이 글에서는 내가 직접 〈타, 다, 싸!〉를 해보면서 떠올린 몇 가지 단상을 나누고자 한다. 숲속 자연환경에서 잔가지를 가져와 도시의 인공 환경에 심으면 어떤 일이 일어날까?

✕

숲은 잔가지로 가득하다. 잔가지는 '가지나 줄기에서 새로 나오는 가느다란 가지'다. 옥스퍼드 영어 사전에서 발췌한 이 간단한 정의는 우리가 잔가지에 대해 알아야 할 모든 것을 일러준다. 세 가지 특성이 눈에 띈다. 첫째, 나무의 성질을 지닌 물질 중에서 잔가지보다 얇은 것은 없다. 성장하는 나무에서 잔가지는 꽃봉오리나 새순이 돋기 직전에 마지막으로 갈라지는 단계다. 둘째, 잔가지는 끝이 정해지지

않은 생장선을 따라 오직 빛을 찾기 위해 즉흥적으로 길을 만들어 나간다. 셋째, 잔가지는 벗어난다. 자신이 나온 가지가 어디로 향해 있든 그와는 다른 방향으로 나아가려 한다. 기존 가지가 이미 햇볕이 잘 드는 자리에 있더라도, 잔가지는 다른 곳을 찾아 떠나간다. 심지어 이보다 더 큰 일탈의 가능성도 잠재되어 있는데, 바로 잔가지 스스로 더 큰 가지로 성장해서 또 다른 잔가지를 뻗는 것이다. 이러한 특성 때문에 연이어서 불규칙하게 갈라지는 잔가지 특유의 형태가 나타난다. 기존 가지에서 부러진 채 숲 바닥에 흩어져 있는 잔가지들을 보면, 다른 잔가지를 내며 갈라졌던 부분이 두드러지게 굽어 있다. 잔가지는 곧지도, 우아하게 휘어져 있지도 않다. 그것들은 비틀리듯 구부러져 있다.

숲에 사는 동물들은 이런 잔가지의 불규칙성에 대처하는 법을 알고 있으며 심지어 그것을 잘 활용하기도 한다. 예를 들어, 잔가지는 새들이 둥지를 짓는 데 더할 나위 없는 재료다. 잔가지로 만든 구조물은 설령 가장자리는 울퉁불퉁할지언정 옹이, 갈래, 굽이 등에 의해 얽혀 있기 때문에 좀처럼 해체되지 않는다. 또한 구조가 성겨서 둥지를 세차게 흔드는 바람의 공격도 무던히 견뎌낼 수 있다. 인간도 동물들의 성취를 관찰하며 배웠고 잔가지를 엮거나 땋아서 우리, 덫, 바구니, 요람, 의자 등 생활용품을 만드는 고리버들 공예로 승화시켰다. 가정에서는 잔가지들의 한쪽 끝을 한데 묶거나 막대기에 매달아 고르지 않은 표면과 바닥을 쓰는 데 안성맞춤인 솔과

빗자루도 만들었다. 이런 도구들의 형태는 얽힌 잔가지의 탄력성과 마찰력으로 유지된다. 잔가지는 본래 큰 규모의 구조를 빈틈없이 만드는 데에는 적합하지 않고, 그런 의미에서 전체를 이루는 부품이 되기는 어렵다. 잔가지의 형태는 하나하나 다르다. 모든 잔가지는 고유하다. 하지만 그것들이 모이면, 누군가에게는 거처가 될 수 있다.

　　　그러나 우리 인간은 더 이상 숲에서 살지 않는다. 그 대신 우리가 직접 설계한 환경에서 살아가기로 선택했다. 물질을 기하학적으로 규칙적인 고체의 형태로 재단하고 형성한 사물, 즉 인공물에 둘러싸인 채 말이다. 인공물은 (원칙적으로는 인간이 만든 모든 것을 뜻하지만 실제로는) 그 설계와 형식의 속성에 따라 '인공물'로 인식되는 사물들이다. 의도적으로 설계된 사물로, 잔가지와는 너무나 다르다. 고정된 고형의 사물이기 때문에 더 이상은 생장선을 따라 자라나지 않으며, 이미 매끄럽고 평평한 면으로 닫혀 있다. 잔가지가 걷잡을 수 없이 사방으로 뻗어나가는 데 반해 인공물은 덩어리로 존재하며 내부가 외부 환경과 차단되어 있다. 잔가지가 성장과 일탈의 원리를 구현한다면, 반대로 인공물은 고정과 통제를 구현한다. 어딘가 헐거운 데loose end가 있다는 것은 잔가지의 입장에서는 미래의 성장과 번성의 가능성을 의미하지만, 인공물의 경우에는 미완의 작업 또는 해체와 연결된다. 기원전 5세기에 활동한 소피스트 수사학자 안티폰의 이야기만큼 이 대조가 더 잘 표현된 사례는 없다. 그는 땅에 목제 침대를 심으면 침대가 뿌리를 내리고 새싹을 틔울

수 있지 않겠느냐면서 다만 그 땅에서 나타날 것은 새 침대가 아니라 어린나무일 것이라고 말했다![2] [저자는 나무와 달리 침대라는 인공물은 성장할 수 없음을 강조하고자 이 이야기를 언급하고 있다. 원래는 사물의 본질이 그 형태에 있지 않음을 시사하는 이야기다.]

그러므로 우리에게는 결코 양립할 수 없는 서로 다른 두 가지 질서가 있다. 하나는 식물의 질서이고 다른 하나는 인공물의 질서다. 식물의 질서, 즉 잔가지의 질서를 이루는 것은 생장의 힘이다. 인공물의 질서는 물질세계에 자신의 설계를 부과하는 지성의 힘으로 구성된다. 잡다한 제품들이 이 질서에 속해 있다. 숲에서는 식물의 질서가 우세하다. 만물이 싹을 틔운다. 숲에 인공물이 있다면, 그것은 행인이 실수로 떨어뜨려 분실했거나 어딘가에서 우연히 흘러들어온 것이다. 하지만 인간의 마을에서는 잔가지 같은 것들이 불리한 처지다. 고리버들 공예마저도 이제 시대에 뒤떨어졌다. 잔가지로 엮은 빗자루는 인공물의 아상블라주assemblage[모으기, 집합, 조립 등을 뜻하는 미술 용어로 여러 물질을 이용해 평면 회화에 삼차원성을 부여하는 기법. 넓은 의미로는 주위에서 볼 수 있는 기성품이나 잡다한 물건을 모아 만든 작품, 그러한 일, 방법론을 뜻한다.]가 지닌 매끄러운 표면에 적응하지 못하고 진공청소기로 대체됐다. 모든 것이 갇혔고 그 무엇도 싹을 틔우지 않는다. 이 두 가지 질서가 공생할 수 있을까? 언뜻 보기에는 불가능할 것 같다. 잔가지로 이뤄진 것들이 각각의 요소가 일탈하고 휘감기는 속성을 통해 서로 얽히고설켜 있다면, 인공물은 전체의 부품인 개별

조각이 제자리에 들어가 맞물림으로써 완성된다. 잔가지는 인공물의 질서 속에서는 엮일 상대를 찾을 수 없다. 반면 인공물에게는 싹이 없기에 식물의 질서에 끼어들 수 없다. 하지만 어쩌면 그 구분이 그렇게까지 극명하지 않을지도 모른다. 한 덩어리로 굳어져 있는 동시에 열린 가장자리를 지닌 사물은 정녕 없을까?

관건은 사물이 합쳐지는 방식이다. 인공물의 세계에서도 완벽하게 들어맞는 결합은 없다. 사물들은 접착제, 클립, 스프링, 핀, 나사, 플러그 등으로 고정되어야 하고, 이런 고정물을 썼을 때 결합면인 이음매는 절대로 완벽할 수 없다. 예를 들어 접착제는 대체로 기다란 모양의 단백질 분자로, 사물의 표면을 관통함으로써 결합한다. 사물의 표면이 맨눈으로는 매끈해 보일지언정 분자 수준으로 확대해 보면 구멍이 송송 뚫린 거름망 형태이기 때문이다. 클립과 스프링은 그 물질의 탄성, 즉 휘어질 수 있고 본래 모양으로 돌아가려는 성질로 작동한다. 핀은 표면에 구멍을 내는 정도지만 나사는 나사산이 아예 물질의 살갗을 파고 들어가 고정되기 때문에 핀보다 이음매를 더 많이 훼손한다. 또한 플러그가 (아무리 딱 맞게 만든 플러그라도) 소켓과 결합된 채 고정되는 것은 밀어 넣는 힘만큼의 마찰력이 작용하기 때문이다. 그리고 마지막으로, 표면에 구멍을 뚫지 않고도 결합하는 방법이 있다. 자석의 인력引力을 활용해 금속 물체끼리 붙이는 것이다. 이는 중력처럼 사물의 (외부 형태와 무관하게) 내부 질량끼리 서로 끌어당기는 힘이다.(그림 5)

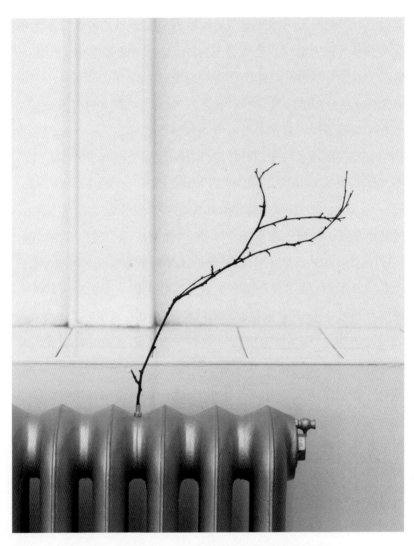

그림 5. 에밀 키르시, 〈타, 다, 싸! (나뭇가지, 자석, 라디에이터)〉(2017).
에밀 키르시 제공.

이 프로젝트는 인공물 세계의 표면에 스크래치를 내서, 물질에 내재된 식물적 힘을 인공물의 틀 바깥으로 해방하고 도시를 숲으로 복원하는 한 걸음이다. (안티폰의 침대처럼) 사물을 땅에 묻으면 도시는 움트기 시작한다. 도시의 표면으로부터 섬세하고 가느다란 성장의 선이 툭 튀어나와 빛으로 향하는 길을 조심스럽게 모색하며 여러 갈래로 나뉜다. 세계의 거주자들은 멈춰서서 이 광경을 신기하게 바라보고, 깜짝 놀란다. 이것은 무엇의 전조일까? 그들은 말한다. "우리는 도시가 항상 공사 중인 데에는 익숙해요. 하지만 파이프와 라디에이터, 도로표지판과 난간에서 돋아나는 나뭇가지는 처음 봐요. 여기는 도시인가요, 아니면 숲인가요?" 이것이 바로 〈타, 다, 싸!〉가 던지는 질문이다.

1. Roland Barthes, *La chambre claire: Note sur la photographie,* Paris: Gallimard, Le Seuil, 1980, pp. 15–16 (in English: *Camera Lucida: Reflections on Photography,* translated by Richard Howard, Ridgewood, NY: Hill & Wang, 1981, p. 5). 롤랑 바르트, 《밝은 방》, 김웅권 옮김, (서울: 동문선, 2006)

2. Jean-Pierre Vernant, *Myth and Thought Among the Greeks,* London: Routledge & Kegan Paul, 1983, p. 260.

뱉기, 오르기, 날기, 떨어지기

11세기 더블린의 패트릭 주교와 20세기 시인 셰이머스 히니가 전하길, 중세 아일랜드에서 이런 일이 일어났다고 한다. 예배를 드리던 한 무리의 신도들이 하늘에 떠 가는 배를 목격했다. 배에서는 닻줄이 내려오고 있었다. 닻은 제단 난간에 걸렸고 배가 크게 흔들리며 멈춰 섰다. 한 선원이 줄을 타고 내려와서 닻을 풀어보려 했으나 쉽지 않았다. 그가 익사 직전이라는 사실을 깨달은 수도원장은 신도들에게 선원을 도우라고 지시했다. 선원이 죽기 직전 아슬아슬하게 닻이 풀렸고 다시 그를 태운 배는 둥둥 떠나 시야 밖으로 사라졌다.[1]

　　유한한 존재인 우리가 생명을 유지하기 위해 숨 쉬는 공기가 천상의 선원에게는 죽음의 덫이었다. 수도원장이 제때 나서지 않았다면 선원은 죽었을 것이다. 우리가 해저에 오래 머물면 염도 높은 바닷물 때문에 죽는 것처럼 말이다. 바다에서나 육지에서나 인간에게는 숨 쉴 공기가 필요하다. 우리는 하늘 아래, 땅과 공기와

물이 만나고 섞이는 지구의 표면을 벗어날 수 없는 운명이다. 표면들 중에는 바람과 해류가 일으키는 파도처럼 물과 공기가 만나는 표면이 있다. 그리고 공기와 땅이 만나는 지표면과 땅과 물이 만나는 해저면도 있다. 공기는 물 위에 있고 물은 땅 위에 있다. 이 논리에 따르면 땅 위의 사람들은 물속에서 살고 있는 것일까? 패트릭의 이야기에 등장하는 유령 같은 선원들은 그렇게 생각했을 것이다. 하지만 그 아래에 있던 신도들에게는 배가 돔 모양의 하늘을 항해하는 것처럼 보였을 것이다. 그 배는 천국에서 온 배였다. 성 어거스틴이 말했듯이 천국의 관점에서 하늘은 신이 창조한 물질세계에 속하며, 땅과 바다도 이 세계에 포함되어 있다.[2]

　　그런데 지금 우리의 배도 심해에 사는 생물들에게는 비행하는 것처럼 보일 것이다. 또한 그중 많은 이들은 (황금으로 채워진 상자, 대포, 닻사슬, 그리고 아직 죽지 않았다면 곧 익사할 인간 등) 위에서 떨어지는 이상한 것들에 무척 놀랐을 것이다. 오늘날 바다는 그 어느 때보다도 더 인간의 육지 생활로부터 밀려온 잔해로 가득 차 있다. 그것들은 배 밖으로 던져지거나 홍수에 쓸려 오거나 먼지의 형태로 바람을 타고 이동한다. 그리고 바다는 이렇게 받아들인 것을 파도가 철썩철썩 두드리는 해안에 다시 뱉어내기도 한다. 그곳에서, 다음 네 편의 글을 통한 우리의 여정은 시작된다. 내륙으로 나아갔다가 언덕과 산으로 점점 더 높이 올라간다. 헛된 시도이긴 하지만, 우리는 신의 관점으로 세계를 보려 한다. 새들과 함께 날아오르고 열기구처럼 둥둥 떠서

산꼭대기를 넘어간다. 하지만 유한한 존재인 인간은 끝내 땅으로 떨어질 운명이다. 상승 기류를 타고 하늘 높이 올라간 수증기가 결국 응결되어 비와 눈으로 내리듯이.

1. John Carey, 'Aerial ships and underwater monasteries: the evolution of a monastic marvel', *Proceedings of the Harvard Celtic Colloquium* 12 (1992): 16-28; Seamus Heaney, 'Lightenings', *New Selected Poems, 1988-2013,* London: Faber & Faber, 2014, p. 32.

2. Saint Augustine, *Confessions,* translated by Henry Chadwick, Oxford: Oxford University Press, 1991, p. 246.

거품이 이는 말의 침

2016년 새해 첫날, 나는 내가 살고 있는 도시인 애버딘에서 북해를
마주한 해변을 걷고 있었다. 열흘 동안 끊임없이 몰아친 폭우와
매서운 동풍이 (각각 도시의 남쪽과 북쪽 경계를 이루는) 디강과 돈강 인근
거주자들에게 절망을 안겼다. 집에는 물이 차고 도로가 잠기고 다리는
무너졌다. 카라반 캠핑장이 모조리 휩쓸렸고, 온갖 물건과 함께 수많은
휴가의 추억도 강으로 바다로 우르르 떠내려갔다. 그래도 도시는
그나마 온전히 남았다. 내가 해변에서 마주한 것은 이제껏 본 적 없는
광경이었다. 마치 우주로부터 모욕을 당한 듯 분노한 것은 바다만이
아니었다. 모래사장은 약 30센티미터 높이의 미색 물거품으로 덮여
있었고, 마치 살아 있는 것처럼 바람에 섬뜩하게 꿈틀거리며 잔거품을
내륙 쪽으로 내뱉었다. 이 물질을 밟는데 기분이 이상했다. 어쩐지
불안해졌다. 공기처럼 가볍고 아무런 저항도 없지만, 언제든 나를
삼켜버리려 하는 늪처럼 물거품이 발 주변을 감쌌다. 물거품을 헤치며

걷다 보니 몇 년 전 글래스고에 있는 코먼 길드 갤러리에서 열린 조각가 캐럴 보브Carol Bove의 전시가 떠올랐다. 그 전시의 제목은《거품이 이는 말의 침The Foamy Saliva of a Horse》이었다.

×

보브는 이 수수께끼 같은 제목으로 무엇을 말하려고 했을까? 이에 대해서는 아무런 설명도 없었다. 전시에는 말도, 말의 침도 없었다. 좀 더 알아보던 중 기원전 4세기 알렉산더 대왕의 궁정 화가 아펠레스의 이야기를 찾았다. 아펠레스는 헐떡이는 말의 게거품을 묘사하지 못하는 데 벌컥 짜증이 나서 붓 닦는 스펀지를 화폭에 집어던졌는데 그러자 바로 그가 원하던 효과가 그림에 나타났다. 이 일화는 그로부터 약 500년 후 로마 제국의 그리스인 의사 섹스투스 엠피리쿠스의 글에 다시 등장한다. 섹스투스는 감각의 대상과 사고의 대상 중 어느 한쪽을 선택하지 못해 괴로워하는 회의론자의 곤경을 빗대어 표현하려고 이 이야기를 언급한다. 그는 아펠레스가 스펀지를 던진 것처럼 회의론자도 자기 판단을 유예하고 결정을 우연의 몫으로 남겨둬야 한다고 말한다. 판단을 유예함으로써 회의론자는 고통으로부터 벗어나고 마음의 평화를 찾는다. 그렇다면 이 이야기는 보브가 작품에서 말하려 했던 것의 단서가 될 수 있을까? 우리가 가진 개념들의 정돈되고 투명한 격자가 삶과 죽음, 성장과 소멸이 있는

세계의 생동과 과잉에 부딪치면 어떤 일이 일어날까? 일종의 균형이
생긴다면 그 개념들의 작동이 잠시 유예될 수 있을까? 여러 요소가
뒤섞이는 혼란의 와중에 그 균형이 평정의 감각을 되살릴 수 있을까?

보브의 전시는 두 층으로 나뉘어 진행됐다. 위층의 작품
중 하나는 직사각형 받침대 위에 설치된 수직형 금속 스탠드다.
나뭇가지 모양의 봉과 거기에 달린 갈고리로 다양한 조개껍데기를
받치고 있다. 조개껍데기는 그 자체로 매우 아름다운 오브제다.(그림
6) 하지만 누군가가 만들어낸 인공물이 아니다. 마치 정지해 있는
비눗방울처럼, 조개껍데기의 둥근 형태는 인간이 고안한 것이 아니라
성장의 수학에 따라 생겨난 것이다. 이와 달리 일자형 스탠드는 온전히
인간의 생각에 의해 만들어졌다. 이 작품은 아마도 분류학과 형태학
개념에 따라, 봉과 갈고리를 활용해 조개껍데기를 서로 간의 연관성
속에 배치한 삼차원 다이어그램일 것이다. 이 다이어그램에서 감각의
대상인 조개껍데기는 사고의 대상인 스탠드에 매달려 있는 동시에
떠받쳐지고 있다. 이 작품은 위층, 말하자면 해수면 위에 있다. 그런데
아래층에서도 이와 비슷한 스탠드와 조개껍데기 작품을 발견했다.
하나만 제외하고 모든 조개껍데기가 스탠드에서 떨어져 바닥에
흩어진 채였다.(그림 7) 여기, 해수면 아래에서는 세계의 역동이 이를
통제해 보려는 우리의 노력을 수포로 만든 것 같다. 사물은 우리의
개념적 서술에 순순히 따르지 않는 듯하다. 위와 아래, 해상과 해저의
대조는 전시의 전체 틀이며 제목을 이해하는 또 다른 단서가 된다.

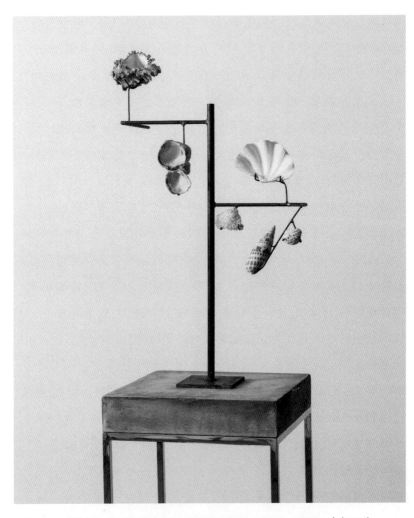

그림 6. 캐럴 보브, 〈스탠드에 매달린 조개껍데기들Sea Shells on Stand〉(2011),
《거품이 이는 말의 침》 전시 작품. © 캐럴 보브, 2011.
오비츠 패밀리 컬렉션 제공. 로렌초 비투리 촬영.

그림 7. 캐럴 보브, 〈스탠드에서 떨어진 조개껍데기들Sea Shells off Stand〉(2011),
《거품이 이는 말의 침》전시 작품. © 캐럴 보브, 2011.
오비츠 패밀리 컬렉션 제공. 로렌초 비투리 촬영.

거품이 이는 말의 침? 이는 틀림없이 바다에 관한 수수께끼다.

　말horse은 거품으로 뒤덮인 파도다. 전시는 바다라는 흰 말의
무리가 해안에 뱉어낸 것들을 다루고 있다. 수 세기에 걸쳐 바다는
인간이 만든 것들을 삼켰다가, 각각 다른 시간이 지난 후에 다시
뱉어냈다. 성난 바다의 물거품에서 밀려 나온 저장 탱크, 드럼통, 그물,

썩어가는 목재 등의 잔해가 우리 눈앞에 펼쳐진다. 한때 매끈했던 인공물은 바닷물에 부식되고 비바람에 깎여 기이하고 경이로운 형태를 띤다. 또한 그것들의 (원래는 광택으로 그 내부의 유해 물질을 감쪽같이 숨겼던) 표면은 이제 지구의 표면처럼 변했다. 무한히 다양한 얼룩과 질감을 지닌 복합적이고 외부에 반응하는 표면이다. 보브가 발견해 전시한 녹슨 석유 드럼통도 이런 과정을 거쳐 여기까지 왔다. 처음에 이 드럼통은 수직으로 곧게 서고 단면은 원형인 완벽한 원통 형태였다. 페인트칠 된 반짝이는 표면에서는 내부에 들어 있는 기름에 대한 어떠한 암시도 찾을 수 없었을 것이다. 눈에 보이는 외관과 보이지 않는 내부는 완벽히 분리됐다. 하지만 내용물이 빠져나가고 시간이 한참 지난 후 표면은 주름진 직물처럼 일그러졌다. 녹이 슬고, 녹슨 부분이 떨어지고 녹가루가 주변에 흩어지면서 드럼통의 표면과 내부 간 경계가 점차 무너졌다.

　　아래층에 전시된 또 다른 작품은 자연과 인공·물이 대양에서 벌이는 투쟁을 이야기한다. 비스듬히 서 있는 이 거대한 유목流木 더미는 한때 방파제의 기둥이었을 수도 있다. 하나 남은 볼트가 한쪽에 삐져나와 있는데, 기둥 덮개를 고정하는 용도였을 것이다. 이 목재는 언젠가 바다에 맞서 밀려드는 파도의 힘을 깨뜨리며 발밑의 모래와 조약돌 퇴적물을 단단히 붙잡았을지 모른다. 하지만 그렇게 영원히 버틸 수는 없었다. 아마도 더는 이겨낼 수 없는 거친 폭풍우에 휩쓸렸을 것이다. 그 후 운명은 뒤바뀌었다. 이제 이 유목

더미는 자신이 맞섰던 바다의 손아귀에 있다. 흰 말들의 거품 이는 침에 섞여 해안에 뱉어졌다. 사람이 들어 올리기에는 너무나 무겁지만 바다에서는 가볍게 떠다녔을 유목은 육지로 돌아와 다시 무겁고 무기력한 몸이 된 채 살결에 선명하게 남은 뒤틀림, 마디, 오염 등으로 그간의 여정을 들려준다. 특유의 냄새와 표면의 그을림으로 미루어 보아 이전에 아스팔트로 칠해진 적도 있는 것 같다. 전시에서 만난 이 유목을 떠올린 순간, 나는 깜짝 놀라며 애버딘 해변에 서 있는 나 자신에게 되돌아왔다. 사방이 거품 이는 말의 침으로 둘러싸여 있었다.

해변 전체에 방파제가 늘어서 있다. 방파제는 폭풍우를 온전히 견뎌냈고, 바다가 뱉어낸 것들도 다시 파도에 씻겨 내려가지 못하게 붙잡았다. 뿌리째 뽑힌 나무, 거대한 목재, 잎이 무성한 나뭇가지 등이 해변에 흩어져 있었고, 그중 일부는 마치 던져진 성냥개비들마냥 방파제 위에 위태롭게 올라가 있었다.(그림 8) 심지어 마트에서 쓰는 카트도 있었다. 버려진 신발, 흔하디흔한 플라스틱 장식품, 철제 드럼통, 자동차 타이어와 함께 카트는 인간이 만들어낸 잔해 중 가장 많은 양을 차지하고 있었다. 카트 대부분은 수년간 물에 잠겨 있었던 것처럼 보였다. 강을 따라 바다로 왔다가 거센 파도에 떠밀려 다시 해안에 상륙했을 (시든 잡초 더미를 포함해) 많은 것들 중에서도 드럼통과 타이어 그리고 카트는 이렇게 물이 많은 환경에 이미 익숙한 것처럼 보였다. 아마도 물속에서 보낸 시간이 물 밖에서 보낸 시간보다 더 길 것이다. 그런데 이들, 인간이 지닌 개념과 그 인공적 구현물들의

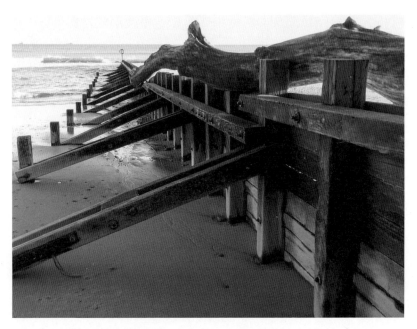

그림 8. 애버딘 해변의 방파제. 2016년 새해에 폭풍에 밀려온 나무 몸통이 4년이 지난 2020년에도 방파제 기둥 사이에 끼어 있다. 저자 촬영.

잔해는 해변에 떠밀려 와 일종의 안식을 찾은 듯했다. 모래에 반쯤 파묻혀 있거나 여기저기 나뭇가지 사이에 자리 잡은 모습에서는 심지어 어떤 아름다움이 느껴졌다.

그 광경을 지켜보는 이는 나 혼자가 아니었다. 많은 시민이 나와 같은 호기심에 이끌려 해변으로 몰려왔다. 바닷새들은 그 어느 때보다도 즐겁다는 듯이 날아다녔고, 사람들은 맹렬히 수색하는

개들과 함께 무아지경의 상태로 잔해 사이를 헤집고 다녔다. 나는 해변을 배회하며 미래의 도시, 플라톤 이래 오랫동안 폴리스[고대 그리스의 도시 국가로, 여기에서는 인간의 이성으로 구현되는 세계의 이상과 질서를 상징하는 의미로 언급되었다.]와 바다가 대립해 온 우리의 도시가 해수면 상승이라는 불가항력으로 결국 막을 내린 미래를 보고 있는 것만 같다는 생각이 들었다. 2천 년이 넘는 세월 동안 우리는 그 둘을 분리하고 이성이 통치하는 도시의 질서를, 그것을 무너뜨리려는 바다의 폭풍에 맞서 지키려고 노력해 왔다. 투쟁의 역사 속에서 바다에 대한 도시의 승리는 늘 잠정적인 것에 불과했고 도시에는 점점 더 거대한 규모의 불가능해 보이는 공학 기술이 요구되었다. 그리고 이제 패색이 짙은 도시들도 있다. (가장 유명한 사례는 베니스일 것이다.) 어느 순간에는 회의론자 섹스투스 엠피리쿠스처럼 우리도 백기를 들고, 추상적 이성의 규칙과 우리가 살아가야만 하는 이 기후-세계의 물질적 격동 사이에서 조화를 이룰 방안을 모색해야 할 것이다. 도시는 바다와 화해할 수 있을까? 아니면 도시가 바다가 되고 건물이 배처럼 떠다니는 시대를 맞이하게 될까?

어느 등산가의 슬픔

2014년 11월, 애버딘셔 지역 헌틀리 마을에 있는 예술 단체 데버론
아츠Deveron Arts는 케언곰 언덕 위 높은 곳에 자리 잡은 작은 마을
토민타울에서 이틀간 심포지엄을 개최했다.[1] 이 심포지엄에는 지역
주민, 트레킹족, 몇몇 예술가, 인류학자인 나 그리고 특별히 초대된
세계적으로 유명한 등산가 한 명이 참석했다. 트레킹족과 예술가들은
자신이 잘 아는 오솔길과 등산로를 따라 산악 지대를 탐험한 경험을
목청 돋워 이야기했다. 그들은 자신이 말하는 경관에 몰입해서는
끊임없이 감탄할 이유를 찾아냈다. 시시각각 변하는 하늘, 빛과
그림자와 색채의 향연, 나타났다 사라지는 동물, 싹을 틔우고 꽃을
피우는 식물, 기이하게 생긴 돌과 바위, 인류가 거주해 온 오랜 역사를
증명하는 고고학적 흔적 등이었다. 그들의 이야기는 모두 흥미로웠고,
더 나아가 보고 싶게 했다.

　　그러다 등산가 차례가 되자 축제 같던 분위기가 갑자기

가라앉았다. 그는 지구에서 가장 높고 험난한 몇몇 봉우리를 최초로 정복한 사람이었다. 그가 거대한 지형의 파노라마, 장비와 고글을 착용한 자신의 클로즈업 사진을 연이어 보여주며 숨이 멎을 듯한 탐험과 발견의 무용담을 늘어놓자 청중은 넋을 잃고 귀를 기울였다. 하지만 그의 목소리에서는 자랑스러움보다는 슬픔이 묻어났다. 모든 산봉우리가 정복됐고 그중 상당수는 자신이 직접 올랐으므로, 이제 아예 다른 행성에서 새롭게 시작하지 않는 이상 탐험에는 미래가 없다는 것이었다. 유일하게 가능한 방법은 지금까지 도달한 가장 높은 고도보다 더 깊은 땅속으로 인류의 횃불을 들고 나아가는 것, 이를테면, 거꾸로 등반하는 것이라나. 등산가는 "이제 더 이상 탐험가는 있을 수 없어요, 동굴 탐사자가 있으면 모를까요."라며 한탄했다.

나는 이 발언이 너무나 거슬려서 등산가의 나머지 이야기에는 거의 집중하지 못했다. 트레킹족과 예술가들이 계속해서 탐험을 이어가고 있는데, 등산가는 그 모든 게 끝났다고 어떻게 그렇게 확신할 수 있을까? 무엇 때문에 그 등산가는 (그리고 우리는) 한번 오른 산은 이제 영원히 정복된 산이라고 믿게 됐을까? 그 믿음은 인식, 상상력, 기억에 대한 우리의 이해와 어떻게 연관될까? 정말이지 그의 한마디에는 산이란 진정 무엇인지, 산이 왜 매혹적이거나 섬뜩한지, 산이 인간성과 살아 있음being alive에 대한 우리의 관념에 어떤 영향을 미치는지, 우리가 땅과 하늘과 그 사이의 공간을 어떻게 경험하는지, 인간이 거주하는 공간을 어떻게 (거리distance와 고도로) 측정하는지 등에

이르는 모든 의제가 담긴 것 같았다.

×

우리는 모두 아기로 세상에 태어났으니 거기서부터 시작해 보자. 모든
아기에게, 지각이 서서히 열리며 펼쳐지는 세계는 끊임없는 경이로움의
원천이다. 주변의 모든 사물과 사람이 아기에게 나아갈 동기를 주는
매력을 발휘한다. 아기는 어떤 수단을 동원해서라도 더욱더 많은
것을 찾아낸다. 아기와 어린이는 지치지 않는 탐험가이며 항상 새로운
것을 발견한다. 집으로부터 멀리 모험을 떠날 필요도 없다. 실제로
그들은 미아 방지끈 같은 보호 장비에 얽매이지 않고 비교적 안전하게
돌아다닐 수 있는 집 근처, 친숙한 곳에서 뭔가를 더 잘 발견하곤
한다. 하지만 어른이 되면 익숙한 영역에 있는 모든 것을 이미 다
알고 있다고 여긴다. 탐험이란 어딘가 먼 곳으로 나아가서 지평을
넓히는 일이며, 그러한 도전에 걸맞게 정신과 육체도 단련해야 한다고
확신한다. 이처럼 어른의 탐험 감각은 어린이와 정반대인 것 같다.
어린이의 탐험 감각은 구심력으로 작용하는 반면, 어른의 탐험 감각은
원심력으로 작용한다. 어린이에게 지각과 상상은 하나인데 이는
그들이 사실이 아닌 환상의 세계에서 산다는 이야기가 아니라 그들이
그만큼 사물의 (사물 자신이 되어가는) 과정에 몰두한다는 뜻이다.
모든 사물과 사람은 저마다의 이야기와 존재 방식을 지니고 (좀 더

정확히 말하면, 그들은 이야기와 존재 방식 그 자체이고) 어린이 탐험가는 자기 이야기를 다른 사물과 사람의 이야기에 엮으며 조응의 관계를 맺어나간다. 그러므로 어린이에게 친숙한 세계란 무궁무진한 계시의 원천이다. 반면 어른은 자신에게 익숙한 세계는 완전히 간파했을 뿐 아니라 다 완성됐다고 생각한다. 따라서 이들이 상상을 현실로, 또는 환상을 사실로 바꾸려면 자신들이 이미 알고 있는 세계의 경계를 넘어가야 한다. 이것이 바로 어른 탐험가 지망생을 더욱더 먼 곳으로 가게 하는 원동력이다.

그렇다면 인간의 생애 주기에서 어린이의 탐험이 끝나고 어른의 탐험이 시작되는 어떤 시점이 있을까? 아니면 나이가 들수록 점점 더 영토, 정복, 인간의 자연 지배 같은 관용어로 점철된 특정 담론에 우리의 정신이 지배당하게 되는 것일까? 이런 담론에서 파악되는 탐험과 발견의 의미는 크게 두 가지다. 하나는 성인 중심적 학습 개념에 따른 탐험과 발견이다. 이는 과거 인류의 성취를 압축적으로 요약해 어린이들에게 가르치는 커리큘럼을 뒷받침한다. 이런 교육 과정에서 어린이는 이전 세대를 따라잡는 역할을 수행할 뿐이다. 탐험과 발견의 의미도 그 정도 수준에 그친다. 인류가 이미 알고 있는 것을 알게 되고, 이미 누군가가 올랐던 산을 오르게 되는 것이다. 또 하나는 인류 역사상 성취되지 못한 것을 해낸다는 (듯 구는) 의미에서의 탐험과 발견이다. 이런 담론에서는 (보통은 남성으로 여겨지는) 탐험가–발견자가 첫발을 내딛고, 나머지 인류를 일깨운다.

그 발걸음들이 인류의 역사가 되어왔다고 우리는 말한다. 내 생각엔 역사에 대한 이러한 상상이 등산가의 슬픔 밑에 깔려 있다. 역사를 만든다는 것이 아무도 가보지 않은 곳에 발을 내딛는 일이라면, 최초로 오를 수 있는 정상이 더 이상 남아 있지 않은 인류에게 역사는 어떻게 이어질 수 있을까? 이 위대한 등산가는 후손에게는 산을 하나도 남겨놓지 않고 자기 자신을 위해서 너무 많은 산을 올랐던 것을 사과하는 듯했다. 이제 우리는 한때 영광스러웠던 과거를 끝없이 되풀이하는 운명에 처한 것일까? 동굴 탐사, 즉 거꾸로 된 등반이 우리에게 남은 유일한 선택지일까, 아니면 야망을 다른 행성으로 돌리는 것이 더 나을까? 화성에도 등반할 수 있는 산이 있겠지?

영토 정복의 서사는 상상했던 봉우리가 기억하는 봉우리로 바뀌며 진행된다. 목격담을 통해 산은 허구가 아닌 사실이, 실제 이야기가 된다. 그러나 이런 이야기 방식은 산 자신의 이야기를 부정하는 것이기도 하다. 누군가가 한번 오른 산을 이후에 다시 오르는 등반이 모두 반복 행위일 뿐이라는 주장의 전제는 산 자체가 원래 상태 그대로 계속 있다는 가정이다. 자연은 영영 변함없다는 것이다. 하지만 자연은 변함없지 않다. 철학자 알프레드 화이트헤드의 말처럼 '자연을 멈추어놓고 바라볼 수는 없다.'[2] 산에도 자신만의 이야기가 있다. 등산가가 찾아오기 전에는 한 번도 사람을 본 적 없던 봉우리는 그 이후로 많은 사람을 만나왔다. 사람들은 산비탈을 따라 계단을 만들고, 바위에 못을 박고, 여기저기에 쓰레기를 버렸다.

하지만 영겁의 세월 동안 지진과 분화, 얼음과 물이 흐르며 발생한 어마어마한 힘, 극한 날씨 등을 겪으며 형성된 산의 입장에서 인간의 흔적이 미친 영향은 미미했을 것이다. 이 위대한 거물에게 자신을 정복하겠다는 위인은 잠자는 와중에 코끝에 붙은 파리처럼 조금 성가신 존재에 지나지 않는다. 산은 정복되거나 길들여졌다고, 문명과 접촉하거나 인간 사회에 통합되었다고 느끼지 않는다. 누군가가 정상에 올라 황홀감에 팔을 흔들었다는 사실도 (설령 알아차렸다 해도) 금세 잊어버린다. 산은 그저 그곳에, 산으로서 있는 일을 하고 있을 뿐이다. 산을 일상 속 친숙한 존재로 접해온 인근 지역 원주민은 산을 존중하는 법을 알고 있다. 이들은 탐험가들이 '최초로' 등반하기 훨씬 전부터 산을 차지하기 위해서가 아니라 마을의 안전과 번영을 구하고 청명한 날씨와 풍작을 기원하기 위해 종종 산을 올랐다.

기원전 6세기, 그리스 철학자 헤라클레이토스는 흐르는 강에서는 같은 물에 두 번 발을 담글 수 없다고 말했다. 산도 마찬가지 아닐까? 모든 등반은 다 최초가 아닐까? 그 대답은 우리가 산을 어떻게 정의하는지에 따라 달라진다. 아마도 당신은 멀리서 바라볼 때 나타나는 지형과 윤곽의 특징으로 산을 식별할 것이다. 에베레스트의 윤곽이 찍힌 사진을 보며 "여기 에베레스트라는 산이 있다."고 말하는 것과 같다. 당신 눈에 에베레스트가 산처럼 보이는 이유는, 에베레스트로부터 멀리 떨어져 있기 때문이다. 물론 모든 윤곽은 다른 지점에서 바라본, 서로 현저하게 다른 수많은 윤곽들 중 하나일

뿐이다. 하지만 그 모든 윤곽이 합쳐져서 영원성을 체현한 듯한 장엄한 존재가 드러난다. 한번 등반해 봤기에 이후에 같은 산을 또 오르는 행위는 반복에 불과하다고 생각한다면, 변화를 주기 위해서는 경로를 바꾸는 수밖에 없다. 이전에 오르지 않았던 산의 다른 면에 도전하는 식으로 말이다. 그러나 경사를 오르고 있거나 정상에 선 등산가에게 산은 윤곽이나 등산로로 다가오지 않는다. 그 상황에서 산은 산처럼 보임으로써 산으로 인식되는 것이 아니다. 오히려 산은 산으로서 느껴진다. 이는 발밑의 바위와 대지, 머리 위 하늘, 그 사이에 융단처럼 깔린 초목, 졸졸 흐르는 시냇물과 물이 고인 습지, 새와 짐승, 비와 눈, 구름과 소용돌이치는 안개로 이루어진 어떤 전체에 온통 잠겨 있는 느낌이다. 당신은 분명 올라가고는 있지만 산을 오르는 것은 아니다. 오히려 당신은 산 안에서 올라가고 있다. 게다가 같은 산에서 두 번 오를 수는 없다. (헤라클레이토스가 강을 관찰한 바와 같이) 산도 계속되는 흐름이라면 산을 한번 올랐으니 그 산을 영원히 정복했다고 생각하는 것은 그야말로 터무니없다.

　　따라서 등산가가 더 이상 오를 봉우리가 없다며 애석해하는 것은 산 안에 있지 않은 사람의 관점으로 산을 이해했기 때문이다. 등산가는 산에 살지 않으며, 작전에 임하는 군인처럼 눈앞의 적을 무찌를 태세로 산을 향해 나아간다. 그리고 산 정상에 도달해 역사에 발자취를 남기면 다시 떠난다. 이는 그가 보여준 사진들이 왜 사람 없는 원경이거나 온갖 장비로 완전무장한 사람들의

클로즈업인지를 설명해 준다. 반면 거주자들에게 산은 친숙하면서도 끊임없이 진화하는 세계의 일부다. 매 순간 무엇도 직전과 같지 않다. 거주자들은 산을 통과해 길을 내면서 이 세계를 알아간다. 삶은 발걸음으로 측정되고 땅을 따라 추적된다. 그러나 등산가는 거주자가 아니라 점유자다. 등산가의 노선은 걸으면서 그려지는 것이 아니라 미리 계획된다. 산 아래에서 정상까지 다다를 방법을 찾는 퍼즐의 답으로 제시된 일련의 점들을 현장에서 로프와 스파이크로 이어서 실행한다. 그러다 보니 역설적이게도, 저기 가장 높은 봉우리는 그 주변 산기슭의 시골 마을보다 오히려 탐험의 시작점인 대도시 중심지에 더 가까이 있다. 등산가의 망원경은 산기슭을 뛰어넘어 정상을 향하고 원경의 프레임에는 봉우리의 윤곽이 담긴다. 그 사이에 있는 땅은 그저 지나치는 곳일 뿐이다. (그곳의 사람들은 탐험대의 짐꾼으로 동원된다.) 오늘날에도 등산가들은, 가파른 경사면에서 가축을 몰거나 건초를 베는 원주민들은 안중에도 없이 산을 최초로 정복한 자신들의 위업을 떠벌린다.

　　　거주자들은 생계를 유지하고자 그러한 활동을 이어나간다. 하지만 등산가의 목표는 단 하나, 산을 오르는 것이다. 등산가의 야망은 수직성이다. 그에게 중요한 것은 정상 그 자체다. 우연히 산의 가장 높은 곳[여기 쓰인 명사구 high point에는 '가장 높은 곳' 이외에도 '가장 재미있는 부분'이라는 뜻이 있다.]에 자리 잡은 거대한 바위 더미가 아니라. (등산가의 관점에서 말해보자면) 여러분이 만약 농부나 목동,

또는 여행자라면, 그래서 정상에 오르는 것보다 풍경과 지형 속에서 자신의 길을 내는 데 더 관심이 있다면, 그곳을 산이라고 부르지 말라. 그냥 언덕이라고 불러라! 산이 등반하는 곳이라면 언덕은 걸어 다니는 곳이다. 등산가들은 언덕을 단순히 산이 되기엔 높이가 낮은 곳 취급하며 무시하지만, 실제로 이 두 개념의 차이는 대지와 지형, 지표면과 지물 사이의 관계를 이해하는 방식에 있다. 걸어 다니는 사람은 자신이 가는 길이 오르막길이든 내리막길이든 평지든 꾸준히 발의 방식으로 땅과 접촉한다. 그에게 대지는 물결 모양 주름이 진 형태로 다가온다. 언덕과 계곡 등이 바로 그 주름에 해당한다. 걸어 다니는 사람은 이러한 주름을, 방향과 경사에 따른 중력의 작용을 통해 근육으로 느낀다. 하지만 등산가는 그렇지 않다. 그의 망원경적 관점에서 지표면은 먼 지평을 향해 열려 있고 바다와 수평을 이루는 사방이 균질한 평면이며, 그 기반 위에 지형과 지물이 가구처럼 배치되어 있다. 지구 위에 배치된 가구 중 가장 크고 인상적인 지물이 산인 셈이다. 이러한 인식에서 산은 땅이 아니라 땅에서 솟아오른 (바닥과 측면, 꼭대기를 갖춘) 구조물이다.

　　등산가는 산비탈을 오르면서 자신을 더욱 더 강하게 몰아친다. 언덕을 걸어 다니는 것이 이 세계에 거주하는 하나의 방식이자 내재성immanence[질 들뢰즈 철학의 주요 개념으로 초월적이거나 외부적인 준거점을 찾지 않고 생을 있는 그대로 바라보며 사유하는 자세 또는 그런 사유의 환경]의 수행이라면, 산에 오르는 점유자들이 좇는 것은

초월성이다. 그리고 이를 위해 등산가는 생명과 신체를 잃을 위험을 감수한다.

1. Hielan' Ways Symposium, *Perceptions of Exploration,* 14–15 November 2014, Tomintoul, Moray.

2. Alfred North Whitehead, *The Concept of Nature* (The Tarner Lectures, 1919), Cambridge: Cambridge University Press, 1964, pp. 14–15.

비행기에서

볼리비아 남서부 안데스산맥에는 세계에서 가장 광활한 소금 평원인
우유니가 있다. 물이 얕게 차오르면, 평원은 하늘을 완벽하게
반사하는 거울이 된다. 예술가 토마스 사라세노Tomás Saraceno는
이곳을 걸으며 낮에는 구름 사이를, 밤에는 별들 사이를 떠다니는 것
같다고 느꼈다. 이에 그는 땅이 아닌 공기에 깃들여 살아가는 시대,
에어로센Aerocene을 상상해 냈다. 오직 햇빛에서 에너지를 얻고,
따뜻한 기류로 부양되거나 거미줄처럼 가느다란 실에 매달려 사는
에어로센의 생명체는 가볍고 섬세한 존재일 것이다. 또한 바람을
타고 다니므로 국경에 얽매이지 않고 온전한 자유를 누릴 것이다.
사라세노는 이러한 비전을 실현하고자 전 세계의 지지자들과 함께
폐비닐 봉투를 모아 거대한 열기구를 만들어왔다. 그의 열기구는 이미
태양열 비행 기록을 경신한 바 있다. 글은 2017년, 곧 다가올 시대를
기쁘게 맞는 의미를 담은 책에 실려 출간된 바 있다.[1]

✕

지금 이 글을 비행기 안에서 쓰는 것은 더할 나위 없는 일 같다.
이 비행기는 런던에서 시카고로 가는 정기 항공편의 여객기다. 앞
좌석 주머니에 들어 있는 잡지 《하이 라이프High Life》의 제목이
말해주듯이, 나는 날고 있다. 하지만 날고 있다는 느낌은 전혀 들지
않는다. 나는 수백 톤에 달하는 기계 안에 갇혀 발가락만 겨우
꼼지락거릴 수 있는 좌석에 묶여 있다. 또한 외부 대기에서 차단된
채 동료 승객들이 내뱉은 숨을 순환시킨 공기를 마시고 있다.
무례한 옆자리 승객이 신문을 꿋꿋이 펼쳐보는 바람에 나는 그의
침입으로부터 내 팔걸이와 식사용 트레이를 한 치도 양보하지 않고
지키려는 한 마리 사나운 영역 동물이 되어 있다. 그나마 지구를
내다볼 수 있는 창가 좌석에 앉아 다행이다. 우리 비행기는 잉글랜드
북서부 상공을 지나고 있다. 아마 저 아래에서 사람들은 내가
비행기에 오르기 불과 한두 시간 전까지 살던 일상과 크게 다르지
않게 하루를 보내고 있을 것이다. 그러나 지금 나는 그들과는 달리는
기차의 승객이 구경꾼에게 흔들어 보이는 손길 정도의, 순식간에
스쳐 가는 관계조차 맺을 수 없다. 물론 이처럼 당혹스러운 상황에도
응답은 일어난다. 나 역시 집에 있을 때 햇빛 속에서 비행운을 그리며
지나가는 비행기를 올려다보곤 했다. 저렇게 멀리 떨어져 있는
신비로운 물체 안에서 나와 같은 사람들이 저녁 식사를 즐기거나 각자

작은 좌석을 지키려 애쓰고 있을 것이라는 생각에 경탄하면서. 그런데 생명체를 비행기라는 캡슐에 눌러 담아 지구 표면의 다른 지점으로 발송한다는 생각은 아무래도 좀 괴상하다. 어디서 이런 아이디어가 나온 것일까?

오해는 하지 않길 바란다. 비행기는 경이롭고 아름다운 사물이며, 과학기술적 상상력의 승리다. 또한 이전에는 상상조차 하지 못한 규모로 타오른 폭력 속에서도 인류의 독창성, 인내, 용기가 이어져 이룩된 놀라운 20세기 항공 역사의 증거다. 나는 지금 타고 있는 비행기가 몇 시간 안에 목적지까지 안전하게 데려다줄 것이라는 데 매우 고마워하고 있다. (만약 그렇지 않다면 여러분은 이 글을 읽지 못할 것이다!) 옛날이었다면 나는 같은 목적지에 도착하기 위해 육지에서의 위험한 여정을 거치고 몇 주간이나 바다에서 고생해야만 했을 것이다. 나는 비행기에 반대한다는 이야기를 하려는 게 아니다. 그보다는 비행기가 난다거나 그 안에 탄 사람들이 난다는 생각에 반대한다. 분명 비행기는 땅에서 이륙하고 공중을 가로질러 나아간다. 그러나 그것은 크리켓 공과 대포알(등 각종 미사일)도 마찬가지 아닌가. 게다가 우리는 9.11 테러 이후 비행기 역시 미사일이 될 수 있다는 사실을 똑똑히 알게 되었다. 미사일의 궤적은 중력, 추진력, 그리고 추진 방향 등이 복합적으로 작용해 결정된다. 표적의 반응에 따라 유도되기도 한다. 그러나 난다는 것은 그와 같은 기계적 결정에 따르는 것이 아니며, 출발점에서 목적지까지 매끄러운 포물선을

그리며 움직이는 일도 아니다. 오히려 대기의 흐름과 순환 속에서 자신의 길과 존재 방식을 찾는 일이다. 간단하게 말해서 비행은 기계적이지 않고 실존적이다. 새들은 난다. 새로서 존재한다는 것은 다름 아닌 공중의 새bird-of-the-air로 존재한다는 것이기 때문이다. 날벌레부터 박쥐에 이르기까지 다른 날개 달린 생명체들도 마찬가지다. 한때는 분명 익룡도 그랬을 것이다.

하지만 인간은 두말할 필요 없이, 그렇지 않다. 인간에게는 날기에 적합한 등 근육이 없기 때문에 보조기구 없이는 날 수 없다는 것이 상식이다. 앨런 밀른이 쓴 불멸의 우화 《곰돌이 푸》에서도 지혜롭지만 거만한 올빼미가 푸에게 이 점을 깨우쳐준다. 이 이야기에서 푸는 꿀을 얻기 위해 풍선을 타고 공중으로 날아올라 꿀벌과 협상을 하려 한다. 꿀벌 입장에서는 당황스럽고 가당치도 않은 일이었지만, 푸는 자신이 구름처럼 하늘을 날 수 있다고 믿었다. 아마도 우리 대부분이 그나마 비행에 가장 가까운 경험을 하는 순간은 꿈을 꿀 때일 것이다. 꿈속에서 우리가 새가 된다는 것은 몸에 새의 살과 깃털을 지닌다는 의미가 아니라 몸짓을 공기의 흐름과 조화시켜 날아오른다는 의미다.[2] 비행은 바로 공중을 자유롭게 누비는 느낌이다.

땅에 발 붙이고 살아가는 일상에서도 꿈속에서처럼 날아다니는 상태를 느낄 수는 없는지 궁금하다. 때때로 강한 바람 속을 걸을 때, 특히 고지대에서 우리는 마치 날고 있는 것처럼

느끼는데 그것이야말로 실제로 날고 있는 상태일 수 있다. 정말 신나는 경험이다. 비행기에 앉아 있을 때보다 그런 언덕을 걸을 때 새의 상태에, 비행하는 경험에 더 가까워진다는 데에는 의심의 여지가 없다. 그렇다면 왜 그럴 때는 날고 있다고 하지 않고 걷고 있다고 말해야 할까? 두 가지를 동시에 할 수는 없는 걸까? 우리의 폐가 들썩이며, 몰아치는 대기와 교감하는 만큼 터벅터벅 내딛는 발도 대지와 교감하고 있지 않은가? 한 발 한 발 내디딜 때마다 한숨 한숨 호흡도 이어지고 있지 않은가?

어쩌면 우리는 걷기를 두 발로 하는 비행으로 간주하는 게 맞는지도 모른다. 걷기는 아직 이륙하지 않은 비행이다. 이런 의미에서 비행은 항해에 빗대어 볼 만하다. 선체가 파도를 헤쳐나가는 동안 돛은 바람을 탄다. 이때 배는 물 위에서 나아가는 (즉, 항해를 하는) 동시에 공중에서도 나아가고 (즉, 비행을 하고) 있다. 따라서 항해 역시 뱃사람의 비행 방식이라 할 수 있다. 이 비유가 억지스러워 보일지 모르지만, 적어도 인쇄술이 등장하기 이전 시대에는 글쓰기도 마찬가지였을 거라는 생각이 든다. 중세 필경사들은 종종 자신의 글쓰기를 도보 여행자가 땅을 통과하는 여정에, 그리고 펜으로 남긴 글자의 선을 발로 밟으며 낸 길에 비유했다. 걷기가 여행자의 비행 방식인 만큼 글쓰기는 필경사의 비행 방식이라고 할 수 있지 않을까? 필경사는 깃털펜을 사용했고 그 깃털은 한때 새의 날개를 빛냈다는 사실을 잊지 말자. 이 깃털 덕분에 이제 작가의 손이

날아다닌다. 종이 위에 구불구불한 흔적을 남기기 위해. 글쓰기와 비행의 유사성은 동양의 전통 붓글씨에서 더욱 분명하게 드러난다. 붓글씨는 실제로 새의 날갯짓과 구름의 흐릿한 형태에서 많은 영감을 얻었다. 여기서 날아다니는 붓은 마른 땅의 먼지를 헤치는 바람의 소용돌이처럼 종이를 훑으며 자신의 흔적을 남긴다. 여행자가 걷는 선, 뱃사람이 항해하는 선, 작가의 손이 움직이는 선은 모두 일종의 비행로라고 할 수 있다. 이러한 선들의 공통점은 공중에서 나아간다는 것만이 아니다. 출발점과 목적지를 바로 이은 경로에서 벗어난다는 것도 특징이다. 그들은 단순히 어떤 한 지점에서 다른 지점으로 이동하는 것이 아니라 그 사이 사물의 한가운데를 통과한다. 영어에서 '도망치다flee'와 '날다fly'라는 단어의 어원이 같으며 둘 다 '비행flight'이라는 활용형으로 쓰이는 것은 우연이 아니다.

　　물론 오늘날 작가는 대부분 더 이상 필경사나 서예가가 아니라 기계 장치를 통해 자신의 언어적 구성을 페이지나 화면에 옮기는 문장가다. 그러나 우리는 컴퓨터로 타이핑해 출력한 문서도 여전히 (인쇄술이 발전하기 전 손으로 베껴 쓴 필사본이라는 뜻이 있는) '원고manuscript'라고 부른다. 마치 그 글자들이 손의 비행에 따라 그려졌다는 듯 말이다. 이런 희망이 담긴 시대착오는 비행기가 비행한다거나 원양 어선 같은 대규모 배가 항해한다는 표현에서도 나타난다. 선을 새기거나 긋는다는 원래 의미에서의 글쓰기를 키보드로 하는 것은 불가능하듯이, 비행기가 비행하거나 배가

항해하는 것은 엄밀히 말하면 가능하지 않다. 비행기의 노선은 한 지점에서 다른 지점으로 곧바로 이어진다. 제트 엔진이 장착된 비행기가 하늘을 뚫고 지나가는 것처럼, 프로펠러를 장착한 배는 드릴로 구멍을 뚫듯이 바다를 뚫고 간다. 여기서 공기와 물은 이동의 매개물인 동시에 넘어서야 할 저항인데, 비행기와 배는 외부 동력원을 사용해 자연적으로는 나타나지 않는 난기류를 생성하는 방식으로 이를 해결한다. 하지만 공중의 새와 물속의 물고기는 전혀 다른 방식으로 움직인다. 날개가 달린 새와 지느러미가 달린 물고기의 몸은 이러한 매개물을 거스르기보다는 오히려 그 매개물과 어우러지는 쪽으로, 자신의 에너지를 공기 및 물의 운동과 연결하며 움직이도록 설계됐다. 새에게 공기는, 물고기에게 물은 날거나 헤엄치기 위해 (인부가 단단한 바위에 구멍을 내듯) 끊임없이 뚫어야 하는 균질한 물질 덩어리가 아니다. 이는 여러 다른 물질들로 이루어진 매우 불균질한 짜임이며, 그곳에서는 계속해서 상승 온난 기류와 소용돌이가 발생한다. 하늘과 바다의 생명체들은 이를 자신에 맞게 활용하거나 변형하기도 한다.

비행기 창문으로 내다보면 현재 지구를 뒤덮고 있는 구름의 형태를 통해 이 짜임새의 일부를 엿볼 수 있다. 그때가 아니면 그것은 우리에게 보이지 않는다. 하지만 분명 새들은 느낄 수 있고 아마 글라이더 조종사와 열기구 조종사도 느낄 수 있을 것이다. 안타깝게도 나는 글라이더나 열기구를 타보지 못했다. 낙하산을 타고

땅에 착륙하거나 초경량 비행기를 몰거나 스카이다이빙을 즐겨본 적도 없다. 따라서 나는 이러한 사안을 다룰 자격이 거의 없기에 다른 사람들의 증언에 의존해 보려고 한다. 예술가 피터 래니언Peter Lanyon은 풍경화를 더욱 잘 그리기 위해서 1959년에 글라이딩을 시작했고, 그로부터 1년 후 자신의 대표작 중 하나인 〈상승 온난 기류Thermal〉를 그렸다. [원서에는 작품 도판이 수록되어 있으나, 이 책에는 저작권 문제로 싣지 못했다. 인터넷에서 작품 제목을 검색하면 확인할 수 있다.] 그는 이 작품에 대해 이렇게 이야기했다. '대기는 확실히 움직이고 있는 세계이며, 그 움직임은 바다만큼이나 복잡하고 까다롭다. 상승 온난 기류는 뜨거운 공기가 상승하여 구름으로 응축되는 흐름이다. 이는 눈에 보이지 않으며 글라이더와 같은 장비를 통해서만 파악할 수 있다. 모든 활공 비행의 기본 원천은 이 상승 온난 기류다.'3 하지만 이 그림은 글라이딩만 다루고 있지 않다. 바닷새가 절벽을 넘나드는 비행도 묘사하고 있다. 이때 바닷새도 바람이 암벽을 훑으며 만들어내는 복잡한 기류를 타야 한다. 또는 상승 기류를 타고 날아오른 후 방심한 먹잇감을 덮칠 준비를 하고 있는 매를 참고할 수도 있다. 매는 지상의 목표 지점 바로 위에서 근육과 힘줄을 긴장시킨 채 자세를 잡고 있다. 그러다 한순간 긴장을 풀며 바람을 타고 솟구친다. 이때 매가 움직이는 방식은 우리 눈에 보이는 것과 정반대다. 정지한 것처럼 보이는 순간에 실제로는 몸짓을 하고 있으며, 움직이는 것처럼 보이는 순간에는 가만히 있다.

하늘 높이 떠다니는 열기구 조종사도 마찬가지다. 그들은 상공에 올라가면 압도적인 고요 속에 놓인다고 말한다. 열기구는 바람을 거스르지 않고 바람과 어우러져 움직이기 때문에 멈춰 있는 것처럼 느껴진다. 아래에서는 사람들이 바람에 날리지 않도록 모자를 붙잡고 있을지도 모르지만 위에서는 모든 것이 조용하다. 아래에서는 바람이 당신을 날려 보내려 하지만, 위에서 당신은 바람 속에 떠 있다. 요컨대 고요는 모든 요소가 조화를 이루는 완벽한 운동의 상태다. 우리는 여기서 심오한 진리를 하나 발견한다. 기원전 5세기에 시칠리아섬에서 태어난 그리스 철학자 엠페도클레스가 처음으로 밝힌 진리인데, 그에 따르면 우주는 사랑과 투쟁이라는 두 가지 상반된 원리의 끊임없는 경합으로 형성됐다. 가장 순수한 형태의 사랑은 구형이다. 구 안에서는 모든 원소가 서로 조화를 이루며, 그 구를 둘러싼 표면에서만 투쟁이 발생한다. [엠페도클레스는 4원소론의 주창자로, 공기, 불, 물, 흙을 우주를 구성하는 근본 원소로 보았다.] 그러나 원소들을 찢고, 섞고, 새롭게 조합함으로써 우리 주변에서 관찰되는 모든 물질적 현상을 일으키는 힘은 바로 투쟁이다. 당시 엠페도클레스는 자신의 주장을 구체화해 보여주기 위해 신화를 활용했다. 두 원리를 각각 사랑의 신 아프로디테와 투쟁의 신 아레스의 형상에 투영한 것이다. 만약 열기구 비행이 태동하던 18~19세기에 그가 살았다면, 그는 열기구에서 사랑의 완벽한 구현을 보았을 것이고 계류장에 매인 열기구를 바람이 거세게 끌어당기는

모습에서 투쟁의 전형을 떠올렸을 것이다. 좀 더 가깝게는 흔한 비눗방울만 살펴봐도 된다. 액체 물질의 표면 장력으로 경계가 구분되고 그 내부는 고요하게 조화를 이루고 있다. 그리고 결국, 필연적으로 투쟁이 승리하면 비눗방울은 터진다. 액체는 땅으로 떨어지고 내부의 숨은 공기 속으로 사라진다.

　　　나는 지금 고요에 관해 생각하며 비행기를 타고 있다! 역설적이다. 나는 예기치 못한 난기류(비행기가 지나고 있는 매개물의 균질성에 대한 우리의 확신을 대기의 강한 힘이 뒤흔드는 당황스러운 순간)에 대비해 안전벨트를 꽉 조이고서 그저 가만히 앉아 있는데도 계속 불안하다. 팔다리를 움직이고 싶지만 그럴 수 없는 데다 고요함마저 속박으로 느껴진다. 이것은 사랑이 아니라 투쟁의 상태다. 런던에서 시카고까지 가능한 한 빨리 가고 싶고, 소요 시간이 길수록 조바심도 커진다. 바라는 대로 된다면 순식간에 도착하는 게 최고다. 그러나 나는 떠다니는 비눗방울, 여름날에 흔들리는 민들레 솜털, 햇살에 비치는 먼지 입자 등을 떠올리며 불안한 마음을 가라앉힌다. 이런 이미지들, 불안을 잠재우는 것들의 사진이《하이 라이프》광고란에도 실려 있어서 (돈이 좀 들긴 하겠지만) 이 여정의 끝에 평화롭고 여유로운 유토피아를 만날 거라고 약속한다. 이 사진들은 지금 전혀 그런 상황이 아니라는 사실을 다시금 상기시키면서도 우리의 실제 경험과 즐거웠던 추억에 호소한다. 나 또한 종종 비눗방울과 민들레 솜털을 쫓는 데 정신이 팔리는데, 그럴 때 엠페도클레스가 사랑이라고

묘사한 고요와 조화를 느끼곤 한다. 하지만 이 고요는 움직임이 없는 상태가 아니다. 움직임이 전혀 없다면 죽음이나 마찬가지다. 살아 있는 몸이라면 숨을 쉬고 심장이 뛰고 혈액이 순환해야 한다. 이러한 신체 리듬이 주변의 움직임과 조화를 이룰 때 우리는 고요를 경험한다. 그것이 바로 상승 기류를 타고 날아오르는 매가, 물에 몸을 맡긴 채 헤엄치는 물고기가, 바람이 부는 대로 떠가는 열기구가, 그리고 공중에 둥둥 날리는 비눗방울이 터질 때까지 꼼짝없이 주의를 기울이고 있는 내가 고요한 이유다.

이런 고요함이야말로 살아 있음이다. 강제된 침묵이 아니라 조화로운 소리의 상태다. 또한 움직임과 대립하는 고요함이 아니라 움직임에 내재된 고요함이다. 로마의 철학자 루크레티우스는 기원전 50년경에 쓴 서사시 《사물의 본성에 관하여》에서 이를 간단하게 언급했다.

다음과 같은 현상은 놀랄 일이 아닌데
사물의 입자는 모두 영원히 움직이고 있지만,
그 전체는 지극히 정지해 있는 것처럼 보인다.[4]

루크레티우스는 엠페도클레스의 열렬한 추종자였으며, 자신의 견해를 설명하는 데 엠페도클레스의 시 《자연에 대하여On Nature》를 본보기로 삼기도 했다. 그러나 루크레티우스에게 가장 순수하고

원시적인 형태의 우주는 구형이 아니라 직선형이었다. 우주는 그 무한한 공간을 관통해 끊임없이 평행하게 쏟아지는 무수히 많은 원자로 이루어졌다고 그는 생각했다. 다만 원자들은 방향을 약간만 틀면 서로 충돌하는데 이러한 충돌의 연쇄 속에서 나타나는 무한한 물질의 순열과 조합에 의해 세계가 형성된다. 그러나 우리는 이런 흐름이 아닌 형태만 본다고 루크레티우스는 주장했다. 세계는 끊임없는 운동 속에 있지만, 우리 눈에는 정지한 듯 보인다는 것이다. 이제 2천 년 후인 20세기 초에 활동했던 철학자 앙리 베르그송의 이야기를 들어보자.

> 바람이 지나가면서 일으키는 먼지의 소용돌이처럼,
> 생명체는 생명의 거대한 폭발로 나타나서 스스로에게
> 매달려 맴돈다. 따라서 그들은 비교적 안정적이고
> 부동성도 잘 위장하기에, 우리는 그 형태의 영속성이
> 운동의 윤곽에 지나지 않는다는 사실을 망각하고
> 생명체 각각을 진전이라기보다는 사물로 대한다.[5]

일반적으로 생명은 운동에서 비롯되며 더 나아가 어떤 생명체들이 존재하기 위해서는 운동의 방향이 직선에서 벗어나야 한다고 보는 루크레티우스의 주장에 베르그송도 동의한다. 그러나 루크레티우스와 달리 그는 이 운동의 방향을 하강이 아니라 상승으로

보았다. [베르그송은 생명의 에너지가 물질의 저항을 넘어 상승하면서 다양한 갈래로 분화하고 진화한다고 보았다. 그는 자신이 말하는 '생의 약동'을 화약 폭발에 비유했다.] 베르그송이 활동하던 시절에 열기구 비행이 유행이었고, 따라서 그가 '생명의 거대한 폭발'에 대해 쓸 때 열기구를 떠올렸을 가능성이 높다.

　　　하지만 비행기에 탑승한 나는 어떨까? 분명 지금 나는 생명의 폭발이 아니라 화석 연료를 태우는 제트 엔진의 폭발로 나아가고 있다. 또한, 여기에서 나의 부동성은 운동의 윤곽이라기보다는 속박의 산물이다. 나는 죽음의 폭발에 휩싸인 채 일종의 유도미사일에 실려 목적지로 발사되었고 비눗방울과 민들레 솜털을 꿈꾸다가… 활주로에 바퀴가 닿는 쿵 소리에 깜짝 놀라 잠에서 깬다. 이제 비행기가 착륙했다. 나는 비틀비틀 걸어가 입국 심사 줄에 선다. 공항을 벗어나 바깥 공기로 다시 나가기만 한다면, 정말로 날아갈 것만 같다!

1. *Aerocene,* edited and coordinated by Studio Tomás Saraceno, Milan: Skira Editore, 2017.

2. 비행하는 꿈과 관련한 내용은 다음 책을 참고했다. Gaston Bachelard, *Air and Dreams: An Essay on the Imagination of Movement,* translated by Edith and Frederick Farrell, Dallas, TX: Dallas Institute Publications, 1988, pp. 65–89. 가스통 바슐라르, 《공기와 꿈》, 정영란 옮김, (서울: 이학사, 2020).

3. 테이트 갤러리의 작품 설명에서 인용했다. http://www.tate.org.uk/art/artworks/lanyon-thermal-t00375.

4. Titus Lucretius Carus, *On the Nature of Things [De Rerum Natura],* translated by William Ellery Leonard, New York: Dutton, 1921, p. 38. 루크레티우스, 《사물의 본성에 관하여》, 강대진 옮김, (파주: 아카넷, 2012).

5. Henri Bergson, *Creative Evolution,* translated by Arthur Mitchell, New York: Henry Holt, 1911, p. 128. 앙리 베르그송, 《창조적 진화》, 최화 옮김, (안양: 자유문고, 2020).

눈이 내리는 소리

이전에 흔히 나타나던 혹한이 이제 기후변화 때문에 희귀한 현상이
되었으므로, 우리는 그것을 표현하는 어휘를 잃어버릴 위기에 처해
있을까? 바스크 지방 출신 예술가인 미켈 니에토Mikel Nieto는 이
질문을 좇아 핀란드에서 겨울을 보냈다. 그는 눈이 내리는 여러 소리를
녹음하고, 눈의 상태와 특성에 따라 서로 다른 각각의 소리에 알맞은
핀란드어를 찾았다. 프로젝트의 제목은 〈이 세계의 고운 속삭임A Soft
Hiss of This World〉이었다. 니에토는 프로젝트의 결과물인 동명의
책에 글을 기고해 달라고 요청했고 나는 흔쾌히 승낙했다.[1] 이 책은
글자와 단어가 책장에 살포시 떨어진 눈송이처럼 보이도록 흰 바탕에
흰 글씨로 인쇄됐다. 따라서 이 책은 특정한 조명 아래에서만 읽을 수
있다. 이 글에서 나는 눈이 내리는 소리에 대해 생각하고, 그 소리들이
핀란드어와 스코틀랜드어에서 어떻게 나타나는지를 살폈다.

✕

눈이 내리는 소리를 들어본 적이 있는가? 눈송이는 모두 소리를
낼까? 눈송이는 빗방울과는 다르다. 빗방울은 땅에 부딪치면 형태를
잃는데, 그때 나는 소리가 바로 빗소리다. 빗방울이 웅덩이나 호수에
떨어질 때 퐁퐁 하고 나는 소리는 사실 빗방울이 떨어진 반동에
의해 순간적으로 다른 물방울이 형성되는 소리다. 잔디나 나뭇잎에
떨어지는 빗방울은 미끄러지며 흐른다. 포장도로에 떨어진 빗방울은
주변으로 튄다. 보슬비가 한창 내릴 때 눈을 감으면 풍경 전체를, 다시
말해, 소리의 패턴으로 구분되는 여러 표면의 질감을 들을 수 있다.[2]
하지만 비가 눈으로 바뀌면 풍경은 귓가에서 사라진다. 마치 소리의
스위치가 꺼진 것만 같다. 겨울의 첫눈이, 특히 진눈깨비처럼 내릴 때는
빗소리처럼 톡톡 하는 소리가 난다. 공중에서 녹지 않은 눈송이는
땅바닥에 내려앉으면 바로 사라진다. 그러나 땅이 얼어 있다면 눈도
녹지 않는다. 차가운 땅바닥에 닿은 눈송이는 떨어진 곳에 그대로,
깃털처럼 가벼운 형태를 유지한 채 어떤 예감에 몸을 떨며 놓여 있다.
그 눈송이는 언제든 바람에 실려 어디론가 날아갈 수 있으며, 어느 집
문간이나 나무 그루터기 근처와 같이 눈송이가 뭉치기 쉬운 구석진
곳으로 옮겨가곤 한다.

　　　모든 눈송이는 다 다르다. 기하학적 육각형 구조는 똑같지만
형태는 공중에서 떨어지면서 결정되는데, 떨어지는 궤적이 제각각이기

때문이다. 자세히 살펴보면 눈송이의 형태에는 땅에 내려온 여정이 담겨 있다. 그 여정 중 많은 일들이 일어날 수 있다. 눈송이는 점점 자라나고 녹았다가 다시 얼기도 하고, 서로 달라붙어 하늘의 얼룩처럼 보이는 거대한 눈구름을 형성하기도 한다. 바람이 잠잠하면 떨어지는 눈송이를 눈으로 좇을 수 있다. 눈송이는 대기의 미세한 움직임에도 민감하게 반응해 느리고 불규칙하게, 보이지 않는 기류에 따라 이리저리 돌아다니거나 오르내린다. 떨어지는 속도가 너무 빨라서 유리창에 사선으로 그어지지 않는 한 알아보기 힘든 빗방울과는 달리 눈송이는 좀처럼 땅에 내려앉으려 하지 않는다. 지표면을 휩쓰는 바람이 눈송이를 실어 나르기에 눈송이는 떨어질 때도 땅에 바로 부딪치지 않고 비스듬히 미끄러져 내려온다. 눈이 많이 내릴 때 눈송이들은 땅에 먼저 쌓인 다른 눈송이들 품으로 가만가만 안긴다. 점점, 알아차릴 수 없을 정도로 서서히 지구는 흰 이불을 덮는다. 그리고 깊은 잠에 빠진다. 모든 소리가 사라진다. 고요함이 귀를 막는다. 나무를 흔들거나 쌓인 눈을 흩날리는 바람의 한숨 소리만 들려온다.

　　대개 눈이 내리는 동안에는 (바람 때문에 추울 수는 있어도) 공기가 그렇게까지 차갑지는 않다. 눈 자체가 차가운 공기와 따뜻한 공기가 서로 섞이면서 내리는 것이기 때문이다. 눈이 그치고 하늘이 맑아지고 바람이 잦아들면 비로소 진정한 추위가 시작된다. 고기압의 매우 건조한 공기가 서리 내린 땅 위에 무겁게 깔린다. 집과 공장의

굴뚝에서 연기가 곧게 솟아오른다. 다시 한번 세계는 정적에 휩싸인다. 그러나 이는 눈이 막 내리기 시작할 때 찾아드는 먹먹한 침묵이 아니다. 오히려 그 반대로 얼음 갈라지는 소리, 나뭇가지가 부러지는 소리, 개가 짖는 소리, 사람들의 목소리 등 아주 작은 소리들이 정적을 핀처럼 쿡쿡 찔러 깨뜨리면서 수 킬로미터를 나아간다. 이런 현상은 물리학으로 설명할 수 있다. 소리는 차가운 공기보다 따뜻한 공기에서 더 빨리 이동한다. 따뜻한 공기가 위에 있고 차가운 공기가 아래에 있으면 음파는 아래쪽으로 굴절되어 저 멀리서 나는 소리를 우리 귀에 전달한다. 우리는 밤하늘의 별을 볼 때처럼 흩어져 있는 점들을 인식하듯 소리를 듣는다.

바람이 불고, 쌓였던 눈이 다시 휘몰아치고 흩날리면서 가시 돋친 침묵이 모든 것을 휩쓰는 소란으로 바뀔 때까지는 그런 상태가 지속된다. 스코틀랜드 방언에서는 이럴 때 위쪽으로 솟구치는 눈을 (땅에서 올라가는 것은) '에르드 드리프트erd-drift' 또는 (공중에서 떠도는 것은) '요우덴 드리프트yowden-drift'라고 하며, 아래쪽으로 떨어지는 눈인 '둔 컴doon-come'과 구분한다.[3] 눈보라가 일으킨 화이트아웃[눈이 많이 내린 후 눈 표면에 가스나 안개가 발생해 주변 모든 것이 하얗게 보이는 현상] 속에서 땅과 하늘의 경계는 사라지고 여행자는 지평선도 지표면도 없는 허공에 내던져진다. 하지만 바람은 혼자서는 아무런 소리도 내지 않는다. 소리가 나려면 진동이 일어나야 하고, 바람이 진동하려면 대기의 흐름을 끌어내거나 방해하거나 굴절시키는

무언가가 있어야 한다. 도시에 사는 사람들은 휭휭 하며 매섭게 부는 겨울 바람 소리를, 바람이 공중의 전선이나 옥상 안테나에 부딪치거나 건물 벽의 갈라진 틈새를 밀고 들어오며 나는 소리로 연상하곤 한다. 하지만 인가와 멀리 떨어진 숲과 습지, 계곡에서는 다른 소리가 들린다. 나무는 목관악기처럼, 늪은 스네어 드럼처럼, 산은 브라스처럼 소리를 낸다. 바람이 불 때, 바람은 연주자가 된다. 바람은 나무를 플루트 삼아 불면서 노래하고, 얼어붙은 습지의 갈대밭을 북 삼아 두드리고, 산골짜기를 트롬본 삼아 울려 퍼진다.

공중에서 눈송이가 응결되어 태어나는 첫 생애 내내 눈은 바람에 실려 다닌다. 그러다 땅에 내려앉고 쌓이면서 점점 두터운 층이 되어가는 두 번째 생애를 맞이한다. 이 생애는 수 시간, 수일, 수개월, 수차례의 계절, 수년, 심지어는 수 세기 또는 수천 년 동안 지속될 수 있다. 눈의 층 아래에는 과거 시대의 증거가 묻혀 있다가 지구가 따뜻해지고 빙하가 점차 빨리 녹는 오늘날 비로소 다시 빛을 보기도 한다. 그 내부에서 눈은 기포와 먼지 입자가 점점이 박힌 얼음덩어리로 엉겨 굳는다. 그 상태로 지속되면서도 주변 온도, 땅과 주고받는 열, (추락할 경우에) 외부로부터 받는 압력 등에 따라 끊임없이 변한다. 표면의 반사 특성도 계속 변한다. 다양한 색으로 바뀌지는 않지만 칙칙하고 음침한 흰색부터 밝고 반짝이는 흰색까지 흰색의 스펙트럼 속에서 다양한 톤을 띤다. 또한 내는 소리도 다양하다. 어딘가가 부러지는 투둑 소리, 갈라지는 치직치직 소리, 깨지거나 물방울 터지는

펑 소리처럼 거의 들리지 않는 소리부터 눈덩이가 지붕 경사를 따라 떨어지는 쿵 소리와 눈사태가 나는 우르르 소리까지.

눈 덮인 곳에서 사는 동물들은 이런 소리를 알아차린다. 땅속의 먹이를 찾아 파고, 긁고, 헤치는 와중에 소리를 듣고 상황을 파악해 나간다. 녹았다가 얼기를 반복하면서 지각이 무쇠같이 단단해지면 동물은 먹이를 구하기 어려워진다. 심지어는 굶어 죽을 수도 있다. 할 수만 있다면, 겨울잠을 자는 것이 현명한 선택이다. 일단 잠들면 봄이 오는 소리에 깨어날 때까지 아무 소리도 듣지 못한다. 반면 쌓여 있는 눈의 소리 중 인간이 듣는 것은 주로 걸을 때 발밑에서 나는 소리다. 표면이 살짝 언 눈은 밟으면 삐걱거리는데 이는 작은 결정판이 미끄러져 서로 부딪치며 내는 소리다. 물기를 머금은 눈은 밟으면 압축되면서 뽀드득 소리가 나고 발자국이 깊게 패인다. 이 흰 발자국은 밟히지 않은 나머지 부분에 비해 잘 녹지 않아, 쌓인 눈이 다 사라지고 땅바닥이 드러날 때까지 남아 있기도 한다. 그리고 딱딱하게 굳은 눈은 스키나 썰매가 지나가면 긁힌 듯 끼익하는 소리를 낸다. 그러나 오늘날 눈이 있는 풍경에서 단연 가장 크게 들리는 소리는 스노모빌 엔진의 윙윙 소리로, 다른 모든 소리를 덮쳐버린다. 이 으르렁대는 기계 소리는 멀리서 들으면 마치 계절에 맞지 않게 윙윙거리는 모깃소리 같다.

눈이 내는 소리는 우리가 쓰는 말에도 나타난다. 거의 모든 언어에서 날씨를 표현하는 단어에는 풍부한 의성의태어가

녹아 있으며, 눈과 관련된 단어도 예외는 아니다. 예를 들어, 스코틀랜드어를 못해도 (진창이 된 눈slush을 뜻하는) '글루시glushie'의 질감을 짐작할 수 있고, 핀란드어를 몰라도 (진눈깨비를 뜻하는) '루미lumi'와 (눈을 뜻하는) '렌다räntä' 중 무엇이 진눈깨비이고 무엇이 눈인지 추측할 수 있다. 영어와 마찬가지로 핀란드어에서도 세게 소리나는 자음과 부드러운 자음, 강세가 있는 모음과 없는 모음은 대비된다. 이런 발음의 차이가 툭툭 떨어지는 진눈깨비와 소곤소곤 흩날리는 눈송이 간의 차이를 연상시킨다.

그러나 영어와 핀란드어 사이에는 좀 더 중요한 다른 점이 있다. 영어에서 눈snow과 비rain라는 단어에는 하늘에서 내린다는 개념이 이미 내포되어 있다. 물이나 습기는 떨어질 때에만 비로소 비가 될 수 있다. 지상이든 지하든 땅에서 흐르거나 고여 있는 물은 비가 될 수 없다. 그런데 핀란드어에서 떨어지는 동작은 떨어지는 것과 엄격하게 구분된다. '하늘에서 떨어지다'라는 뜻을 지닌 동사는 '사타sataa'뿐이고, 떨어지는 것에는 모두 '사데sade'를 붙인다.

'사타'는, 그것에 재귀적으로 대응하는 형태의 동사이면서 '어떤 일이 닥치다to befall'라는 뜻의 '사투아sattua'와 함께 고어에 속한다. 오늘날에는 잊힌 어원에 따르면 '사타'는 추수를 의미하는 '사토sato'에서, '사투아'는 이야기나 서사를 가리키는 '사투satu'에서 파생됐다. 여기서 추수란 곡식이 내린 것fall of grain이다. 실제로 하늘에서 떨어진 것은 아니지만, 적절한 기후 조건과 그것을 정한

하늘의 은총으로 내린 곡식을 이른다. 그리고 이 단어에는 과거부터 지금까지 이곳에 실제로 닥쳤던 일들이 담겨 있다. 핀란드어에서 비나 눈이라는 단어는 문자 그대로 해석해 보면 하늘에서 내릴 수 있는 것이 아니다. 동사 '사타'는 항상 (물, 눈, 진눈깨비, 우박, 곡식부터 은유적 표현으로서 고양이와 개 등 무엇이든) 떨어지는 것을 지칭하는 (사데가 붙은) 단어와 함께 쓰이는데, 그렇게 쓰일 때 내리는 비는 '베시사데vesisade', 내리는 눈은 '루미사데lumisade'다. 물을 뜻하는 '베시'나 눈을 뜻하는 '루미'에는 떨어진다는 의미가 없으며 물의 기본 특성은 흐르는 것, 눈의 기본 특성은 쌓여 있는 것이다.

　　핀란드 같은 나라에서 눈은 물과 마찬가지로 하늘보다는 먼저 땅에 속해 있다. 호수가 많고 보통 일 년 중 4~6개월 동안 눈이 쌓여 있는 나라에서 이는 어쩌면 당연한 일이다. 그러다 봄이 찾아와 쌓인 눈이 흠뻑 젖은 담요처럼 푹 꺼지면서 녹으면 대지는 갑자기 물에 뒤덮인다. 강이 둑을 터뜨리고 들판은 종종 잠긴다. 사방에서 물이 넘쳐 흐른다. 그런데 최북단에 있는 다른 지역들처럼 핀란드도 기후 패턴이 변하고 있다. 계절은 이전처럼 뚜렷하게 구분되지 않는다. 한겨울의 비와 한여름의 눈도 이제 더 이상 이례적인 현상이 아니다. 새와 곤충은 불규칙적으로 나타났다가 사라진다. 미래의 겨울에는 내리는 빗소리와 흐르는 물소리가 아우성치는 반면 여름의 새소리와 곤충 소리는 침묵할지도 모른다고 생각하면 너무나도 불안하다. 하늘이 땅을 엉망진창으로 만들고 있는 것 같다. 핀란드

사람들은 이런 상황을 두고 '셈모스타 사투 semmosta sattuu' 즉
'그렇게 되어버렸다'고 말한다. 스코틀랜드어로는 '둔 컴 doon-come',
즉 폭설처럼 닥쳐버린 일이다. 아우성의 겨울과 침묵의 여름, 어쩌면
우리는 여기에 익숙해져야만 할 수도 있다.

1. Mikel Nieto, *A Soft Hiss of This World,* 2019,
 http://mikelrnieto.net/en/publications/books/
 a-soft-hiss/.

2. 후천적으로 시력을 잃은 신학자 존 헐이 묘사한 '꾸준히
 내리는 비가 만물의 윤곽을 드러내는 방식'을 참고했다.
 John Hull, *On Sight and Insight: A Journey
 into the World of Blindness,* Oxford: Oneworld
 Publications, 1997, p. 26.

3. 스코틀랜드어와 관련한 내용은 다음 책을 참고했다.
 Amanda Thomson, *A Scots Dictionary of
 Nature,* Glasgow: Saraband, 2018.

땅
속
으
로

숨
기

투명인간처럼 보이지 않는 상태가 되는 가장 좋은 방법은 무엇일까?
당신이 범죄자, 스파이, 마술사 또는 야생동물 사진가라면 이는 실제로
꽤 중요한 문제다. 당신은 자취를 감추고, 시선을 피하고, 최대한
숨으라cover your tracks, lie low, go to ground[원문을 직역하면 '흔적을
덮고, 낮게 눕고, 땅속으로 가다'로, 몸을 숨기는 행위와 관련한 관용구들이다.
저자는 이들 표현의 사회문화적 의미와 단어 자체의 의미 사이 차이에 주목하며
생각을 이어나가고 있다.]는 조언을 받을 것이다. 무엇을 하든 눈에 띄지
않게 하라! 하지만 의문이 생길 수도 있다. 자신을 숨기기 위해 '흔적을
덮고, 땅속으로 가서 낮게 누우라'는 말은 정말이지 어떤 의미일까?
대답하기는 쉽지 않지만, 이 장에서 몇몇 실마리를 찾아보려 한다.
일단 여기에서는 앞으로의 글에서 나올 세 가지 핵심 용어인 덮기cover,
낮음lowness, 땅ground을 다뤄보고자 한다.

　　자신을 숨기는 방법 중 하나는 변장이다. 가면으로 얼굴을

덮고 망토로 몸을 감싸는 것이다. 이때 가면이나 망토가 얼굴과 몸을 가려주더라도, 진짜 자신은 그 뒤에 없어지지 않고 그대로 남아 있다. 한번 가렸던 것을 다시 벗길 수도 있다. 그렇다면 얼굴과 몸, 그리고 피부 사이의 관계에 대해서는 어떻게 생각해야 할까? 얼굴과 몸이 피부라는 덮개로 가려져 있다고 볼 수는 없는가? 만약 피부가 얼굴과 몸을 덮은 것은 (그 안의 진짜 자신을 가리는) 변장이 아니라고 본다면, 어떤 덮개는 다만 가리기만 하는 것이 아니라 드러내기도 한다는 것을 인지하게 된다. 얼굴도 가면처럼 특정한 표정을 지어 보일 수 있고 몸도 망토처럼 얼룩이나 주름이 생길 수 있다. 벗겨낼 수 있는 덮개가 있는가 하면 어떤 덮개는 깨끗이 닦거나 지우는 것만 가능하다. 비밀 요원은 이 중 한 유형의 덮개를 다른 유형의 덮개인 것처럼 꾸며서, 그 모호함으로 다른 사람을 속일 수 있다. 이것이 바로 카무플라주camouflage['위장', '변장'이라는 뜻의 프랑스어로 자연 속 유기체들이 주변 환경과 비슷한 몸의 색이나 무늬를 띠어 자신을 보호하는 현상을 가리킨다. 자연 현상에 착안해 군복 및 군사 시설을 주변 환경과 구분되지 않도록 얼룩덜룩하게 채색하거나 나뭇잎, 나뭇가지, 풀 등으로 감추는 것도 아울러 이른다.] 전략이다.

그런데 땅도 누군가를 속일 수 있다. 땅은 사회 상류층people in high places에게는 건물을 올릴 수 있는 견고한 플랫폼이지만, 사회 하류층이나 비인간에게는 그 자체가 거주와 서식의 환경이다. 두 차원에서 높이와 깊이는 다르게 인식된다. 에드윈 애벗의 유명한

고전 우화 《플랫랜드》[1]의 주민들처럼 땅에 붙어 사는 생명체에게 높이와 깊이는 그들이 미처 알지 못하는 삼차원적 개념이 아니라, 상승과 하강의 경험으로 다가온다. 이런 식이다. 지표면의 움푹 파인 주름에 몸을 누이면 일단 꿈속에서처럼 붕 뜬 느낌이 들 것이다. 하지만 순식간에 등 뒤에서 땅이 무너져 내리고, 당신은 깊은 구렁으로 떨어지다가 죽기 직전 꿈에서 깨듯 겨우 살아난다. 그러므로 낮게 눕는다는 것은 곧, 삶과 죽음을 가르는 얇디얇은 막 위를 살금살금 조심스럽게 기는 것과 같다.

그렇다면 땅이란 무엇일까? 모든 것을 지지하고 있는 기반일까? 머물고 일상을 사는 장소일까? 아니면 산 자의 세계에서 죽은 자의 세계로 넘어가는 문지방일까? 물론 땅은 그 모두일 수 있다. 다만 땅을 무엇으로 인식하느냐에 따라 시간, 기억, 망각에 대한 우리의 이해는 달라진다. 농부가 새로 농사를 짓기 위해 쟁기질로 땅을 갈아엎는다고 생각해 보자. 그 땅에서는 시간도 순환할 것이다. 현재가 밑으로 내려가고 과거가 위로 떠오른다. 묻혀 있던 것이 지표면으로 올라와, 쓸려 흩어지기 전까지 절대로 없어지지 않을 것이다. 그러나 땅이 갈리지 않고 층층이 쌓여 올려지기만 한다면 시간은 한 방향으로 차례대로 남는다. 한 층이 더 쌓일 때마다 이전 층은 과거로 더 깊숙이 가라앉고 한번 가라앉은 층은 다시는 지표면으로 올라오지 않는다. 그렇다면 그렇게 깊숙한 곳에 묻힌 과거는 애초부터 없었다는 듯이 영영 잊힐 수 있을까? 이는 현재가

던지는 질문이지만, 오직 미래만이 답할 수 있다.

1. Edwin Abbott, *Flatland: A Romance of Many Dimensions,* London: Seeley & Co., 1884. 에드윈 애벗, 《플랫랜드》, 권혁 옮김, (서울: 돋을새김, 2021).

가위바위보

도대체 땅〔ground는 땅을 가리키는 여러 단어 중 가장 '지표면'에 가까운
단어다. 이는 추상적 의미에서의 땅이기보다 우리가 구체적으로 감각하고
인식하고 이용하는 '기반', '장', '터'의 범위로서의 땅을 일컫는다. 저자는
하나의 단어가 지닌 여러 뜻의 미세한 차이들을 넘나들며 쓰고 있지만, 그
뉘앙스를 살려 각각 다르게 옮길 경우 혼란을 줄 수 있어 이 장에서 ground는
대체로 '땅'이라고 통일해 번역했다.〕이란 무엇일까? 사전에서는 사물이나
사람이 그 위에서 서 있거나 움직일 수 있는 표면이라고 정의한다.
그러나 많은 의문이 남는다. 땅은 어떤 종류의 표면일까? 단면일까,
양면일까? 땅은 지구를 덮고cover 있을까, 아니면 가리고cover up
있을까? 땅 위에는 무엇이 있고 땅 밑에는 무엇이 있을까? 이러한
질문이 쌓여갈수록 우리가 이제껏 당연히 다른 모든 것의 기반이라고
여겨왔던 땅은 점점 더 모호해진다. 어디서부터 이 수수께끼를
풀어나가면 좋을까?

이 글의 아이디어는 2019년 1월, 내 고향인 애버딘에서 네덜란드 위트레흐트로 가는 여정에서 떠올랐다. '기억 연구와 물질성'이 주제인 세미나에서 발표를 하러 가는 길이었다. 기억이 어떻게 땅에 기록되는지를 고찰해 보기로 했던 터라, 그와 관련한 영감을 찾고 있었다. 곧 알게 되겠지만, 영감은 전혀 예상치 못한 곳에서 찾아왔다. 이 글은 당시 세미나에서 발표한 내용을 바탕으로 썼다.

I

땅이 있는 곳에는 다음 세 가지가 반드시 존재한다. 첫째는 지구, 둘째는 공기 또는 대기, 그리고 셋째는 살아 있고 성장하며 움직이는 생명체다. 따라서 땅은 지구, 대기, 거주자의 합이라고 할 수 있다. 땅에 대한 질문은 결국 이 세 요소가 서로 영향을 주고받는 방식을 다룬다. 이런 생각을 한참 하다가 문득 오래된 게임이 떠올랐다. 이 게임은 중국에서 최소 2천 년 전에 시작되어 널리 퍼졌으므로 전 세계 독자들에게도 친숙할 것이다. 바로 '가위바위보scissors paper stone'다.

두 명의 플레이어는 마주 본 채 손 모양을 세 가지 중 하나로 만들어 동시에 내민다. '가위'는 둘째, 셋째 손가락만으로 '브이v'자를 그린 모양이다. 손바닥을 평평하게 펴고 모든 손가락을 쫙 뻗으면 '보자기'가 된다. 그리고 주먹을 쥔 모양은 '바위'다. 둘 다 같은

모양을 내면 무승부이고 그렇지 않다면 가위가 보자기를, 보자기가 바위를, 바위가 가위를 이기는 것이 규칙이다. 이 게임의 아름다움은 이 세 모양 중 무엇도 무적이 아니라는 데 있다. 가위는 보자기를 자를 수 있지만 바위에 부딪치면 무뎌지고, 보자기는 바위를 감쌀 수 있지만 가위에 잘리고, 바위는 가위를 무디게 할 수 있지만 보자기에 감싸진다. 각각은 행동하는 주체가 될 수도 있고 상대의 행동을 수용하는 대상이 될 수도 있다. 행위주체성과 수용성[sufferance는 주로 '묵인', '용인', '인내력', '고통' 등으로 번역된다. 여기서는 다른 주체가 일으키는 행동의 대상이 되고 그 영향을 받아들이는 특성이라는 뜻에서 '수용성'으로 옮겼다.]은 서로 얽혀 순환한다.

　　　땅을 구성하는 세 요소의 관계도 이와 같을까? 거주자를 가위에, 지구를 보자기에, 대기를 바위에 대입해 생각해 보면 어떨까? 첫째, 거주자들은 여기저기 이동하거나 성장하면서 흔적과 길을 새기고 그 자취를 지구의 직물－구조에 엮는다. 둘째, 지구는 내부에서 분출되는 거대한 지형학적 힘으로 구부러지고, 휘고, 접히고, 갈라진다. 셋째, 대기는 바람, 폭풍, 비 등 기상 현상과 함께 거주자의 자취를 지워버리면서 지구의 표면을 침식한다. 간단히 말하면, 거주자는 각인의 경로로 지구를 이긴다. 지구는 분출의 사건으로 대기를 이긴다. 대기는 침식의 과정으로 거주자를 이긴다. 따라서 가위바위보 게임에서 순환하는 자르기, 감싸기, 무디게 하기의 자리에 각인, 분출, 침식이 들어가 그대로 돌고 돈다. 이들 각각은 서로 다르며

무엇도 무적이 아니다. 하지만 모두 땅의 지속적인 형성에 참여하고
있다. 이제 이들 하나하나를 차례로 살펴보자.

　　각인은 끊임없는 흐름 속에 있다. 예술가 파울 클레에게
드로잉 작업이 '선을 데리고 나간 산책'의 산물이었듯 거주자의 길은
다른 목적이 없는 산책 그 자체로 만들어진다.[1] 종이에 자유롭게 선을
그려보라. 연필을 쥔 손은 연필심이 종이에 닿기 전부터 이미 움직이기
시작해서 연필심이 떨어진 후에도 계속 움직인다는 사실을 알게 될
것이다. 종이에 남는 것은 그 움직임의 흔적이다. 흔적은 연필심이
종이에 닿아 있는 동안만 이어지지만, 움직임 자체에는 시작도 끝도
없다. 거주자의 자취는 이런 식으로 새겨진다. 삶과 시간이 그러하듯
자취는 계속되는 와중에 있다.

　　분출은 방금 선을 그린 종이를 양쪽에서 잡고 동시에 가운데
방향으로 밀어 넣어서 위쪽으로 불룩하게 구부릴 때 일어나는 일과
같다. 종이보다 더 뻣뻣하거나 부서지기 쉬운 물질이라면 표면에
주름이 생기고 금이 가거나, 그 선을 따라 결국 쪼개질 수도 있다.
굴곡, 균열, 주름은 물질 자체에 내재한 응력과 변형률[외력이
작용했을 때 이에 대응해 물질 내부에서 발생하는 저항력이 응력이며,
변형률은 이로 인해 발생하는 변형의 정도다.]에 의해 표면에 나타난
가로막힘interruption이다. 이러한 현상은 기존에 새겨진 선과는
상관없이, 또한 물질 전체에 동시에 나타난다. 대지진으로 생긴 균열과
단층선을 떠올려보라.

침식은 각인이나 분출과는 매우 다르다. 아까 그 종이로
돌아가서 지우개로 선을 지워보자. 이때 지우개를 앞뒤 양옆으로
반복해 문지르는 '닦기'의 손짓이 필요하다. 각인, 즉 새기기가 모든
움직임을 한 점 한 점 집중하는 행위인 반면 닦기의 움직임은 표면
전체에 퍼뜨려진다. 닦기는 늘 지우고자 하는 단어 밖으로 넘친다.
바람과 비도 그렇게 대지를 샅샅이 문질러 씻어내며 거주자의
자취를 닦는다. 아파치족에게 훈련받은 미국의 야생동물 추적자 톰
브라운Tom Brown은 자신의 저서에서 다음과 같이 썼다. '발자국은
영원히 남지 않는다. 발자국은 서서히 사라진다. 발자국이 말라갈 때,
바람이 땅 위를 쉬이 가로지르려고 가차 없이 발자국을 쓸어낸다.'[2]

II

이제 이 세 가지 움직임을 종합해 보자. 나는 각인과 침식으로
시작해서 분출로 나아가려고 한다. 여기에서도 종이 위 선의 운명은
지구에서 각인에 의해 일어나는 일을 이야기하는 데 좋은 비유로
쓰인다. 다만 이번에는 종이 위 연필선이 아니라 중세 때 양피지에
깃펜으로 그린 선을 떠올려보자. 양피지는 흡수력이 뛰어나다. 펜
잉크가 잘 스며든다. 게다가 오늘날 대량 생산되는 종이와 비교하면
양피지는 다소 비쌌다. 이런 이유로 한 장의 양피지를 여러 번
재사용하는 것이 일반적이었다. 한 번 쓴 양피지는 표면을 (깃펜을

깎고 안내선을 긋는 데에도 사용하는) 칼로 긁어내 내용을 지웠다. 하지만 완전히 지우는 것은 불가능해 이전에 새겨진 흔적은 항상 남아 있었다. 이렇게 불완전하게 지워진 양피지에 다시 글을 쓴 것을 고문서학자들은 팔림프세스트라고 부른다.

 팔림프세스트에서 주목할 점은 각각 다르게 각인된 층들을 겹겹이 쌓는 것이 아니라 층을 떼어내는 방식으로 만들어졌다는 것이다. 재사용하는 과정에서 새로 새긴 자취가 지면 아래로 깊숙이 가라앉는 동시에 오래된 자취는 지면 쪽으로 떠오른다. 어떤 일이 일어나는지 그림 9를 통해 확인해 보자. 그림은 양피지의 종단면을 확대해서 보여준다. 가로선은 양피지의 층이고 세로선은 펜 잉크의 자취다. 이 세로선의 굵기는 깃펜으로 그린 선의 굵기를, 길이는 깃펜 잉크가 양피지에 스며든 깊이를 나타낸다. 여기서 나는 T_0 시점에 양피지에 새겨진 두 개의 선을 표시했다. 나중에 T_1 시점이 되면, 양피지 표면이 긁히고 두 개의 선이 이전 선들 가까이에 새로 새겨진다. T_2 시점에도 동일한 과정이 반복된다. 이제 T_2 시점의 양피지 표면에서 선들의 흔적이 어떤 상태인지 살펴보자. T_0 시점의 흔적은 표면에서만 겨우 보이는데, 양피지를 한 번 더 긁어내면 분명히 사라질 것이다. T_1 시점의 흔적은 이전보다 얕아지기는 했지만, 여전히 선명하다. 가장 최근인 T_2 시점의 흔적이 가장 깊다.

 고고학자와 조경사학자들은 오랜 세월에 걸쳐 활용되고 깎이고 다시 활용되기를 반복한 땅을 지칭하는 데 이

그림 9. 팔림프세스트 종단면을 확대해 그린 그림. 저자 촬영.

팔림프세스트라는 개념을 써왔다. 양피지에 최초로 새겨진 선처럼,
고대에 난 발자국들은 수 세기 동안 밟히고 닳아서 이제 다 사라지려고
한다. 거의 보이지 않는 그 흔적을 알아보려면 전문가가 필요하다.
이를 인위적으로 보존하지 않으면 머지않아 기상 현상이 남은 흔적을
모두 닦아버릴 것이다. 반면 최근에 지형에 새겨져서 아직 크게
침식되지 않은 새로운 흔적은 매우 선명하다. 그리고 그 둘 사이에는
(비바람에 시달려 종종 흐릿해져 있기는 하지만) 여전히 쉽게 알아볼 수
있는 역사적인 흔적들이 있다. 따라서 양피지에서처럼 대지에서도,
현재는 과거를 침해하면서 땅 깊숙이 파고든다. 과거는 현재의 아래에

묻혀 있지 않고 지표면 가까이에 붙어 있으며, 현재가 땅 밑으로 가라앉는 와중에 땅 위로 떠오른다. 이는 축적이 아닌 전복이다. 나중에 이 전복 개념을 다시 이야기하겠다. 그 전에 우선 분출이라는 움직임을 다시 살펴보면서 그림을 완성해 보려 한다.

III

이번에는 지구에 있는 선이 아니라 지구 그 자체에, 그중에서도 솟아올라 하늘과 맞닿은 땅에 초점을 맞추겠다. 지질시대에 지구와 대기의 관계는 항상 지구의 분출하는 힘과 대기의 침식하는 힘 간 경합의 과정이었다. 땅은 이 둘 사이, 지구와 대기 사이에 있다. 하지만 땅이 인터페이스는 아니다. 인터페이스란 양쪽을 분리하는 동시에 양쪽 간 소통 통로가 되는, 일정한 두께를 지닌 표면이다. 땅이 인터페이스일 경우 그 종단면이 어떻게 보일지를 그림 10으로 그려보았다. 이 그림은 도식일 뿐이고, 지구와 대기 영역을 표시한 반원형 곡선은 실제의 물리적 경계가 아닌 정서적 영역을 나타내며 당연히 진짜 존재하는 것이 아님을 명심하라.

그러나 실제 땅에는 윗면이나 아랫면이 없다. 땅은 지구와 대기를 분리하지 않는다. 그렇다기보다는 오히려 지구와 대기가 서로 침투하는 지대zone이다. 지구의 물질과 대기의 기상 현상이 만나서 끝없이 겨루고 얽히는 곳이다. 비가 흙을 만나 진흙을 만들고, 바람이

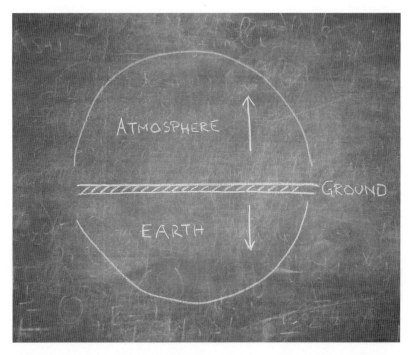

그림 10. 지구earth와 대기atmosphere, 그리고 인터페이스로서의 땅ground. 저자 촬영.

모래를 만나 모래 언덕을 쌓고, 눈이 얼음을 만나 지표면을 하얗게
덮는 곳이다. 지구는 분출하면서 땅을 밑으로부터 밀어 올리고,
대기는 침식을 통해 땅을 위에서부터 깎아 내린다. 그러나 지표면에는
깊이는 있을지언정 두께는 (측정할 수 없기 때문에) 없다. 이를 측정하기
위해 시작점을 대기 영역의 맨 아래 경계선으로 잡고 위쪽으로 재든,

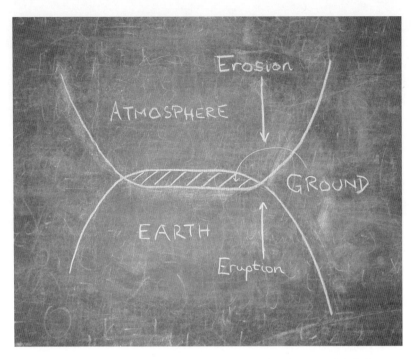

그림 11.　지구earth와 대기atmosphere가 만나는 지대로서의 땅ground. 저자 촬영.

지구 영역의 맨 위 경계선에서부터 아래쪽으로 재든 결코 암석층 바닥에도 도달하지 못할뿐더러, 끝이 없다. 그림 11은 이러한 상황을 도식화한 것이다.

　　빅토리아 시대의 예술 평론가이자 사회사상가 존 러스킨은 초원과 숲, 황무지와 산이 어우러진 풍경을 관찰하면서 대지가 '이상한

중간적intermediate 존재인 베일'에 덮여 있다고 생각했다.[3] 그 깊숙한 곳에서는 차갑고 죽어 있는 지구의 표면에 생명체가 거주하고 서식할 수 있는 것은 베일 덕분이라고 러스킨은 주장했다. '베일은 숨을 쉬지만 목소리는 없다. 움직이고 있지만 주어진 자리를 벗어날 수는 없다. 의식 없이 삶을 통과한다….' 그것은 덮고 있지만 숨기지는 않는 베일이며, 깃들일 수는 있어도 가로질러 넘어갈 수는 없는 중간in-between 지대다. 지구가 솟아오르면 베일도 들어 올려지고 지구가 가라앉으면 베일도 떨어진다. 땅도 이와 같다. 솟아오르거나 내려앉는다. 그리고 결코 끝에서 끝으로 관통할 수는 없다.

IV

이로써 우리는 마침내 전복이라는 개념과 모든 이야기의 시작점인 가위바위보 게임으로 돌아갈 수 있다. 우리는 가위가 보자기를 자르듯이 거주자들이 지구에 선을 새기고, 보자기가 바위를 감싸듯 지구가 솟아올라 대기를 삼키고, 바위가 가위를 무디게 하듯 대기가 거주자들의 선을 깎아내는 과정을 지켜봤다. 이 모든 것이 어우러져 시간의 흐름에 따른 순환의 주기를 구성한다. 땅은 이 주기 속에서 형성된다. 땅은 전복을 통해서만 즉, 각인, 분출, 침식의 움직임이 서로 물고 물리며 영향을 미치는 전복의 와중에만 존재한다. 땅은 가위도 보자기도 바위도 아니다. 오히려 가위바위보 게임 그 자체다.

이렇게 생각하면 우리가 기억을 다루는 방식도 달라질까? 현대에는 모든 것이 층layer으로 구성된다는 관념이 일반적이다. 땅, 나무, 건물, 책, 심지어 인간의 정신도 (숫자, 그래픽, 도표 등 각각 고유한 표기가 있는) 층들이 겹겹이 쌓여서 이루어진다고 생각한다. 따라서 과거는 현재의 필터를 통해서만 볼 수 있다. 그러나 팔림프세스트는 우리에게 다른 사고방식을 가르쳐준다. 시간이 흐르면서 층은 더해지는 것이 아니라 닳아 없어지며, 잘 기록한다는 것은 깊게 새긴다는 것이다. 팔림프세스트에서처럼 가장 오래된 기억이 가장 깊은 곳에 있는 것도, 가장 최근의 기억이 가장 얕은 곳에 있는 것도 아니다. 오히려 먼 과거일수록 표면에 더 가까이 있다. 우리가 발 디딘 땅만큼이나 우리의 정신에서도 최근의 말과 행동은 깊숙이 새겨져 있지만 먼 과거의 일은 얕게만 남아 있고 현재의 풍파에 지워져 거의 사라질 지경이다. 더 이상 알아볼 수 없을 정도로 흐릿해진 옛 오솔길처럼 기억도 표면으로 떠오를 때만 진정으로 희미해지며, 그 이전의 망각은 단지 실수에 지나지 않는다.

이는 자신의 폭력과 살인을 지하에 묻어두면 잊힐 수 있다고 믿는 전 세계의 독재자들을 향한 교훈이기도 하다. 그들은 땅을 은폐물[적의 관측으로부터 인원, 기재 따위를 숨기는 데 쓰는 물체]로 보고 그 밑은 영영 후대에 숨길 수 있다고 생각한다. 이것은 과거를 못 본 체하는overlook, 그야말로 감시하면서도 방치하는 처사다. [overlook에는 '감시'와 '방치'의 의미가 동시에 있다.] 그러나 묻힌 행위는

언젠가 그 죗값을 치르게 마련이며, 결국 세상에 드러나서 세월의
풍파로 깨끗이 씻긴 후에야 비로소 영원히 잊힐 것이다.

1. Paul Klee, *Notebooks, Volume 1: The Thinking Eye,* edited by Jürg Spiller, translated by Ralph Manheim, London: Lund Humphries, 1961, p. 105.

2. Tom Brown, Jr, *The Tracker: The True Story of Tom Brown, Jr,* as Told to William Jon Watkins, New York: Prentice Hall, 1978, p. 6.

3. John Ruskin, *The Works of John Ruskin* (Library Edition), Volume 7, edited by Edward Tyas Cook and Alexander Wedderburn, London: George Allen, 1905, pp. 14-15.

애드 코엘룸

이 글은 인류학자 프랑크 빌레Franck Billé의 요청으로 '부피
주권volumetric sovereignty'을 주제로 한 짧은 에세이 모음집에
게재하기 위해 썼다.[1] 최근 기술이 발전하면서 국가가 과거에는 접근할
수 없었던 지구 표면의 위와 아래 영역을 확고하게 통제하고 식민화할
수 있게 되었다는 것이 그 책의 주요 논지였다. 주권의 범위가 땅의
위아래로, 또 전례 없이 큰 규모로 확장된 상황에서 국가를 평면이
아닌 부피가 있는 삼차원으로 재해석할 필요성이 커졌다. ('부피 주권'은
2013년 정치지리학자 스튜어트 엘든이 면적이 아닌 부피의 차원에서 지리를
파악하는 접근법을 주창한 이래 지리학 및 인류학 분야에서 확장되고 있는
인식틀이다. 삼차원적 공간에서 복합적으로 작용하는 힘의 역학에 주목함으로써
지도상 평면으로 공간과 장소를 상상하고 국경을 설정한 전통적인 영토 주권
개념의 한계를 넘어서는 새로운 논점을 제시하려고 한다.)

 부피 주권이라는 개념을 이전에 접해본 적이 없었던

나는 호기심이 동했다. 이 개념이 지표면에 대한 해석의 변화를 어떻게 반영하고 있는지 궁금해서 과제를 수락했다. 나는 리서치 과정에서 두 가지의 (적어도 내게는) 새로운 사실을 발견했다. 하나는 '볼륨volume'이라는 개념이 오랜 역사를 거친 뒤에야 비로소 지금처럼 부피, 즉 삼차원 범위를 뜻하게 됐다는 것이다. 또 다른 하나는 유서 깊은 법 원칙인 애드 코엘룸*ad coelum* [라틴어로 '천국까지'라는 뜻]이다. 이들 내용을 바탕으로 글을 썼고, 원래의 원고를 수정해 여기 실었다.

×

쿠이우스 에스트 솔룸, 에이우스 에스트 우스크 애드 코엘룸 엣 애드 인페로스. *Cuius est solum, eius est usque ad coelum et ad inferos.*
(땅은 누구의 것이든 그 위의 천국까지 그리고 그 아래 지옥까지 모두 그 사람의 소유다.)

보통 애드 코엘룸 원칙으로 줄여 말하는 이 재산법 원칙은 13세기 이탈리아 법학자 아쿠르시우스가 주장했고, 에드워드 1세(1272~1307) 시대에 영국의 관습법으로 도입됐다. 이는 내가 어떤 땅을 소유하고 있다면 지표면뿐 아니라 그 위의 공중과 그 아래 땅속까지 이론상으로는 모두 내 것이라는 뜻이다. 물론 위든 아래든

갈 수만 있다면 말이다. 그런데 현대에 들어 위쪽에서는 항공 여행이, 아래쪽에서는 지하 채굴과 수압파쇄[지하 암반층에 높은 수압을 가해 암석을 분쇄하는 방법] 공법이 등장해서는 개인 재산권 영역을 침해하고 있다. 애드 코엘룸 원칙이 위협받으면서 땅은, 말하자면 사방이 막힌 상자에 갇혀버렸다. 하지만 이 원칙은 더 높은 차원, 개인의 재산권 상자가 들어 있는 훨씬 더 큰 상자인 주권 국가의 차원에서는 여전히 유효하다. 오늘날 국가의 관할권은 영공과 지하 자원에까지 미치며 개인 권리의 한계를 훌쩍 뛰어넘는 높이와 깊이를 지닌다.

간단히 말해서, 성문법에서는 수평면으로 추정되는 이차원 땅에 수직의 삼차원만 더해서 부피를 부여했다. 그러나 농사와 관련한 관습 기저에 깔린 오래된 인식 속에서는 땅은 본질적으로 부피를 지닌다. 이 인식을 이해하기 위해 지표면에서 벗어나 공중이나 지하로 가볼 필요는 없다. 오히려 지표면을 말아 올리거나 뒤집어엎어 보면 된다. 실제로 부피를 가리키는 영단어 '볼륨volume'은 이와 관련된 동작인 '굴리다'라는 뜻의 라틴어 볼베레*volvere*에서 유래했다. 진화를 뜻하는 '에볼루션evolution', 혁명을 뜻하는 '레볼루션revolution'과 어원이 같다. 원래 볼륨은 (대개 글씨가 새겨져 있는) 파피루스나 양피지 두루마리를 의미했다. 이를 읽으려면 두루마리를 펼쳐 전개해야evolve 했고, 다 읽으면 한쪽 끝을 축으로 회전시켜revolve 다시 말아야 했다. 이후 두루마리는 코덱스에 자리를 내주었고 나중에는 인쇄된 책으로 대체되었다. 그 결과 볼륨은 오늘날 우리가 알고 있는 삼차원의 용량

또는 범위라는 의미로 바뀌었다. [원래의 용례가 남아 '책' 혹은 시리즈 중 한 '권'이라는 뜻으로도 쓰인다.]

코덱스는 긴 파피루스나 양피지를 콘서티나처럼 반복해 접은 형태였기에, 독자는 책장을 (이전 장을 덮는 동시에 다음 장을 열면서) 차례로 넘길 수 있었다. 오른쪽에 있는 앞면recto을 넘기면 왼쪽의 뒷면verso이 된다. 숨겨져 있던 것이 드러나고, 펼쳐져 있던 것은 숨겨진다. 모든 책장에는 양면이 있는데, 그 사이를 바로 오갈 수는 없다. 책장을 접는 동시에 다른 책장을 펴는 돌리기-뒤집기turn를 통해서만 한 면에서 다른 면으로 이동할 수 있다. 코덱스의 책장들은 독자의 손에 들리거나 책상에 놓였을 때 완전히 닫히지 않고 서로 이어져 펼쳐져 있었기에 그런 이동 방식에 적합했다. 그 펼침 면의 형태만 놓고 보면 오늘날의 신문과 비슷하다고도 할 수 있다. 손으로 쓴 글씨가 인쇄된 활자로 대체되고 나서야 비로소 책장은 완전히 닫혔다. 인쇄된 책에서는 책장이 서로 겹쳐서 쌓인다. 읽으려면 여전히 책장을 넘겨야 하지만, 이제 책 자체는 처음부터 끝까지, 위(에 올려진 책장)에서 아래(에 깔린 책장)로 관통하며 파악해야 하는 책장 더미로 여겨진다.

펼쳐진 코덱스와 닫힌 책의 종단면을 도식으로 보여주는 그림 12는 접는 것과 쌓는 것, 책장을 돌리고 뒤집는 것과 관통하며 읽는 것의 차이를 보여준다. 오늘날 당신이 서가에서 '볼륨'을 꺼낸다고 말할 때 그것은 책장이 겹겹이 쌓인 더미다. 앞표지와 뒤표지 사이에

그림 12. 펼쳐진 코덱스와 닫힌 책의 종단면. 저자 촬영.

묶임으로써 볼륨, 즉 책은 상자의 특성을 지니게 됐다. 책은 일종의
용기이고 그 안의 말들은 내용물이다. 볼륨의 개념은 더 나아가
(나무 상자 같은 사물이든 추상적인 기하학 도형 같은 가상이든) 형태에
담기는 내용물의 양을 측정하는 척도가 된다. 그와 함께 '내용이
풍부하다voluminous'는 말에도 부피가 크다는 뜻이 담긴다.

　　　이제 땅으로 돌아가 보자. 땅을 두루마리에 비유할 수 있을까?
땅을 카펫처럼 돌돌 말았다가 펼 수 있을까? 카펫을 말아보면
아랫면이 윗면 위로 올라오면서 윗면은 아래쪽을 향한다. 물론 땅을
그런 식으로 말거나 펼 수는 없다. 하지만 뒤집어엎을 수는 있다.

농사력을 따라 계절이 바뀔 때마다 땅을 갈았던 중세 농부의 입장에서 생각해 보자. 당시에는 쟁기질하는 시기가 한 해에 세 번 돌아왔다. 봄 작물을 심는 4월, 늦여름 수확을 준비하는 6월, 가을밀과 호밀을 심는 10월이었다. 쟁기질의 목적은 경작하면서 영양분이 고갈된 흙을 잡초, 그루터기와 함께 지하에 묻는 동시에 깊은 곳에 있던 영양분이 풍부한 흙을 지표면으로 끌어 올리는 데 있다. 이렇게 반복해서 갈아엎은 덕분에 땅은 해마다 꾸준히 농작물을 산출할 수 있었다. 땅은 새로운 층이 쌓이는 방식이 아니라 오히려 부서지는 방식으로, 쟁기로 갈려서 깊은 곳의 흙이 올라오고 얕은 곳의 흙이 묻히는 방식으로 계속 거듭났다.

이것이 바로 오래된 인식 속에서 땅이 카펫이나 코덱스처럼 부피를 지니는 이유다. 지표면은 계절의 흐름과 날씨의 변화, 작물 재배에 따라 바뀐다. 현재가 아래로 가라앉으면서 과거가 위로 솟아오른다. 땅은 경작이 이루어질 뿐 아니라 기억을 품는 곳이기도 하다. 땅이 갈려 오래전에 살았던 사람이나 일어난 사건의 기억이 표면으로 떠오르면 거주자들은 마치 그 사람이나 사건이 지금 여기에 존재하는 것처럼 마주할 수 있었다. 이는 중세 시대에 기억을 생생하게 유지하기 위한 수단으로 책을 읽은 방식과도 비슷하다. 책은 글자를 짚는 독자의 손가락을 따라 큰 소리로 낭독됐다. 마치 책장이 되살아난 과거의 목소리로 이야기하는 것만 같았다. 땅도 책처럼 지난 수확의 풍요로움을 떠올리게 하며 농부에게 말 걸었을 것이다. 흙에

심은 씨앗은 책장의 단어처럼 싹을 틔우고 자라날 것이다. 순환하는 주기를 따라 과거에서 비롯된 비옥한 땅은 계절마다 풍성했던 농작물의 기억을 되살리며 오늘날에도 열매를 맺을 것이다.

하지만 땅이 지닌 부피를 상자나 용기의 개념으로 재해석하면, 그리고 내용물을 층층이 쌓인 더미로 보면 여기에서 시간은 더 이상 땅을 굴리거나 접거나 뒤엎지 못한다. 그보다는 층층의 땅을 아래에서 위쪽으로 (과거에서 현재로) 또는 위에서 아래쪽으로 (현재에서 과거로) 화살처럼 관통하게 된다. 층들은 통시적으로 배열되고, 각각의 층 그리고 각각의 땅은 저마다 독자적인 평면을 이룬다. 고고학의 발굴 작업에서처럼 과거에 도달하려면 땅을 파야 한다. 여기서 기억은 가장 밑에 있는 오래된 기록에서부터 쌓아 올린 아카이브와도 같다. 시간이 흐르면서 기억은 점점 더 가라앉아 깊숙한 곳에 머무른다. 퇴적물이 된 과거는 다시 살아날 가능성이 없다. 과거는 끝났다. 과거는 그 위에 층이 쌓이고, 그 위에 다른 층이 쌓이고, 그 위에 또 다른 층이 쌓여 더미가 되는 중첩 과정을 거치고 나서야 다른 맥락에서 되살아날 수 있다. 더미로서의 땅은 평평하고 텅 비어 있고 단단한 기반이자 플랫폼으로 이해된다. 지도상에 재현된 땅처럼 모든 것이 곧게 서 있고 제자리에 배치될 수 있는 기반-플랫폼 말이다. 이는 국가 장치하에서 구상된 영토로서의 땅이다.

국가의 관점에서 땅은 경작의 대상이 아니라 점령의 대상이다. 영토 개념에 기반한 논리다. 국가는 농부가 농지를 쟁기질하고 작가가

양피지에 펜으로 쓰듯 땅에 자신의 길을 새기는 것이 아니라, 인쇄기로 종이에 활자를 찍듯 위로부터 주권을 도입하고 행사한다. 새로운 흔적을 내려면 반드시 새 종이나 새 땅이 필요하다. 그러나 영토로서의 땅에는 부피 없이 면적만 있었다. 이제까지는 땅에 국한해 영토를 인식했던 국가가 부피에 대한 주권을 확립하려면 어떻게 해야 할까? 땅 위와 땅 밑, 즉 공중과 지하를 지표면에서 분리해 다루어야 한다. 수평의 이차원 평면에 높이와 깊이라는 셋째 차원을 추가하는 것이다. 그렇게 되면 모든 움직임을 삼차원의 추상 그리드에 그릴 수 있다. 그 궤적은 영토 이곳저곳을 횡단하며 돌아다니고, 엘리베이터를 통해 위아래 수직으로도 나타날 수 있다.

하늘을 찌를 듯한 건물을 지으려는 건축가, 활주로를 건설하려는 항공 운송 엔지니어, 달로 로켓을 쏘려는 우주 과학자에게 땅은 갈아엎어지는 표면이 아니라 딛고 올라갈 수 있는 평면, 다시 말해 시작 지점ground zero이다. 기반, 활주로, 발사대로서의 땅은 평평하고 표면이 단단하며 장애물이 없어야 한다. 반면 석유나 가스, 광물을 시추하려는 탐사자나 물질의 근본적인 속성을 다루는 실험을 하기 위해 깊은 곳까지 가려는 물리학자에게 땅은 파고 내려갈 수 있는 평면이다. 애드 코엘룸 원칙의 창시자들에게는 각각 신과 악마의 영역, 천국과 지옥이었던 곳이 오늘날 이 유토피아 사회에서는 부피를 측정할 수 있는 구획으로 나뉘어 있다. 공중이든 지하든 그러한 공간은 조사되고 분배될 수 있는 대상이지만, 실제로 사람이 거주할

수 있는 곳은 아니다. 텅 비어 있고 특징 없이 여겨지는 이러한 땅은
생명이 뿌리를 내리고 성장할 수 있는 장소가 아니다. 그럼에도
오늘날의 세계에서 땅은 부피를 생산해 낸다. 시간이 일으킨 혁명이
아닌, 공간에 대한 계산을 통해서 말이다.

1. 'Volumetric sovereignty: a forum', edited
 by Franck Billé, *Society + Space,* 2019.
 전체 내용은 다음 웹사이트에서 확인할 수
 있다. http://www.societyandspace.org/
 forums/volumetric-sovereignty.

우리는 떠 있을까?

과학 기구와 발명품을 보존·전시할 목적으로 1794년에 설립된 파리 국립기술공예박물관은 중세에 세워진 생마르탱데샹 수도원 건물에 자리 잡았다. 이곳에 내려오는 온갖 전설 중에는 오래전 수도사들에게 물을 공급한 샘과 개울에 얽힌 이야기도 있다. 수도원이 그 자리에 생긴 것도 어쩌면 그 물 때문인지 모른다. 오늘날에도 종종 (평소에는 방문객에게 공개되지 않는) 예배당 탑 판석 사이로 스며드는 물이 관찰된다.

2019년에 예술가 아나이스 톤데르Anaïs Tondeur와 인류학자 제르맹 뮐레망스Germain Meulemans는 〈파리는 떠 있는가?Is Paris Floating?〉라는 기발한 작품을 설치할 무대로 이 장소를 선택했다.[1] 이 작품은 물의 원천을 둘러싼 미스터리를 파헤치기 위해 탑 안으로 들어간 한 점쟁이의 신비로운 여정을 빛과 소리로 재현한다. 이야기는 사실과 허구의 경계를 넘나든다. 점쟁이는 판석을 들어 올리다가

갑자기 땅이 무너지면서 그 밑으로 빠져버렸다. 허공으로 떨어지던 그는 파이프와 터널, 개울이 얽힌 미로에 다다르고, 미로의 끝에는 음침하고 무시무시하면서도 불가사의하게 아름다운 동굴 세계가 펼쳐진다. 그 몽환적인 세계에서는 모든 것이 방울져 떨어지고 졸졸 흐르고 스며 나온다. 땅 전체가 액체로 변했고, 건물들은 바다 위 선체처럼 둥둥 떠다니고 있거나 암반에 박힌 기둥으로 지탱되는 것처럼 보인다. 아래에서 볼 때 이 도시는 정말 떠 있는 것일까?

이 작품은 관객에게 점쟁이의 여정에 동참하면서 마치 우물 깊은 속을 들여다보듯 물로 이루어진 지하 세계를 살펴볼 수 있는 일종의 뒤집힌 잠망경을 건네준다. 이를 통해 관객은 지상에서 살아가며 당연하게 여겼던 지표면의 견고함이 얼마나 우연한 것인지, 거주할 수 있는 단단하고 잘 마른 인공 환경을 설계하는 데 얼마나 엄청난 노력이 필요한지를 새롭게 인식하게 된다. 나 역시 땅의 의미를 다시 돌아보게 됐다. 작품 설치 당시 비치된 안내 책자에 게재했던 글을 다듬고 확장해 여기 싣는다.

✕

내 정원의 한쪽은 판석으로 포장되어 있다. 이 돌들도 땅의 일부라고 볼 수 있을까? 나는 그 위에서 서 있거나 걸을 수 있으며, 그럴 때 판석은 나를 매우 든든하게 떠받친다. 하지만 나는 힘을 쓰면 발밑의

판석을 들어 올릴 수도 있다. 그러면 그 아래에는 무엇이 있을까?
당연히도 또 다른 땅이다! 하지만 이번에는 흙바닥, 포장길의 갈라진
틈 사이로 흔히 자라나는 잡초의 뿌리가 얽혀 있는 땅이다. 어쩌면
내가 인정사정없이 드러내버린 그곳을 은신처로 삼았던 집게벌레며
노래기 등 다양한 생명체를 발견할 수도 있다. 판석으로 쓰이는
돌들은 한때 땅에 속해 있었지만 이제는 들어 올려져 무더기로
쌓인 채, 땅 위에 있는 사물이 됐다. 하지만 (인간이나 돌의 입장에서와
달리) 잡초에게 땅은 애초부터 그 위에 설 수 있는 표면이 아니었다.
그보다는 발아하고 생장하는 환경 혹은 생태계였다. 한편 집게벌레와
노래기가 서식하는 땅의 의미는 지표면보다는 매개물에 가깝다.
이들은 땅 위가 아니라 그 안에서 살아간다. 땅은 지지해 주는
기반이라기보다는 이동하는 통로이자 수단이 된다. 만약 당신이
노래기라면 자신의 다리를 땅 위에 서기 위해서가 아니라 굴을 파는 데
사용할 것이다!

　　단단하고 휘지 않는 판석의 표면은 그 밑의 땅과 위에 있는
대기가 접촉하지 못하도록 가로막는다. 판석에는 윗면과 아랫면이
있다. 그 사이에 통로가 될 틈이 있어야만 생명이 번성할 수 있다. 잡초,
노래기, 집게벌레가 바로 그 틈새에 사는 이들이다. 반면 부드럽고
질척거리는 흙바닥에서는 땅이 대기를 향해, 그 빛과 그림자, 난기류,
열과 습도의 변화 등을 향해 열려 있다. 열려 있는 땅은 하늘을
받아들이려 솟아오르는 곳이고, 그 부드러운 표면은 지구와 하늘이

섞이고 조화를 이루며 끊임없이 생성된다. 그리고 같은 맥락에서 이 땅에는 아랫면도 없다. 그러므로 땅은 아무것도 덮지 않는다. 무엇의 덮개가 아니라 그저 땅일 뿐이다. 열려 있는 땅에 있는 구멍은 (반대편 출구로 통하는) 입구가 아니라 구덩이다. 그러한 땅을 쟁기질 따위로 부수는 것은 지구에 줄무늬 자취를 새기는 것이지, 땅을 조각내는 것이 아니다. 당신은 열려 있는 땅속으로, 거기에 있는 구덩이와 골짜기 속으로 떨어질 수는 있지만, 땅을 관통해 (맨아래 경계를 넘어) 떨어질 수는 없다. 부드럽고 열려 있는 땅에서는 발자국을 남길 수 있지만, 단단하고 닫혀 있는 포장길에서는 신발 밑창에 묻은 흙을 찍을 수 있을 뿐이다.

　　포장된 바닥과 흙바닥을 살펴보며 나는 모든 땅은 열림과 닫힘, 드러남과 외피로 덮임encrustation의 이중 운동에 갇혀 있는 것이 아닐까 생각했다. 열린 땅에 있는 것은, 위에 서 있든 그 속으로 떨어지든 간에 땅의 품에 받아들여지는embrace 것이며, 그 헤아릴 수 없는 깊이를 느끼는 것이다. 열려 있는 땅은 우리를 무조건적으로 떠받쳐 준다. 반면 덮임으로써 닫혀 있는 땅의 깊이는 외피의 윗면과 아랫면 사이 두께로 측정 가능하지만, 그것이 얼마나 두꺼운지는 (표면에 있는 우리에게) 느껴지지 않는다. 이런 땅은 우리를 조건부로 떠받친다. 외피를 구성하는 물질의 수용력에 따라 견딜 수 있는 무게가 달라진다. 두께가 얇은 얼음처럼 수용력이 낮으면 무너져 내리기도 한다. 그리고 이중으로 되어 있기에 우리를 속일 수 있다.

외피 밑에는 동굴 같은 빈 공간이 있을 수도 있다. 사람들은 이를 전혀 알아채지 못한 채 땅의 지지력만 믿고 돌아다니다가, 생마르탱데샹 수도원의 점쟁이처럼 갑작스럽게 나타난 싱크홀에 빠질지도 모른다. 그런데 생각해 보면 이 땅 밑 세계도 그 나름의 땅과 대기로 이루어져 있다. 그리고 그 세계의 생명체들에게는 대기인 공간이 우리에게는 땅의 일부라는 점은 아이러니하다. 그들이 숨 쉬고 움직이는 환경이 우리에게는 마비, 질식, 심지어 죽음을 암시하는 지하 세계인 것이다.

정말이지 우리는 일상에서 땅을 무슨 일이 있어도 무너지지 않는 견고한 삶의 기반이라 확신해 안심하는 동시에 땅이 삶과 죽음, 위와 아래, 이승과 저승 사이에 걸쳐 있는 얇은 층에 불과하다고 생각하며 불안해한다. 죽음의 유령에 쫓기고 있는 것이다. 삶의 영역에서는 생명체들을 받아들이는 열려 있는 땅이 죽음의 영역에서는 그들을 뒤덮어 닫아버리는 땅이기도 하다. 인간 종 특유의 장례 양식은 이 열림과 닫힘의 이중 운동 속에 있다. 시신을 매장할 때 우리는 먼저 땅을 열고 그 한가운데에 시신을 눕힌 다음 석판으로 덮는다. 시신은 처음에는 땅속에 눕혀지지만 결국 땅 밑에 묻힌다. 시간이 지나 무덤 위에 식물이 자라나고 흙층이 형성되면 무덤은 더 이상 주변 환경과 구별되지 않는다. 봉긋한 형태나 비석만이 무덤임을 가리키는 단서가 된다. 오래된 무덤은 때때로 묘실이 발견되기 전까지는 무덤임을 들키지 않고 숨겨져 있는데 이는 그 자체가 눈에 잘 띄지 않기 때문이 아니라 겉으로는 자연히 솟아오른 땅처럼 보이기

때문이다. 모든 것이 비바람 속에 드러나 있고 무언가를 은폐한
흔적은 찾아볼 수 없다.

우리는 주의를 기울이지 않고 방치해 둠으로써 잊어버린다.
실제로 없어진 것이 아닌데도, 망각의 속임수에 넘어가곤 한다.
묻어버린 과거는 결코 진정으로 잊힐 수 없지만 거짓으로는 잊힐
수 있다. 어떤 과거가 진정으로 잊힌다는 것은 표면으로 드러나
무의미해지는 것이다. 하지만 과거를 묻음으로써 잊었다고 말하는
것은 땅의 속임수에 넘어가, (윗면과 아랫면을 지닌) 닫혀 있는 땅을 (두
면 다 없는) 열려 있는 땅으로 착각하는 것이다. 현실에서든 허구에서든
그런 속임수의 사례는 많다. 제임스 본드 영화 〈007 두 번 산다〉의
클라이맥스에서는 화산 분화구의 자연 호수처럼 보였던 것이 실은
금속 슬라이딩 지붕이었음이 밝혀진다. 그 아래에는 우주를 향한 로켓
발사 작전이 진행된 동굴이 숨겨져 있었다. 애버딘의 도시계획가들이
최근 발표한 도시 정원 조성 계획안도 규모는 작지만 비슷한
속임수다. 도심의 주요 도로, 철도 노선, 주차장 등을 덮는 지붕을
짓고 그 위에 잔디, 분수, 나무가 있는 정원을 조성하는 안이었다.
(실현되지는 않았다.) 이 계획의 홍보물에는 행복하고 여유로워 보이는
시민들이, 교통수단의 엔진이 탁한 배출 가스를 내뿜으며 돌아가는
발밑의 상황은 알아채지도 못한 채 전원 풍경을 자유롭게 돌아다니는
모습이 그려져 있었다.

오늘날 몇몇 국가에서는 원자력 시설에서 나오는 방사성

폐기물을 폐광 깊은 곳에 매장한 후 수천 년의 분해 기간 동안 방치하는 계획을 추진하고 있다. 이전에는 야생동물의 안식처이자 원시림으로 바뀔 예정이었던 대상 지역의 거주자들에게 이러한 계획은 철저히 숨겨진다. 그 지표면에 서식하며 대기를 마시는 생명체들은 땅속에서 은밀하게 스며 나오는 독의 정체를 전혀 알 수 없을 것이다. 어떤 기록도 남지 않기 때문에 향후 조사로 드러날 비밀도 없다. 오늘날의 기술관료들이 다음 세대에게 그런 끔찍한 속임수를 거리낌 없이 쓰는 것처럼, 우리가 전혀 모르는 과거 세대도 우리에게 이미 속임수를 썼을까? 사막의 모래 속에 묻힌 고대 도시들처럼 현재에 만들어지는 퇴적물도 잊힐 수 있을까? 우리의 앞날은 어떻게 될까? 지구와 하늘 사이 열려 있는 땅에서 발밑에 무엇이 있는지 짐작도 못한 채 살아가야 할까, 아니면 인간 산업에서 비롯된 유물 혹은 잔재가 죽은 자의 영혼과 뒤섞여 있는 국립기술공예박물관 내부 같은 지하 세계의 유리 천장 위를 표류해야 할까? 지금 우리는 발붙이고 있는 것일까, 붕 떠 있는 것일까? 우리의 운명은 그 둘 사이에서 진동하고 있는 것 같다.

1. 작품과 관련해서는 다음 웹사이트를
 참고할 것. http://www.arts-et-
 metiers.net/musee/paris-flotte-t-il.

대피소

부동산 가격이 급등하고 노숙자가 증가하는 런던의 현실에 좌절한
예술가 팀 놀스Tim Knowles는 스코틀랜드 하이랜드〔스코틀랜드 북부
지역으로 위도상으로도 높은 곳이며 고산지대가 많아 '하이랜드highlands'라고
불린다. 유럽에서 인구 밀도가 가장 낮은 곳으로 꼽힌다.〕를 피난처로 삼을
수 있을지 알아보고자 했다. 런던과 달리 사람이 살기에 열악해 보이는
그곳에서 과연 다른 주거 방식의 단초를 찾아낼 수 있을까?
 하이랜드 지역은 역사적으로 극심한 인구 감소를 겪어왔다.
소작농이 대거 이주해 나가며 버려진 빈 집들도 대부분 폐허가 된
채 많이 남아 있다. 하지만 땅의 상당 부분은 꿩 사냥터로 관리되고
있으며, 이곳을 소유한 (실제 거주하지는 않는) 대지주들이 사유지를
높은 담으로 막아버린 탓에 일반의 방랑할 권리the right to roam〔산과
강, 호수 등 자연에 대한 모두의 접근을 보장하기 위한 권리로, 여가를 즐기거나
운동을 할 목적이라면 공공 부지뿐 아니라 사유지에 접근하는 것도 허용된다.

북유럽을 중심으로 유럽 일부 지역에 전통적으로 존재해 왔으며 몇몇 국가에서는
성문화되어 있다.)는 곤란한 처지에 놓였다. 놀스는 이러한 물리적,
사회적 지형 속에서 숨어 있는 대피소 네트워크를 구축하고자 했다.
작업을 하기 위해 악천후에 맞서야 했을 뿐 아니라 자신을 공격할
가능성이 있는 사냥터지기와의 숨바꼭질도 벌여야 했다.

스코틀랜드어로 대피소는 '하우프howff'인데 그 뉘앙스는 '단골
은신처', '아지트'에 가깝다. 그야말로 남의 눈에 띄지 않게 주변 환경에
깃들일 수 있는 곳이다. 프로젝트를 통해 만들어진 모든 은신처는
놀스 자신만 아는 위치에 있으며 가급적 눈에 띄지 않도록 형태도
최소화했다. 놀스는 작업 과정을 담은 출판물을 제작하면서 나에게
함께 실을 글을 부탁했다.[1] 그 결과물이 바로 이 에세이다.

×

우리가 생각하기에 대피소는 인간의 기본적인 필요다. 이 명제에 대해
조금 더 질문해 보자. 대피소는 인간에게만 필요한 것일까, 아니면
다른 동물에게도 필요할까? 우리는 정확히 무엇으로부터 대피해야
할까? 또 어떻게 대피해야 할까? 많은 사람이 대피소를 생각할 때
가장 먼저 떠올리는 것은 아마도 날씨일 것이다. 우리는 버스를
기다리는 동안 쏟아지는 비를 피하고, 벽 뒤에 옹기종기 모여서 매서운
바람을 피하고, 처마 밑에서 불을 피워 몸을 녹이며 추위를 피하고,

해변의 파라솔 아래에 누워서 햇볕을 피한다. 인간은 태생적으로
비바람, 눈과 혹한, 태양의 눈부신 빛과 뜨거운 열을 잘 견디지
못한다. 감기에 쉽게 걸리고 열사병에도 취약하다. 폭풍, 홍수, 가뭄도
치명적인데 이런 자연재해는 인간뿐 아니라 인간의 보호에 익숙한
많은 가축의 생명을 위협한다.

그러나 인간의 보호 영역 바깥에 있는 비인간 동물에게는
날씨가 그렇게까지 위협적이지는 않은 것 같다. 동물들은 대체로 날씨
변화에 적응해 잘 견딘다. 이들에게 주요한 위험 요인은 기상 현상이
아니라 다른 생명체, 즉 포식자다. 피식자야말로 대피소가 가장
필요한 이들이다. 당신이 작은 동물이라면, 당신보다 큰 포식자가
접근할 수 없는 틈새나 굴속으로 도망갈 수 있다. 또는 주변 환경과
구별되지 않게 위장한 채 꼼짝도 하지 않는 식으로 포식자의 눈을
피할 수도 있다. 하지만 이런 방법은 몸집이 큰 동물에게는 유용하지
않다. 소와 사슴 등 유제류 동물은 무리를 지어 다니는 생활 방식이나
최후의 수단인 빠른 달리기 능력으로 자신을 지킨다. 몸집이 작지
않고 속도도 상대적으로 느린 인간은 좁은 틈으로 쉽게 들어갈 수도,
여간해서는 포식자를 따돌릴 수도 없다. 그러나 인간에게는 주변
사물들을 필요에 따라 재구성하거나 재배치하는 특이한 능력이
있어서 곤경을 모면하는 비장의 카드로 활용하곤 한다.

한때는 곰, 늑대, 호랑이 같은 거대한 포식자가 인간을
위협했다. 하지만 오늘날 이러한 동물은 대부분 인구 밀도가

낮은 외딴 지역에만 남아 있어 더 이상은 예전만큼 위험한 존재가
아니다. 오히려 같은 인간이 더 위험하다. 실제로 대피소를 뜻하는
'셸터shelter'의 어원이 '실드shield', 즉 방패를 가리키는 고대
영단어라는 증거가 있다. 구체적으로는 여러 개의 방패를 한데
엮어 일종의 벽을 치는 전투 진형에서 유래했다. 시간이 지나면서
대피소는 적을 제압하기 위한 공격 기술과 함께 진화해 왔다.
중세 요새의 견고한 벽은 포탄 세례에 대항해 두꺼워졌다. 하지만
지난 세기를 거치면서 전 세계 곳곳의 사람들에게는 공중 폭격을
피할 수 있는 대피소가 필요해졌다. 하늘에서 쏟아지는 포화의
위협은 방어력이 취약한 인간을 공습 대피소, 지하 터널, 핵 벙커 등
자연광과 신선한 공기가 닿지 않는 더욱더 깊은 지하로 몰아넣었다.
죽음과 파괴가 지표면을 뒤덮는 전쟁이 벌어지면 산 자들은 지상의
아수라장으로부터 차단되는 지하 깊숙한 곳으로 대피해야 한다.

　　　그런데 땅을 파거나 방어용 구조물을 짓는 것 말고도 (악천후뿐
아니라 군사 공격까지 피할 수 있는) 대피소를 마련하는 또 다른 방법이
있다. 바로 은신처를 고안하는 것이다. 은신처는 요새와는 정반대
원리로 작동한다. 이는 외부에서 가하는 맹공격을 견디도록 설계된,
맞서는 구조물이 아니다. 은신처는 그곳 환경이 원래 지닌 특성을
가능한 한 이용하거나, 무언가를 지어야 하더라도 주변에서 쉽게 구할
수 있는 가벼운 재료로 만들어내는 허술한 조립품이다. 재료 자체가
주변 사물들과 구분되지 않는 데다가 지형지물을 거의 변형하지

않기 때문에 발각되기가 매우 어렵다. 바로 이러한 비가시성이야말로 거주자들을 안전하게 보호해 주는 핵심 요소다. 관용적 표현대로 '땅속으로 감go to ground'으로써 사라질 수 있는 것이다. 땅이 대피와 은신의 장소가 될 수 있는 이유는 그것이 다른 모든 것을 떠받치고 있는 견고하고 특징 없는 플랫폼만은 아니기 때문이다. 땅은 이질적인 물질이 복잡하게 뒤섞여 있고, 주름과 구김살이 있는 부피-영역이다. 따라서 땅속으로 간다는 것은 요람에 누울 때처럼 땅의 주름 속에 자리 잡는 것이다. 바위의 틈이나 돌출부, 나무 위쪽에 지붕처럼 우거진 나뭇가지 사이, 땅속으로 파인 구덩이 등이 요람이 될 수 있다.(그림 13) 이런 요람을 찾아 들어가기 위해서는 때때로 기어오르고 몸을 비틀고 포복해야 하는데, 나이가 들어 유연성이 떨어지면 어려운 동작들이긴 하다.

땅속으로 사라지는 것 말고 자신을 숨기는 또 하나의 대안(혹은 부수적으로 쓸 수 있는 방법)은 땅을 피난처가 아니라 변장 도구로 활용해서 위장하는 것이다. 이것이 바로 카무플라주다. 카무플라주는 보는 이가 어떤 표면을 다른 종류의 표면으로 착각하게 하는 속임수다. 우리는 지표면을, 지하를 덮어 지상과 분리하는 한 겹의 층으로 생각하는 경향이 있다. 하지만 땅은 본래 그런 것이 아니다. 땅은 하늘을 향해 열려 있을 뿐 아니라 그 깊이도 무한하다. 당신은 땅을 파낼 수는 있어도 관통할 수는 없다. 우리는 이끼나 풀이 두껍게 뒤덮은 땅을 흔히 카펫에 비유한다. 하지만 카펫은 들어 올리면

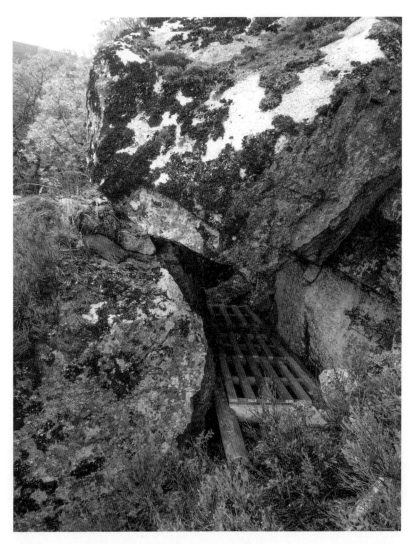

그림 13.　바위 돌출부에 있는 은신처. 팀 놀스 촬영 및 제공.

밑면이 드러나는 반면 땅은 그렇지 않다는 것도 알고 있다. 땅에는 밑면이 없다. 땅은 덮고 있을지언정 숨기고 있지는 않다. 카무플라주의 전략은 실제로 카펫처럼 하나의 층에 불과한 어떤 표면을 지표면처럼 깊은 표면인 양 가장하는 것이다. 따라서 주변 환경과 비슷한 얼룩덜룩한 색상의 옷을 입고 얼굴에 진흙을 바른 군인은 마치 사라진 것 같다. 나뭇잎, 막대기, 나뭇가지 등으로 은신처를 만들어 그 안에 숨은 사냥꾼은 숲의 바닥과 구분이 되지 않는다.

　　　대피소는 이를테면 거꾸로 된 함정이다. 대피소와 함정에는 둘 다 속임수라는 요소가 있다. 함정은 미끼 등 유혹하는 전략에 이끌린 피해자가 의심 없이 안으로 들어오면 숨겨진 문이 닫히는 방식으로 작동한다. 또는 단단한 땅처럼 보이는 곳을 밟았는데 아래에 도사린 구덩이로 떨어지는 경우도 있다. 대피소도 구조는 함정과 비슷하다. 천장이나 바닥에 난 구멍을 통해 들어가야 하거나, 당신이 지나간 후 뒤에서 자동으로 닫히는 문이 있을 수도 있다. 하지만 이 경우에 당신은 속고 있지 않다. 함정은 다른 행위자가 (당신을 떨어뜨리고 잡는 등 위험에 처하게 하려고) 설치하지만 대피소는 그렇지 않다. 대피소를 설치한 이는 바로 당신이다. 속임수를 사용하는 권한은 당신에게 있고, 당신은 스스로 그곳에 들어간다. 또한 가장 안쪽에서조차 대피소는 바깥으로 열려 있다. 대피소는 생존을 위한 가변적이고 유연한 장소place-holder이지, 고정되고 밀폐된 공간이 아니다. 몸이 살아 있기 위해서는 숨을 들이쉬고 내쉬어야 하듯 거주자도 반드시

안과 밖을 오가야 한다. 누구도 대피소 안에서 오래 머물 수는 없다. 잠시 지낼 뿐이다. 대피소는 땅과 하늘이 있는 열린 세계 속에서 드러나고 숨기를 끊임없이 반복한다.

　　이것이 벽 안에 열린 세계의 시뮬라크르, 마치 삶의 편의가 이미 모두 갖춰진 척하는 인공 세계 구축을 목표로 하는 현대의 실내 공간과 반대로 대피소를 항상 야외 공간으로 볼 수 있는 이유다. 설령 땅으로 위장한 숨겨진 문을 통해서만 들어갈 수 있는 경우조차도 말이다.(그림 14) 대피소의 문이나 덮개는 야외와 그 실내 재현물 사이에 있지 않고, 땅과 하늘 사이 문지방에 있다. 현대적 집 안에서

그림 14.　문이 열려 있는 술통 은신처. 팀 놀스 촬영 및 제공.

대피소를 찾는 것은 가구를 바위 틈으로, 커튼을 풀과 나무로
가정하는 숨바꼭질 놀이와도 같다. 하지만 야외에서는 숨바꼭질도
실제 상황이다. 땅속으로 사라지든 위장하든, 숨기 위해서는 환경이
제공하는 보호 기능을 최대한 활용해야 한다. 따라서 대피소를
찾는다는 것은 환경이 지닌 어포던스affordance[사용자의 행동을
유도하는 사물의 속성이며 여기에서는 지형지물이 발생시키는 운신의
가능성을 가리킨다. 저자가 참고하는 생태심리학에서는 어포던스를 '행위자와
환경의 관계, 혹은 그 관계 속에 존재하는 행위의 가능성'으로 보며 이를 통해
생명과 세계 간 직접적이고 매개되지 않은 관계가 열린다고 생각한다.]를
그 어느 때보다 더 예민하게 알아차리고, 이에 반응하는 일이다.
이때 거주자는 고독할 수는 있어도 고립되지는 않는다. 거주자의
고독은 주변 환경을 지각하는 높은 주의력에 기반을 두고 있으며
이것이야말로 비슷한 상황에 처한 타자들을 향한 깊은 공감과
연민으로 확장될 수 있는 능력이기 때문이다.

　　　도망자, 당국의 포위망으로부터 빠져나간 무법자, 악덕
지주에게 고용된 사냥터지기의 눈을 피해 달아나는 사냥꾼 등은 바로
이런 식으로 지각 능력을 발휘한다. 흔적을 거의 남기지 않으면서
가까이에 있는 무엇이든 임시변통으로 활용해야 하므로 순발력이
뛰어나다. 우리는 그러한 인물을 낭만적으로 그리고, 자연에서
살아가는 그들의 기지, 재치와 독창성, 따뜻한 동지애를 칭송하는
경향이 있다. 같은 맥락에서 대피소 개념도 낭만화하곤 한다. 그러나

이는 역사적으로 사람들을 집과 땅, 나라에서 쫓아냈던 억압의 작동을 보지 못하게 하는 접근이다. 대피소를 찾는 이는 언제나 힘없고 취약한 쪽이었지 결코 강하고 권력을 지닌 이들이 아니었다. 반면 자신은 대피할 필요가 없지만 자선을 베풀어 자신의 집을 대피소로 제공하는 집주인들이 있었다. 그러므로 대피소는 그곳을 찾는 사람의 박탈과 그곳을 내주는 사람의 관대함이 교차하며 차이가 드러나는 장소이기도 하다.

오늘날 대피소에 대한 필요는 주로 노숙자 발생, 약물 남용, 가정 붕괴, 정치 또는 종교 박해, 전쟁의 변화하는 양상 등에서 비롯된다. 따라서 우리가 대피소를 인간의 보편적인 필요라고 선언할 때는, 인간의 필요를 다루는 체제가 권력관계에 따라 구조화되어 있으며 결핍이 모든 사람에게 동일하게 닥치는 것이 아니라는 사실을 기억해야만 한다.

1. Tim Knowles, *The Howff Project,* Bristol: Intellect, 2019.

징역살이

기쁘게도 최근에 유명한 대만 출신 예술가 테칭 시에Tehching Hsieh를
만날 기회가 있었다. 그의 작품은 2017년 베니스비엔날레 대만관의
대표작이었고, 나는 작가 자신도 참석한 좌담회 패널로 초청받아
작품을 깊이 살펴봤다. 테칭 시에와 그의 예술을 처음 만났기에 작품
자체는 새로웠으나 시간과 삶, 그리고 둘 간의 연관성이라는 주제는
익숙했다. 하지만 작품을 들여다보면서 이전에는 생각하지 못했던
방식으로 그 주제에 접근하게 됐다. 이번 글에서 그 생각을 풀어내
보았다. 펜실베이니아대 디자인대학원에서 발행하는 조경 주제 저널
《LA+》로부터 '시간'에 관한 원고를 청탁받아 썼다.[1]

×

테칭 시에의 삶은 결코 평범하지 않다. 베니스에서의 전시를 둘러보고,

테칭 시에의 삶과 작품에 관해 작가이자 큐레이터인 에이드리언 히스필드Adrian Heathfield가 쓴 책《아웃 오브 나우Out of Now》를 읽으면서, 나는 그 사실을 깨달았다.[2] 권위적인 아버지와 다정다감한 어머니를 둔 중산층 대가족의 아들이던 그는 열일곱 살 때인 1967년에 고등학교를 중퇴하고 그림을 시작했다. 군 복무와 첫 개인전을 마친 후 1973년에 갑자기 그림을 그만두었고 2층 창문에서 딱딱한 포장도로로 뛰어내려 두 발목이 부러지는 바람에 평생을 만성 통증 속에서 살게 되었다. 그는 미국으로 건너가기 위해 선원 훈련을 받았으며, 1974년 델라웨어강에 정박한 유조선에서 육지 쪽으로 건널 판자를 대고 빠져나왔다. [당시 테칭 시에는 아방가르드 미술의 중심지인 뉴욕으로 가기 위해 미국으로의 불법 이주를 시도했다.] 그 후 맨해튼에 도착해 식당과 건설 현장에서 미등록 이주노동자로 일하며 생계를 꾸리다가 자신이 겪고 있는 고립과 소외 자체가 예술의 한 형태가 될 수 있다고 생각했다. 그렇게 그는 스스로 작품이 되고자 했다.

　　그 결과 놀라운 여섯 작품, 〈1년 퍼포먼스〉 연작이 탄생했다. 작품들을 채운 것은 끈질긴 집념과 뚜렷한 허무함이다. 1978~1979년에 작업한 첫 작품에서 시에는 침대, 싱크대, 양동이만 있는 뉴욕의 로프트에 작은 소나무 우리를 설치해 스스로 갇혔다. 그 안에서 시에는 꼬박 1년간 홀로 지냈다. 가끔 구경하러 찾아오는 관객도 상대하지 않고 대화나 독서, 글쓰기도 하지 않았다. 한 친구가 음식을 가져다주고 용변을 본 양동이를 비워주기는 했지만, 그게

다였다. 그는 매일 벽에 선을 하나씩 그었고 365일이 지나자 다시
모습을 드러냈다. 1980~1981년에 또다시 정확히 1년 동안 작업한 둘째
작품에서 시에는 매일 매시간 정각에 공장에서 쓰는 시간기록계에
출근 카드를 찍는 과제를 스스로에게 부여했고 그때마다 유니폼을
입은 채 똑바로 서 있는 자기 모습을 카메라에 담았다.(그림 15) 1년
내내 놓친 시간은 133번뿐이었고, 총 8,627번 기록된 카드와 그만큼의
사진이 남았다. 전시장에서 이 사진들은 영사기를 통해 순서대로
빠르게 재생되며 그 기이한 한 해를 응축해 보여줬다.

 이 고난이 끝난 지 6개월 만에 시에는 셋째 작업을 시작했다.
이번에는 뉴욕시의 거리에서 1년을 지냈다. 자신이 공언한 바에
따라 '건물, 지하철, 기차, 자동차, 비행기, 배, 동굴, 텐트' 등 어떠한
실내에도 들어가지 않았다. 소지품은 침낭 하나뿐이었다. 그는 매일
지도에 자신의 동선을 표시했다. 작업 당시인 1981년에서 1982년으로
넘어가는 겨울은 기록상 가장 추운 겨울 중 하나였다. 이스트강이
얼어붙었고 기근이 극심했다. 이 기간 중 시에는 딱 한 번 자신의
맹세를 어겼는데, 행인과 언쟁을 벌이다 체포되어 열다섯 시간 동안
구금된 탓이었다. 넷째 작업은 그 이후 약 9개월이 지났을 무렵 예술가
린다 몬타노Linda Montano와 함께 시작했다. 1983년부터 1984년까지
1년간 두 사람은 약 240센티미터 길이의 밧줄로 서로의 허리를
연결한 채, 그러나 전혀 접촉은 하지 않고 같이 살기로 했다. 우리가
알기론 둘은 그다지 사이가 좋지 않았다. 아마도 두 사람 모두에게

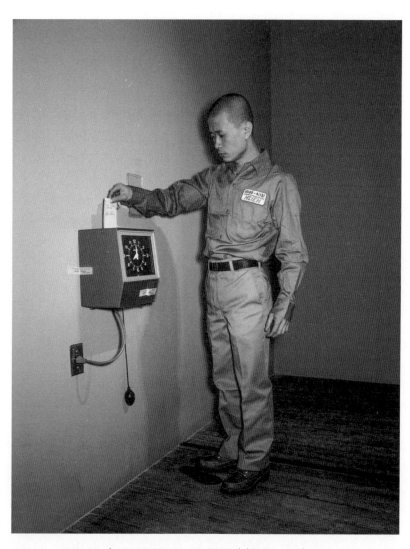

그림 15. 테칭 시에, 〈시간기록계 찍기: 1년 퍼포먼스〉(1980~1981).
마이클 셴 촬영. © 테칭 시에. 테칭 시에와 뉴욕 션 켈리 갤러리 제공.

자학적인 과정이었을 것이다. 어쨌든 이 작품은 그다음 1년 동안 예술과 관련된 모든 것을 끊는 다섯째 작품으로 나아가는 계기가 됐다. 1985년부터 1986년까지 시에는 예술을 하지도, 이야기하지도, 보거나 읽지도, 갤러리나 미술관을 가지도 않기로 했다. "나는 그저 삶 속으로 들어갈 뿐이다."라고 그는 공표했다. 금욕을 수행하는 마지막 작품, 여섯째 작품으로 시에가 선택한 것은 '13년 계획'이었다. 그는 1986년의 마지막 날부터 새로운 밀레니엄이 시작될 때까지 세간에서 완전히 사라졌다. 그리고 작품이 끝날 무렵 다시 나타나 "나는 살아남았다."라고 선언했다.

이런 삶은 도대체 어떤 삶일까? 그리고 시에는 왜 그토록 시간의 흐름에 집착했을까?

시에가 우리 안에 있거나 시계 옆에 서 있거나 거리를 배회하거나 사이가 좋지 않은 동료와 묶여 있는 사진을 보면, 인생을 즐기고 있는 사람으로는 보이지 않는다. 그의 표정은 지루함과 피로함 사이 어딘가에서 음침하고 침울하다. 눈은 전혀 빛나지 않으며 얼굴에는 조금의 웃음기도 없다. 그런 사진만 보다가 처음 만나는 자리에서 나와 동년배인 60대 후반의 시에가 눈웃음과 장난기 가득한 미소로 맞아주었을 때 내가 얼마나 놀랐을지 상상해 보라. 나는 궁금해졌다. 이 작품에 유머가 있었나? 이 작품이 우리의 영혼을 드높여주나? 우리가 시에의 사진에서 보는 것은 우리 대다수가 꿈꾸지만 결코 얻지 못하는 자유를 찾은 한 남자의 껍데기일 뿐일까?

나는 시에의 작품에 이런 질문을 던지게 됐다. 어떻게 그토록 제약이 심하고 억압적이며 단조롭고 개선의 가능성이 전혀 없는 체제를 자신에게 부과하는 행위가 인간의 정신을 해방해 충만한 삶 쪽으로 이끌 수 있었던 것일까?

많은 이들이 시에의 작품에서 자기 집착의 무의미함이라는 교훈을 얻는 데 그쳤다. 1981년 4월 익명으로 온 편지에는 이렇게 쓰여 있었다고 한다. '교육과 지성을 활용해서 세상을 더 살기 좋은 곳으로 만들고자 하는 우리는 당신이 어처구니없는 자기 과시나 하려고 어리석은 짓을 벌이고 그것을 세상에 떠벌리는 데 경악을 금치 못합니다. 당신이 예술가라고요? 우웩!' 이 관객이 보기에, 그리고 분명히 이에 동의할 많은 사람에게 인생은 어떤 생산적인 목적에 따라 세계를 만들어나가는 데 쓰여야 한다. 이런 관점에서 인간의 일생은 그가 이룬 업적으로 측정된다. 인류 업적의 총합에 아무런 기여도 하지 못한 시간은 낭비된 시간이다. 하지만 예술가인 시에의 삶을 측정하는 여섯 작품에는 아무런 업적이 없다. 스스로 부과한 박탈의 기간이 끝날 때마다 그가 자신에게 해줄 수 있는 말은 그가 계속 작업을 하고 있으며 여전히 살아 있다는 것뿐이었다. 별달리 그의 노고를 증명할 만한 것은 없다. 그러므로 그의 작품은 말 그대로 시간 낭비a waste of time다. 시에 자신이 누구보다도 먼저 동의할 것이다. "나는 시간을 낭비하는 데 골몰해 왔다."고 그는 선언한다.

하지만 이 모든 일들을 겪어내면서도, 그는 살아남아 왔다.

그렇다면 산다는 것 자체가 시간 낭비일까? 생존, 스스로를 살아 있게 하는 것 말고는 다른 목적이 없는 지구상의 모든 동물은 시간을 낭비하고 있을까? 시에의 의견에 따르면 그렇다고도 볼 수 있다. 그에게 낭비는 긍정적인 의미이기 때문이다. 상실과 파괴가 아니라 자유와 성장으로의 약속을 나타낸다. 목표와 목적이 휘두르는 압제에서 풀려남으로써 그리고 시간을 시계로, 공간을 인공 환경의 딱딱한 표면과 사방의 벽으로 구속하는 통제에서 벗어남으로써 상상력은 그 틈을 타 비로소 탈주할 수 있다. 환풍기를 통과하는 공기나 파이프에서 새는 물처럼 말이다. 시에는 초기 작품 때부터 그 점을 알고 있었다. 1973년에 그는 일상적인 도로 보수 과정 중 타르가 떨어져 흐르면서 난 기다란 흔적을 촬영하기 시작했다. 그것은 아스팔트 도로 위로 넘쳐버린, 낭비되고 헛된 타르였지만 줄과 소용돌이 무늬를 그리며 다시 삶을 되찾았다. 타르를 시간으로 대체해 보면 시에의 후기 작품의 본질을 알 수 있다. 시에에게 살아 있는 시간은 목적도 운명도 없는 시간, 다시 말해, 탈주하는 시간이다. 그가 우리에게 보여준 것은 정해진 바가 없는 시간 속에서만 찾을 수 있는 자유였다.

하지만 이는 쉽지 않다. 자유로워지려면, 삶을 구속하고 자유를 법과 이성의 규율에 복종시키는 물리적·사회적·제도적 구조의 덫을 피하려면 어마어마한 의지가 필요하다. 작업을 수행하는 동안 시간을 낭비하는 것이 고된 일이었다던 시에의 말이 바로 그 뜻이다.

의지가 부족하거나 의지에 반하는 힘에 압도당하면 결과는 치명적일 수 있었다. 시에는 이미 초창기에 '점프 작업jump piece'을 통해 이를 어렵게 깨쳤는데, 그 작업은 순전히 어리석은 행동이었다고 요즘은 솔직하게 인정한다. 2층 창밖으로 몸을 던질 때 시에는 무슨 생각을 했을까? 정말 중력을 거스를 수 있다고 믿었을까? 그 탈주선은 도시 구조물의 딱딱한 표면에 무참하게 가로막혔다. 뉴욕에서 방랑 생활을 하는 동안 법으로부터 벗어나려는 그의 시도는 강제 체포와 구금의 형태를 한 법의 거친 방해로 위협받기도 했다. 그의 경험은 삶이 한 가닥 실에 매달려 있음을 알려준다. 아스팔트 도로에 흐른 타르의 줄무늬처럼 삶의 선들은 연약하고 손상되기 쉽다. 따라서 최대한 주의를 기울이고 깨어 있어야 한다.

　　도시에는 두 종류의 표면이 있다. 하나는 건물이 서 있고, 교통수단이 굴러가고, 둘러싸인 벽 안에서 시민들이 돌아다니는, 이 모든 일이 매끄럽고도 안정감 있게 이뤄지는 단단한 표면이고 다른 하나는 그 틈새와 균열을 가로질러 좀처럼 눈에 띄지 않는 생명체들이 돌아다니고 있는 실타래처럼 얽힌 직물-구조의 표면이다. 둘 사이에는 근본적인 차이가 존재한다. 후자의 표면, 견고한 기반이 아닌 불확실한 발판에 거주한다는 것은 숱한 비인간 존재들과 어울려 사는 것이다. 그곳에서 돌아다닌다는 것은 시에가 1년 동안 뉴욕시의 땅을 떠돌 때 그랬던 것처럼, 거미줄 위에서 균형을 잡는 것과 같다. 균형을 잃고 넘어지지 않도록 항상 정신을 바짝 차리고 있어야 한다.

도시의 대기와 대지 사이, 심지어 삶과 죽음 사이의 균형 말이다. 현대 대도시 생활에서 일반적인 태도는 무신경함인데 반해 방랑자는 잠을 자고 휴식을 취하고 몸을 씻고 불을 피우는 장소인 땅을 향해 신경을 곤두세운다. 땅이야말로 삶의 자리다. 흙과 물이 도시를 뒤덮은 아스팔트를 뚫고 나와 바람, 비, 햇빛과 만나고 어우러지는 자리다.

도시의 표면들에서 이런 차이를 보듯 여러 시간의 형태들도 구별해 볼 수 있을까? 어쩌면 2017년 베니스비엔날레 때 시에의 전시 제목이 단서가 될지 모른다. 바로 《징역살이Doing Time》다. 이는 두 가지 의미로 읽히는데, 그 모호함은 의도된 것이다. 그중 하나는 죄수가 법원이 선고한 형에 따라 복역 중이라는 뜻이다. 시에의 수수께끼 같은 말에 따르면 삶 자체가 종신형이다. 제목의 또 다른 뜻은 '시간을 보내다'인데 이는 적극적으로 시간을 낭비하고, 살아가고, 성장하며, 정해진 운명이 없는 자유를 찾는다는 것이다. 첫째 의미에서 시간은 아스팔트 표면처럼 경직되어 있고 움직일 수 없지만, 둘째 의미에서 시간은 유연하고 달아날 수 있으며 아스팔트의 갈라진 틈새처럼 탈주선을 제공한다. 공장 시간기록계에 출근 카드를 찍는 한 해를 시작하기에 앞서 시에는 머리를 삭발했다. 하지만 시간이 지나가면서 머리카락은 다시 자라나 막바지에는 어깨에 닿을 만큼 길었다. 시계의 시간과 머리카락의 시간이 있었다. 전자가 형을 선고했다면 후자는 항상 탈주했다.

이는 결국 시에의 삶과 작품에서 지속되어 온 역설로 이어진다.

바로 삶과 예술 간 관계의 역설이다. 삶과 예술은 분리될 수 있을까, 분리될 수 없을까? 우리는 예술의 시간과 삶의 시간을 구분할 수 있을까, 구분할 수 없을까? 예술을 하는 것이 시간을 낭비하는 것이고 시간을 낭비하는 것이 살아 있는 것이라면 예술과 삶은 구분할 수 없다는 결론에 이른다. 에이드리언 히스필드와의 인터뷰에서 시에는 시간기록계 작업 때는 자신도 "예술과 삶을 하나의 시간 속에 모으려고 노력했다."고 했다. 인터뷰 후반부에 히스필드는 이것이 예술계에서 시에의 작품을 받아들이기 어려운 이유 중 하나라고 말한다. "예술을 삶 속에 녹여버린다는 게 너무나도 절대적이니까요." 하지만 히스필드의 예상과는 달리 시에는 이에 동의하지 않는다. "저는 예술과 삶의 경계를 흐리려는 것이 아닙니다. 작품 자체는 삶의 시간이 아니라, 예술의 시간입니다. … 제 삶은 예술을 따라가야 합니다."[3] 그것이 바로 동료 예술가와 밧줄로 1년간 매여 지낸 '밧줄 작품'이 시에 본인에게 불만족스러웠던 이유다. 이 작품은 그가 그토록 힘겹게 유지해 온 삶과 예술의 구분을 모호하게 만들었다. 아마 그 때문에 시에는 다른 예술가 그리고 예술계와 담을 쌓아야 비로소 예술가로서의 진정성을 유지하고 예술에 몰두할 수 있다는 역설적인 전제하에 다음 작품을 기획했을 것이다.

하지만 예술 뒤에는 삶이 있다. 시에는 성인聖人이 아니며 성인을 자처하지도 않는다. 그는 예술을 위해 자신의 삶을 희생한 것이 아니다. 다른 죄수들처럼 그도 석방을 고대하고 있다. 예술이

끝나면 그는 삶을 이어나갈 수 있다. 물론 그는 여전히 종신형으로 복역 중이지만, 이는 아무런 잘못 없이 이 지구에 던져진 나머지 우리도 마찬가지다. 예술의 형벌은 스스로 부과하는 것이지만 인생의 형벌은 그렇지 않다. 예술가도, 결국은 인간이다.

1. *LA+ International Journal of Landscape Architecture* no. 8, special issue 'Time', edited by Richard Weller and Tatum L. Hands, University of Pennsylvania School of Design, 2018.

2. Adrian Heathfield and Tehching Hsieh, *Out of Now: The Lifeworks of Tehching Hsieh,* London: Live Art Development Agency; Cambridge, MA: MIT Press, 2009.

3. 앞의 책, pp. 327, 334.

지구의

나이

인간은 오랜 세월 동안 자신들이 살고 있는 지구가 어떻게 형성되었는지를 둘러싸고 많은 이야기를 해왔다. 나중에는 그것을 연구할 목적으로 지질학이라는 과학 분야까지 만들어냈다. 반면에 지구는 인간에 관해 좀처럼 할 말이 없는 것 같았다. 분명 지구는 이 문제에 있어 눈에 띄게 침묵해 왔다. 하지만 인간이 지구를 연구할 수 있다면 지구가 인간을 연구하지 못할 이유가 있을까? 인간처럼 지적 능력이 뛰어나 언어와 이성이 있는 생명체만 연구를 할 수 있는 것은 아니다. 모든 종류의 살아 있는 존재는 각자의 삶을 영위하는 와중에 서로의 삶의 방식에 주의를 기울인다. 고양이는 포식자의 관점에서 감각하고 움직이고 상상하면서 쥐를 연구하고, 쥐 역시 그 못지않게 도망칠 방법을 찾기 위해 고양이를 연구한다. 식물은 태양과 바람의 변화, 그리고 먹이를 먹거나 수분受粉을 하러 오는 생명체들의 움직임에 세심한 주의를 기울일 뿐만 아니라, 자기들끼리 경험을

나누기도 한다.

　　우리가 이런 활동을 생명체만 한다고 한정한다면, 분명 누군가는 반대할 것이다. 바위와 돌, 강과 빙하, 산과 바다를 빼놓을 수 없다면서 말이다. 이들에게는 감각이라는 것이 없고, 듣거나 반응하지도 못한다고 하면 세계 곳곳의 많은 이들이 동의하지 않을 텐데 무작정 우리가 옳고 그들이 틀렸다고 말하기도 좀 그렇다. 세계에서 빙하가 가장 활발하게 움직이는 지역인 북서 태평양 연안에 사는 틀링깃족은 빙하가 들을 수 있고, 사람들이 빙하에 대해 하는 말에 귀를 기울인다고 주장한다. 따라서 빙하가 화를 내거나 돌변하지 않도록 그 앞에서는 조심하는 것이 좋다.[1] 강조하는데 틀링깃족은 결코 바보가 아니다. 그들은 실제로 빙하에 귀가 달렸다고 생각하지는 않는다. 그러나 그들은 지질학이 부정하는 바를 명확하게 인정하고 있다. 빙하는 바로 그 경이로운 존재감으로 이 세계에, 우리에게 현존한다는 것이다. 빙하는 눈부신 흰빛, 엄청난 습기와 한기, 그리고 특히 폭발하듯 갈라지는 소리로 존재한다. 그러한 존재 방식이 곧 빙하의 말이다. 그 소리는 우리 귀에서야 비로소 들리는 소리가 되고, 귀 기울여 들어야 비로소 그것은 빙하의 이야기가 된다.

　　이런 이치는 이 세계의 다른 사물에도 동일하게 적용된다. 그것들은 혼합되고 구성되느라 폭발하고 흔들리고 갈라지면서, 울려 퍼진다. 자연은 침묵하지 않는다. 할 말이 없을 수는 있다. 우리가 과학의 프로토콜이 요구하는 대로 세계에 대한 사실과 명제에만 귀를

연다면 정말이지 우리는 아무것도 듣지 못할 것이다. 우리에게는 나무에 부는 거센 바람, 폭포의 울부짖음, 새들의 노래가 들리지 않을 것이다. 들리지 않는 소리들은 그저 명제에 그친다. 우리는 이 세계에, 세계에 속한 것들에 주의를 기울여야만 한다. 오늘날 우리는 인간의 무신경[inattention은 저자가 강조하는 '주의 기울임'의 반대편에 있는 태도로 '무관심', '부주의' 등으로도 번역될 수 있으나 세계를 대하는 감각의 둔화를 강조하고자 '무신경'으로 옮겼다.]에서 비롯된, 세계의 사물의 침묵이라는 결과에 직면해 있다. 사물은 순수한 형태로 정제하고 이성의 범주에 따라 정리한 박물관의 전시품처럼 조용해졌다. 우리는 지구온난화로 서식지, 생물종, 심지어 빙하까지 사라질까 봐 걱정한다. 그러나 이러한 것들이 아직 세계에서 사라지지는 않았더라도 자연을 사실로, 앎을 해석으로 바꾸며 삶에서의 대화가 단절되었기 때문에, 이미 우리를 떠나갔다는 것을 잊지 말아야 한다.

1. Julie Cruikshank, 2005, *Do Glaciers Listen? Local Knowledge, Colonial Encounters and Social Imagination,* Vancouver: UBC Press; Seattle: University of Washington Press.

운명의 원소

이 글은 원래 파리시립현대미술관에서 열린 라파예트 앙티시파시옹 갤러리 소장품 전시 당시 청탁받아 썼다.[1] 《당신YOU》이라는 간명한 제목으로 전 세계 현대 미술 작가들을 소개한 이 전시는 흙, 금속, 불, 물, 공기라는 다섯 원소를 테마로 구역을 나누었다. 여러 원소를 나란히 배치하여 현재 우리 세계의 분열과 창조적 재탄생의 희망을 이야기하는 대기와 미기후[특정 좁은 지역의 기후]를 생성하려는 의도였다. 나 역시 이 기획 의도와 같은 맥락에서 글을 쓰려고 노력했다.

✕

예전에 우리에게는 매년 섣달그믐날이면 거실 벽난로에서 작은 주석 말굽을 녹여 다음 한 해 운세를 보는 풍습이 있었다. 다른 나라에서도 흔한 풍습이었지만 핀란드에서 유래한 것으로 알고 있다. 우리는

각자 자기 말굽을 국자에 담아 들고 차례를 기다렸다. 말굽이 녹으면 바로 찬물이 담긴 양동이에 쏟았다. 주석은 순식간에 기묘하고 멋진 모양으로 굳었다. 우리는 이 주석 덩어리를 양동이에서 꺼낸 후 빛을 비추어 반대편 벽에 드리워진 그림자를 보고 운세를 읽었다.

이 작은 의식에는 다섯 원소인 흙, 금속, 불, 물, 공기가 모두 있었다. 주석과 같은 금속은 흙에서 얻어진다. 금속을 액체로 바꾸는 것은 불이다. 액체가 응고되는 것은 물에 의해서이고 그 형상이 그림자를 드리우는 것은 공기 중에서다. 이 일련의 사건들은 원소들이 서로 어떤 관계를 맺고 있는지, 더 나아가 우리의 세계가 형성되는 과정에서 어떤 일이 일어났는지를 축소해 보여주는 것일까? 인간의 운명은 이러한 세계 차원의 변화에 어떻게 매여 있을까? 말굽에서 출발한 질문들에 대해 좀 더 생각해 보려고 한다. 우선 원소 자체를 살펴보면서 이야기를 시작하겠다.

원소는 물질세계를 구성하는 필수 구성요소다. 고대 그리스에서 유래한 5원소 이론은 대중적으로 잘 알려져 있다. 시칠리아의 철학자 엠페도클레스는 기원전 450년경에 흙, 공기, 불, 물이라는 네 가지 원소를 제안했고 그 후에 아리스토텔레스가 네 원소에 의해 변하거나 썩지 않는 에테르를 제5원소로 추가했다. [아리스토텔레스는 달을 기준으로 그 위의 천상세계와 그 아래 지상세계를 구분했으며, 엠페도클레스가 내세운 4원소가 지상세계를 구성하는 반면 천상세계는 에테르라는 제5원소로 가득 차 있다고 주장했다. 지상세계가

항상 변화무쌍하고 불완전한 반면 에테르로 이루어진 천상세계는 완벽한 구형의 천체가 완전한 원운동을 하고 있는 불변하는 세계라고 보았다.] 한편 중국 고대 철학에서는 전혀 다른 이론을 제시했다. 기원전 2세기 한나라 시대에는 흙, 불, 물, 나무, 그리고 금속을 다섯 원소로 보는 오행 이론이 발전했다. 하지만 통상 '원소'로 번역되는 한자 '행行'이 가리키는 바는 물질보다는 계절에 가깝다. 오행의 근본적인 속성은 움직임, 좀 더 정확히 말하면, 변화할 수 있는 잠재력이다. 봄이 여름으로 바뀌듯이 나무는 불로 변하고 나무가 타서 재로 바뀌듯이 불은 흙으로 변한다. 중국 철학에서 원소는 그 자체로 고정되어 존재하지 않고 오직 서로 영향을 주고받는 관계 속에서 존재한다. 세계는 결코 완성되지 않고 끝없이 형성되는 중이다.

이 전시에서 흙, 금속, 불, 물, 공기를 다섯 원소로 선정한 것은 그리스와 중국의 원소 체계에 비추어보면 좀 혼란스럽다. 흙, 불, 물은 두 체계에 공통으로 들어가기는 하지만 각각에서의 의미는 완전히 다르다. 중국의 원소 체계 중 나무가 빠지고 공기가 들어갔고, 그리스의 원소 체계에서는 에테르가 빠지고 금속이 들어갔다. 다소 자의적인 데다가 서로 다른 철학이 혼재된 원소 목록이다. 그러나 이는 금속이 산업의 뼈대로서 목재의 자리를 대체했고, 에테르는 영적인 힘을 잃은 채 우주의 진공으로 전락해 버린 우리 기계 시대의 우려를 담고 있기도 하다. 흙, 공기, 물은 이전에도 항상 그랬듯 지금도 여전히 생명을 구성하는 핵심 원소다. (불은 이제 나무가 아닌 화석연료를 태우며

지구온난화 심화에 크게 기여하고 있다.) 이 세 가지는 우리가 육지에 있든 바다에 있든 어떤 날씨 속에 있든 항상 기본 요소로서의 '원소'라고 주장할 수 있는 것들이다.

물론 과학자들은 원소에 대한 이러한 이야기가 시대에 뒤쳐졌다고 말한다. 화학이 이렇게나 발전한 오늘날에는 신화나 민담의 소재에 불과하다고 말이다. 과학자들에게 원소라는 개념을 쓰는 것은 어떤 물질을 원자적 본질로 환원해 다루는 일을 뜻한다. 1869년 러시아 화학자 드미트리 멘델레예프가 주기율표를 발표한 이래 원소는, 그보다 더 기본적인 입자인 양성자, 중성자, 전자의 특정 조합으로 환원되었다. 그리고 그 조합에 따라 원소의 특성이 발현된다고 설명된다. 과학에 기반한 현대 세계관에서 '흙', '공기', 심지어 '금속'과 같은 용어는 설 자리가 없다. 이것들은 정의를 내리기 어려울 정도로 모호한 범주로 여겨진다. 이런 상황에서 이들 용어를 계속 이야기해야 하는 이유가 있을까?

아마도 물질이 원자로 환원되는 과정에서 잃어버린 무언가를 되찾기 위해 우리는 이들 용어를 계속 붙잡아야 할 것이다. 그것이 바로 물질을 현상계, 우리의 경험 세계로 복원하는 방법이다. 현상계는 쉽게 분류될 수 있는 세계가 아니다. 여러 범주로 나뉘는 것을 거부한다. 다섯 원소가 정의되기 어렵다는 사실이 곧 우리에게 그 원소가 필요한 이유일 수 있다. 그들은 마치 드라마의 등장인물처럼 저마다 기질이 있고 변화하며, 실체를 지닌 만큼 정서도 지니고,

본질적인 만큼 실존적이며, 우리가 말하는 이 세계에 속해 있는 동시에 우리를 이루는 일부이기도 하다. 우리는 살면서 원소의 작용과 우리가 원소를 다룰 때 일어나는 현상을 경험함으로써 원소가 지닌 기질과 성향을 직관적으로, 속속들이 알고 있다. 물고기가 물을, 지렁이가 흙을, 새가 공기를 아는 것처럼 객관적으로 계량하고 측정한 물질로서의 원소가 아니라 우리 존재가 직접 경험한 무게와 크기, 특성으로서의 원소들을 아는 것이다.

예를 들어, 흙은 땅을 이루는 물질이면서 움직이고 숨 쉬는 육체가 땅을 일구는 노동의 수고를 뜻하기도 한다. 흙이 우리를 땅에 매어두는 존재의 무거움이라면 공기는 우리를 날아오르게 하는 상상의 가벼움을 가리킨다. 우리는 흙을 들어 올리면서 흙을 느끼고, 숨을 쉬면서 공기를 느끼고, 마시거나 몸을 담그면서 물을 느낀다. 불은 은은하게 달아오르는 온기 또는 이글거리는 화염이 내뿜는 열기다. 우리는 가슴 가득한 욕망에서 그리고 금속이 용해되어 늘어나는 모습에서도 이 열기를 느낀다. 또한 금속이 물속에서 빠르게 냉각될 때 형성되는 날카로운 모서리에서는 냉기를 느낀다. 가장 의미심장한 변화는 원소들이 만나는 순간, 경계 지점에서 일어난다.

이러한 생각을 염두에 두면서 우리의 작은 말굽으로 돌아가 보자. 물론 실제 말굽은 철제이며, 예로부터 대장장이가 대장간에서 주조했다. 대장장이는 불과 금속이라는 두 가지 원소를 결합해 결과물을 냈다. 우리의 가짜 말굽은 (아마도 불법으로 납을 섞은)

주석으로 만들어졌기에 난롯불만으로도 충분히 녹일 수 있었다. 철과 마찬가지로 주석도 얻으려면 먼저 광석을 캐내야 한다. 광석은 지질 연대의 산물이다. 철은 해저에 광물이 점진적으로 쌓여 형성된 퇴적암에서 나오고 주석 광석은 열수가 화성암의 광맥을 따라 흐르면서 생겨났다. 금속을 추출하려면 광석을 채굴하고 분쇄하고 제련해야 한다. 광석 분쇄 후 금속을 함유한 입자를 맥석에서 분리할 때 물이 쓰인다. 또 광석을 제련하는 과정에서는 용광로의 불을 통과해야 한다. 즉, 수백만 년 전 화산 폭발로 생성된 이 작은 말굽의 주석은 채광장에서 다시 한번 소규모 폭발을 겪고 나와 물과 불을 거친 후 어느 새해 전야에 우리 집에 도착한 것이다. 이제 그 주석은 또다시 불과 물을 차례로 만나려는 참이다.

벽난로에는 석탄을 넣어 불을 붙이는데, 석탄 역시 주석 광석처럼 땅에서 채굴되었다. 고대 삼림의 잔여물이 압축된 아주 오래된 산물이다. 나무를 자라게 한 태양의 빛과 열(불)은 석탄을 태울 때 다시 방출된다. 석탄이 불길에 휩싸여 재가 되는 와중에 융합되어 있던 불과 흙이 분리된다. 내 차례가 돌아와서 말굽을 녹이면서 나는 (금속을 만든) 지구의 불과 (석탄을 만든) 태양의 불이 조우하는 과정을 축소해 재연한다. 그 만남의 순간에 주석이 녹기 시작한다.

불과 금속의 조합은 어마무시하다. 그것을 다루려는 자에게는 엄청난 힘이 요구된다. 예로부터 많은 사회에서 대장장이는 두려움과 존경의 대상이었다. 그는 불과 금속이라는 악마와 싸워 평범한

사람들을 악에서 보호하는 갑옷과 무기, 땅을 경작할 수 있는 쟁기날, 가장 귀중한 재산이었던 말을 지키는 말굽을 지옥처럼 뜨거운 가마로부터 건져냈다. 그래서 사람들은 말굽에 힘이 깃들어 있다고 믿었고 불행을 몰고 오는 악한 기운을 쫓아내고자 그것을 문에 걸어두었다. 물론 우리의 작은 말굽에는 그런 힘이 없다. 이 말굽은 가짜고 대장간에서 두들겨 만든 것도 아니지만 지금 우리는 그것을 녹이고 있다. 보호와 안전의 상징을 녹이는 이유는 무엇일까? 아마도 그것은 (말굽을 찍어낸) 틀을 깨고, 과거는 흘려보내고, 완전히 새로운 시작의 가능성을 펼치기 위해서일 것이다. 마침내 새해 전야다!

나는 호기심과 기대감에 부푼 채 무슨 일이 일어날지 지켜본다. 말굽은 가운데에서부터 녹기 시작한다. 먼저 액체로 변해가는 내부를 따라 표면이 허물처럼 늘어나고 변형되기 시작한다. 형태가 눈앞에서 서서히 바뀌어, 표면 장력의 힘으로 뭉쳐 있으면서도 젤리처럼 불안정하게 흔들리는 은빛 덩어리가 된다. 말굽도 나만큼이나 기대감에 부풀어 오른 것 같다. 나는 재빨리 국자를 벽난로에서 꺼내 찬물 양동이에 뒤집었다. 주석 덩어리가 자유낙하를 하면서 잠시 되살아나 자유의 공기를 마신다. 이때 그는 틀에 갇혀 있지 않고 본연의 모습으로 존재할 수 있다. 하지만 자유를 향한 몸부림은 찰나에 지나지 않는다. 첨벙, 쉬익 하는 소리와 함께 물속으로 떨어진 주석은 쏟아지는 화산재에 압도당한 화산 폭발의 희생자들처럼 탈주하려던 뒤틀린 모양 그대로 질식사한다.

산업혁명을 이끈 것은 당시 그 무엇에도 비할 수 없었던 자원인 석탄이 기획하고 원조한 불과 금속의 위험한 동맹이었다. 그런데 지구에 생명을 불어넣는 원소인 물과의 만남이 금속의 입장에서는 죽음을 부르는 입맞춤이다. 물은 금속을 옥죄면서 부식시킨다. 세상 풍경 어디에나 아주 천천히 땅속으로 분해되어 가는 거대한 기계들의 녹슨 잔해가 흩어져 있다. 하지만 금속도 복수를 한다. 풍요를 추구하는 과정에서 쓰레기장이 되어버린 이 세계의 곳곳은, 광물 찌꺼기와 폐기물에서 흘러나온 중금속으로 독살당했다. 이런 곳에서는 아무것도 자랄 수 없다. 비소, 카드뮴, 크롬, 구리, 납, 수은, 니켈, 아연 등은 모두 미량일 때는 무해하지만 체내에 농축되면 치명적이다. 그런데 어떻게 본래 지구에서 생성된 물질이 지구를 오염시킬 수 있을까? '금속metal'이라는 단어는 '채굴하다' 또는 '채석하다'라는 뜻을 지닌 그리스어 메탈레우에인metalleuein에서 유래했다. 채굴과 채석으로 얻어진 금속이 독소가 되어 흙으로 되돌아가기까지 무슨 일이 일어나는 것일까?

결정적 영향을 미치는 요인은 아마도 화학적 환원, 즉 현상계에서는 기본 구성요소인 금속을 주기율표상 원자적 '원소'의 개념에 대응시켜 환원하는 과정일 것이다. 분쇄와 분류, 세척과 여과를 거치면서 금속에서 여러 '금속들'이 떼어져 나온다. 각각이 무한히 다양하고 이질적이었던 물질이 여러 순수한 형태로 분리·정제되는 것이다. 인류학자들은 서로 다른 범주에 속하는 것들이 접촉하거나

우리의 개념적 구분이 혼란에 빠질 때 오염이 발생할 위험이 있다고 오랫동안 주장해 왔다. [인류학에서는 특정한 사회적 인식의 맥락에서 오염이 정의되고 그에 대응하는 방식이 만들어지는 양상에 주목해 왔다. 영국의 문화인류학자 메리 더글러스 등에 따르면 무엇이 오염인지에 대한 판단은 그 사회의 상징체계와 복잡하게 연결되어 있으며, 특히 통상의 분류 범주에 맞지 않거나 경계를 넘는 것들은 위험하고 불결한 것으로 여겨져 금기의 관습을 통해 물리적·상징적으로 배제된다.] 따라서 이러한 오염을 제거함으로써 개념적 질서를 유지하는 정화 작업이 이루어진다. 하지만 산업화 이후 세계에서 우리가 겪은 바에 따르면 그와 다른 이야기도 가능하다. 오염은 위험할 수 있다. 하지만 무엇보다도 가장 위험한 것은 잠재적 오염에 대한 정화다. 물질을 재결합하거나 재방출하기 전에 모재material matrix[지구의 지반을 구성하는 암반, 광물과 유기물의 혼합체 등 토양으로 풍화되기 전 상태인 물질의 모체]에서 분리해 내는 정화 작업이다. 자연적으로 섞여 있는 상태에서는 비교적 무해했던 물질을 순수한 형태로 분리해 낸 후 다시 혼합하거나 결합하는 과정에서 무시무시한 규모의 힘이 방출될 수 있다. 이를 증명하는 것이 바로 핵폭발이다.

한때 내 말굽이었던 주석 앙금이 이제 양동이 바닥에 가라앉았으니, 나는 물속에 맨손을 집어넣어서 건져 올린다. 거기에는 바로 그 형태가 만들어진 찰나의 요동이 있다. 표준화된 공정으로 생산되었던 말굽은 이제 자신을 찍어낸 틀에서 벗어나는 몸부림이자

그 몸부림의 삼차원적 스냅샷에 가까워졌다. 한쪽 끝은 물방울처럼 둥글고 다른 쪽 끝은 아주 얇은 조각들로 갈라져 있다. 그 사이에 있는 앙금의 표면은 뭐라고 묘사하기 어려울 정도로 혼란스럽게 주름지고 구겨진 형태다. 녹은 금속 덩어리와 양동이에 담긴 수돗물로 시작했는데, 이렇게 복잡한 형태가 나타나다니! 이런 일이 어떻게 가능한가? 이 형태는 어디에서 오는 것일까?

이에 대한 답을 얻기 위해 로마의 철학자이자 시인인 루크레티우스를 다시 살펴봐도 좋을 것이다. 앞에서 그의 《사물의 본성에 관하여》는 비행하는 운동 속에 어떻게 고요가 깃들 수 있는지를 탐구하는 데 영감을 주었다. 루크레티우스는 추락하는 물질이 직선의 진로에서 비스듬히 벗어나 연쇄 충돌을 일으킬 때 지각의 대상이 촉발된다고 말했다.

> ⋯ 물체가 자신의 무게로, 임의의 시간과 장소에서
> 허공을 거쳐 똑바로 떨어질 때,
> 물체는 살짝 방향을 튼다. 진로를 바꿨다고 말할 수 있을 만큼
> 방향을 튼다. 방향을 트는 성질이 없었다면, 모든 사물은
> 곧바로 깊은 심연 속으로 빗방울처럼 떨어졌을 것이다.
> 어떤 충돌도 없고 원자와 원자가 부딪치지도 않아서,

자연은 아무것도 만들 수 없었을 것이다.[2]

하지만 자연은 많은 것을 만들어내며 그중에는 이 기괴하고 특이한 주석 작품도 있다. 그 형상은 내가 빚은 것이 아니고 주석이 물속을 추락하면서 방향을 틀며 나타난 것이다. 이는 폭포의 형태다. 루크레티우스가 추측한 바와 같이, 우리 눈에 완벽한 정지 상태로 보이는 것 내부에는 우리가 지각할 수 없는 움직임들이 들끓고 있다. 루크레티우스는 자신의 추측을 확인시키기 위해 덧문 틈새로 쏟아져 들어오는 햇살을 살펴보라고 권한다. 무수히 많은 먼지 알갱이가 끊임없는 충돌의 춤을 추며 뭉치거나 흩어지고 이리저리 돌아다니는 모습을 관찰해 보라. 우리에게 보이는 세계는, 대개는 맨눈으로 감지할 수 없는 이 모든 움직임의 와중에 형성되는 것이라고 그는 말한다. 그렇다면 이제 루크레티우스를 따라 우리의 주석 작품을 빛에 비춰볼 시간이다.

이로써 우리는 마침내 또 다른 원소인 공기로 돌아간다. 공기를 화학적으로 정의하면 주로 산소와 질소이고, 미량이지만 점차 증가하는 이산화탄소와 메탄이 섞인 기체 혼합물이다. 그러나 삶의 경험에 비추어보면 공기는 우리에게, 숨을 쉴 수 있는 가능성으로서 존재한다. 마찬가지로 빛은 복사에너지로서가 아니라 우리가 볼 수 있는 가능성으로서 존재한다. 우리가 숨을 쉬고 볼 수 있을 때 빛과 공기가 존재하는 것이고, 둘 다 할 수 없을 때 우리는 어둠 속에서

질식한다. 우리는 몸을 움직이고 숨 쉬는 존재, 살과 공기로 이루어진 생명체인데 우리 존재의 (숨을 들이쉴 때 몸 안으로 받아들이고 내쉴 때 주변으로 내보내는) 공기 부분aerial part은 보통 보이지 않는다. 투명하기 때문이다. 우리 눈에는 광선을 막고 그림자를 드리우는 것들만 보인다.

처음에 말굽을 국자에 올려놓던 순간부터 나와 주석 작품은 하나가 됐다. 주석 작품의 이야기는 이제 내 이야기이기도 하다. 나는 그것을 양동이에서 건지면서 익사 직전의 나 자신도 구해냈다. 주석 앙금이 양동이 바닥으로 가라앉는 동안 나는 마음을 졸이며 숨을 참았는데, 이제는 공기 중에서 다시 자유롭게 숨 쉴 수 있다. 또한 벽에 비친 그림자도 내 그림자다. 마치 거울을 보며 내 모습을 살피듯이 나는 주석 작품을 이리저리 돌려본다. 이쪽 각도에서는 내가 어떻게 보일까? 다른 쪽 각도에서는 어떨까? 빛을 비추자 이야기가 펼쳐지기 시작한다. 하지만 결말은 없다. 반그림자로 흐릿한 데다 계속 변하는 그림자의 윤곽은 아무것도 나타내지 않는다. 그것은 해독해야 할 신호가 아니다. 윤곽들은 나만큼이나 불확실하며 그 의미는 안개 속에 가려진 듯하다. 내가 할 수 있는 일은 그림자 윤곽선의 움직임을 따라가며 어디로 이어질지를 상상하는 것뿐이다. 운세를 점치는 그림자놀이에서 미래는 내 상상의 지평 너머로 줄기차게 달아난다. 나는 미래를 확정할 수 없다. 운명을 알아낸다는 것은 찾아간다는 뜻이지 이미 찾아낸 것을 묘사하는 일이 아니다.

우리의 운명이 달아나는 미래에 속해 있고 꿈과 희망은 언제나 사라지기 직전인 와중에, 또 다른 종류의 미래가 해마다 가까이 다가와 우리를 짓누르고 있다. 우리 삶의 속도는 현재 우리의 위치와 그 미래 간 거리로 측정된다. 미래가 더 가까이 올수록 우리는 더 빨리 행동해야 한다는 압박을 받는다. 짧을수록 더 빠르게 더 높은 음정으로 진동하는 현악기의 현처럼 삶은 가속화되고 소리는 점점 더 날카로워진다. 우리는 그 속도를 늦추고 싶다. 우리에게서 서둘러 멀어지는 대신 우리를 향해 다가오는 미래에 대한 감각은 현세대가 특이하게 겪는 고통인 것 같다. 우리 세대는 인류 역사상 최초로 전 세계 차원에서 거의 즉각적으로 이루어지는 커뮤니케이션 속에 있다. 또한 생물의 멸종을 수반하는 전례 없는 규모의 기후변화도 목격하고 있다. 우리의 삶이 눈앞의 만족에 급급하며 현재에 골몰하고 있는 사이 미래는 이미 우리 곁에 와 있는 듯하다.

우리에게 흙, 공기, 불, 물의 원소를 알려준 위대한 엠페도클레스가 지금 살아 있다면 뭐라고 말할까? 엠페도클레스는 우주의 모든 것은 사랑과 투쟁 간의 영원한 경합에서 탄생한다고 가르쳤다. 사랑의 영역 안에서는 모든 원소가 조화를 이루지만 그 바깥에서는 투쟁이 원소들을 갈라놓는다. 분명 엠페도클레스는 주위를 둘러보며 광산 채굴로 뜯겨나간 산맥, 사막으로 변한 호수, 불타버린 숲, 스모그로 뒤덮인 자욱한 대기 등 투쟁으로 찢긴 세상을 관찰할 것이다. 그리고 엠페도클레스도 이 모든 원소가 분리되어

있을 때보다 함께 있을 때 더 잘 작동한다는 사실을 알고 있을 것이다. 그는 낡고 녹슨 말굽을 집어 들어서 (그것이 비록 불의 열기 속에서 금속을 두들겨 만든 투쟁의 산물인 데다 온전한 원 모양도 아니지만) 그 둥근 형태에 내포된 사랑을 관찰할 수도 있다. 그런 다음 그 말굽도 에트나산의 분화구로 던질지 모른다. 전설에 따르면 엠페도클레스는 자신이 신임을 증명하기 위해 에트나산의 활활 타는 분화구로 스스로 몸을 던졌는데, 에트나산은 엠페도클레스의 청동 샌들 한 짝을 뱉어내어 불멸을 주장한 그의 말이 거짓임을 드러냈다고 한다. 우리도 죽기 마련인데, 바로 그렇기에 꿈을 꾸고 희망을 품을 수 있다. 미래도 과거도 없는 불멸의 존재는 그럴 수 없다. 에트나산이 말굽을 녹여 다시 뱉어낸다면 우리는 그 형상의 움직임 속에서 또다시 우리의 운명을 읽으려 할 것이다.

하지만 이제는 더 이상 주석으로 운세를 점칠 수 없다. 2018년 유럽연합은 주석, 특히 납이 섞인 주석이 환경과 인체에 해롭다는 이유로 주석 말굽의 제조와 판매를 금지했다. 원소 정화 과정에서 우리의 희망은 독으로 바뀌었다. 우리 자신, 그리고 우리가 살고 있는 지구를 구하기 위해 우리는 꿈을 꿀 기회를 포기해야 할까? 엠페도클레스와 함께 불멸을 향한 계획을 세워야만 하는 것일까?

1. *YOU: Collection Lafayette Anticipations,* Paris: Musée d'Art moderne de Paris, 2019.

2. Lucretius, *The Nature of Things,* translated by A. E. Stallings, introduced by Richard Jenkyns, London: Penguin, 2007, p. 42. 루크레티우스, 《사물의 본성에 관하여》, 강대진 옮김, (파주: 아카넷, 2012).

돌의 삶

2016년 10월, 학술회의에 참석하러 시칠리아에 들렀을 때 섬의
남서쪽 연안에 있는 셀리눈테 유적지를 방문할 기회가 있었다. 한때는
넓은 거리와 수많은 집, 그리고 최소 다섯 개 이상의 신전이 있었을
정도로 규모가 꽤 컸던 그 도시의 흔적을 이리저리 돌아다녔다. 고대
자료에 따르면 기원전 7세기에 그리스에서 온 식민지 개척자들이 이
도시를 세웠으며, 이들과 페니키아인, 원주민이 함께 살았다고 한다.
하지만 이후 셀리눈테의 역사는 격동에 휩싸였다. 기원전 409년에
카르타고에서 온 대군이 도시를 침략한 것이다. 셀리눈테 시민 중 1만
6천 명은 학살됐고, 5천 명은 포로가 됐으며, 가까스로 탈출한 사람은
2천 6백 명이었다. 한동안 셀리눈테는 카르타고의 세력권에 들어가고
벗어나기를 반복했다. 하지만 기원전 250년경 로마와의 포에니
전쟁에서 패색이 짙어진 카르타고가 퇴각하면서 셀리눈테를 파괴했고,
수 세기에 걸쳐 지진이 연이어 강타하면서 이 지역 대부분은 폐허가

됐다. 훗날 복원된 신전 기둥을 바라보고 그 거칠고 침식된 표면을 손으로 만져보면서, 신전에서 치른 의식뿐 아니라 이 기둥이 목격했을 인간과 지진의 파괴 광경을 상상해 보았다. 돌이 말을 할 수 있다면 과연 어떤 이야기를 들려줄 것인가!

그 후 나는 파리 자트킨미술관에서 열린《돌로 존재하기Being Stone, or Être Pierre》라는 제목의 석조각품 전시[1] 때 그 일환으로 만든 출판물에 기고해 달라는 요청을 받았고 셀리눈테의 어느 특별한 돌의 이야기를 써보기로 마음먹었다. 이야기는 두 부분으로 나뉘어 있으며

Selenunte — Rovine Giov. Crupi fotog. Taormina N.º 275

그림 16.　셀리눈테 유적지, 조반니 크루피가 1880년대 또는 1890년대에 촬영.

그 사이에 조각을 바라보는 몇 가지 생각을 제시했다.

I

아주아주 까마득한 옛날에, 지구의 대부분은 바다였다. 따뜻하고
얕은 바다는 생명체로 가득했다. 생명이 있는 그곳에는 성장이
있었으므로 부드러운 유기 조직뿐 아니라 골격 물질과 생명체의
분비물도 함께 늘어났다. 작은 유공충, 산호, 해조류 등 무수한
생명체에서 나오는 유기 쇄설물이 해저에 쏟아져 석회질층을 겹겹이
형성해 갔다. 바다가 육지로 바뀌면서 이 석회질층도 단단한 암석으로
굳어졌다. 이동하는 거대한 대륙판에 눌리고 지각 구조가 순환하는
흐름에 떠밀리는 과정에서 암석은 접혀서 산이 되기도 했다. 틈새로
물이 스며들어 구멍이 뚫리거나 물이 얼면서 쪼개지기도 했다. 그리고
이번에는 바다가 아닌 육지에서 식물, 동물, 마침내 사람이라는
생명체가 나타났다. 또한, 나도 나타났다.
　　나는 생명체의 오래된 뼈들이 다른 시기에 부활한 존재다.
생명을 잉태하는 어머니 대지의 육신에서, 태고부터 존재한 아버지
바다의 씨앗으로 세상에 나왔다. 태어난 곳은 채석장이다. 출산이
순탄하지는 않았다. 사람들은 나를 암석에서 파내야 했다. 많은
남자들이 금속제 공구를 들고 왔다. 먼저 암석에 지름 약 2미터의
원을 그린 다음 선을 따라 끌질을 해 똑같은 깊이로 홈을 팠다. 홈을

기준으로 사방에서 암석을 깎더니 결국 나를 파냈고, 지렛대로 끌어 올려 커다란 나무 원통에 담았다. 그런 다음 한 무리의 소로 끌어서 건설 현장으로 보냈다.

그곳에 갔더니 나와 같은 종류의, 크기와 모양이 비슷한 수많은 돌들이 있었다. 남자들은 기중기로 돌을 하나씩 쌓아 올려서 거대하고 둥근 기둥을 만드는 중이었다. 결국 내 차례도 찾아왔다. 마치 어머니 대지가 나를 보내주지 않으려 잡아당기는 듯 거대한 힘이 나를 계속 끌어 내렸다. 인간들은 나를 올리려 고투했다. 내가 있던 자리인 배 부분에 구멍이 뚫리자 대지는 나를 부르느라 울부짖었으나 목이 메었는지 소리는 나오지 않았다. 소 우는 소리와 사람들의 아우성 소리만 들렸다. 결국 나는 하늘 높이 올라가서 다른 돌 위에 놓였다. 뜨겁게 내리쬐는 햇살과 소용돌이치는 바람을 처음으로 느꼈다. 살아 있다는 것이란 이런 것일까?

하지만 내 삶의 첫 느낌은 무거움이었다. 나는 그 느낌을 태어나자마자, 사람들이 나를 암석으로부터 깎아 들어 올린 바로 그 순간에 느꼈다. 그리고 무게를 알게 되었다. 원래 속했던 모재로 다시는 돌아갈 수 없음을 깨달은 전환점이었다. 나에게 무게란, 대지가 떠나는 자식을 돌아오라며 끌어당기는 힘이었다. 다시 결합하고 싶다는 열망이 강렬할수록 돌이킬 수 없는 상실을 견디기는 더욱더 어려워진다. 질량에 대해서는 그전부터 알고 있었다. 그것은 물질로 구성된, 어떤 실체로 존재하는 감각이었다. 내 질량은 부모인

대지와 바다로부터 왔다. 하지만 무게는 완전히 달랐다. 그것은
채석장에서 나와 고아가 된 우리가 다 함께 느낀 이별의 아픔이었다.
우리는 서로의 어깨에 기대어 균형을 잡고 있는 곡예사들 같았다.
내 밑에 있는 돌은 내 짐뿐 아니라 내 위로 올라온 돌들의 짐까지 다
짊어졌다.

　　　인간이 신을 숭배하고 권력과 불멸을 꿈꾸며, 제사 지내고
전쟁을 치른 수백 년 동안 우리는 어떤 불평도 없이 이 짐을 짊어졌다.
인간들은 계속해서 돌을 캐내고 더 많은 기둥을 세웠다. 그러던 어느
날, 하루아침에 그들이 사라졌다. 공포에 질려서는 공구를 내려놓고
채석장과 신전과 집을 떠났다. 우리는 무기가 부딪치고 비명이
난무하는 현장에 그대로 서 있었다. 그날 우리가 말없이 지켜보는
가운데 카르타고 침략군은 남성, 여성, 어린이를 가리지 않고 1만 6천
명을 학살했다.

　　　그러나 당시의 학살이 우리를 무너뜨린 주범은 아니다. 우리는
그로부터 수 세기가 지난 후에 무너졌다. 저 아래에서 대륙판은
끊임없이 움직였고 그 압력에 의해 대지는 삐걱거렸다. 무슨 일이
벌어질 수밖에 없었다. 대륙판이 한번 크게 들썩이자 암반이 단층을
따라 부러지면서 충격파가 널리 퍼졌다. 땅이 심하게 흔들렸고
잠시 나는 좌우로 넓게 휘청였다. 그러다 굴러떨어져 다른 돌들
사이에 비스듬히 박혔다. 우리는 서로 얽힌 채 거대한 한 무더기가
되었다. 마치 파티에서 나온 취객처럼 몸을 가누지 못했고, 똑바로

서 있어야 하는 영원한 시간에서 마침내 해방됐다. 나는 다소 지치고
낡았을지언정 다시 한번 대지의 따뜻한 품에서 다른 돌들과 함께
휴식을 취할 수 있어 기뻤다.

내게는 주변 이웃을 알아갈 시간이 충분했다. 옆에 놓인 돌뿐
아니라 내 언저리, 심지어 내 틈새에서 자라는 풀, 그리고 그늘을
찾아 내 밑으로 기어가거나 햇볕을 쬐러 내 위로 올라오는 작은
도마뱀이 있었다. 비록 많은 수는 아니었지만 인간들도 돌아왔다.
제사를 드리거나 전쟁하러 온 것이 아니라 그림을 그리러 돌아온
인간들이었다. 그들은 사색에 잠긴 듯 주위를 거닐고 때때로 우리
위에 앉기도 했다. 특히 우리 표면의 질감에 매료된 것처럼 보였는데,
나도 예외는 아니었다. 많은 사람이 다가와서 내 위에 손을 얹었다.
손가락과 손바닥으로 표면의 질감을 만지고 느꼈다.

II

표면? 표면은 어디에서 왔을까? 어떻게 형성될까? 돌이 캐어지기
전에는 실체는 있되 표면은 없었을 것이 분명하다. 그리고 같은
맥락에서 질량은 있되 무게는 없었을 것이다. 앞의 이야기에서
돌은 질량이라는 개념은 애초부터 알고 있었지만 무게는 대지에서
분리되는 고통을 겪을 때에야 비로소 느꼈다고 말했다.[2] 표면이
나타난 것도 이 모재로부터의 분리에 의해서였다. 돌의 표면은 망치와

끌이 암석을 쪼개고 부수는 폭력적인 과정을 거쳐 만들어졌다. 그러므로 처음에는 분리의 상처였다고 할 수 있을 것이다. 그러나 이 상처는 더 이상 벌어져 있지 않고 시간이 지나면서 다 아물었다. 이제는 마치 피부로 덮인 것만 같다. 사람들은 돌을 만지면서 바로 그 피부를 느낀다. 하지만 어떻게 그럴 수 있을까? 돌은 나무처럼 껍질을 지닌 것도 아니고 옷을 입은 사람처럼 천에 감싸여 있지도 않다. 그렇다고 피부가 없는 것들처럼 속이 투명하게 들여다보이거나, 손을 담가 그 실체를 느낄 수 있는 물처럼 완전히 드러난 상태도 아니다. 그렇다면 돌을 감싸지도 드러내지도 않는 이 피부란 무엇일까?

다시 존 러스킨의 말을 빌리자면 베일에 비유할 수 있을 것이다. 베일을 보면, 내부와 외부가 통과할 수 없는 장벽의 양쪽으로 분리된 것이 아니라 한데 모인 가운데 서로 섞이고 어우러져 질감을 형성하고 있다. 돌의 내부에는 대지에서 비롯한 물질로 구성된 질량-덩어리가 존재한다. 돌의 외부는 태양의 빛과 열, 거센 바람, 종종 쏟아지는 폭우 등의 기상 현상이 일어나는 대기다. 내부와 외부, 질량-덩어리와 대기는 풍화작용 속에서 서로 만나고 얽힌다. 바로 이 과정을 통해 상처 입은 돌의 표면도 서서히 치유된 것이다.

우리는 기상 현상이 침식만 일으킨다고 생각할 수 있다. 비와 바람과 태양이 물질을 깎아내기만 한다고 보는 것이다. 하지만 이 돌에 일어난 일은 우리의 생각과는 다르다. 물론 바람에 날린 모래가 스치고 빗물이 스며들고 햇볕이 내리쬐어 돌 표면에 주름과

움푹 팬 자국, 만졌을 때 오돌토돌한 요철 등을 남긴다. 하지만 이런
자국과 주름은 돌이 출산 과정에서 입은 상처와는 매우 다르다.
인간의 공구는 그 실체를 찢고 부쉈지만, 기상 현상은 돌이 그 존재를
충만하게 드러낼 수 있도록 도왔다. 얼굴과 손에 있는 선과 주름으로
그 사람의 인생사를 헤아릴 수 있듯이 우리는 돌 표면의 질감에서
그 돌의 역사와 특성을 읽을 수 있다. 영어에서 (어쩌면 몇몇 다른
언어에서도) 풍화작용에 따른 마모 현상과 베일을 입는 동작 모두를
같은 단어(영어의 경우 'wear')로 지칭하는 것은 결코 우연이 아니다.
세파에 시달린 손은 주름과 굳은살을 '입고' 얼굴은 어떤 표정을 '띠게'
된다. 비바람에 마모된 돌의 질감이 곧 돌이 입은 베일이다.

　　　　이로부터 조각에 대한 사유를 이어나갈 수 있다. 채석장의 돌을
가져다가 기둥을 세운 장인들은 조각가이기도 했는데, 이들이 만든
작품은 오늘날에도 여전히 높이 평가된다. 장인들은 숙련된 기술로
온갖 흉상과 전신상을 조각했고 프레스코화도 그렸다. 통상 사물을
만들 때는 새로운 물질을 추가하거나 서로 다른 물질을 결합한다.
직공은 실을 더하고 목수는 목재를 결합하고 석공은 돌 위에 돌을
쌓는다. 하지만 조각의 방식은 다르다. 더하는 것이 아니라 빼는
것이다. 그렇다면 조각가가 돌을 새기고 깎아 만드는 표면은 어떤
표면일까? 상처일까, 베일일까?

　　　　정답은, 상처가 생기고 그 후에 베일이 덮인다는 것이다.
조각가는 먼저 전체 형태를 만들기 위해 돌덩어리를 깎는다. 채석할

때와 마찬가지로 자연스러운 결을 거스르고 가로지르며 잘라낸다.
하지만 물질이 많이 깎여나가고 형태가 구체적으로 잡히기 시작하면
조각가는 이제 표면의 질감에 주의를 기울인다. 한결 차분하고
섬세한 손짓으로 물질에 베일을 입히고 윤기를 끌어낸다. 바로 조각이
살아나는 순간이다. 이 둘째 단계에서 조각가는 기상 현상을 모방하려
하는 것처럼 보인다. 물론 그것이 질감을 빚어내는 유일한 요소는
아니다. 끊임없이 부서지는 파도 속에서 서로 부딪치면서 모서리가
매끄러워진 몽돌해변의 조약돌, 범람한 강물에 의해 강둑으로 떠밀려
온 돌을 떠올려보라. 조각가 역시 돌에 있는 자연의 결을 따라 갈고
다듬으면서 자신의 작업을 거센 바람, 출렁이는 바다, 흐르는 강의
작업과 얽는다. 마치 그들과 하나가 된 것처럼 말이다.

인간들은 때때로 자신도 모르게 다른 무언가를 풍화시키는
행위자가 된다. 우선 인간들은 발로 표면을 마모시킨다. 신전, 성,
성당, 문턱, 돌계단, 자갈길 등의 표면은 수 세기 동안 무수한 발걸음에
의해 벨벳처럼 매끄럽게 닳았다. 이 과정은 매우 느려서 그 누구도
알아차리지 못한다. 누가 이 돌을 연마했는지 알고 싶은가? 바로 우리
모두가 아주 오랜 시간에 걸쳐 한 일이다.

III

내 이야기는 지진으로 쓰러져 동료들과 함께 대지 위에 뒤죽박죽으로

돌무더기를 이루었다는 데에서 끝나지 않는다. 그림을 그리러 찾아온 인간들은 우리가 파괴됐다고 생각했다. 하지만 이상하게도 폐허를 바라보는 인간의 태도에는 양면성이 있었다. 그들은 폐허에 끌리기도 하고 폐허를 끔찍해하기도 했다. 폐허를 끔찍해하는 일부 인간들이 보기에 폐허는 질서가 무너진 것에 불과했다. 저명한 철학자들은 고대 신전의 구성 비율에서 어떤 수학적 아름다움을 찾았다. 신전을 짓는 데 기본적으로 수반되는 (폭력은 차치하고라도) 피땀 어린 노동과는 거리가 먼 신성과 영원성을 품은 아름다움 말이다. (정말이지 그 노동에 대해서는 내가 잘 알고 있다.) 인간들은 기둥이 이성의 승리를 상징하기라도 하듯 우러러봤다. 그 안에서 신음하는 바위의 삶의 무게는 안중에도 없었다. 그들의 신조는 계몽이었다. 그러나 좀 더 낭만적인 성향의 인간들은 폐허에서 숭고미를 찾았다. 인간의 작품을 무너뜨린 자연의 힘에 경외감을 느끼고 명백한 혼란 속에서 자유와 활기를 만끽했다. 그들은 폐허에서 영적인 위로를 받았다. 물질적인 세상에서 느낀 마음의 불편함 없이 세계에서 자신의 존재를 회복할 수 있는 방법을 찾는 듯했다. 내게는 어느 쪽도 상관없었다. 인간들이 다가와서 나를 만져도 나는 인간들을 만지지 않는다. 그들은 내가 지닌 (자신들에게) 중요한 가치를 활용하고 싶어 하지만 나는 그들의 가치에는 크게 신경 쓰지 않는다. 솔직히 말하면 아무런 관심도 없다. 나는 인간들이 자기 하고 싶은 대로 나를 관찰하고, 만지고, 내 위에 앉도록 내버려두었다. 이런 일을 아무리 겪어도 내가 인간화되지는

않는다. 나는 예술가나 철학자가 아니라 돌이다.

그런데 어느 운명의 날에 남다른 성향의 인간들이 현장에 찾아왔다. 건축가와 엔지니어들이었고, 내가 들어본 적 없는 단어를 말했다. 아나스틸로시스anastylosis. 이는 '재조립' 또는 '재건'이라는 뜻의 그리스어다. 지도와 도면을 든 채 우리를 에워싼 인간들은 지진이 일어나기 이전의 원위치로 우리를 되돌리는 방법을 진지하게 논의하기 시작했다. 그들은 "역사는 되돌릴 수 있어요. 우리는 신전을 복구할 수 있어요. 정말 굉장할 거예요!"라고 말했다. 나와 동료들은 인부들이 도착해서 지시를 따르는 모습을 공포에 질려 지켜봤다. 우리의 천년 묵은 숙취가 수치스러운 종말을 맞이할 참이었다. 그러나 우리는 그들의 계획에 부합하지 못했다. 쓰러졌을 때 깨지거나 떨어져 나간 부분은 말할 것도 없고, 그간의 풍화작용이 우리의 형태를 바꿔놓은 것이다. 우리는 "지금 우리를 쌓는 건 조약돌을 균형 맞춰 층층이 올리는 것과 마찬가지예요. 땅이 조금만 흔들려도 다시 쓰러질 거예요."라고 항의했다. 하지만 인간들에게는 해결책이 있었다. 그들은 "콘크리트"라고 외쳤다. "우리는 콘크리트로 여러분을 하나로 합치려 해요. 모든 문제의 만능열쇠죠. 여러분은 다시는 무너지지 않을 겁니다!"

인간들이 크고 무거운 포대를 열자 안은 곱고 신비로운 회색 가루로 가득 차 있었다. 그것을 보는데 왜 그렇게 묘한 친근감이 들었을까? 또한 그 가루가 모래와 물이 든 회전하는 원통에 부어질

때 느낀 예감의 정체는 무엇이었을까? 오래전 해저에서, 바닷모래와 뼛가루의 혼합물 속에서 내 존재가 시작된 기억이 불현듯 떠올랐던 것일까? 나는 생애 주기를 한 바퀴 다 돌고 이제 미래로 귀환하고 있는 것일까?

진실로 나는 그 심연을 들여다보았다. 그 포대 안에서 내가 본 것은 지구의 파괴와 지구의 자식인 생명체들의 절멸이었다. 그 물질도 내가 시작된 방식대로 처음엔 층층이 쌓인 해저 퇴적물이 암석으로 굳어지는 과정을 거쳤다. 또한 나처럼 채석장에서 거칠게 채취됐다. 운명이 완전히 갈린 것은 그 직후였다. 그 돌은 채석장을 떠나자마자 산산이 조각나 가루로 분쇄되었다. 자신의 무게를 느끼거나 표면을 드러내보지도 못했다. 아예 삶의 기회가 없었다. 곧바로 용광로 불에 들어가 태워졌고, 새빨갛게 달아오른 클링커[석회석, 점토, 규석, 철광석 등의 광물 원료를 섭씨 1500도 이상 고온에서 연소하면 형성되는 잔자갈 모양의 다공질 덩어리로 시멘트를 만드는 재료다.]가 되었다. 그것을 다시 한번 곱게 간 것이 인간들의 포대를 채웠다가 지금 원통의 배합기로 부어지고 있는 바로 그 가루다. 뒤이어 배합기에서는 반액체 상태의 슬러리가 나왔다. 이는 돌들을 입체로 짜맞추는 퍼즐을 풀 때 빠져 있거나 아귀가 잘 맞지 않는 부분을 메워주는 마법의 재료였다.

많은 인간들이 이에 불만을 터트렸다. 그들은 이 현대적인 재료와 오래된 돌을 함께 쓰는 방식은 시대착오적이라고 말했다. 돌은 질감이 있고 과거를 나타낸다. 그러나 콘크리트는 단조롭고

균질하며 역사성이 없다. 둘은 어울리지 않는다. 글쎄, 나는 그러한 의견에 반대하지는 않는다. 내가 항상 생각한 바이기도 하다. 하지만 실제 상황은 그렇게까지 나쁘지는 않았다. 이제 우리는 다시 세워져 주목받는 기둥으로 돌아왔다. 나는 어떤 인간도 만질 수 없을 정도로 매우 높은 곳에 올라왔다. 새와 곤충이 옆에서 날아다니고 바람과 태양을 느낄 수 있다. 내 균열과 이음매를 채운 콘크리트는 그다지 신경 쓰이지 않는다. 결국 그도 내 친척이나 마찬가지이고 나만큼이나 자신의 운명을 선택하지 않았다. 우리는 둘 중 누가 더 오래 버틸지를 즐겨 논쟁한다. 콘크리트는 자신만만하다. 제조업체의 선전에 완전히 넘어갔다. 자기가 "새로운 마법의 돌"이며 나보다 "더 단단하고, 더 튼튼하고, 더 강하다"고 뻐긴다. "현대에 신전을 짓는 모든 건축가가 선택한 재료가 바로 나야. 인간이 원하는 어떤 형태든 될 수 있고, 영원히 지속되지."

하지만 나는 이 말이 허풍임을 안다. 나는 콘크리트에게 시간을 앞당길 수는 없다고 말한다. 나와 콘크리트의 기원이 같은 것은 사실이다. 하지만 암석층이 형성되고 굳는 데 몇천 년이 걸렸는지 생각해 보라. 내 표면이 얼마나 천천히 마모되는지도 말이다. 인간이 지닌 시간의 척도로는 감지할 수 없을 정도로 느린 속도다. 그러면 콘크리트는 뭐라고 할까? 콘크리트 자신이 절대 마모되지 않는다고 주장하는 강도로 굳어지는 데 수천 년은커녕 단 며칠밖에 걸리지 않는다!

돌이 순식간에 만들어질 수 있다는 생각은 헛된 믿음이다. 콘크리트는 결코 완전히 건조되지 않는다. 콘크리트 내부에는 모래, 시멘트와 섞인 수분이 남아 있다. 그러므로 콘크리트는 언젠가는 바스라진다. 그렇게 되면 우리 돌들은 다시 떨어지고, 인간들은 다시 폐허를 보러 올 것이다. 도마뱀은 햇볕을 쬐고, 풀은 갈라진 틈 사이로 자라나고, 나는 내가 태어난 대지를 영원히 그리워할 것이다. 그리고 또 언젠가는 시멘트 용광로에서 태워진 화석연료가 초래한 지구온난화로 해수면이 상승할 것이다. 그때 나는 파도 아래, 내가 시작된 곳으로 돌아가 있을 것이다. 서서히 바다의 유기 쇄설물에 뒤덮인 채 다시는 공중으로 올라가지 못하고 땅속 깊이 묻혀서는 돌 속의 돌로, 화석으로 이번 생을 마감할 것이다. 마침내 집으로 돌아갈 길을 찾아낸 것이다.

1. *Être pierre: Catalogue de l'exposition au musée Zadkine,* Paris: Paris Musées, 2017.

2. 철학자 장-뤽 낭시에 따르면 몸의 무게는 '표면으로부터 질량을 끌어 올리는 것'이다. Jean-Luc Nancy, *Corpus,* translated by Richard Rand, New York: Fordham University Press, 2008, p. 93. 장-뤽 낭시, 《코르푸스》, 김예령 옮김, (서울: 문학과지성사, 2012).

돌제부두

《촉매Catalyst》는 조각가 볼프강 바일더Wolfgang Weileder의 작품 세계가 담긴 책의 제목이다.[1] 이 책은 던스턴 석탄 하역장이라는 돌제부두〔연안선에 경사지거나 직각으로 불거져 나오게 만든 부두〕를 중심으로 한 장소 특정적 미술 작업 〈부두 프로젝트Jetty Project〉에서 시작됐다. 던스턴 석탄 하역장은 영국 북동부 뉴캐슬 인근 타인강 유역에 지어졌다가 방치된 건축물들 중 하나로, 지역에서 채굴해 철도로 수송한 석탄을 배에 실어 수출하기 위한 용도였다. 〔이 지역은 중세 이래 석탄 산업과 조선업이 발전했으며 산업혁명의 중심지 중 하나였다. 1893년 지어진 던스턴 석탄 하역장은 당시 유럽에서 가장 큰 목조 건축물이었다. 1970년대까지 약 80년간 운영되었지만, 석탄 산업이 쇠퇴하면서 1980년에 문을 닫았다. 하지만 그 역사적 가치를 보존하려는 움직임이 있었고 1990년대 이후 구조물 복원과 인근 지역 재생을 위한 프로젝트들이 진행되었다.〕 재활용 재료를 활용해 실험적인 건축과 해체 퍼포먼스를 하는 바일더는 지속

가능한 건축 및 도시 계획을 다루는 사회학자 사이먼 가이Simon
Guy와 협력해 2014~2015년 이곳에 세 개의 작품을 설치하고 그
내용을 책으로 출간했다. 나는 책의 서문을 써달라는 요청을 받아
〈원뿔Cone〉이라는 작품에 주목해 보기로 했다. 이는 해저에서 채취한
미세 플라스틱이 원료인 재활용 소재 아쿠아딘Aquadyne으로 지은
둥근 탑 모양 구조물이다. 아쿠아딘을 생산하는 과정은 석탄 채굴과
정반대 방향이다. 아쿠아딘은 인간의 육지 생활에서 발생해 해양에
버려진 침전물로 만든다. 반면 석탄은 육지에 자연스럽게 매장된
물질을 인간의 해양 활동에 (증기선 원료 등으로) 쓰기 위해 채굴했다.
바일더가 만든 〈원뿔〉은 석탄을 둘러싼 여러 이야기를 한데 엮는다.
그 지질학적 형성, 석탄 채굴에 나선 광부들의 이야기가 후대의
이야기들, 석탄 산업의 쇠퇴와 지역의 몰락, 산업 폐기물 발생, 그리고
그 속에서 살아가는 광부 후손들의 이야기와 이어진다. 이 작품은
석탄과 플라스틱의 무게, 채굴의 과거와 재활용의 미래를 겹쳐 보이며
지속가능성이라는 방식이 어떤 고정된 평형 상태에 도달하는 것이
아니라 항상 구축하고 해체하고 재구축하는 과정 중에 있는 것임을
강력히 주장한다.

×

과거는 얼마나 무거울까? 당신은 석탄 자루의 무게를 재듯이 역사를

톤 단위로 재는 것은 큰 의미가 없다고 생각할 것이다. 과거가 마음을 무겁게 짓누른다거나 현재에도 큰 짐이 된다고 말할 때도 있지만, 이는 그야말로 말에 불과하다. 현실에서 서로 다른 영역이 그리는 평행선 사이를 가로지르게 해 표현력을 발휘하는 비유일 뿐이다. 석탄은 실제로 무겁지 않은가? 바위처럼 단단한 석탄은 땅속으로부터 지구 중력을 거슬러 끌어 올려진다. 반면 과거의 무게는 은유적으로, 마음으로 느껴진다. 과거가 축적된다는 이야기에는 실체가 없고 과거의 영향력도 중력이 아니라 정서에 미치는 힘이다. 석탄은 명백하게 물질 영역에 속해 있지만 과거는 오직 정신 활동에 의한 기억의 퇴적에 의존해 존재한다. 과거의 무게라는 은유는 철학에서 수 세기 동안 씨름해 온 문제인 정신과 물질의 분리를 해소하기는커녕 오히려 강화하는 것 같다.

지속가능성이라는 개념에도 이러한 (물질적 측면에서의 쓰임과 정신적 측면에서의 쓰임이 분리되면서도 동시에 나타나는) 중의성이 있다. 던스턴 석탄 하역장의 거대한 목조 돌제부두를 지은 엔지니어와 건설 노동자들은 물리적인 지속가능성 문제를 수없이 고민했을 것이 틀림없다. 채굴된 석탄을 배에 실어 해상으로 운송하기 위해 건설된 부두이므로 화물열차의 무게를 견딜 수 있을 만큼 튼튼해야 했기 때문이다. 그리고 그곳에서 마지막 배가 출항한 지 30년이 넘은 오늘날, 이 부두는 다시 한번 지속가능성이 무엇인지를 질문하는 장소가 됐다. 하지만 이제 고민의 초점은 부두가 지탱해야 하는

물리적 하중이 아닌 과거의 무게를 수용할 가능성에 맞춰져 있다. 부두가 세워진 과거를 계승하면서 그에 수반하는 책임도 질 수 있는 현재만이 미래를 위한 토대가 될 수 있다. 이 부두는 무게를 견딜 수 있을까? 사람들의 마음속에 계속 살아 있는 존재로 남을 수 있을까, 아니면 전성기의 추억이 사라진 유적으로 남게 될까?

이러한 질문을 던지게 한 것은 석탄 하역 시설이 아닌 하나의 예술 작업으로서 우리 앞에 나타난 부두의 존재다. 지금 당신은 석탄의 무게와 과거의 무게 사이에, 그리고 화차와 미술 작품 사이에 어마어마한 차이가 있다고 생각할 것이다. 석탄을 가득 실은 화차는 매우 구체적인 방식으로 부두의 지속가능성을 시험한다. 실패의 대가는 부두의 즉각적이고 물리적인 붕괴다. 반면 예술 작업으로서의 부두는 지속가능성의 과제에 좀 더 추상적이고 개념적인 방식으로 접근하는 것처럼 보인다. 설령 실패하더라도 심각한 물질적 피해가 발생하지 않고, 누군가의 생계가 파탄 나지도 않고, 생명이 위태로워지지도 않는다. 하지만 이 부두에 석탄의 무게를 지탱하는 역량을 묻는 화차와, 과거의 무게를 수용하는 역량을 묻는 미술 작품 사이에 과연 우리가 상상하는 것만큼 어마어마하게 큰 차이가 있는 것인지 문득 의문이 들었다. 문자 그대로의 (물리적) 작용과 은유적 작용, 또는 물질과 정신의 간극이 결코 건널 수 없을 정도로 먼 것일까?

석탄의 무거움은 단지 물질 자체의 객관적 속성으로 주어지는 것이 아니다. 석탄(과 다른 물질들)이 지닌 무거움, 즉 사물의

무게heft[저자가 쓴 단어 heft는 동사로는 '무게를 가늠하기 위해 들어 올려본다'는 뜻이다. 즉 들어 올려 느끼는 행위를 통해서 존재하는 무게의 개념을 내포하고 있다.]는 측정된다기보다는 느껴지는 것이다. 그 무게는 지구라는 모재의 표면에서 분리된 한 덩어리가 다른 덩어리에 가하는 압력에 의해 느껴진다. 석탄은 땅에 남아 있는 한 무게가 나가지 않는다. 그 무게는 곡괭이질이나 삽질을 하는 광부들이 몸으로 느끼고, 적재되는 석탄을 견디는 부두의 목재가 느낌으로써 실재한다. 하지만 무게가 느낌이라면, 상상력이 풍부한 의식 속에서 솟는 생각 역시 느낌이 아닐까. 의식으로서의 의지intention와 느낌으로서의 긴장 상태in-tension, 이 둘은 결국 같은 것이 아닐까? 무게와 생각은 엄격하게 분리된 물질과 정신처럼 서로 반대편에 있는 것일까, 아니면 사물들이 서로 느낌을 주고받는 좀 더 근본적인 차원의 움직임 속에서 통합되어 있을까? 모든 것을 고려해 볼 때 물질은 우리 모두의 어머니다. 삶은, 의식에서 생각이 솟는 것처럼, 물질의 역동 속에서 만들어진다.

생각의 무거움이 우리 삶을 일궈온 지난 역사와 연결되어 있듯, 석탄의 무거움은 석탄이 거쳐온 지질학적 과거의 산물이다. 고대 숲에서 형성된 석탄은 한때 해마다 나뭇잎에 내리쬐며 나무의 성장을 돕던 여름 태양의 에너지를 고스란히 저장하고 있다. 거의 백 년 동안 바로 그 석탄이, 이전에는 없었던 물질적 번영을 약속하는 미래를 향한 잠재력의 원천이었다. 그 미래는 이제 과거가 됐다. 지속 가능하지

않았다. 그런데 볼프강 바일더의 〈원뿔〉은 대안을 제시한다.(그림 17) 이 작품은 석탄처럼 검고 무거우며, 석탄과 마찬가지로 과거의 퇴적을 응축한 물질로 지어졌다. 물론 석탄에 비해 아쿠아딘의 과거는 비교적 최근이기는 하다. 그 원료는 현재 바다를 옥죄고 육지를 뒤덮은 플라스틱 폐기물이다. 그렇다면 어느 미래에는 플라스틱 퇴적층이 아쿠아딘 원료의 원천이 될까? 그때가 되면 아쿠아딘은 오늘날의 콘크리트처럼 어디에나 쓰일 수 있을까?

〈원뿔〉을 만드는 과정 자체, 그 퍼포먼스에 과거와 물질의 무게가 함께 작용한다. 작품을 설치하기 위해 채용된 수습공들이 바로 예전에 석탄을 캐고 옮겨 부두에 대기 중인 배에 실었던 선조의 후손일 것이다. 오늘날 후손들이 아쿠아딘의 평판을 쌓아 올리면서 다가올 미래를 상상하는 그 순간에, 오랫동안 간과됐던 선조들의 과거도 지난 시대의 이야기들 속에서 다시 한번 솟아오를 것이다. 이 퍼포먼스에서 평판은 (정확히는 총 11톤의) 물리적 무게가 나가는 반면, 과거의 무게는 은유일 뿐이라고 할 수는 없다. 평판의 무게와 과거의 무게는 동등하게 동시에 느껴진다. 이 퍼포먼스가 지닌 또 하나의 중요한 특성은 바로 지은 것을 해체하는 작업까지 포함되었다는 것이다. 〈원뿔〉은 조립만큼이나 분해도 가능하다. 석탄이 오직 화차를 채우기 위해서 채굴되었고 화차는 오직 비워지기 위해서 채워졌던 것처럼 〈원뿔〉도 오직 철거되기 위해 세워졌고, 작품을 이루었던 평판은 다른 곳에서 재사용될 예정이다.

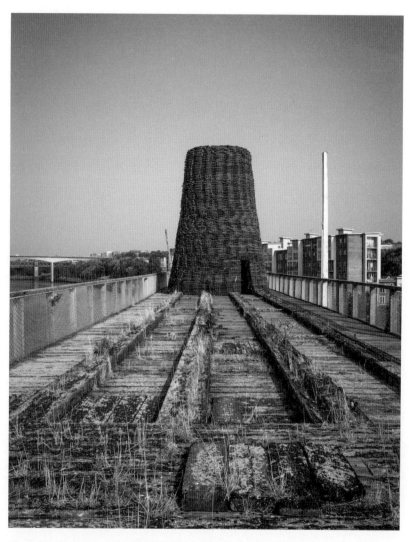

그림 17.　볼프강 바일더, 〈원뿔〉(2014). 콜린 데이비슨 촬영.

마지막으로 구조를 생각해 보라. 타인강의 조수를 향해 불거진 돌제부두는 한쪽 연안에만 닿아 있고 한 방향으로만 쓰인다.(그림 18) 사람들이 강의 양편을 오갈 수 있는 다리와는 다르다. 석탄은 일단 하역장에 실려 오면 되돌아갈 길이 없다. 배에 올라 알 수 없는 미래로 향하는 길에 과거에 의지할 수는 없었다. 그러나 화차는 오고 갔다. 이곳에 세워졌던 미술 작품이 다시 다른 곳에 세워지는 것처럼. 비계도 이와 마찬가지로 세워졌다가 해체된다. 나는 가끔 건물을 반드시 완성된 구조물로 생각해야 하는지 의문이 들 때가 있다. 어쩌면 건물도 실제로는 그 안에서 펼쳐지는 삶의 과정을 위한 비계, 즉 임시

그림 18. 던스턴 석탄 하역장의 돌제부두. 콜린 데이비슨 촬영.

구조물일 수 있다. 바로 이것이 바일더가 〈원뿔〉을 통해 우리에게
보여주고자 하는 바다. 건축에서처럼 예술에서도 지속가능성은
영구적인 평형 상태를 향한 개념이 아니라 지속적인 생명의 흐름을
향한 개념이어야 한다. [저자는 지속가능성이 시스템공학적 관점에서
물리학이나 경제학에서의 평형equilibrium 개념과 연관되는 상황을 경계하는
것처럼 보인다. 저자에게 지속가능성은 세계의 힘의 작용이 균형을 이룬 안정이
아닌 생명이 끊임없이 이어질 가능성을 품은 생성의 와중에 있다.] 밀물이
밀려오고 썰물이 빠지는 한, 새들이 석탄 하역장 구석구석에 둥지를
틀고 이 책을 읽은 사람들이 그 광경을 확인하러 찾아오는 한, 그곳의
시간은 계속해서, 아주 느리더라도, 지금처럼 흐를 것이다.

1. *Catalyst: Art, Sustainability and Place in the Work of Wolfgang Weileder,* edited by Simon Guy, Bielefeld: Kerber Verlag, 2015.

멸종에 대하여

멸종을 주제로 하는 에세이 모음집에 글을 기고해 달라는《빈 터The Clearing》편집자들의 요청에 응할 때까지만 해도 시를 쓸 생각은 전혀 없었다. 하지만 매일 아침 식사 전에 짧은 산책을 하며 생각에 잠기다 보니 발걸음에 맞춰 운율이 있는 단어들이 머릿속에 떠오르기 시작했다. 나는 식탁으로 돌아와 그 글귀를 서둘러 적었다. 일단 쓰기 시작하니 자연스레 같은 맥락으로 이어서 쓰게 됐다. 그 결과 탄생한 것이 바로 이 시인데, 처음 발표한 내용을 이후에 약간 수정했다.[1]

✕

멸종은 자신이 아닌 다른 존재를 가리키는 말, 우리는
결코 알지 못한다
어떤 말이 우리의 마지막이 될지, 우리가 심연을 향해

발걸음을 내디뎠던 것인지
언젠가 누군가가 인간에 대해 말할까?
"그들을 기억해? 그들은 멸종했다."
지금 우리가 털매머드나 네안데르탈인에 대해
말하듯이

동물들 중 역사가들이
흐르는 모래나 나무뿌리에 기록할까?
자신들이 사라지기 전에 한때 인간이 존재했다고
말할까?
화석 사냥꾼인 개가 덤불을 파헤치고
인간의 치아나 두개골 파편을 냄새로 찾으며
또 다른 호미닌을 발견했다고 짖을까?
아니면 조용한 고고학자인 두더지가
인간의 유해를 발굴해 낼까?

바다보다 도시를 좋아하는 갈매기가
인간 주민들의 실종을 슬퍼하며 시끄럽게 울까?
아니면 그저 도시의 폐허를 독차지할까?
지렁이가 농부의 죽음을 안타까워할까,
물고기가 낚시꾼의 낚시를 그리워할까?

정말이지 그들은 우리 없이도
우리가 오기 전처럼 살아나갈 것이다
정말이지 그들에겐 아무 상관이 없다

하지만 여전히 코끼리가 존재하는 세상에서
매머드는 왜 멸종해야 했을까?
그리고 네안데르탈인은 왜 멸종해야 했을까?
여전히 인간이 존재하는 세계이지 않은가
코끼리가 오늘날의 매머드가, 인간이 오늘날의
네안데르탈인이 될 수 있지 않은가

"아니." 우리는 말한다
"매머드는 코끼리가 아니다.
네안데르탈인은 우리와 다르다.
그들은 인류의 또 다른 종족이었을 뿐,
그들보다 우월한 우리 조상들에 의해 멸종될 만했다."

백인들도 그렇게 말했다,
태즈메이니아 원주민들을 학살하면서
"원주민은 우리와 다른 인종이고 우리가 더 우월하다."

하지만 원주민들은 돌아와서 말했다
"너희도 우리고, 여전히 우리는 여기에 있다.
우리는 모두 섞여 있고, 다른 인종이란 없다.
너희도 알다시피."
구석기 시대라고 달랐을까?

질문이 하나 뒤따른다. 만약 혼종성이 우리의 존재
방식이라면,
생명 자체가 우리의 숨처럼 사물의 안팎을 넘나들며
어딘가에 갇혀 있지 않다면,
모두가 멸종하기 전에는 누구도 멸종하지 않을 것이다
그렇다면 다른 존재들이 멸종하는데 어떻게 우리만
살아남을까?

우리는 이런 식으로 생각하지 않는다
멸종은 우리끼리만 할 수 있는 이야기가 아니다
그것은 분열된 세계에 대한 이야기,
한정된 자원을 두고 각 종이 자신만을 위해 다른 종과
경쟁하는 이야기,
누군가는 사라지고 누군가는 살아남는 이야기가
되려면

그들은 서로 분리되어야 한다
분리 없이는, 멸종도 없다

하지만 우리는 세계를 등진 채 이 이야기를 했다
우리가 그들을 위해 존재하지는 않으면서,
그들이 우리를 위해 존재하는 것으로 규정했다
자연에 질서를 부여하고, 분류하고, 정리한 뒤 호기심의
수납장에 가뒀고
박물관으로 만들고, 스스로를 관리인으로 임명했다
하지만 우리는 훌륭한 큐레이터처럼 자연을
돌보기는커녕,
서랍을 헤집어 아수라장으로 만들고 대부분의
콜렉션을 함부로 썼다

이런 것들이 우리가 곧 잃어버리게 될 것들이다…
그들로부터 생명이 이미 떠나지 않았을까?
그들은 어떤 의미에서 이미 소멸되지 않았을까?
우리는 날고, 걷고, 헤엄치고, 자라는 모든 것들의 뛰는
심장을
서랍의 감옥에 가둠으로써 그리고
그들의 선을 끊어버림으로써, 두 번 죽인 셈이다

그들의 선은 더 이상 생명의 선이 아니라
아무것도 자라나지 않는 쇠퇴의 선이다,
움직임이 아니라 사슬이다,
각각의 연결고리는 성장으로부터 분리될 수 있는
것처럼 퇴화된 형태다
하지만 성장과 분리된 형태는 죽음이며
삶에는 형성의 과정만이 있을 뿐이다

이미 죽어버린 것을 어떻게 멸종시킬 수 있을까?
꺼뜨려야 할 뭔가가 반드시 있다,
빛, 목숨, 사랑, 희망, 불씨, 불꽃 같은 것
타오르고, 움직이고, 부풀어 오르거나 뭉쳐지는 것
하지만 멸종 위기에 처한 종들은, 더 이상 살아갈 생명이
없다
그들은 유전 정보의 보고인 유전자일 뿐
생물다양성, 그것을 잃고 있다고 우리는 말한다
하지만 생명은 이미 사라졌다
세계의 분열과 함께 사라졌다

1.　　이 글의 수정 전 버전은 다음 출처에서 확인할 수
　　　있다. *The Clearing,* Little Toller Books, 29
　　　November 2018. https://www.littletoller.co.uk/
　　　the-clearing/on-extinction-by-tim-ingold/.

자기 강화에 관한 세 가지 우화

잘 알려져 있다시피 인류학자 브로니슬라프 말리노프스키는 사회
생활을 끝없이 주고받는 기나긴 대화로 묘사했다. 하지만 인간이나
생명체만 그런 대화를 한다는 법은 없다. 대화의 중심에 꼭 인간이 있을
이유도 없다. 해와 달, 바람과 파도, 대지와 바다, 나무와 강은 변함없이
이어지는 데 반해, 장기적인 관점에서 인간은 잠시 스쳐 가는 단역에
지나지 않을 것이다. 과학자들이 인간 활동을 지구를 형성하는 주요한
힘으로 판단하여 새로운 지질시대인 인류세의 도래를 선언한 지금,
우리는 인류의 삶이 곧 지구에서 수명을 다할 수 있으며 수명을 연장할
방법이 거의 없다는 생각에 그 어느 때보다 더 근심하고 있다. 인류세
이후에 어떤 시대가 오든 인간의 입지는 크게 줄어들 것이다. 우리는
한 세기 전 물리학자 발터 베르만Walter Behrmann이 '자기 강화self-
reinforcement'라고 불렀던 소용돌이에 갇혀 있는 것 같다.[1] ['자기
강화'란 시스템에서 어떤 변수의 증가가 그 증가하는 변동을 약화시키는 것이

아니라 촉진하는 작동의 양상이다. '양성 피드백positive feedback'과 비슷한
개념이다.]

　　　이 글은 네 권으로 구성된 총서《알갱이, 증기, 광선: 인류세의
텍스처들Grain, Vapor, Ray: Textures of the Anthropocene》을 만든
편집자들의 요청을 받아 베르만의 글에 응답한 것이다.[2] 각각의 우화는
바닷모래와 바람, 강과 나무, 인간과 인공 환경이 서로 나누는 대화를
들려준다. 앞선 두 대화의 결말은 일종의 합의, 혹은 적어도 교착
상태다. 하지만 마지막 대화는 망각으로 끝난다. 세계와 함께하지
않고 세계에 맞서 더욱더 거대한 공학적 성과로 자신을 방어하는
데에만 골몰한다면, 망각은 우리가 필연적으로 처하게 될 운명이다.
자기방어는 결국 자멸로 이어진다.

　　　I

조개껍데기가 해변에 놓여 있다. 한때 이 조개껍데기는 살아 있는
조개의 집이었다. 바위 위에 자리를 잡고 밀물과 썰물에 떠밀려 온
영양분 입자를 걸러내어 먹었다. 모두 달 덕분이었다. 하지만 이제
내부는 텅 비고 생명도 잃었다. 수그러들지 않는 햇살 아래 꼼짝달싹
못 하는 신세로, 조약돌과 부딪쳐 구멍 나고 부서진 채 종말을
기다리고 있다. 그는 결국 가루가 되어 지금 자신이 놓인 모래 속에
섞일 것임을 알고 있다. 그 모래는 자신과 같은 운명을 맞이한 무수한

존재들이 내내 축적되어 온 퇴적물이다. 그 와중에 위에서는 대기가 들썩이고 있다. 땅에서 데워진 수증기가 (상위 대기층에서 별다른 압력을 받지 않아) 상승하다가 구름으로 응결되어 태양을 가리고 햇살을 분산시킨다. 그러면 조개껍데기가 모래 위에 드리웠던 작은 그림자는 사라진다. 날씨가 갑자기 서늘해지자 해변을 따라 거닐며 잡동사니를 줍던 사람들이 한데 모여든다. 그중 한 사람은 조개껍데기를 주워 기념품으로 가지려다가 그냥 둔다. 만약 그 사람이 마음을 바꾸지 않았다면 다음의 상황은 얼마나 달라졌을까?

습기를 가득 머금은 구름이 금방이라도 비를 쏟을 듯 잿빛으로 몰려온다. 처음에는 여기저기서 모래 몇 알을 흩날릴 정도의 부드러운 바람이 불다가 곧 강한 바람이 불어닥치고, 점점 더 거세진다. 바람은 울부짖는 소리를 낸다. 우리 인간들은 대피소로 달려간다. 해변에는 조개껍데기만 덩그러니 남았다. 바람이 빈 왕국을 점령한 것 같다.

"나는 불고, 그러므로 나는 존재한다." 바람이 거만하게 선언하며 조개껍데기를 휩쓴다. 좀처럼 그칠 것 같지 않다. 바람은 "이 쪼끄만 조개껍데기야, 너는 나한테는 아무것도 아니야! 나는 나무도 쓰러뜨리고 바다를 몰아 거대한 파도도 일으킬 수 있지. 집을 허물고 배도 침몰시킬 수 있어. 너를 해안으로 던져버린 그 파도는 바로 내가 일으킨 거야."라며 떵떵거린다. 조개껍데기는 움츠러든다. 이토록 강력한 힘은 처음 겪어본다. 파도에 의해 내던져졌으므로 바다의

격동은 익히 알았지만, 그 원인은 몰랐다.

　　돌풍이 지나가자 조개껍데기는 못 견디게 몸을 긁고 싶은
충동을 느낀다. 무언가가 조개껍데기를 간지럽히고 있다. 바람이 날린
굵은 모래알에 얼굴을 맞았는데, 그것보다 더 고운 모래알들이 등
쪽에 떨어진 것 같다. 바람에 휘말린 모래 중 일부는 바람이 내려가는
길에 아무렇게 나뒹그러진 반면 나머지는 바람의 뒤쪽에 남겨졌다.
바람이 지나가면서 조개껍데기의 위쪽은 일시적으로 진공 상태가
되었고 대기가 그 공간을 채우려고 밀려들면서 모래 알갱이를 끌고 와
쌓았다. 다시 바람이 불기 시작했고, 간지러웠던 바로 그곳으로부터
모래층이 부풀어 오르기 시작했다. 봉긋 솟은 부분은 점점 더 커졌고
얼마 지나지 않아 작은 언덕이 생겼다.

　　"나는 불고, 그러므로 나는 존재한다." 바람이 모래 언덕 위를
휩쓸며 가다가 잠시 멈춰서는, 거들먹거리며 말한다. "너 같은 작은
언덕은 나한테는 거의 없는 거나 다름없지." 하지만 바람은 언덕
위로 밀고 올라갈 때 걸리적거린 듯 속도가 조금 느려진다. 속도가
느려지니 쥐는 힘도 약해져서는 느슨하게 쥐었던 모래 알갱이들을
흘린다. 그렇게 떨어진 모래로 언덕은 자라난다. 곧 해변에는 눈에
띄게 툭 튀어나온 혹이 생긴다.

　　"나는 불고, 그러므로 나는 존재한다." 바람은 언덕의 경사면을
헤치고 올라가면서 다시 한번 선언한다. 하지만 이제 호령하기보다는
스스로 다짐하는 목소리다. 정상에 오르기 위해서는 큰 힘이 필요하고

이미 힘을 다 쓴 바람은 한숨을 크게 내쉬며 움켜쥔 모래를 모두 내려놓는다. 모래는 경사면을 타고 미끄러져 내린다. 그러자 언덕이 바람에게 말한다.

"나를 만들어준 바람아, 너는 참으로 부는 존재구나. 너는 불지 않으면 아무것도 아니다. 나는 너를 잡을 수도 없고, 병 속에 넣어서 '안에 바람이 있다'고 말할 수도 없다. 너는 조개껍데기와 달리 기념품이 될 수 없다. 내가 덫을 놓으면 너는 사라진다. 하지만 나는 내 자리를 지킨다. 네가 불기를 멈추더라도 비나 밀물이 나를 씻어버릴 때까지 여기에 그대로 있다. 너는 항상 움직이지만 나는 항상 머문다. 너는 소리를 지르고 나는 잠이 든다. 네 형상은 시간을 따라 소용돌이치고, 내 형상은 그로부터 떨어져 나온 더미다. 너는 역사고 나는 고고학이다. 네가 멈출 때 내가 나타난다. 나는 지속되고 지금도 지속되는 중이지만 너는 덧없다. 너는 나무를 뿌리 뽑고, 배를 가라앉히고, 건물을 허물 수 있다고 뽐내지만 너의 힘이 나에게는 반대로 작용한다. 네가 더 세게 오래 불수록 나는 더 높이 올라간다. 네가 나를 불어 없애려고 할수록 내 힘은 커질 뿐이다. 참으로 나는 무적이다!"

이때 바람이 대담하게 도발한다. "너는 하늘에 닿을 때까지 높아지고 또 높아질 수 있다고 생각하겠지. 하지만 진실은, 네가 올라갈 수 있는 건 오로지 너를 이루는 모래 알갱이들이 계속해서 떨어지고 있기 때문이라는 것이다. 너의 형태는 끊임없이 무너지는 상태일 뿐이야. 내가 힘을 쓰면 너는 아무것도 못 하지." 이 말과 함께

바람은 다시 불기 시작하고 점점 더 거세진다. 그러면서 언덕 정상에서 모래를 날려 멀리 흩뿌려 버린다. 곧 모래 언덕은, 바람이 휩쓰는 모래보다 떨어트리는 모래가 다시 더 많아질 때까지 평평해진다.

그 후로 바람과 모래 언덕은 각자 수증기와 알갱이를 무기 삼아 싸우며 하염없이 논쟁을 이어가다가 마침내, 어느 쪽도 이길 수 없다는 사실을 깨닫고 불편한 휴전을 선언한다. 그 모습이 바로 해변에 다시 나타난 우리 인간 무리가 발견한 풍경이다. 인간, 그중에서도 특히 아이들은 땅 파는 것을 좋아한다. 아니나 다를까 한 아이가 모래 언덕을 파기 시작한다. 마치 묻힌 보물을 찾듯 삽으로 점점 더 깊숙이 파고 들어가자 주위에 새로운 언덕이 만들어진다. 인간이 하는 일이 다 그러하듯 땅을 파 내려가는 것은 무언가를 세우는 행위이고, 무언가를 세우려면 땅을 파 내려가야 한다. 우리는 파고들어야만, 지을 수 있다. [이는 물리적인 '파기digging out'와 '짓기building up'뿐 아니라 무언가를 파고듦으로써 더 높은 경지로 이해하는 정신적 활동의 속성 역시 가리킨다. dig out에는 '깊이 조사·연구하다'라는 뜻도 있다.] 그러면 그때 땅에는 어떤 변화가 있을까? 어딘가는 꺼지고 어딘가는 솟아오르겠지만 둘 사이의 상쇄가 일어나서 별 차이는 없다.

만약 당신이 땅을 충분히 깊게 판다면 이 모든 이야기가 시작된 조개껍데기를 찾을지도 모른다. 하지만 그 조개껍데기는 이미 산산이 조각나서, 한때 자신을 둘러쌌던 모래와 한 몸이 되었을 가능성이 매우 높다.

II

오래전 강가에 나무 한 그루가 살았다. 강물이 강기슭을 훑으며 지나가는 바람에 나무의 뿌리는 많이 드러나 있었다. 가끔 홍수가 나면 강의 수위가 나무 몸통까지 올라왔고 뿌리는 물에 잠겼다. 하지만 결국 나무를 쓰러뜨린 것은 바람이었다. 큰 폭풍이 불어닥쳐 숲을 온통 폐허로 만들었다. 나무는 강 쪽으로 쓰러졌다. 몸통과 가지가 물에 빠져 이제 바람 대신 물살을 맞으며 휘었고, 뿌리는 공중으로 들렸다. 나무의 높이는 강폭의 절반 정도였으므로 강의 흐름이 완전히 막히지는 않았다. 물은 이 새로운 방해물을 피해 돌아서 흘렀다. 나무가 쓰러져 있는 곳에서도 나뭇가지 사이사이로 지나갈 수 있었다. 나무가 물의 흐름을 늦추기는 했어도 완전히 가로막은 것은 아니었다.

나무는 그곳에 누워 아쉬운 마음으로 지난날을 떠올렸다. 첫 잎을 틔운 묘목 시절에 오래되고 큰 나무들을 놀린 일을 기억했다. "날 봐요, 난 빛을 잡을 수 있어요. 당신들의 그늘은 나를 가둘 수 없어요." 어린나무가 말하자 거대한 나무들은 잎이 무성한 나뭇가지를 정답게 흔들며 대답했다. "너도 언젠가는 우리처럼 커지고 강해지겠지만 결국 쓰러지고 썩게 된단다. 영원히 서 있는 나무는 없거든. 바람에 당하지 않더라도, 곰팡이가 속에서부터 너를 먹어 치우고 딱따구리는 썩은 몸을 쑤셔서 안에 사는 벌레를 잡아먹을 거란다."

큰 나무들은 매년 어김없이 잎을 떨구고, 하늘에서는 비가 내리고, 곰팡이들이 흠뻑 젖은 낙엽을 영양분 풍부한 부식질로 바꿔나갔다. 묘목은 계속 자랐다. 이런저런 재료를 힘겹게 쌓아 올려서 둥지를 짓는 숲 개미의 방식 대신, 나뭇결을 따라 물질을 밀어내는 방식으로 성장했다. 생장선으로 이뤄진 나뭇결은 (중력과 균형을 유지하려는 방향이 아니라) 옹이들을 중심으로 단단히 매여 있었다. 나무가 크고 넓어질수록 뿌리는 지하로 더 멀리 뻗어나갔고 빛을 향한 갈망도 더 열렬해졌다. 한 줄기 빛이 숲속의 우거진 나뭇가지를 뚫고 들어올 때마다 나무는 잎을 내밀어 그 빛을 잡으려 했다. 잎이 늘어나면 부식질이 많아지고, 부식질이 많아지면 뿌리가 더 자라나고, 뿌리가 자라나면 새싹과 잎눈이 생겨나고, 잎이 늘어나면 성장에 필요한 에너지와 분해해야 할 부산물이 많아지고… 그렇게 계속 이어졌다. 이 순환은 언제나 멈출까?

그러다가 강풍이 그 순환에 마침표를 찍었다. 한때 자존심이 셌던 나무가 지금은, 하늘에서 내리는 비도 아닌 강물에 흠뻑 젖은 채 치욕스럽게 엎드려 있다. 강물은 나무를 비웃듯 사방에서 졸졸 흘렀다. "너는 늙어 죽지만 우리는 영원히 젊어. 쉼 없이 흐르지."라며 킥킥거리고 웃었다. 여기저기서 물의 비웃음이 합창처럼 울리자 나무의 굴욕감은 분노로, 분노는 다시 고집으로 바뀌었다. 나무는 속으로 생각했다. '두고 봐, 이 강물에 잊지 못할 교훈을 주겠어.' 이후 나무는 정말로 그렇게 했다.

물이 다가오면 나무는 물의 흐름을 방해했다. 속도가 느려진 물은 상류의 강기슭과 바닥에서 실어 오던 흙을 자주 놓쳤다. 점차 퇴적물이 쌓이기 시작했고 물이 통과했던 나뭇가지 사이가 막혔다. 강바닥이 높아지자 강물은 자꾸 부딪쳤고 더욱더 느려졌다. 뒤따라 오던 물은 조바심이 나서 "빨리 가. 기다릴 수 없어, 우리 뒤에 더 많은 물이 내려온다고. 저 나무를 돌아서 빠져나가!"라고 소리쳤다. 물은 돌아가다가 나무 반대편 강기슭을 정면으로 들이받았다.

　　부딪친 강물은 굽이치며 튕겨 나왔고, 그 충격으로 강기슭이 무너지기 시작했다. 강물이 계속 부딪친 지점이 점점 깎여나갔고 그 반대쪽에는 모래톱이 솟아올랐다. 그러자 그로 인해 생긴 물살로 깎인 곳의 굴곡이 더욱 심해졌다. 한번 굽이친 강물은 다시 직선으로 흐를 수 없었다. 하류로 내려가면서 강기슭 이편저편에 번갈아 부딪쳐 지그재그의 물길을 냈다. 처음엔 쓰러진 나무 주위를 활강하며 "나 좀 봐! 정말 재미있는데!"라고 외쳤던 강물의 속도는 커브를 돌 때마다 느려져서 곧 구불구불한 길을 천천히 거니는 수준이 되었다.

　　세월이 흘러 이제는 주변에 솟은 모래톱에 파묻힌 오래된 나무는 만족스러운 한숨을 내쉬있다. 미침내 복수했다. 완전한 승리를 거둔 것은 아니더라도, 앙갚음은 했다. 한때 영원한 젊음을 과시하며 나무를 조롱했던 강은 이제 무기력하게 이리저리 헤매는 운명의 형벌을 받았다. 강은 더 이상 소리 내 웃지 않는다. 샐쭉하고 언짢은 기색으로 느릿느릿 흐른다.

하지만 그것은 또 한 번의 엄청난 폭풍이 닥치기 전까지였다. 폭풍에 뒤따른 홍수가 모래톱과 나무를 휩쓸어버리고 구불구불한 물길을 헤쳐 활 모양의 연못만 남겨놓았다. 그럼 나무는 어떻게 되었나? 나무는 마침내 바다로 가는 길을 찾았고, 그곳에 도달한 수많은 다른 유목 사이를 헤매며 떠다니고 있다. 유목 중 일부는 육지로 떠밀려 와 인간의 연료나 건축 자재로 사용됐다. 어떤 유목은 영원히 바다를 항해하거나 해저에 있는 난파선에 합류했다. 우리의 나무도 어쩌면 그렇게 될 것이다. 또는 어느 모래사장에 다다라 또 다른 언덕의 시원始原이 될 수도 있다.

III

마을 주민들은 불평하고 있었다. 이들은 "도로가 교통 체증으로 꽉 막혔어요. 이 도로는 자동차가 아니라 당나귀를 위한 길이에요. 비좁고 구불구불하고 주차할 공간도 없어요. 지역 상인들이 어려움을 겪고 있어요. 과거가 아닌 미래에 적합한 도시 계획이 필요해요."라며 불만을 터트렸다. 주민들의 오랜 요구 끝에 의회는 조치를 취하기로 합의했다. 의회는 "오래된 건물을 몇 채 허무는 한이 있더라도 도로를 넓히고 곧게 펴겠습니다. 그리고 교통 체증을 겪지 않도록 우회로도 건설하겠습니다."라고 발표했다.

사람들은 기뻐했다. 불도저, 굴삭기, 증기 롤러 등 중장비가

도착했고 안전모를 쓴 사람들도 나타났다. 안전모를 쓴 총리도 나타나 기자들 앞에서 사진을 찍었다. 그는 작업복 차림으로 건설 노동자들과 어깨를 나란히 하고 섰다. 주민들은 '이 정부는 일할 의지가 있어. 그들에게 투표해야 해!'라고 생각했다.

여러 달이 지나고 공사가 완료됐다. 소음은 가라앉고 인부들과 중장비도 떠났다. 총리는 안전모를 쓰는 대신 가위와 빨간 테이프를 들고 다시 나타났다. 먼저 테이프로 도로를 막은 후, 총리가 그 테이프를 잘라 도로 개통을 선언했다. 모두가 환호했고 일상이 이어졌다.

처음에는 모든 것이 순조로웠다. 지역 상권은 활기를 떠었고 많은 기업이 사업 확장을 결정했다. 도심에 공간이 부족했기에 정부는 새로운 우회로로 이어지는 도시 외곽에 넓은 복합 단지를 건설하기로 결정했다. 복합 단지를 완공하자 마을에는 새로운 주민들이 유입되고 주택 수요가 늘었다. 이에 마을 가장자리 저지대에 급하게 주택 단지가 지어졌다. 그곳에 입주한 사람들에게는 직장과 쇼핑센터를 오갈 자동차도 필요했다. 자동차 전시장은 분주해졌다.

사람이 많아지면 자동차도 많아진다. 얼마 안 있어 사람들은 다시 불평하기 시작했다. 우회로가 꽉 막혔다. 사람들이 교통 체증 속에 꼼짝없이 갇혔고, 배기관에서 뿜어져 나오는 열기와 매연이 대기를 가득 채웠다. 천식과 스트레스성 질환 발병이 증가했다. 주민들은 "기존 우회로가 이미 포화 상태니 마을 내 교통량을

줄일 수 있는 새 도로가 필요해요. 그리고 도심에는 지하 주차장이 필요해요."라고 말했다. 다시 중장비와 건설 노동자들, 그리고 안전모를 쓴 (이전과는 다른 얼굴의) 총리가 나타났다. 이번에는 사람들에게 도로 말고도 또 다른 요구 사항이 있었다.

사람들은 "차를 운전하려면 휘발유가 있어야 해요. 그런데 석유 공급량은 부족하고 가격이 계속 오르고 있어요. 우리는 이 상황을 감당할 수 없어요."라고 말했다. 총리는 걱정하지 말라고 했다. "우리 정부는 석유를 무한정 공급할 수 있는 신기술 개발에 최선을 다하고 있습니다. 우리는 전국 곳곳에서 이전보다 훨씬 더 깊게 구멍을 뚫을 예정이고, 거기에서 석유가 쏟아져 나올 겁니다."

이후 정부는 새로운 우회로를 건설하고 구멍을 뚫어 석유를 끌어 올렸다. 사람들은 차를 몰고 다녔고 일상이 이어졌다. 그러다, 비가 오기 시작했다.

처음에는 국지성 폭우가 내렸고 도로 주행 주의 경고가 발령됐다. 이후 비가 점점 더 많이 쏟아졌다. 총리는 안전모를 쓰는 대신 새로 산 장화를 신고 사진을 찍으러 다시 현장에 나왔다. 그는 마을을 돌아다니며 주민들의 처지를 안타까워했다. 비가 그치면 혼란을 수습하는 데 예산을 아끼지 않겠다고 약속했다. 하지만 돈으로는 비를 막을 수 없다. 비는 멈추지 않았다. 어떤 이는 정치인을 비난했다. 어떤 이는 땅의 유실을 심화하는 농법을 쓰며 상식을 지키기보다 이익을 추구한 농부들을 비난했다. 어떤 이는

하늘을 원망했다. 그러나 다른 사람들은 차량의 배기가스가 대기를
오염시켜 기후가 엉망이 되었다고 주장했다. 과학자들은 이 모든 일이
온실가스 증가로 발생한 인위적인 기후변화 때문이라고 말했다. 또한,
우리가 이미 전환점을 지났다고 경고했다. 온난화가 가속화하면서
대기 중 온실가스 방출이 늘고 해류의 방향이 바뀌는 불안정이
심해졌다. 기후변화라는 소용돌이는 자기 강화하며 불가역적이라고
과학자들은 말했다.

비는 계속 내렸고, 이제 완전히 물에 잠긴 마을에는 더 이상
사람이 살 수 없게 됐다. 남아 있던 몇몇 사람도 짐을 싸서 떠났다. 삶은
계속됐지만, 여기가 아닌 다른 어딘가에서였다.

✕

수 세기가 흘렀고, 당신은 뜨거운 태양 아래 사막 풍경 속을 헤매고
있다. 대부분은 바람에 날린 모래가 점령한 와중에 이토록 건조한
환경에 적응한 관목 몇 그루가 여기저기서 비어져 나와 있다. 그리고
곳곳에 작은 모래 언덕이 있다. 모래 언덕을 파헤치면 때때로 콘크리트
파편, 부서진 벽돌, 아스팔트 덩어리, 녹슨 금속 등이 발견된다. 당신은
"한때 여기에 인간들이 살았지만, 그들이 누구인지는 알 수 없다."고
말한다. 그리고 모래와 바람은 끝나지 않는 논쟁에 열중하느라
당신의 존재를 알아채지 못한다.

1. Walter Behrmann, 'Der Vorgang der
 Selbstverstärkung' [The Process of Self-
 Reinforcement], *Zeitschrift der Gesellschaft
 für Erdkunde zu Berlin,* 1919: 153-157.

2. *Grain, Vapor, Ray: Textures of the
 Anthropocene* (Volume 1, Grain), edited by
 Katrin Klingan, Ashkan Sepahvand, Christoph
 Rosol and Bernd M. Scherer, Cambridge,
 MA: MIT Press, 2015, pp. 137-146. Reprinted
 in *The End of the World Project,* edited by
 Richard Lopez, John Bloomberg-Rissman
 and T. C. Marshall, Munster, IN: Moria Books,
 2019, pp. 546-555.

선、

주름、

실

우리는 숲속 깊은 곳에서 조응의 여정을 시작했다. 이후 해변으로
향했고 해안선을 지나 언덕과 산을 거쳐 하늘로 올라갔다가 결국
육지로 돌아왔다. 내려앉은 우리는 땅과 함께 말려 뒤집히기도 하고
땅속으로 몸을 숨기기도 하면서 탐험해 나갔다. 여러 시대에 걸친
지구의 이야기를 지구 자신의 목소리로 다시 구성했고 원소들의
이야기 속에서 헤매기도 했다. 이제 지금까지 세계의 사물들과 나눈
대화에 우리의 말과 글로 조응해 볼 차례다. 땅에서 지면으로 자리를
옮겨, 걷고 나는 대신 쓰자. 숲에서 모은 나뭇잎[leaf에는 '책장'이라는
뜻도 있다.]을 책으로 엮어보는 것이다.

　　　전환은 순조롭게 이뤄진다. 우리는 쟁기질을 마친 밭의
고랑에서부터 철조망의 철선까지 방해받지 않고 나아간다. 땅바닥에
드리워진 철선의 그림자에서 청사진이나 사진판에 찍힌 음화로,
또 그 반대편인 양화로, 실이라는 물질로, 고리와 매듭을 만드는

실의 구부러짐과 비틀림으로부터 종이를 가로지르며 변덕스러운
경로를 짜는 글자선의 오락가락함까지 쉼 없이 나아가는 것이다.
실재의 차원에서 언어의 차원으로 넘어가는 과정에서 우리는 어떠한
존재론적 경계도 넘지 않는다. 그런데 계속 나아갈수록 우리는 점차
바깥이 사라지는 것을 알아차린다. 방랑하던 숲과 들판 대신 익숙한
실내에서, 서재 책상 앞에 앉아 글을 쓰는 자신을 발견한다. 우리가
앉아 있는 이곳에서 야외 세계는 상상하거나 창으로 엿볼 수 있을
뿐이다. 아무리 손을 뻗어봐도 창유리에 자국만 남는다.

　　　　다음 글로 넘어가기 전 한 가지 간단한 실험을 해보기를 권한다.
집에서도 쉽게 할 수 있다. 종이 한 장을 가져와서 자를 대고 원하는
방향으로 직선을 그어라. 그런 다음 종이를 손바닥에 놓고 꽉 쥐어라.
당신의 주먹 안에서 구겨진 종이는 이제 공 모양이다. 평평했던 양면은
불규칙하고 복잡한 표면이 되었다. 당신이 그은 선은 (여기저기서 살짝
삐져나와 있을지언정) 대체로 공 내부로 사라졌다. 그 종이 공을 탁자
위에서 다시 펴면, 능선과 계곡이 복합적인 패턴을 이루는 주름 많은
지형처럼 보일 것이다.(그림 19 ❶~❸) 낮게 뜬 태양의 빛 같은 각도로
측면에서 조명을 비추면 솟은 면이 빛 반대쪽에 그림자를 드리우면서,
표면 전체에 미묘하고 풍부한 텍스처의 향연이 펼쳐진다. 이렇게
간단한 행위로부터 어떻게 이토록 복합적인 표면이 생겨나는지,
놀라운 일이다. 그중에서도 가장 놀라운 것은 종이 위 선의 운명이다.
종이가 아무리 구겨져도 선은 하나도 훼손되지 않은 채 표면의 굴곡을

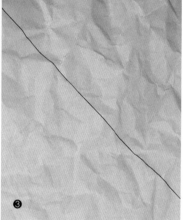

그림 19. ❶ 선이 그어진 종이,
❷ 공 모양으로 구겨진 종이,
❸ 평평하게 편 종이의 일부분.

저자 촬영.

타고 오르내린다. 이 선은 자기 자신의 그림자가 되어버린 것일까?
글을 읽으면서 이 질문을 곰곰이 생각해 보라.

풍경 속 선들

이스트 앵글리아 지역 대부분은 매우 평평하다. 이곳은 한때 민물과 바닷물이 뒤섞인 습지였다. 길을 모르는 이들에게는 매우 위험했으며 배로만 건널 수 있었다. 그러나 지난 몇 세기에 걸쳐 습지의 물이 말랐다. 마른 땅은 농지로 전환됐고, 무기질이 풍부한 덕분에 농작물 생산량이 많다. 사진작가 니샤 케샤브Nisha Keshav는 광활한 대지와 하늘, 지평선이 펼쳐진 이 농업 지역의 진풍경을 일련의 멋진 사진 작품에 담아냈다. 그가 자신의 사진전《풍경 속 선들Lines in the Landscape》의 소개 글을 써달라고 부탁했을 때 나는 호기심이 동했다. '왜 선이라고 했을까?' 궁금했다.

봄날의 하늘 아래 쟁기질을 막 마친 넓은 들판을 찍은 사진이 하나 있었다.(그림 20) 이 이미지는 전체적으로 네 개의 가로선으로 나뉜다. 전경에는 길게 자란 연두색 풀밭이 있고, 그 뒤로 쟁기질을 마친 녹슨 듯한 갈색 땅이 이어지다가 점차 잎이 무성한 나무로 이뤄진

그림 20. 풍경 속 선들. 니샤 케샤브 촬영.

얇은 진초록색 띠가 나타난다. 그리고 그 숲의 지붕 선 위로 흰 구름이
얼룩덜룩한 무늬를 수놓은 푸른 하늘이 있다. 종이에 연필만으로
이 사진을 따라 그린다면 풀은 여러 개의 짧은 직선, 쟁기질로 만든
고랑은 소실점을 향해 수렴하는 선들, 밭의 경계와 숲의 지붕은 종이를
가로지르는 울퉁불퉁한 수평선이 될 것이다. 여기서 나는 질문을
던진다. 이러한 선들은 실제로 존재하는 것일까, 아니면 마음의
눈으로만 볼 수 있는 것일까? 이 선들을 그릴 때 당신은 원근법적

묘사에 익숙한 사람이라면 누구나 이해하고 '읽을' 수 있는 시각
이미지 관습을 따르고 있을 뿐일까, 아니면 눈으로 풍경을 살펴보면서
조응하는 손짓으로 풍경 자체의 형성에 참여하고 있을까?

×

풍경에 선이 있을까? 대부분은 없다고 답할 것이다. 위대한 예술가인
프란시스코 고야는 "선? 선은 하나도 보이지 않는다."고 말했다고
한다.[1] 쟁기질한 밭의 고랑을 관찰해 보라. 땅 표면에는 물결 모양
주름이 져 있고, 비스듬히 비추는 햇빛이 고랑의 한 면을 환히
밝히면서 다른 면에는 그늘을 드리운다. 그러나 땅 자체에는 어떤
선도 뚜렷하게 나타나지 않는다. 이번에는 이랑에서 자라는 묘목을
관찰해 보라. 우리는 묘목이 한 줄로 심겨 있다고 말할 테지만 사실
묘목을 머릿속에서 일렬로 세우는 사람은 바로 우리다. 각각 특정
지점에 박힌 묘목들 사이에는 연결된 선이 없다. 이제 나무 몸통을
관찰해 보라. 나무 몸통은 그 바로 뒤를, 특정 시점에서는 보이지
않도록 가리고 있다. 우리는 시야를 차단하는 나무 몸통의 범위를
평행한 두 개의 수직선으로 그려내지만 동시에 나무 몸통의 실제
형태가 원통이라는 사실도 알고 있다. 심지어 농장 출입문의 가로대나
전기 케이블도 가까이에서 보면 선으로 존재하지 않는다.

양치식물, 엉겅퀴, 갈대도 마찬가지다. 이들은 나뭇가지처럼

여러 가닥으로 뻗어나가는 수지상樹枝狀 패턴으로 성장하지만 줄기는 줄기, 잎줄기는 잎줄기, 잎은 잎의 형태지, 선이 아니다. 습지의 물을 빼기 위해 땅을 베듯이 파낸 배수로도 선이 아니다. 배수로가 직선처럼 뻗어 있을 수는 있지만 흙이 물과 섞이거나 식물 줄기와 얽힌 부분에 선은 없다. 갈색 흙이 초록색 풀로 바뀌는 들판 경계에서는 색의 대비가 나타날 뿐 거기에 어떤 선이 새겨져 있는 것은 아니다. 그리고 산들바람 부는 맑은 하늘을 바라보라. 새털구름은 말 그대로 새의 깃털처럼 보이지만 선으로 이루어져 있다고 할 수는 없다. 새의 날개가 선들의 조합이 아니듯이 말이다. 바람에 나부끼는 갈대는 모두 한 방향으로 흔들리지만, 따져보면 방향은 우리가 만든 추상적 개념일 뿐 이 세상에 존재하는 것이 아니다. 지평선의 선을 실제로 확인하려 들면 전설로만 전해오는 무지개의 끝과 마찬가지로 결코 찾아낼 수 없다.

하지만 이 풍경에 정말로 선이 없다면 우리는 어떻게 밭의 고랑과 경계, 나무의 몸통과 가지, 송전탑과 거기에 달린 케이블, 식물의 줄기와 잎, 배수로의 가장자리나 구름이 일렁이는 모양, 심지어 (우리의 지각 속에서 땅과 하늘이 만나는 것처럼 보이는) 지평선 등을 연필 하나로 그렇게 쉽게 묘사할 수 있을까? 또한 그곳을 한 번도 가본 적 없는 친구는 어떻게 스케치만 보고도 이러한 형태들을 즉시 알아보는 것일까? 현상계에서 관찰되지 않았다면 스케치의 선들은 어디에서 오는 것일까? 그 선들은 단지 우리 머릿속에만 있는 것일까? 소실점에 수렴하는 직선을 밭고랑으로, 여러 밀도로 휘갈긴 선들을 나뭇잎으로,

짧은 수직선을 갈대로, 긴 평행선들을 나무 몸통으로, 위와 아래를 나누며 가로지르는 하나의 직선을 지평선으로 '읽는' 것에 불과할까?

그것이 바로 많은 작가와 이론가들이 여러 세대에 걸쳐 주장해 온 바다. 선이란 인간의 정신이 자연이라는 연속체continuum를 식별하고 명명할 수 있는 영역·사물·개체로 잘라 나눈 방식의 시각적 표현이라고 말이다. 선은 세계를 구분한다. 여기는 땅이고 저기는 하늘이다. 여기는 흙이고 저기는 물이다. 여기는 송전탑이고 저기는 케이블이다. 여기는 숲 지붕이고 저기는 공중이다. 선이 없다면 우리는 결코 사물들을 구분할 수 없을 것이다. 세계는 그저 여러 색이 섞인 하나의 흐릿한 형체일 뿐이다. 하지만 선은 실재의 세계에 대응하지 않는 관념적 형상일 뿐이라는 주장이 완전히 틀렸음을 니샤 케샤브는 사진으로 분명하게 입증해 낸다. 풍경 속에는 선이 있다. 정말이지 이 사진들은 모든 살아 있는 풍경이 선과 요소들로 구성되었다는 사실을 생생하게 증언한다.

연필로 종이에 선을 그리고 돋보기로 자세히 살펴보라. 폭과 밀도가 고르지 않고 가장자리는 들쑥날쑥한, 길게 늘어진 자국이 있다. 종이 표면에 쓸리면서 연필 끝에서 떨어져 나온 이 흑연 자국은 선으로 여기면서 눈밭에 타이어가 지나간 자국, 갈퀴가 밭을 가르며 남긴 줄, 배수로의 파인 홈은 선이 아니라고 말할 수 있을까?(그림 21) 종이에 남은 연필 자국이 선이라면 땅에 남은 노동과 거주의 흔적도 선이 아니라고 말할 수 없다. 연필로 그은 선을 따라 흑연과 종이가

그림 21. 쟁기질한 밭, 배수로, 숲. 니샤 케샤브 촬영.

만나고 얽히는 것과, 배수로를 따라 줄지어 선 갈대숲과 물이 만나
얽히는 것이 근본적으로 다르다고 할 수 있을까? 흑연이 종이에
마찰하여 선을 그리듯 밭고랑도 갈퀴나 쟁기가 땅의 저항과 부딪치며
만들어낸 것이 아닌가? 전자가 선이라면 후자도 선이다. 이와 같은
선에는 물질적 실체가 있다. 단순히 이미지의 영역에서 부유하는
기표가 아니다. 은유로서가 아니라 실제로 존재한다. 그리고 무엇보다
중요한 점은 그 선들이 땅의 구김살, 대기의 역동, 비와 햇빛 등 선을

그림 22. 전선 위의 찌르레기. 니샤 케샤브 촬영.

만들어낸 세계의 요소들로부터 분리되어 있지 않다는 것이다.

모든 풍경은 만물의 움직임으로 만들어진다. 풍경 속의 선은
이 움직임들이 다양한 경로로 나아가며 남기는 물질적 흔적이다.
이러한 선을 지각한다는 것은 사물을 보이는 만큼만 보는 것이 아니라
사물이 움직이는 방향을 알아차리는 것이다. 또한 사물의 배치나
겉모습만이 아니라 사물의 결, 질감, 흐름을 보는 것이다. 우리는
종이에 남은 흑연 자국이 나아가는 길을 보기 때문에 그것을 선으로

지각한다. 고랑이나 구름, 갈대를 볼 때도 마찬가지다. 그리고 모든 경우에 선은 그 선을 둘러싼 환경과 구별될 수 있지만 환경은 그 선과 구별될 수 없다. 연필 자국은 종이와 구별되지만 종이는 연필 자국과 구별되지 않는다. 고랑은 땅과 구별되지만 땅은 고랑과 구별되지 않는다. 구름은 하늘과 구별되지만 하늘은 구름과 구별되지 않는다. 갈대는 습지와 구별되지만 습지는 갈대와 구별되지 않는다. 빛나는 하늘 아래에서 들판의 줄무늬를 다시 한번 관찰해 보라. 인간의 노동으로 새겨진, 빗물에 젖고 바람에 휩쓸려 난 이 줄들은 힘과 마찰로 빚어진 선이다. 이 선들은 농사일의 노고이자 그와 교차하는 물의 흐름, 새의 비행, 그 와중에 새들이 잠시 앉았다 가는 전기 케이블의 형상으로 풍경을 가로지른다.(그림 22) 그렇다, 풍경 속에는 선이 있고, 우리에게는 이를 증명하는 니샤 케샤브의 사진이 있다.

1.　　　다음 출처에서 인용했다.
Edward Laning, *The Art of Drawing,* New York: McGraw Hill, 1971, p. 32.

분필선과 그림자

이 글은 원래 아트 디렉터 뱅자맹 그리용의 의뢰를 받아 예술가 마티유 라파르Matthieu Raffard와 마틸드 루셀Mathilde Roussel의 사진 프로젝트에 덧붙이는 용도로 작성됐다. 이미지의 구성에서 공간, 그리드, 선이 맺는 관계를 탐구하는 데 목적을 둔 프로젝트였다. 라파르와 루셀은 건축업계에서 오래전부터 표면에 작업 선을 표시하는 데 널리 사용해 온 초크라인chalk-line에 특히 큰 관심이 있었다. 이는 흰색 또는 파란색 분필이 묻은 줄이 둘둘 감겨 있는 단순한 도구다. 줄을 풀어 표시하고자 하는 표면에 두고 팽팽하게 당긴 후 튕기면, 줄이 진동하면서 그 길이만큼 표면에 분필 가루가 묻어 선이 생긴다. 점과 점 사이를 최단 거리로 가로지르고 표면 상태에 구애받지 않는 이 선은 견고한 물질세계인 건설 현장에 나타난 추상적 개념일까? 아니면 건축 설계 속 개념적이고 기하학적인 선의 (나름의 무게와 장력을 지닌) 물질적이고 가시적인 표현으로 보아야 할까? 물론 이 선은 개념 세계와

물질세계 사이의 균형을 잡는 일종의 회전축이라는 점에서 둘 다이기도 하다. 바로 그 점이 이 선이 지닌 특별한 유용성이다.

×

나는 어느 9월의 화창한 날, 노르웨이 북부 해안에 있는 함메르페스트 마을을 찾아 외곽의 오솔길을 따라 걸었다. 길의 한쪽에는 철조망이 설치되어 있었는데, 일정한 간격으로 막대를 꽂고 그 사이를 철선으로 이은 형태였다. 길을 걷는 와중에 철조망 위쪽 철선이 땅바닥에 드리운 그림자가 눈길을 끌었다. 그림자는 흥미롭게도 길의 중앙선을 따라서 검은 리본 모양으로 이어졌다. 길의 표면은 돌, 진흙, 자갈 등이 섞여 있고 수많은 발걸음으로 마모되기도 해서 울퉁불퉁했지만, 이 그림자 리본은 단 한 번도 경로에서 벗어나지 않고 모든 방해물을 수월하게 지나쳤다. 해가 구름 뒤로 숨는 순간 긴긴 리본이 순식간에 사라졌다가 해가 나오면 리본도 다시 나타나는 광경이 마치 마법 같았다. 이 선의 기이함에 대해, 특히 이 오솔길과 철조망의 철선이 같은 선이면서도 서로 어떻게 다른지를 궁금해하지 않을 수 없었다.

우선 오솔길에 관해 이야기해 보자. 길은 결코 땅바닥에서 분리되지는 않으면서도, 그로부터 끊임없이 구분되어 인식된다. 이 땅바닥에서 길이 어떻게 이어지고 있는지를 묻는다면 나는 답해줄 수 있다. 그러나 어디가 땅바닥이고 어디가 길인지를 묻는다면

답할 수 없다. 왜냐하면 길은 땅바닥 위에 올라가 있지 않고, 땅바닥 안에서 차이로 나타나기 때문이다. 예를 들면 주변보다 좀 더 심한 마모의 흔적, 풀이 짓밟히거나 흙이 깎인 부분 등으로 표시된다. 이런 점에서 오솔길은 연필 드로잉 선과 매우 비슷하다. 종이에 그려진 연필선은 손짓에 의해 연필 끝이 움직인 흔적이다. 그리고 오솔길은 발의 움직임이 남긴 흔적이다. 즉 이 길은 연필선과 마찬가지로 신체 움직임이 이어지는 와중에 연속성 속에서 형성된다. 나 이전에 많은 사람이 지나갔고, 그렇기에 이 길의 선은 내가 따라갈 수 있도록 원래 그곳에 있었다. 그 움직임을 따르면서 나는 미미하게나마 길의 영속에 기여하고 있다.

그러나 철선은 전혀 다르게 존재한다. 철선은 이미 땅에 박혀 있는 막대 사이사이에 쳐져 있다. 이를 따라가면, 같은 간격으로 떨어져 놓인 점들과 그 점들을 잇는 직선의 배열에 의해 길의 진로가 재구성되는 것 같다. 또한 땅바닥이 철선으로부터 아무런 실질적인 영향을 받지 않듯이 공중에 걸려 있는 철선도 땅바닥의 특성에 구애받지 않는다. 길과 철선을 구별하는 것은 하나도 어렵지 않다.

잠시 멈춰서 바다를 바라본다. 그리고 인근 정제 공장에서 액화천연가스를 실은 배가 육지와 섬 사이 좁은 수로를 오가는 광경을 지켜본다. 그 배의 항해사가 화면에 해도를 띄우고 출발 지점에서 도착 지점까지의 항로를 표시하는 모습을 상상한다. 철조망의 철선과 땅바닥이 서로 전혀 구애하지 않듯이, 해도에 표시된 항로선도 실제

바다 표면과는 아무런 관련이 없을 것이다. 하지만 이 항로선은 또 다른 측면에서는 철조망의 철선과 완전히 다르다. 항로선은 지도적 재현이라는 개념이 적용된 평면인 화면상 해도에만 존재한다. 이와 달리 철선은 실체가 있으며 세계에 실제로 존재한다. 철선은 몸체, 색상, 질감을 지닌다. 만져보고 느낄 수 있다. 당겼다 놓으면 진동한다. 강풍이 불면, 진동하면서 소리도 낸다.

다시 기본으로 돌아가 보자. 기하학은 시초부터 추상적 이상으로서의 직선과 현상적 실재로서의 직선 간 차이를 탐구해 왔다. 유클리드의《원론Elements》에서 직선은 두 점 사이의 최단 거리로 간략하게 정의된다. 여기서 직선은 순전한 개념이자 논리다. 이 선은 무한히 얇으며, 투명하고 실체가 없는 평면 위에 그려진다. 하지만 우리가 아는 최초의 기하학자geometer는 말 그대로 '땅을 재는 사람', 즉 고대 이집트의 측량사였다. [기하학을 가리키는 geometry는 그리스어에서 땅을 뜻하는 'geo'와 측량을 뜻하는 'metria'가 합쳐져 만들어진 단어다.] 이들은 매년 나일강이 범람한 후 땅에 막대를 박고 그 사이에 밧줄을 쳐서 경작지를 표시했다. 석공이 돌을 자르기 전 돌에 미리 작업 부위를 표시하는 방법이 이집트 유물에서 발견된 것도 결코 우연이 아니다. 그들은 돌의 표면에 붉은 황토를 묻힌 실을 팽팽하게 친 후 튕기거나 건드려 진동시켰다. 그러면 돌의 표면에는 황토의 흔적이 완벽한 일직선으로 남아 작업자의 손을 인도했다.

이처럼 직선의 기원이 팽팽한 실이라면, 최초로 표면에 남은

직선의 흔적은 그리는 손짓이 아니라 툭 하는 손짓으로 남긴 것이라고 볼 수 있다. 오늘날 초크라인은 일반적으로 흰색 또는 파란색 분필이 묻은 나일론 실이 릴에 감긴 형태지만, 실을 활용하는 기본 방식은 변하지 않았다.(그림 23) 현장에서 절단 부위를 표시할 때는 실을 풀고 잡아 늘여 표면을 가로지르게 한 다음 툭 튕겨 분필선을 남긴다.

 철조망 철선이 드리운 그림자 리본을 따라 걷다가 문득, 초크라인과 분필선 간 관계가 철선과 그림자 리본 간 관계와 비슷하다는 생각이 떠올랐다.(그림 24) 분필 묻은 실과 철선이 선을 만들어내는 힘은 횡으로, 가로질러 작용한다. 손가락이 실을 당길 때 힘의 방향처럼 햇빛은 철선에 직각으로 교차한다. 또한 실과 철선 모두 전체 길이에 해당하는 그림자를 즉각적으로 드리운다. 표면의 우둘투둘함 위에 떠 있는 것처럼 보이는 이 그림자는 표면이 어떤 상태인지와는 무관하게, 표면에 물리적으로는 전혀 닿지 않으면서도 어떻게든 섞여든다. 또한 건축업자가 재료를 절단하는 과정에서 분필선이라는 그림자를 따라가듯이 길을 나아가는 나는 발로 그림자를 따라간다.

 물론 차이점도 있다. 우선, 건축업자의 손가락은 실제로 초크라인의 실을 잡아당기지만 햇빛은 철선을 당겨서 진동하게 만들 수 없다. 또 초크라인의 그림자는 실이 진동을 멈추고 오래 지나서도 물질적으로 잔류하지만, 철선의 그림자는 햇빛이 없어지면 바로 사라진다. 유령처럼 실체가 없다. 그런 그림자는 만져도 손에

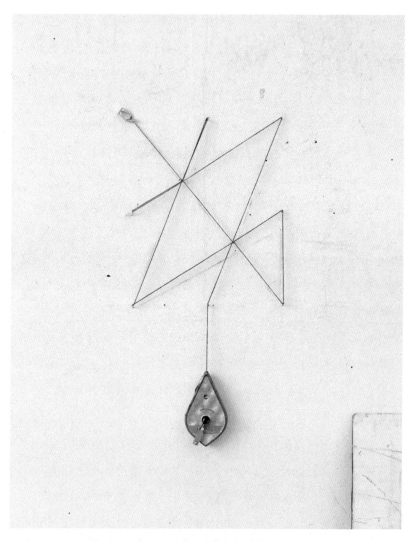

그림 23. 마티유 라파르와 마틸드 루셀, 〈초크라인〉 (2019).
벤자민 그릴로 스튜디오 제공.

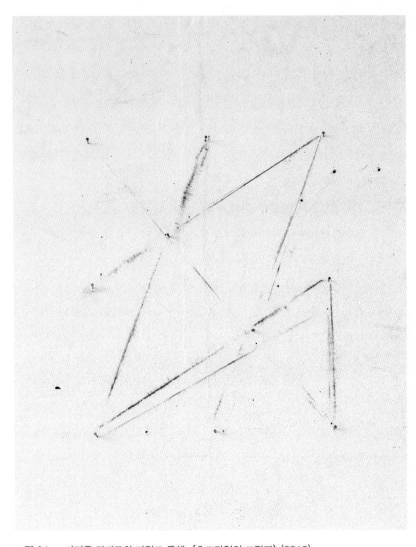

그림 24. 마티유 라파르와 마틸드 루셀, 〈초크라인의 그림자〉 (2019).
벤자민 그릴로 스튜디오 제공.

묻어나지 않고 당연히 닦아 지울 수도 없다. 그렇게 할 수 있는 건 구름뿐이다. 그런데 모든 그림자가 그렇게 일시적인 것은 아니다. 복사선에 노출된 사진판이나 청사진의 표면에 나타난 선은 지워지지 않는 그림자다. 그러나 직접 닿는 부분에만 색소가 남는 분필 묻은 실과 달리, 사진판이나 청사진에서는 선을 제외한 전체 표면이 물든다. 사진판과 청사진은 음화다. 햇빛이 비추는 길의 어두운 그림자 리본도 마찬가지다. 반면 분필선은 양화다.

　　　이런 생각을 골똘히 하면서 나는 계속 길을 걸었다. 피오르Fjord[노르웨이 지역 특유의 해안지형으로, 빙하의 침식에 의해 만들어진 유U자곡에 바닷물이 들어와 형성된 길고 좁은 만]로 나가면서 시야에서 사라진 배와, 항로선에 남은 배의 항적…. 낮에는 나왔다 숨었다 하는 해의 움직임에 따라 길 위에 그림자 리본이 나타났다 사라지기를 반복한다. 맨땅이 눈으로 덮이는 동안, 북극의 겨울이 깊어져 태양이 지구의 그림자에 가려질 때까지.

주름

탈베크talweg는 '계곡 길'이라는 뜻이며, 두 경사면이 교차하는 가장
낮은 지점에 형성되어 언덕을 관통하는 선을 일컫는 지리학 용어다.
지형의 주름이라고 볼 수 있으며 그곳에 자연스럽게 물길과 오솔길이
이어진다. 선을 고찰하는 예술·문학 비평지《탈베크》가 창간호 주제로
'주름fold'〔동사로서의 fold는 '(종이나 천을) 접거나 개키다', '감싸거나
둘러싸다'라는 뜻이며 '주름'과 '접힌 부분', '(땅이 접힌) 습곡 지형', '동물
우리'를 가리키는 명사로도 쓰인다.〕을 선택한 것은 당연한 일이다.[1] 나는
신문이 접힌 부분부터 개켜진 옷, 습곡, 모여 있는 무리까지 이 단어의
의미를 따라가는 짧은 시를 기고했다. 주름은 여러 형태로 존재한다.
세계의 표면이 일그러져 생긴 습곡이나, 종이를 구겼다가 펼치면
나타나는 접힌 선처럼, 그 모든 것이 하나의 다양한 변주다.

✕

주름

등이나 얼굴을 맞댄 채 나란히 있는 곳.
침대 시트 사이에는, 신문지의 각 장 사이에는 어떤
비밀이 숨겨져 있을까?
보이지 않는 친밀감 속에서 몸을 닮은 단어들이 만지고
키스할까?
읽으려면 접힌 장을 펼쳐야 하고,
서로의 맥박을 느끼던 단어들은
서로를 전혀 알지 못했던 것처럼
접힌 선 양쪽으로 헤어져야만 한다.

주름

표면에서 볼륨을 알아차리게 하는 것.
서랍과 여행 가방에 꽉 차 있는 것들에
다리미가 지나가며 볼륨에서 표면을 만들어낼 때조차.
다리미대에 평평히 누운 구겨진 손수건과 불룩한
호주머니
그 안에 눌려 있는 삶. 선반 위 차곡차곡 쌓인 옷들은,
땀 흘리는 모공과 쉴 새 없는 팔다리로부터 벗어나

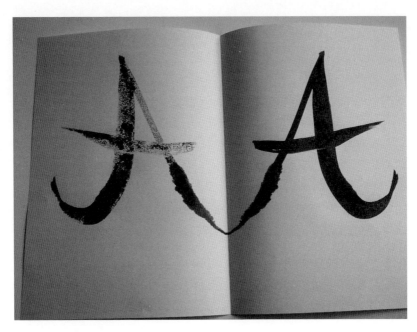

그림 25. 주름을 가로지른 글자들의 만남. 저자 촬영.

오직 그림자에만 어울린다.

주름
지구의 표면, 그 가장 위층,
상상할 수 없는 힘을 눌러 품은 굽이와 휨.
오래된 산을 걷는다는 것은 콘서티나의 주름을

가로지르는 것,

긴 세월의 침식으로 닳아버린

시간의 순서가 뒤죽박죽되어 지질학자들을 당황시키는

더 옛날의 지층이 훗날의 지층들을 덮어버린.

주름

둘, 넷, 여럿.

성장과 분화로 증식하는 것

목자가 보살피는 양떼나 목사가 인도하는 신도들처럼.

교회나 동물 우리, 헤아릴 수 있는 곳에 모인

여러 방랑과 삶의 방식.

한 곳에, 함께, 하나로 감싸인 다양성.

1. *TALWEG 01,* Strasbourg: Pétrole
 Éditions, 2014, http://www. petrole-
 editions.com /editions /talweg01.

실을 데리고 산책하기

물질세계에서는 표면이 없는 선도, 선이 없는 표면도 존재하지 않는다.
어떤 표면이든 반드시 그 물질의 선이 엮인 형태로 형성된다. 또한
모든 선은 표면에 남은 흔적이거나 실처럼 표면을 관통하며 지나간다.
하지만 흔적과 실은 근본적으로 다른 속성을 지닌 다른 종류의 선이다.
이것이 이번 글의 주제다. 나는 브뤼셀에서 활동하는 텍스타일
아티스트 앤 마송Anne Masson과 에릭 슈발리에Eric Chevalier의
스튜디오에 다녀와서 이 글을 썼다.[1] 스튜디오에 들어서자, 옷과 가구
등 일상생활 속 친숙한 사물이 서로 엉켰다 풀렸다 하며 예상치 못한
기이한 패턴을 이루는 세계가 펼쳐졌다. 선에 점령당한 곳이었다.
털실 뭉치는 조끼가 되는 중이었다, 아니면 조끼가 털실 뭉치가 되는
중일까? 직물로 된 시트가 서로 엮여버린 의자들에 우리가 앉을 자리는
없었다. 물건을 걸어야 할 고리들은 정작 물건에는 관심 없이 서로를
매달고 있었다.

실로는 감고, 엮고, 매달 수 있지만 흔적으로는 그렇게 할 수 없다. 실은 늘어나거나 뽑히고, 잘릴 수도 있다. 그리고 이 모든 것은 실선thread-lines으로 이뤄진 조직인 살(을 지닌 우리 몸)이 겪는 고통이기도 하다. 그렇다면 살에 상처가 나는 것은 도대체 어떤 일일까?

✕

파울 클레는 '드로잉은 선을 데리고 하는 산책'이라는 유명한 말을 남겼다. 그려진 모든 선은 몸짓의 흔적이며 움직이는 점이 표면에 남긴 자국이다. 하지만 흔적은 선의 한 종류일 뿐이다. 흔적만큼 흔한 또 다른 종류의 선으로는 실이 있다. 실을 데리고 산책한다면 어떤 일이 일어날까? 흔적과 실 사이에는 몇 가지 차이점이 있다. 우선, 당신이 그냥 걷기만 하면 생겨나는 흔적과 달리 실은 걷기 전에 먼저 감아서 준비해 두어야 한다. 아마도 실만 뭉치 형태로 감거나 실패에 감는 방법이 있을 것이다. 물론 연필선도, 감을 수 있다. 종이 위에 실을 감는 손짓으로 연필을 뱅글뱅글 돌려 그리면 그림 26 같은 모양이 된다. 그러나 이렇게 감은 흔적을 다시 풀 수는 없다. (설령 풀었다고 하더라도 다시 감을 수는 없다.) 자리를 옮기거나 배치를 바꿀 수도 없다. 문질러 지워버릴 수는 있는데, 이는 실로는 못 하는 일이다.

실은 흔적과 달리 잡아당길 수 있다는 것도 차이점이다. 당겨진 실은 바이올린의 현처럼 곧고 팽팽하다. 튕기거나 켜면 현은 진동한다.

그림 26. 감겨 있는 연필선. 저자 촬영.

하지만 흔적은 진동할 수 없다. 지진이 일어날 때 지진계가 땅의
진동을 기록하는 것처럼 흔적도 진동을 기록할 수는 있다. 그러나
바이올린에서 진동하는 것은 현 자체다. 팽팽하게 당겨진 실의 또 다른
예는 베틀의 날실이다. 베틀의 날실을 필사본에 있는 괘선[행을 맞추기
위해 세로로 그은 선]의 원형으로 보는 데에는 이유가 있다. 글을 쓸 때
글자선의 움직임과 직조할 때 씨실의 움직임이 유사하다는 비유가

글쓰기와 관련한 개념에 여전히 남아 있다.[2] 그러나 실을 잡아당기는 것은 장력이 발생한다는 점에서 자에 대고 선을 긋는 것과는 매우 다르다. 팽팽한 선에는 에너지가 있고 그어진 선은 무기력하다. 팽팽하게 당겨진 선의 직진성은 방적기를 통해 끌어내진 물질 자체의 힘의 작용이다. 그어진 선의 직진성은 자국의 움직임을 이끄는 자의 가장자리가 반영된 것에 불과하다. 당긴 실을 두꺼운 종이나 나무처럼 휘고 눌리는 물질의 표면에 대어놓으면 그 장력으로 표면이 비틀릴 수 있다. 하지만 자 대고 선 긋기를 아무리 많이 해도 그렇게 되지는 않는다. 표면이 아예 위아래로 잘리면 모를까.

　　이러한 흔적과 실 간의 차이점을 염두에 두고 이제 우리의 이야기를 시작해 보자. 우리에게 양모 실뭉치가 있다고 치자. 공 모양 뭉치는 그 자체로도 흥미롭다. 스포츠에서 굴리거나 던지는 용도로 디자인된 여러 종류의 공과 비교해 볼 수도 있다. 이러한 공들은 각각이 연속적인 구형 표면을 지닌 독특한 사물이다. 공이 지표면, 플레이어의 손이나 발, 또 하나의 공 등 다른 사물과 접촉할 때 표면들 간 충돌이 발생한다. 반면 실뭉치는 구의 형태이긴 하지만 표면 전체가 일관적이지는 않다. 내가 앞에서 그린 감겨 있는 연필선(그림 26)의 가장자리가 일관되지 않은 것처럼 말이다. 실뭉치에서 표면을 찾기 시작하면, 결국 그 뭉치가 사라질 때까지 실을 다 풀어버리게 될 것이다. 또는 여분의 실이 충분하다면 실뭉치를 계속 더 감아볼 수도 있다. 이렇게 하면 실뭉치의 표면 위에 새로운 층이 한 겹 덧씌워질까?

아니, 절대 그렇지 않다. 애초에 덮을 수 있는 표면이 없다. 다시 말해, 실뭉치는 절대 완성되지 않는다. 그것은 항상 '뭉치가 되는 중'이며 그 되어감, 생성의 선이 바로 실이다. 실의 장력이 뭉치를 한데 모아 쥐고 있으며, 이 힘은 실이 한 바퀴 돌 때마다 이미 감겨 있던 것을 다시 감을 수 있도록 작용한다. 뭉치는 자기 자신을 감고 있는 '감고 감기는 중'의 상태다.(그림 27) 또한 반대로 '풀고 풀리는 중'이 될 수도 있는데, 그것이 바로 당신이 걷기 시작할 때 일어나는 일이다.

실을 데리고 산책하려면 몇 가지 도구가 필요하다. 가장

그림 27. 앤 마송과 에릭 슈발리에, 〈양모 실뭉치〉. 크리스티안 애쉬먼 촬영.

기본적인 도구는 바늘이다. 한쪽 끝이 뾰족하고 다른 쪽 끝에는 구멍이 뚫려 있을 수도 있는 길고 가는 도구다. 바느질과 자수를 할 때 쓰는 바늘에서는 실이 바늘귀를 통과하고, 뜨개질을 할 때는 실이 대바늘과 코바늘의 둘레를 감는다. 바느질을 하든 뜨개질을 하든 바늘의 주요한 기능은 (물론 뾰족한 끝으로 자국을 낼 수는 있지만) 물리적 흔적을 새기는 것이 아니다. 선은 이미 실로서 존재하기에 바늘이 선을 만들지는 않는다. 바늘은 오히려 실이 자신의 흔적으로 할 수 없는 작업, 즉 실이 고리와 매듭의 패턴으로 재배열되는 과정에서 시작점을 찾고 구멍과 통로를 헤쳐나가게 하는 일을 한다. 이 과정을 통해 선은 실뭉치에서처럼 스스로 감긴 나선 형태가 아니라 고리를 끌러야만 풀리는 복잡한 얽힘의 상태가 되어간다. 숙련된 재봉사의 손에서 바늘은 소규모 곡예를 펼친다. 움직임을 확대하면 한 발짝 한 발짝 내딛는 것이 아니라 공중제비를 연달아 넘는 모습으로 보일 것이다. 규칙적인 반복을 통해, 고리들이 서로 얽히면서 직물을 짜낸다.

　　　이렇게 곡예 하듯 나아가는 동안 실은 뭉치에서 풀리는 바로 그 속도로 다시 직물에 엮인다. 선으로서 실은 뭉치도 직물도 아니다. 별개의 사물인 뭉치와 직물을 연결하는 무언가도 아니다. 실은 오히려 '직물이 되어가는 중인 뭉치ball becoming fabric'에 가깝다. 혹은 '뭉치가 되어가는 중인 직물fabric becoming ball'일 수도 있다. 실의 아름다움은 한번 짠 것을 언제든 풀 수 있고, 이전에는 예상하지 못했던 형태와 패턴으로 다시 짤 수도 있다는 데 있다.(그림 28)

그림 28. 앤 마송과 에릭 슈발리에, 〈조끼와 공〉. 크리스티안 애쉬먼 촬영.

뭉치와 직물에는 둘 다 장력에 의한 긴장과 이완 사이의
균형이 있다. 그 상태는 '닫힌'과 '열린' 같은 통상적인 이분법적 표현
대신 '팽팽한', '느슨한' 같은 단어로 묘사된다. 실뭉치를 자르는 것은
마치 살을 베는 것과 같다. 실을 자르면 그 즉시 긴장이 풀리면서
절단면이 살에 난 상처처럼 양쪽으로 벌어진다. 그렇다면 실뭉치를
감는 것winding of the ball과 살에 남은 상처flesh-wound 사이에도
연관성이 있을까? '(실을) 감다'라는 뜻의 영단어 '와인드wind'에는
본래 (지금은 잘 쓰지 않지만) 적에게 상처를 입히기 위해 곡선 궤적으로
무기를 휘두른다는 의미가 있었다. 실뭉치처럼 생체 조직도 실선이
얽힌 형태다.

　　그런 이유로 직물에서 실을 자르면 사람이 개입하지 않아도
실들이 스스로 새로운 평형을 찾아 재배열되는 패턴화된 왜곡이
발생한다. 비눗물이 담긴 접시에서 표면 장력의 평형으로 형성되는
거품의 정교한 패턴처럼, 직물의 패턴은 실의 장력의 평형을 나타낸다.
그래서 실을 자르면 거품을 터뜨릴 때와 마찬가지로 전체 패턴이
재구성된다. 우리는 보통 이런 현상이 '저절로of its own accord'
발생한다고 표현한다. 하지만 좀 더 정확히 (문자 그대로 해석해)
말하자면 이는 실을 둘러싼 힘 간 절충을 통해 도출된 일종의
화합accord 상태에 가깝다.

　　화합을 다른 말로 하면 융화sympathy일 것이다. 하나의
직물에서 조화롭게 어울린 실들은 합창의 화음처럼 공명하듯 짜여

있다. 실들은 각각이 하나하나의 선율인 것처럼 서로 엮여 있다. 조각적 조립품의 부분들이 맞춰져 있는 상태와는 다르다. 실제로 긴장과 해소, 여러 리듬 구조, 대위법과 화성법이 번갈아 나타나는 직물은 조각보다는 음악에 훨씬 더 가깝다. 따라서 앉는 부분이 한데 엮인 두 개의 의자 작품에서, 의자들의 물성은 시트의 직물성에 종속된 것처럼 보인다. (일반적으로 생각하듯 시트의 직물성이 의자의 물성의 일부인 것이 아니라!) 매장에 막 출시되었을 때 이 의자의 앉는 부분에는 방석이 깔려 있었을지 모른다. 당시에는 목공으로 조립한 의자의 전체 틀에 직물 요소가 하나의 부분으로 끼워 맞춰져 있었을 것이다. 하지만 수년간 사람들과 함께 지내면서 의자들은 앉는 이와의 상호 관계를 통해 친밀감, 심지어 사랑이라고 부를 만한 감정을 키워나갔다. 우리가 매일 사용하는 가구가 우리가 입는 옷만큼이나 우리의 일부라면, 사람이 하는 것처럼 가구도 끌어안을 수 있게 되지 않을까? 의자들도 서로 사랑할 수 있다. 그렇게 되면 더 이상 앉는 용도로는 쓰기 어렵겠지만 말이다.(그림 29) 이같이 거꾸로 뒤집힌 세계에서는 사랑에 빠진 가구의 무게를 떠안는 것, 이들 사이에서 갈등이 불거졌을 때의 스트레스를 견디는 것 또한 인간의 숙명일지 모른다.

하나의 뭉치가 된 의자들은 강렬한 친밀감을 나누며 탱고를 추는 것처럼 보인다. 그들 각각은 더 이상 분리되어 있거나 분리될 수 있는 사물들이 아니다. 둘은 서로를 부둥켜안고 둥글게 엮여 있다. 가구가 춤추는 모습으로 표현하고자 한 바는, 우리가 가구와 함께

그림 29. 앤 마송과 에릭 슈발리에, 〈하나가 된 두 의자〉. 크리스티안 애쉬먼 촬영.

살아가는 것만큼이나 가구도 자신의 삶을 우리와 함께 살아간다는
점이다. 직조된 삶들은 직물의 표면에서 뒤섞여 있다. 실뭉치가 그렇듯,
그 표면은 외따로 존재하는 내부를 덮고 있는 덮개가 아니다. 그리고

덮개로서의 표면 개념이 암시하는 그 아래 경험의 축적layering[으로 세계가 이루어진다는 관점]에 의문을 제기한다. 반사된 하늘과 떠다니는 수초와 어두컴컴한 물속의 굴절이 어우러진 연못의 고요한 수면처럼 직물의 표면은 빛과 그림자, 색채과 색조, 화음과 선율이 어울린 유희다. 그 텍스처 자체가 섞이고 엮이고 얽히는 표면이다. 이러한 표면 위에서 우리는 무한히 확장되는 삶의 실을 산책시킨다.

1. First published in Anne Masson and Eric Chevalier, *des choses à faire*, Gent: MER, 2015, pp. 71–79.

2. Tim Ingold, *Lines: A Brief History*, Abingdon: Routledge, 2007, pp. 69–70.
 팀 잉골드, 《라인스》, 김지혜 옮김, (옥천: 포도밭출판사, 2024).

글자선과 취소선

〈걷기(펜으로 그은 관통선)〉[1]라는 제목의 짧은 영상 작품은 예술가 애나 맥도널드Anna Macdonald가 들판 한가운데 의자에 앉아 있는 모습으로 시작된다.(그림 30 ❶) 맥도널드는 바람에 펄럭이는 종이 한 묶음을 들고 있다. 들판은 평범하기 그지없다. 곳곳에 진창이 있고 이런저런 풀이 듬성듬성 돋은 평지다. 지평선에는 나목들이 흩어져 서 있고 하늘에는 구름 한 점 없다. 늦가을이나 겨울이 분명하다. 멀리서 새소리가 들린다. 동시에 쉬익, 삐걱 하다가 딸깍 하고 끝나는, 펜대에서 펜을 뺄 때의 약간 거슬리는 소리를 제외하면 다른 소리는 들리지 않는다. 맥도널드는 조용히 그리고 신중하게 의자에서 일어나더니 정면을 향해 걷기 시작한다. 우리는 그가 화면 왼쪽에서 오른쪽으로 나아가는 모습을 본다. 그러나 몇 걸음 못 가 갑자기 무언가를 베는 소리가 들리고, 흑갈색 선이 맥도널드의 목 바로 아래를 거쳐 프레임 끝까지 지나간다.(그림 30 ❷) 맥도널드는 한 치의 머뭇거림도 없이 계속

그림 30. 애나 맥도널드, 〈걷기(펜으로 그은 관통선)〉 (2016)의 스틸 이미지.
❶ 3초, ❷ 30초, ❸ 39초, ❹ 1분 10초. 애나 맥도널드 제공.

걸어가고 선은 사라지지만, 곧 다시 나타난다. 이번에는 맥도널드의
허리 즈음을 그어버린다.(그림 30 **❸**) 맥도널드는 스무 발짝 정도
걷더니 멈춰 서서 의자 쪽으로 몸을 돌린다. 이제 또 하나의 선이 그의
얼굴 위를 가로지른다.(그림 30 **❹**) 그렇게 1분 18초의 영상이 끝난다.
화면은 페이드아웃되고 베인 선만 남는다. 배경을 자세히 살펴보면 이
선 자국은 실제로 종이의 질감 있는 표면에 그려졌으며, 그 표면 위에
영상이 재생됐다는 사실을 알 수 있다. 여기서 무슨 일이 일어난 것일까?

×

생명의 세계에서 선은 말단으로부터 자라난다. 뿌리와 줄기는
끊임없이 변하는 환경에 반응해 몸을 비틀고 방향을 바꿔가며 흙 속을
나아간다. 새싹과 묘목은 햇볕 쬘 자리를 찾아 겨루면서 움직인다.
육지에서는 동물들이 덤불 사이를 이리저리 뛰어다니고, 공중의
새들은 나뭇가지 사이를 옮겨 다니거나 구불구불한 기류를 타고
날아오른다. 번잡한 거리에서 사람들은 서로 부딪치지 않기 위해
인파를 헤집고 다닌다. 또한 펜으로 글씨를 쓰는 단순한 행위에서도
생각하는 손의 손가락짓이 글자선의 형태로 구불구불한 흔적을
남긴다. 대부분의 서양 문자 체계에서 선은 왼쪽에서 오른쪽으로
나아간다. 그러나 선을 만들어내는 펜이 지면의 한쪽 여백에서
다른 쪽 여백으로 진전하는 속도는 무척 느리다. 펜은 쓰는 시간

내내 위아래로 오르내리기도 하고 심지어 앞으로 나아가려다 다시 돌아가기도 한다.

그러나 관통선[여기에 쓰인 영단어 strike-through는 '세게 치다', '베다', '부딪치다'라는 뜻의 strike와 '~을 관통하여'라는 뜻의 through가 합쳐진 말로 '관통하는 선' 혹은 '(문장부호 중) 취소선'을 가리킨다. 저자는 이 단어를 중의적으로 사용하고 있으며, 한국어로는 맥락에 맞게 둘 중 하나로 옮겼다.]은 전혀 다르다. 그것은 갑작스럽고 폭력적이며 폭발적이다. 도끼가 나무를 내리치면 두 동강 나고, 전사의 검이 적의 몸을 내리치면 사지가 잘려 전장에 흩어지고, 단두대 칼날이 목을 내리치면 머리가 굴러떨어진다. 그리고 침입자의 칼에 베인 캔버스에는 벌어진 자국이 남는다. 이 모든 경우에 베고 자르는 날은 발사체처럼 움직이면서 추진력이 붙는다. 천을 자를 때 우리가 선택하는 도구는 대체로 가위일 것이다. 가위는 닫히면서 날이 하나인 칼의 두 배에 달하는 힘으로 직물의 엮인 실을 끊는다. 또 가위를 종이에 대면 가윗날이 실 자르듯 텍스트를 조각내 버린다.

펜으로 취소선을 긋는 것은 다행히도 그렇게까지 끔찍한 결과를 초래하지는 않는다. 몸짓은 비슷하다. 똑같이 충동적이다. 손이 움직이기 시작하면 망설임 없이 그대로 나아간다. 자를 대고 긋는 경우가 아니라면, 펜이 남기는 활 모양 흔적은 나무뿌리나 도보 여행자의 행보보다는 미사일의 궤적과 비슷하게 생겼다. 그런데 그 흔적 아래의 내용은 온전히 남아 있다. 그림엽서에 취소선을 긋더라도

여전히 그 그림을 볼 수 있고, 뒷면의 글도 읽을 수 있는 상태로 남는다. 물론 이 난입한 선이 보고 읽는 데 방해가 되기는 한다. 그러나 자르거나 파쇄하거나 긁어내거나 문지르는 다른 삭제 방법과 비교할 때, 취소선을 새기는 것은 삭제된 부분을 독특하게 보존하고 심지어 그 가치를 더할 수도 있다. 예술가 장 미셸 바스키아는 '나는 당신이 글을 더 보게 만들려고 줄을 긋는다. 사람들은 글이 가려져 있으면, 더 읽고 싶어 한다.'라고 말했다.[2] 실제로 취소선이 뜻하는 삭제를 밑줄의 강조로 바꾸기 위해서는 줄을 약간 아래로 옮기기만 하면 된다. 여기서 내가 던지는 질문은, 그것이 어떻게 가능하냐는 것이다.

마르틴 하이데거부터 자크 데리다에 이르기까지 철학자들은 단어를 최대한 활용하는 방법으로 '지움 아래under erasure' (프랑스어로 '수 라튀르sous rature')라는 글쓰기 개념을 제시했다.[3] 어떤 단어가 적확하지 않아서 줄을 그어버리고cross out 싶지만 대체할 단어도 없고 그 단어의 자리가 비면 아예 문장이 이루어지지 않기 때문에 지우긴 지우되 알아볼 수 있게 남겨두는 것이다. 그러나 엄밀히 말하면 단어를 지운다는 것은 기능적으로 알아보기 어렵게 만드는 일이다. 지우기to erase는 본래 줄 긋기와 달리 텍스트나 이미지가 새겨진 최상위층을 문질러 긁어내는 행위로, 표면에 중점을 둔 동작이었다. 그렇게 일부를 제거한 표면을 다시 사용하면 팔림프세스트가 되었다. 하지만 앞에서 살펴본 것처럼 팔림프세스트에서 지우기는 오래된 단어를 (가두는 것이 아니라)

표면으로 끌어 올린다. 실행과 효과 측면에서 문지르기와 줄 긋기의 실제 작용이 이렇게나 다른데, 둘을 '삭제'라는 하나의 개념하에 혼동하는 이는 철학자뿐이다! 어떤 필경사, 조판사, 교정자도 그 같은 착오는 겪지 않을 것이다. 또한 표면을 보존하는 행위인 그 둘을, 표면을 파괴하는 자르기 또는 파쇄와 헷갈리지도 않을 것이다. 파쇄기를 거치고도 종이는 조각의 형태로 살아남을 수 있지만 그것들을 모아 합쳐야만 비로소 다시 읽을 수 있는 상태가 된다. 고고학자가 고대 항아리의 조각을 가지고 전체 형상과 문양을 복원하려고 할 때나 예비 사기꾼이 파쇄된 영수증에서 신용카드의 세부 정보를 확인하려고 할 때처럼 말이다.

　　또한 칼날로 자르는 방식과 비교할 때 펜으로 취소선을 긋는 방식이 무엇보다도 독특한 점은, 긋는 손짓과 그어진 흔적이 원본 위에 (원본과 붙어 있지는 않은 채) 겹쳐지는 별도의 현실 평면에서 펼쳐진다는 것이다. 이 말이 무슨 뜻인지 설명하기 위해 예를 하나 들어보겠다. 존 제임스 오듀본John James Audubon의 《북미의 새Birds of America》는 세로 100센티미터, 가로 72센티미터로 세상에서 가장 큰 책 중 하나다.[4] 모든 페이지에 북미 대륙 토종 새들의 삽화가 있다. 오듀본은 새를 실제 크기로 그려넣고자 이렇게 큰 판형을 선택했다. 이 책은 박제사가 만드는 삼차원 디오라마[그림으로 표현된 배경 앞에 여러 가지 물건들을 배치하고 조명해 실물처럼 보이게 한 장치. 역사적 사건이나 자연 풍경, 도시 경관 등 특정한 장면을 축소해 재현한다.]에 해당하는 이차원

책이었다. 디오라마와 마찬가지로 새들은 각각에 적합한 풍경에
배치됐다. 그림 31은 그중 하나인 두루미 삽화다. 책장 크기에 맞춰
그리느라 새의 목이 해부학적으로는 불가능한 모양으로 구부러져
버렸다. 두루미는 땅에서 햇볕을 쬐고 있는 도마뱀을 낚아채려고
부리를 벌리고 있다. 그런데 자세히 보면 새와 도마뱀이 각각 서로
다른 두 장의 그림에 속해 있다는 사실을 알 수 있다. 도마뱀은 땅, 숲,
호수가 있는 풍경 그림의 일부다. 새는 이와는 상당히 다른 스케일로
묘사되었으며, 벽지에 포스터를 붙이듯 풍경에 붙여 넣어졌다.
박제사가 만든 모형처럼 새는 실재를 가장하지만 풍경은 (거울에 비친
상像처럼) 명백히 재현된 것이다. 새는 거울 너머로 갈 수 없듯 도마뱀을
공격할 수 없다.

　　　이제 우리는 두루미의 부리가 도마뱀을 해칠 수 없는 것처럼,
프레임을 세 차례 가로지르는 펜도 맥도널드의 걷는 몸을 그을 수
없다는 사실에 마음을 놓으며 영상으로 돌아갈 수 있다. 사실 펜과
몸은 전혀 접촉하지 않으며 그렇게 착각하게 하는 환영은 중첩으로
만들어낸 인공적 효과에 지나지 않는다. 도끼로 나무를 내리칠 때
도끼를 든 사람과 나무는 같은 세계에 존재하는 공동 참여자다.
그래서 도끼가 닿으면 나무는 산산이 조각난다. 하지만 영상에서는 두
개의 세계가 분리된 채 병치되어 있다. 들판과 숲이 있는 야외 세계와
펜과 종이가 있는 실내 세계다. 실제로 작품을 제작하는 과정에서
종이를 가로지르는 펜선은 따로 촬영해 맥도날드가 들판을 걷는

그림 31. 존 제임스 오듀본,《북미의 새》(1827~1838) 중 두루미 삽화.
존 제임스 오듀본 센터 제공.

영상에 겹쳤다. 펜을 펜대에서 빼면서 나는 쉬익 소리가 새소리와
함께 재생되도록 소리도 같은 방식으로 겹쳤다. 영상이 시작될 때
우리는 거울 너머의 야외 세계에 너무 몰입한 나머지 갑자기 나타났다
사라지는 관통선을 외계의 침입처럼 느낀다. '도대체 저게 뭐였을까?'
하고 궁금해한다. 하지만 마지막에 이르러 우리는 다시 거울 이편,
펜과 종이의 세계로 돌아오고 들판에 있던 맥도널드의 이미지는
꿈에서 깨어날 때처럼 희미해진다.

　　　그렇다면 이 모든 것은 언어적 표현으로서 새겨지는 취소선에
대해 무엇을 말하고 있을까? 우리는 글을 쓰거나 편집하면서 으레
삭제할 단어에 간단하게 취소선을 긋는다. 그러나 사실 취소선은
글자선에 전혀 접촉하지 않은 채 글자선을 가로지른다. 글자선은
뜨개실처럼 스스로 고리를 이룬다. 거기에 다른 선이 삽입되거나
엮여서 텍스트가 되는 것이다. 그러나 글자선이 할 수 없는 한 가지가
있으니 바로 뒤로 되감겨서 자기 자신을 삭제하는 것이다. 또한
스스로 밑줄을 그을 수도 없다. 역설적이게도 취소선은 자신이 삭제한
(것처럼 보이는) 글자선과 같은 페이지에 있지만, 완전히 분리된 층에
새겨져 있다. 취소선은 밑줄과 마찬가지로, 텍스트와 붙어 있지 않다.
취소선을 위아래로 옮기면 ('삭제'에서 '삭제'가 되는 것처럼[5]) 그 의미는
달라지지만 선의 삽입 사실 자체가 변하지는 않는다. 이를 여러
프레임으로 나뉜 창을 통해 보는 것과 비교할 수 있다. 위쪽 프레임과
아래쪽 프레임 사이 창틀은 창밖으로 보이는 대상을 가로지르며

당신의 시야를 양분한다. 그 대상을 더 확실하게 보고 싶은가? 시야를 조금 높이면 창틀 선이 해당 대상 아래로 내려가 대상 전체가 한 프레임 안으로 들어온다. 그러나 창틀은 당연히도 창밖 세계가 아닌 창에 속한다.

취소선과 글자선도 마찬가지다. 취소선과 글자선의 교차가 보여주는 것은 상상력이 천상과 지구를 돌아다니며 야외 세계의 흙, 바람, 새소리와 어우러지는 동안 몸은 서재라는 실내 세계에 갇혀 있는 작가의 상태다. 그 손은 지면에 바짝 매여 있다. 취소선에서 이 두 세계는 불현듯 충돌하고, 충돌은 흔적을 남긴다.

1. 이 영상은 애나 맥도널드가 예술 및 인문학 위원회로부터 지원받아 킬대학교 교수 마리-앙드레 제이컵과 공동으로 진행한 리서치 프로젝트의 일환으로 제작되었다. 관련 내용은 다음 출처를 참고할 것. Marie-Andrée Jacob, 'The strikethrough: an approach to regulatory writing and professional discipline', *Legal Studies* 37/1, 2017: 137-61; Marie-Andrée Jacob and Anna Macdonald, 'A change of heart: retraction and body', *Law Text Culture* 23, 2019, special issue, 'Legal Materiality', edited by Hyo Yoon Kang and Sara Kendall.

2. Raphael Rubinstein, 'Missing: ~~erasure~~ | Must include: *erasure*', *UNDER ERASURE*, curated by Heather + Raphael Rubinstein, Pierogi Gallery, New York, published by Nonprofessional Experiments, 2018-2019. http://www.under-erasure.com.

3. 가야트리 스피박은 이 아이디어를 자신이 번역한 자크 데리다의 《그라마톨로지》 역자 서문에서 자세히 다루고 있다. Jacques Derrida, *Of Grammatology*, translated by Gayatri Chakravorty Spivak, Baltimore, MD: Johns Hopkins University Press, 1974, pp. ix-lxxxvii.

4. 이 책은 1827~1838년 사이에 런던과 에든버러에서 출간되었다.

5. 앞에서 언급한 에세이의 제목 'Missing: ~~erasure~~ | Must include: *erasure*'에서처럼 말이다.

말을 다시 사랑하기 위하여

삶을 영위하는 동안 우리 대다수에게 말[word는 이 장에서 구어와
문어를 포괄하는 일상적 언어의 내용과 수행 방식을 뜻하고 있으므로, 이
의미를 가장 직관적으로 전달하는 '말'로 통일해 옮겼다.]은 주요한 조응의
수단이다. 우리는 말을 써서 타자를 초대하고, 대화 나누고, 각자
살아온 이야기를 한데 엮고, 서로의 말과 행동에 주의를 기울이고
응답한다. 일상적 쓰임의 자취가 배면서 말의 질감은 끊임없이
달라진다. 이는 입과 입술짓에서 드러나기도, 지면에 남은 손짓 흔적을
따라 흘러나오기도 한다. 시끄러울 수도 조용할 수도, 격렬하거나
고요할 수도 있다. (입으로 하든 손으로 쓰든) 말은 사물의 맥박에
공명한다. 말은 우리를 어루만지고, 놀래고, 황홀하게 하거나,
혐오감을 줄 수도 있다. 철학자 모리스 메를로퐁티가 이야기했듯이
말은 우리가 세계와, 세계를 향한 칭송을 노래하는 수많은 방식이다.[1]
말은 거주의 시학a poetics of habitation을 매개한다고 할 수 있다.

하지만 지금 우리가 말과 맺는 관계는 어딘가 심각하게 잘못된 것처럼 보인다. 마치 서로 등진 것만 같다. 우리는 감정이 억압되거나 경험을 정확하게 설명할 수 없는 것을 으레 말의 탓으로 돌린다. 진짜 어떤 느낌인지 알려면 말의 깊은 곳이나 그 이면을 보아야 한다고 주장한다. 이제 말은 더 이상 우리 자신의 습관이나 옷차림이 아닌 듯하다. 그보다는 오히려 있는 그대로의 진실을 광택으로 가리고, 사물을 그럴듯하게 꾸미는 수단이 됐다. 물론 여전히 인간 감정과 경험을 깊이 파고들기 위해 말을 사용하는 사람들이 있긴 하지만 이제 그들은 일종의 전문 기술자로 여겨진다. 그들의 말솜씨는 대다수에게 신비로운 대상이다. 우리는 스스로 시적으로 세계에 거주하는 대신에, 세계의 틈새에 시인들을 위한 좁디 좁은 자리를 마련한 것이다.

오늘날 주로 말로 일하는 사람들만큼 말에 대한 반감이 큰 집단도 없을 것이다. 학계를 이루는 연구자들, 특히 대학에 소속된 제도권 학자들 말이다. 연구자는 연구하는 사람이다. 하지만 대학에서는 연구를 특정한 방식으로 생각한다. 학자들은 세계와 어우러져 연구하거나 세계가 주는 가르침을 받기는커녕 세계를 대상으로 연구하고, 그렇게 함으로써 보통 사람은 알 수 없는 사물의 실체를 명확하게 밝히는 탁월한 지성의 경지에 이르렀다고 주장한다. 그리고 이러한 주권자적 관점에 따라 연구자에게 관심 사안으로부터 거리를 유지하고, 그 속에 뒤섞이지 말아야 한다고 요구한다. 무엇보다도 연구의 말은 무균 상태여야 한다. 의사의 수술 도구처럼

말은 연구자와 연구 대상 어느 쪽의 감정으로도 오염되어서는 안
된다. 이런 관점에서 말은, 하는 것이 아니라 활용되어야 하는 것이다.
뜻을 드러내기보다는 가리켜야 하며, 목소리를 내기보다는 명확하게
해야 하고, 전하기보다는 설명해야 한다.

　　　말을 하고, 말로 뜻을 드러내고, 목소리를 내고, 전하는 것은
우리가 타자를 곁으로, 우리 자신의 삶과 관습으로 끌어들이는
방법이다. 반면 말을 활용하고, 말로 뜻을 가리키고, 명확하게 하고,
설명하는 것은 타자와 거리를 두고 접촉을 포기하는 것이다. 이는
최소한의 객관성의 꼴을 유지하기 위한 방식이다. 그러나 객관성은
사물이나 사람이 우리 존재 안으로 들어오는 것, 우리가 그에
응답하는 것을 금지함으로써 우리의 발걸음을 멈춘다. 즉, 조응을
가로막는다. 진정으로 세계와 어우러져 연구하려면 이 방해물을
치워야 한다. 또한 말로 조응 작업을 하려면 (특히 글로 쓰인) 말을
학계가 쳐놓은 방역선 너머로 해방시켜야 한다. 이어지는 네 편의
글에서 나는 말을 손으로, 말을 만들어내는 몸짓과 그러한 움직임이
불러일으키는 느낌으로 되돌리자고 청한다. 그래야 비로소 말은
학계의 격리에서 벗어나 인간 삶의 충만함으로 돌아갈 수 있을 것이다.

1. Maurice Merleau-Ponty, *Phenomenology of Perception,* translated by Colin Smith, London: Routledge & Kegan Paul, 1962, p. 187. 모리스 메를로-퐁티, 《지각의 현상학》, 류의근 옮김, (서울: 문학과지성사, 2002).

세계와 만나는 말

학계는 전통적으로 말은 가까이에, 세계는 멀리 두고 그 사이에
난공불락의 존재론적 장벽을 쌓는 데 합의해 왔다. 말과 세계는
결코 만날 수 없는 것처럼 보인다. 대학에 소속된 학자인 나는
오랫동안 이러한 구분에 분개했다. 그렇게 생각하는 사람이 나
하나만은 아니었다. 연구자 자신의 목소리를 회복해 연구 대상이었던
세계에 참여하고자 하는 대안적 글쓰기 실험이 지난 수년간 수없이
이뤄졌다. 민족지학자이자 다큐멘터리 영화 감독인 필립 바니니Philip
Vannini는 최근 '비재현적 방법'을 주제로 이러한 실험 사례 중 일부를
에세이집으로 엮었다.[1] 그러나 이 책의 필자 중 누구도 키보드와 모니터
화면을 벗어나는 글쓰기 방법까지 시도하지는 않았다. 본래 에세이집
서문으로 실렸던 이 글에서 나는 그런 글쓰기의 가능성을 곰곰이
생각해 본다.

✕

수년 전 어느 날 밤, 꿈에서 깨어난 나는 문득 다음과 같은 대사를
떠올렸다.

종종 내가 열심히 쓰고 있는 도중에,
갑자기 이런 소리가 들려온다,
'말은 이만하면 됐어.
이제 세계를 만나자.'

누가 이런 대사를 읊었는지는 모른다. 내가 지어내지는 않았다.
하지만 나는 잠에서 깨자마자, 말이 흩어지기 전에 침대에서 일어나
받아 적었다. 이 말은 내 서재 게시판에 여전히 붙어 있다. 나는 그것을
자주 보면서 메시지를 되새긴다.
　　이 말이 재현을 거부하는 작업 방식의 선언문처럼 비칠지도
모르겠다. 정확히 말하자면 이는 일반적인 의미에서의 이론도,
방법이나 기술도 아니다. 미리 정해진 어떤 목표를 실현하기 위해
밟아야 하는 일련의 정리된 단계들도 아니다. 오히려 이는 우리가 계속
나아가는 수단이자 우리를 날라주는 수단이다. 인간과 비인간 모두를
포괄하는 타자와 함께, 과거를 인식하고 현재의 조건과 섬세하게
조율하며 미래의 가능성에 유연하게 열려 있는 삶을 살아가는

수단이다. 나는 이를 조응이라고 부른다. 어떤 사물이나 사건을
볼 때 그것과 정확히 일치되는 것, 복제물simulacrum을 떠올리지
않고 그것에 직접 개입하고 질문하고 반응함으로써 응답하는
감각을 의미한다. 이를테면 우리가 편지를 주고받을 때의 감각과도
같다. 내게 '세계를 만나자'라는 말은 이러한 조응에 동참하라는
(권유, 더 나아가 명령에 가까운) 초대다. 동시에 그것은 이른바
'접선주의tangentialism'[tangential은 '접선의', '접선을 따라 작용하는'이라는
뜻의 수학 용어로 질문에 벗어나는 대답, 핵심을 짚지 못하고 옆길로 새는
화법 등을 의미하기도 한다.]적 태도로 물러나 있으려 하는 연구자들의
비겁함을 향한 불만이다. 접선한다는 것은 연구를 통해 접촉하게 된
존재들의 삶과 시대에 자신의 작업이 너무 밀접하게 뒤섞이는 불편한
상황을 피하기 위해 힐끗 보는 데에서 그친다는 뜻이다. 정말이지
조응과 접선주의는 정확히 반대말이다. 두 태도에서 이해하는 학문의
의미도 전혀 다르다.

　　"말은 이만하면 됐다." 내 뮤즈는 선언했고, 나는 그에
공감한다. 우리는 (특히 학계에서 지내면서) 말이 넘쳐나는 상황에
고통받고 있다. 만약 훌륭한 음식처럼 맛이 풍부하고 질감이 다양하며
사유를 이끄는 뒷맛을 남기는 말들이 많다면 그렇게 나쁘지 않을
것이다. 신중하게 선택되고 잘 준비된 말은 심사숙고하는 데 도움이
된다. 말은 정신을 깨우고, 깨어 있는 정신에서 다시 깨우는 말이
나온다. 그러나 오늘날 이러한 말의 기술은 대부분 '시'라는 제한된

영역에 분리되어 있는데, 이는 뭔가 문제가 있다는 신호다. 우리의 글쓰기가 영혼을 잃지 않았다면, 과연 별도의 시가 필요할까? 우리는 잃어버린 것을 찾기 위해 시의 영역으로 간다. 나의 뮤즈는 학계의 형식적이고 겉만 번지르르한 논문의 폭격 속에서 난해한 어휘, 위인의 호명, 끝없이 늘어나는 인용 목록에 짓눌려 지칠 대로 지쳤다. 나 또한 그렇다. 그러나 그렇다고 아예 말을 포기하고 싶지는 않다. 말은 우리가 지닌 가장 귀중한 것이며, 반짝이는 보석이 담긴 함처럼 다뤄야 한다고 생각한다. 그러한 보석을 지닌다는 것은 손안에 세계를 품은 것과 같다. 우리는 옛날에 편지를 쓰는 이들이 그랬던 것처럼 분명 말로 조응할 수 있지만, 이는 우리가 말을 빛나게 할 때에만 가능하다.

　　　그렇다면 이제 우리의 과제는 다른 글쓰기 방법을 찾는 것이다. 우리는 실험해야 한다. 이것저것 시도하고 어떤 일이 일어나는지를 봐야 한다. 하지만 지금까지 우리가 한 실험들은 인쇄된 말의 관습에 의해 제약받았다. 이러한 관습에서 글쓰기는 말을 새기는 것이 아닌 구성하는 행위다. 연구자들이 보통 하듯 컴퓨터와 프린터에 연결된 키보드로 글을 쓰면, 말의 표현 가능성은 화면과 종이 위 기호의 연쇄 속에 갇힌다. 물론 글꼴을 변경하고 여러 강조 기능을 사용할 수는 있다. 하지만 이는 간단히 손으로 쓴 글씨의 선에서 나타나는 잇따라 조절된 느낌과 형태에 비교하면 아무것도 아니다. 그 선에는 쓰는 손의 뉘앙스가 모두 담겨 있다. 우리의 말이 진정 보석처럼 빛나려면 말이 손의 일로 돌아가야 하지 않을까?

작업 방식을 성찰하면서 스타일과 구성의 문제만을 다룰 수는 없다. 우리가 사용하는 기구와 그 편성까지 생각해야 한다. 키보드로 쓰는 것은 펜, 연필, 붓으로 쓰는 것과 비교해 어떻게 다를까? 직접 써보자. 그러면 아마도 우리는 작가가 말로 하는 작업이 다시 한번 데생 화가나 퍼포먼스 예술가, 심지어 음악가의 작업에 가까워질 수 있음을 알게 될 것이다. 우리는 공연에 관한 글을 써 내려가기를 멈추고 스스로 공연자가 될 수도 있다. 조응의 기예를 발휘하려면 한 걸음 더 나아가야 한다. 연구자들이 체화된 암묵지[암묵지tacit knowledge는 언어 등의 형식을 갖추어 표현될 수 없는, 경험에 의해 몸에 쌓인 지식을 뜻하며 언어화될 수 있는 명시지explicit knowledge와 구분되어 쓰인다.]를 매력적으로 여기는 것은 (그런 앎으로부터 우리를 단절시키는) 키보드에 중독되었기 때문일 수 있다. 나의 뮤즈와 마찬가지로 우리는 세계에 합류하는 유일한 방법, 즉 세계가 펼쳐지는 과정에 자신의 전 존재로 참여하는 유일한 방법이 재현하는 말의 영역에서 벗어나는 것이라고 생각한다. 우리에게 말은 항상 외부에 있는 것처럼 보인다. 말은 명확하게 하려 하고, 구체화하고, 설명한다. 사물을 고정하고, 정의하고, 꼼짝 못 하게 하는 역할을 한다.

하지만 우리가 실제로 말할 때는 이런 허수아비 같은 '말'의 이면에서 무언의, 암묵적인tacit 것들이 살아 움직인다. 우리는 말에 움직임과 감정을 불어넣고 목소리와 몸짓으로 속셈을 드러낸다. 그렇다면 이 목소리와 몸짓은 왜 말이 아닌가? 이는 우리가 발성과

손동작, 표현과 정동 등의 모든 흔적을 지워버린 개념으로서의
'말'에서 출발하기 때문이다. 이것이 제도권 학자에게 익숙한 유형의
말이다. 이러한 말을 씀으로써 우리는 정치가, 관료, 변호사, 의사,
경영자 등 대학에서의 학문적 훈련이 필수적인 것으로 간주되는
전문직 종사자들과 한 리그에 속하게 된다. 그러나 이는 시인, 가수,
배우, 서예가, 장인이 쓰는 말이 아니다. 그들에게 말은 단순히 글씨를
쓰고, 서명하고, 노래 부르고, 이야기하는 수준으로만이 아니라
소리 높여 낭독하는 등 숙련되고 감각적인 신체적 행위 속에서 종종
시끄럽고 부산하게 수행된다. 이를 암묵적 영역이라고 한다면,
여기에서 '무언無言'은 말이 제거된 침묵의 상태가 아니다. 그것은
소란한 언어다. 침묵의 지배를 받는 것은 암묵적 영역이 아니라 오히려
(학계에서 통용되는 말 같은) 명시적 영역이다. 책장에 인쇄된 말이야말로
목소리를 잃은 채, 홀로 떠도는 중이다. 암묵적 영역에서 말은
목소리로만 전해지지 않는다. 목소리 아닌 것들은 목소리의 내용으로
포섭되지 않음으로써 뜻을 더 분명히 드러낸다.

 그렇다면 아마도 우리에게는 언어에 대한 새로운 이해, 즉
'언어하기languaging'로 수행되며 삶 속으로 돌아오는 언어에 대한
개념이 필요할 것이다. 의미론적 범주라는 틀에 갇히지 않고 말하는
이의 이야기를 통해 끝없이 생성되는 살아 있는 언어 속에서 말은
그것이 조응하는 실제만큼이나 생명력 있고 유동적이다. 기술자나
예술가가 작업을 만족스럽게 끝마친 기쁨을 다른 사람들과 나누고자

지르는 환호성이나, 반대로 실수하거나 사고가 났을 때 외치는 비명도
말이 될 수 있다. 또한 우리가 서술하고 스토리텔링하는 과정에서,
말은 맥락 없이 부서질 수도 있다. 명제 형식으로 결합되지 않거나
분명히 표현되지 못할 수도 있다. 그러나 그렇다고 해서 그 말이 덜
언어적일까? 삶이 학계에 매인 사람만이 오만하게도 자신의 한정된
상상의 지평 속에서 무엇이 '명확한' 말하기나 글쓰기인지를 구분하고
판단하려 든다. 이는 구문론적 구조로 조립되지 않은 발화나
새김inscription을 준언어적이거나 비언어적인 것으로 격하하는
방식이다. 정말이지 이런 언어화가 발성하는 몸짓의 흐름으로부터
말을 끌어내 분리시키고, 참조 좌표를 고정함으로써 말을 침묵시켰다.
　　그러니 말로 세계를 만나는 것을 두려워하지 말자. 생명체마다
각자의 방식이 있는 와중에, 언어를 통한 교감이야말로 언제나 인간의
방식이자 권리였다. 우리의 말을 대립하는 말이 아닌 환영하는 말이
되게 하자. 심문하거나 취조하는 말이 아닌 질문하는 말, 재현하는
말이 아닌 응답하는 말, 예측하는 말이 아닌 기대하는 말이 되게 하자.
그렇다고 모두가 시인이나 소설가가 되어야 한다는 것은 아니다.
세계와 맺는 관계의 측면에서, 자신이 설파한 것을 실천하는 데에
명백히 실패했을뿐더러 사고의 일관성이나 표현의 선명함이라는
장점도 갖추지 못한 철학자들을 본받아야 한다는 것은 더더욱
아니다. 오히려 장인이 물질을 다루듯 우리 자신의 말을 다루어야
한다는 뜻이다. 노동의 흔적을 새김으로써 만들어진 과정을 드러내고,

그런 새김 자체가 말의 아름다움이 될 수 있도록.

1. *Non–Representational Methodologies: Re–Envisioning Research,* edited by Philip Vannini, Abingdon: Routledge, 2015.

손 글씨를 옹호하며

이 글에서 나는 다시 한번 손 글씨를 되살릴 것을 제안한다.
더럼대학교 인류학과에서 진행한 온라인 강의 프로그램 〈경계를
넘는 글쓰기Writing Across Boundaries〉[1]를 위해 쓴 글이다. 인문학
및 사회과학 분야에서 학술적 글쓰기를 하는 여러 저자가 초청되어
이야기를 나눴는데 나도 그중 한 명이었다.

✕

평소에 나는 만년필로 글을 쓴다. 과거에도 꼭 필요한 경우가 아니면
타자기를 사용하지 않았으며, 워드프로세서의 유혹에 가장 늦게
굴복한 사람 중 한 명이라고 자부한다. 글쓰기를 단어 처리 과정과
연결한다는 발상이 소름 끼쳤다. [워드프로세서word processor라는
소프트웨어 이름을 직역하면 '단어 처리기'다.] 하지만 요즘은 이따금

펜을 사용하고, 노트북 자판을 두드리는 일이 점점 많아진다.
이러한 변화가 걱정스럽기도 하고 좌절스럽기도 하다. 내가 그렇게
된 이유는 대부분의 대학 내 연구자와 마찬가지로, 단순히 시간에
쫓기기 때문이다. 컴퓨터는 지름길이 담긴 상자일 뿐 그 이상도 이하도
아니다. 물론 좀 편리하기는 하다. 예를 들어 한 단락의 문장들을 말이
되게끔 배열하려고 할 경우, 결국 해결책이 나올 때까지 다양한 조합을
시도해 보는 데 용이하다. 컴퓨터가 제공하는 또 다른 지름길은 기술
자체에서 발생하는 오류를 바로잡는 데에나 도움이 되는 것 같다.
나는 손으로 글을 쓸 때는 철자를 잘 틀리지 않지만, 키보드로 쓸 때는
자주 틀린다. 이는 서툴고 적응을 못 한 내 손가락이 계속 자판을 잘못
누르는 탓이기도 하지만 그보다 더 중요한 이유는 내 손이 단어들을
별개 글자들의 나열이 아닌 연속해 흘러가는 몸짓으로 인식하기
때문이다.

　　　필기한 선은 주의를 기울이고 감정을 담아 정성껏 쓰는 바로
그 몸짓에서 나와 종이 위에 펼쳐진다. 나에게는 손 글씨 쓰기가 첼로
연습 과정과 유사하다. 내가 첼로를 연주할 때 첼로 소리는 활과 현의
접촉으로부터 쏟아져 나온다. 마찬가지로 손 글씨도 펜과 종이가
맞닿으며 움직이는 지점에서 흘러나온다. 키보드는 이러한 연결을
끊어버린다. 손가락으로 자판을 두드리는 행위는 모니터 화면이나
출력된 종이에 나타나는 기호들과 아무런 관련이 없다. 이 기호들은
움직임이나 느낌의 흔적을 담고 있지 않다. 차갑고 무표정하다. 나는

컴퓨터 자판을 두드릴 때 하나도 즐겁지 않으며 영혼이 파괴되는 것 같다. 이는 글쓰기의 핵심이 망가진 일이다.

대부분의 다른 교육기관과 마찬가지로 내가 있는 대학에서도 학생들에게 표준화된 워드프로세서 형식으로 글을 작성하도록 한다는 사실이 나는 안타깝다. 이런 규정을 적용하는 이유 중 하나는 표절 방지 소프트웨어로 학생들 글의 독창성을 검증할 수 있기 때문이라고 들었다. 애초에 학생들이 접하는 학술적 글쓰기가 이미 있는 자료들을 재배열·재조합하는 데에서 참신함을 창출하는 '게임' 같은 것이다. 워드프로세서는 분명히 이 게임을 플레이하기 위한 장치로 설계됐다. 많은 대학 내 연구자가 이 관습을 배워 익힌 후 기꺼이 게임에 가담한다. 그러나 이 게임은 작가의 기술을 조잡하게 본뜬 모조품에 지나지 않는다. 나는 대학 규정과 달리 학생들에게 손으로 글을 쓰고 드로잉하도록 권장하고 그 경험을, 컴퓨터를 사용할 때와 비교해 보도록 한다. 반응은 분명했다. 학생들은 손으로 글씨를 쓰고 드로잉하는 행위가 오랫동안 억눌려 있던 감수성을 일깨우고 몰입감을 높여 심오한 통찰로 이끌었다고 말했다.

교육기관들은 심오함보다는 참신함을, 과정보다는 결과를 기대하는 문화와 한통속이 되어서 우선순위를 뒤집었다. 무언가를 모방하는 것이 본질적으로 잘못된 일은 아니다. 음악가와 서예가들이 이미 항상 알고 있듯이, 곡과 글씨를 연습하는 과정에서 모방은 느리지만 확실하게 깊은 이해로 나아가는 명상의 한 형태다. 모방을

수행하는 데에는 그 사람의 전 존재가 연루된다. 글씨를 쓰거나 악기를 연주하는 손, 그 의미를 숙고하는 정신, 그리고 모방한 작품을 깊이 새기는 기억 등. 따라서 문제는 모방하는 행위 자체가 아니라 컴퓨터에서는 버튼을 누르기만 하면 글을 베끼고 고쳐 쓰는 수고로운 작업이 간단히 처리된다는 데 있다. 모방하기는 곧 사유하기이기 때문에 모방의 여정을 지름길로 가는 것은 사유 과정을 건너뛰는 것이다. 사유는 본질적으로 복잡하게 뒤얽힌 길을 이리저리 떠도는 일이다. 출발지에서 미리 정해진 목적지까지 일직선으로 가는 사냥꾼은 결코 사냥감을 잡을 수 없다. 사냥을 하려면 사냥감이 남긴 단서에 민감해야 하고, 그 흔적이 어디로 이어지든 따라갈 준비가 되어 있어야 한다. 깊이 사유하는 작가는 훌륭한 사냥꾼이다.

사유는 (컴퓨터 화면을 응시하는 중에는 말할 것도 없고) 펜을 쥐고 있을 때에만 국한되어 일어나지 않는다. 사유 과정은 끊임없이 진행되고 있으며 밤이든 낮이든 예기치 못한 어떤 순간에 당신이 말하고자 했던 바의 핵심이 구체적으로 떠오를 수 있다. 당신은 언제든 그 계시를 기록할 준비를 하고 있어야 한다. 그렇지 않으면 막 잠에서 깬 순간 사라지는 꿈처럼 빠르게 지나가버린다. 많은 작가가 그 순간을 대비해서 항상 양장 노트를 휴대하고 다닌다. 나도 그렇다.

나는 아침 식사용 시리얼을 권장하는 이야기로 이 글을 끝맺고 싶다. 빈 시리얼 상자를 오려 만든 종이 카드는 즉석에서 생각을 정리하는 데 안성맞춤이다. 이 카드는 문진이 필요 없을 만큼 적당히

빳빳하고, 글 쓸 공간을 넉넉히 확보할 수 있을 만큼 충분히 크다. 가끔은 아침 일찍 깼는데 전날 온종일 씨름한 문제의 문단이 머릿속에 완벽하게 정리된 채 떠오를 때가 있다. 그러면 나는 침대에서 일어나 앉아 재빨리 그 내용을 시리얼 상자 카드에 적는다. 그 잠깐 사이에 나는 수백 단어를 쓸 수 있고, 글을 안전하게 저장한 후 다음 단계로 넘어갈 수 있다. 내가 가장 자랑스러워하는 많은 구절이 이렇게 탄생했다. 시리얼 상자만큼 이 작업에서 잘 작동하는 도구를 본 적이 없다. 컴퓨터 저리 가라다. 시도해 보면 당신도 알게 될 것이다!

1. *Writing Across Boundaries,*
 Department of Anthropology, Durham
 University. https://www.dur.ac.uk/
 writingacrossboundaries/.

디아볼리즘과 로고필리아

이 글은 원래 역사지리학자 케네스 올위그Kenneth R. Olwig의
에세이집 서문으로 쓴 것이다.[1] 지난 수십 년간 올위그는
경관landscape이라는 개념을 통해 인문학적으로 지리를 이해하는
관점을 주창해 왔다. 〔인문지리학은 '경관' 개념을 통해 지리학의 연구
범위를 자연현상으로서의 지형 너머로 확장해 왔다. 이는 특정 지역의 외관 및
사물 간 관계를 형성해 온 인간 활동, 정치·사회·문화적 역학 등을 이해하려는
인식틀이다.〕 경관은 인간 삶의 환경이 근대 초기에 '무대'나 '풍경'
등으로 극화되기 훨씬 전부터 농경 풍습에 의해 형성되어 왔음을
일깨운다. 올위그의 연구에는 항상 경관에 관련된 말과 그 어원에
대한 깊은 관심 또한 담겨 있다. 그에게 토지를 이용해 온 역사와 말을
사용해 온 역사는 불가분의 관계다. 우리가 깃들여 있는 경관을 잘
돌보기 위해서는 우리가 쓰는 말도 소중히 다루어야 한다.

×

이른 아침에 농사에 관한 라디오 프로그램을 들었다. 씨감자 재배와 수확이 오늘의 주제였다. 씨감자 농장을 운영하는 한 농부가 우리 식탁에 오르는 모든 감자는 본질적으로 원종의 복제품이며, 원종의 순도를 유지하는 것이 중요하다는 내용을 설명하고 있었다. 농부가 말했다. "우리는 'UDV(유디브이)'가 나타나는지를 주의 깊게 봐야 해요." "UDV요?" 진행자가 물었다. 그러자 "네, 바람직하지 않은 변종undesirable variants 말이에요."라는 대답이 돌아왔다. 농부의 대답이 정말 '사악하다diabolical'는 생각이 퍼뜩 들었다. 이 단어는 케네스 올위그의 에세이집에서 중요한 위상을 차지한다. 겉으로는 경관 개념의 길고 험난한 역사를 다루는 듯 보이는 이 책이 결국 이야기하고자 하는 것은 인류의 (더 나아가 인간성, 언어, 문자와 배움의) 운명이다. 기술과학으로 모든 것을 통제한다는 유토피아적 상상이 점점 더 많은 삶을 뒤바꾸고, 세계는 말에 대한 경멸과 그에 따른 비인간화라는 사악한 소용돌이에 휘말려 있다. 한때는 누구에게나 열려 있었지만 이제는 적합한 품종들만의 보호 구역이 되어버린 이 멋진 신세계에서, 차이 속에 어울려 살았던 사람들도 농부가 폐기하는 감자처럼 UDV로 분류되어 쫓겨난다. 살던 곳에서 밀려난 이들은 이주민, 난민, 무국적자로 낙인찍힌 채 전 세계 어디에서도 환영받지 못하고 떠돈다.

말은 인간적인 것이다. 말은 우리가 이야기의 주제로 삼는
사람, 장소, 사건 등을 세계에 존재하게 하면서 우리 자신의 존재를
드러내는 방법이다. 우리는 말을 통해 이러한 주제를 떠올리고
자세히 생각하며, 자신처럼 말을 쓰는 타자와 관계 맺는다. 말은
우호적이거나 적대적인 관계, 공통점에 기반하거나 차이점을
발견하는 관계, 동의하거나 반대하는 모든 관계의 매개다. 하지만
UDV는 말이 아니라 두문자어[각 어절의 첫머리에 오는 글자를 뽑아
만든 말]다. 말이 세계에 합류하는 방식이라면 두문자어는 반대로
우리를 단절시킨다. 우리는 두문자어로 우려되는 문제를 가리키는
동시에 외면할 수 있다. 지시 대상의 원래 명칭을 말할 때 발생할 수
있는 연루의 가능성을 애초에 차단하는 것이다. 표준적이지 않은
감자를 UDV로 지칭함으로써 농부는 자신의 욕망을 드러내지도
변이를 알아차리는 숙련된 주의력을 내세우지도 않은 채 한발 물러설
수 있다. 거리를 두고 중립적으로 문제를 바라보는 척할 수 있다.
두문자어는 지시 대상의 실재를 부인하고, 관심 밖으로 밀어내며,
그에 얽힌 정동을 지운다. 그러면서 그 말은 인간적 기술과 주의력이
아닌, 객관적으로 보이는 합리적 관리 원칙에 기반한 권위를 띤다.
따라서 이 두문자어는 '관리oversight'라는 영단어에 담긴 두 가지
의미인 '감시·통제' 및 '간과·부주의'를 동시에 실행하는 역설적인 관리
기구라고 할 수 있다. 지시 대상을 못 보면서도overlook 살펴보고look
over, 감시하고 통제하면서도 주의를 기울이지 않는다. 두문자어

사용에 따른 언어의 식민지화가 (기업과 국가 권력을 뒷받침하는 동시에 그에 힘입은) 과학기술의 발전에 비례해 심화되고 있다는 사실은 전혀 놀랍지 않다.

이러한 현상이 가장 명백하게 드러나는 영역은 군사 작전 분야다. 지금까지 영국 국방부가 발표한 두문자어는 약 2만 개에 달하는데 그중에는 잘 알려진 IED(improvised explosive device, 급조 폭발물), WMD(weapon of mass destruction, 대량 살상 무기), SAM(surface-to-air missile, 지대공 미사일)뿐만 아니라 훨씬 더 불길하게 느껴지는 HK(hard kill, 물리적으로 대상을 파괴하는 공격 방식)와 SK(soft kill, 전파 신호·컴퓨터 바이러스 등으로 대상을 무력화하는 공격 방식) 등도 있다. NKZ(nuclear killing zone, 핵 살상 지대) 같은 일부 용어는 정말이지 말로 표현할 수 없는 것을 간단한 사안처럼 포장한다.[2] 여기서 두문자어가 언어에 가하는 폭력은 군사화가 땅에 가하는 폭력과 유사하다. 대포라는 병기를 구실로 영국 제도에 지도 제작과 측량 분야를 들여온 것은 전쟁 중의 포병대였다. 두문자어가 말을 식별 표지로 축소한다면 지도는 장소를 공간의 위치로 축소한다. 또한 두문자어가 군 지휘관이 말로 표현할 수 없는 것을 발할 수 있게 해준 것처럼, 지도는 군 지휘관이 인명 피해는 안중에도 없이 상상하기 힘든 규모의 파괴를 계획할 수 있도록 해준다. 둘 다 같은 이유로 사악하다. 올위그의 설명에 따르면 고대 그리스어에서 접두사 '디아dia-'는 '교차'를, '볼로스bolos'는 '던지다'를 뜻한다. 디아볼리즘diabolism,

즉 악마성은 경계를 넘어 던지는 데에서 비롯되었다. 한때 서로 나뉘어 있던 지도와 영토, 언어와 세계가 경계를 넘어 융합됨으로써 지역은 지도가, 지도는 지역이 되었다. 군대는 실재하는 경관을 체스판처럼 다루고 거주자들을 SAM이 겨냥한 위치나 지도상 NKZ로 표시된 공간에 놓인 불운한 체스 말 취급할 수 있게 되었다.

경관과 언어의 운명은 불가분의 관계에 있고 오늘날에는 둘 다 똑같이 공격받고 있다. 기술과학에서 말은 방해물이다. 말은 걸리적거리고 우리의 지각을 흐린다. 사물의 객관적 진실을 가리고, 현실을 왜곡하고, 사실을 은폐한다는 비난도 자주 받는다. 또한 자원을 추출하고, 글로벌 시장을 만들고, 국제 개발을 하는 데 장소를 향한 거주자들의 애착은 걸림돌에 지나지 않는다. 그런 의미에서 현대 세계는 말을 혐오할 뿐 아니라 장소를 혐오한다고 할 수 있다. 이런 시류와는 반대로 올위그의 에세이는 말과 장소 모두를 기리기 위해 쓰였다. 올위그는 언어애호가를 자처한다. 항상 사전을 들고 다니며 어떤 상황에서도 찾아본다. 그것은 그에게 현실 도피가 아니라 현실 속으로 직접 뛰어드는 행위다. 풍요로움과 다양성, 시간의 깊이를 지닌 생활세계의 진화를 밝히는 일이다. 그리고 이러한 언어에 대한 애착, 로고필리아 logophilia 는 올위그의 옛 은사이자 위대한 인문지리학자인 이-푸 투안이 이야기한 토포필리아 topophilia, 사람과 장소 사이의 정서적 유대감으로 이어진다.[3] 말이 장소를 나타내거나 장소를 대신할 수 있기 때문이 아니다. 말이 발화되고

쓰이는 수행을 통해 장소를 만들기 때문이다. 법과 제도, 관습, 스토리텔링, 이웃과의 일상 대화, 그리고 공동체가 모여서 공동의 사안을 숙고하는 과정이 장소를 만든다. 이러한 장소 만들기, 회합의 장소가 되는 사물 만들기가 바로 경관 만들기다. 땅은 인간이 유대하는 과정에서 계속해서 형성되어 간다.

　　이러한 관점으로 보면 언어와 경관이 상징적으로 다가온다고 주장하면서 올위그는 다시 한번 어원을 찾는 여정으로 우리를 안내한다. '상징적symbolic'은 그리스어로 '함께'를 뜻하는 접두사 '심sym-'과 '던지다'를 뜻하는 '볼로스bolos'가 합쳐진 단어다. 본래의 '함께 던지다'에서 더 나아가 생활세계에서 더불어 나누는 대화나 우정을 나타내게 된 이 말의 뜻은 '디아볼릭diabolic'과는 정반대다. '경계 넘어 던지는' 사악한 세계관이 영토라는 기반으로부터 지도적으로 재현된 전략적 공간을 분리하고, 사이를 가로지르고, 하나로 융합해 버린 바로 그곳에서 '함께 던지는' 상징적 세계관은 공존하는 삶들의 이야기를, 상호 반응하며 동시에 발생해 온 맥락 속에 한데 엮고 지속시킨다. 올위그의 책에서 얻을 수 있는 교훈은 UDV가 제거된 이 세계에서 완전한 기술과학적 통제라는 악마적인 시나리오를 피하려면 객관적 사실이 아니라 실재하는 사물들에 주목해야 한다는 것이다. 이러한 것들이야말로 인류가 번영해 온 땅을 오랫동안 이룬 이야기와 지혜, 욕망과 변화의 집합체다. 우리는 이들에 관심을 기울여야 하고 그렇게 하기 위해 우선 현대의 정신을

갉아먹고 언어를 감염시켜 [삶의 풍성함과 시간이 축적된] 관용구를
기계적 자판 입력과 빈약한 두문자어로 축소한 말에 대한 혐오,
로고포비아를 극복해야 한다. 우리는 말과 다시 사랑에 빠져야 한다.
그리고 사랑하면 알고자 하듯, 언어애호가를 넘어 언어학자가 되어야
한다. 기술과학의 기세에 밀려 학문의 변방에서 골동품 수집가들의
케케묵은 취미로 전락한 문헌학이 다시 한번 무대의 중심으로
돌아와야 한다. 그곳에 학문과 인류의 미래가 있다.

1. Kenneth R. Olwig, *The Meanings of Landscape: Essays on Place, Space, Environment and Justice,* Abingdon: Routledge, 2019.

2. 2014년에 발표된 '국방부 두문자어 및 약어Ministry of Defence acronyms and abbreviations' 목록을 참고했다. https://www.gov.uk/government/publications/ministry-of-defence-acronyms-and-abbreviations. 엄밀히 말하면, 두문자어는 그 자체가 하나의 단어로 발음된다는 점에서 각각의 음절을 하나씩 발음하는 약어와 구분된다. 하지만 여기서는 발음 방식과 상관없이 첫 글자로 구성된 모든 약어를 포괄해 지칭했다.

3. Yi-Fu Tuan, *Topophilia: A Study of Environmental Perceptions, Attitudes, and Values,* Englewood Cliffs, NJ: Prentice-Hall, 1974. 이-푸 투안, 《토포필리아》, 이옥진 옮김, (서울: 에코리브르, 2011).

차가운 푸른 철

사람마다 목소리가 다 다르듯이 펜을 쥐는 방식과 펜으로 쓰는 방식도 모두 다르다. 손 글씨는 우리 자신이 누구인지와 밀접하게 연관되어 있다. 하지만 디지털 시대에 손 글씨는 갈수록 더 경시된다. 언어의 유통 속도가 급격히 빨라지면서 압박에 시달리게 된 작가들은 말 하나하나에 열정을 쏟아붓기보다는 재빨리 써 내려가기 바쁘다. 말은 작가들의 삶과 감정으로부터 점점 더 멀어지고 있다. 우리는 어떻게 하면 손으로 써서 빚은 말의 형상을, 선율을 품은 글의 아름다움을 회복할 수 있을까? 어떻게 하면 그 덧없는 행위를 우리가 감탄하고 기릴 수 있는, 지속되는 무언가로 바꿀 수 있을까? 어떻게 하면 말을 주고받는 행위가 다시 한번 그 말을 쓴 손과 마음들 사이의 만남이 될 수 있을까? 이러한 질문이 스코틀랜드 예술가 쇼나 맥멀런Shauna McMullan의 작업 중심에 있다. 〈말에 관한 어떤 것Something About a Word〉이라는 제목의 설치 작품에서 맥멀런은 글래스고 동쪽에 위치한

브리지튼 주민 백 명에게 푸른색 하면 떠오르는 생각을 손 글씨로
표현해 달라고 부탁했다. 그리고 나에게는 작품을 소개하는 소책자에
실을 글을 요청했다.[1] 작품에 대해 글을 쓰면서 나는 몸짓의 흔적으로
시작된 말이 오브제〔상징적 기능의 물체〕로 굳어질 때 어떤 일이
일어나는지를 다시 한번 생각하게 됐다.

<p align="center">✕</p>

한동안 필통에 특이한 물건을 넣고 다녔다. 여기, 펜과 연필, 자,
지우개, 연필깎이, 클립 사이에 그 물건이 뒤섞여 있다.(그림 32) 나는
사람들에게 그것을 보여주면서 무엇인지 맞혀보라고 했지만 아무도
알아보지 못했다. 사실 이 물건은 '말'이다. 말은 보통 필통에 갖고
다니는 물건은 아니다. 필통은 말을 만드는 데 필요한 도구를 담는
용도이지 말 자체를 담는 용도는 아니다. 물론 우리는 말을 가지고
다니기는 하는데 그때 말은 우리 머릿속에, 기억 속에, 종이 위에,
수첩 안에 있다. 만약 밖으로 꺼내기보다 속으로 붙잡아 두어야 하는
말이 있다면, 입술 사이로 흩어지지 않게 머릿속에든 사물의 표면에는
어딘가 흔적을 남겨두거나, 새겨놓거나, 수라도 놓아 간직해야 할
것이다. 하지만 내 (물건이 된) 말은 기억 속에 조각되어 있지 않고, 옷에
붙어 있거나 주머니 속 쪽지에 적혀 있지 않은데도, 내가 어디를 가든
나와 함께했다. 어떻게 이런 일이 가능했을까? 그리고 왜 아무도 그

그림 32. 필통 속 물건들. 저자 촬영.

말이 무엇인지 알아보지 못했을까?

 앞의 '어떻게'와 '왜'에 대한 답은 다음과 같다. 처음에 이
말은 종이에 필기체로 다소 급하게 쓰였다. 특징이 있다면 로만
캐피털Roman Capitals[기원전부터 로마에서 사용된 고전적인 영어 대문자
형태] 글꼴을 기반으로 획과 획을 다 이어 쓴 글씨라는 점이다. 펜을
떼지 않고 한달음에 단어 전체를 다 썼다. 로만 캐피털은 단단한 돌에

새기던 글꼴이므로 각각의 글자가 홀로 존재하면서 나란히 나열되는 데 적합하게 디자인되었다. 그런데 이를 다 이어 쓰기 위해서는 본래의 형태를 어느 정도 구부리거나 늘여야 했다. 그렇게 손으로 쓴 말을 스캔한 후 데이터를 기계에 입력했다. 6밀리미터 두께의 철재를 정밀하게 절단할 수 있는 기계다. 그 결과 일정한 폭과 두께를 지닌 철재에 원본 글자의 굴곡과 돌출 등이 반영된 단단하고 무거운 입체 물체가 나왔다. 잉크로 쓴 선이 철제 띠가 되었다. 집어 올리거나 내려놓을 수도 있고, 손가락 사이에 쥘 수도, 글자의 외곽선을 만져볼 수도, 전면과 후면 등 모든 각도에서 살펴볼 수도, 심지어 한쪽 끝을 잡고 이리저리 흔들 수도 있는 말이다! 종이에 적힌 글자로는 할 수 없는 일들이다.

하지만 이러한 자유로움에는 대가가 따르는 것 같다. 내가 방금 말한 내용을 미리 알지 못하면 당신은 그 물건을 읽기는커녕 단어로 인식할 수조차 없을 것이다. 그저 미스터리한 오브제, 수수께끼일 것이다. 이 물건이 알아보기 힘든 것은 삼차원으로 만들어졌기 때문만은 아니다. 우리는 도시에 거주하며 상점의 전면이나 간판에서 익숙하게 입체 글자를 접한다. 규모가 웅장하거나 심지어 조명까지 갖춘 것들도 많다. 우리가 이런 글자와 단어를 알아보는 데에는 별문제가 없다. 도시의 글자들은 대부분 수동적이고 움직이지 않으며, 형성 과정의 흔적이 조금도 남아 있지 않다. 또한 대부분 대문자다. 대다수는 유아기부터 대문자를 접한다. 아이들은

글을 읽기도 전에 목재나 플라스틱 재질의 대문자 모형을 가지고
논다. 그리고 글자를 형성되는 움직임이 아닌 완성된 형태로 익힌다.
이러한 조기 교육은 글자와 단어를, 움직임과 몸짓의 구성이 아닌
블록체 대문자의 조립 결과로 인식하게 한다.

　　블록체 대문자가 지닌 권력과 권위의 원천은 수동성과 부동의
상태, 즉 기념비성에 있다. 대문자는 국가가 시민 위에 군림하듯이
우리를 지배하고 목소리, 감정, 정동의 흔적을 억압하거나 없애기
위해 존재한다. 이는 문자의 발명이 실제로는 인간의 노예화를
촉진했다는 클로드 레비스트로스의 냉소적인 결론을 떠올리게 한다.[2]
[레비스트로스는 《슬픈 열대》에서 문자의 출현이 도시와 제국 형성으로
이어지고 개개인들을 하나의 정치 체계와 계급 구조에 속하게 함으로써 '인간에
대한 약탈과 지배 체계 확립'의 결과를 낳았다고 일갈했다.] 그러나 내가
지닌 이 입체 물체로서의 말을 쓴 사람은 대문자를 필기체로 쓰는
수행을 통해 대문자의 권위를 교묘하게 전복했다. 그렇게 함으로써
대문자라는 기념비는 일상에서 편히 쓰이게 됐고, 그 위세가 허울에
지나지 않음이 낱낱이 드러났다. 뻣뻣했던 글자는 구부러지고
늘어나면서 움직임의 일부로 변했다. 손으로 쓸 때 우리는 글자와
단어를 형태가 아닌 움직임, 몸짓으로 기억한다. 또한 우리의 감정,
기분, 동기에서 촉발되면서 그것들을 수행하는 몸짓이 어떤 단절이나
방해 없이 곧바로 종이 위 선으로 옮겨진다. 이러한 측면에서 손
글씨를 쓰는 작가의 펜은 현악기 연주자의 활과 같다. 연주자의

선과 마찬가지로 작가의 선도 역동적이며, 리듬과 멜로디를 지닌다. 그렇게 움직임에 의해 남겨진 선을 읽어내는 일 역시 그 움직임을 따라 움직이는 행동이다.

그런데 이때의 읽기는 이미 지나간 손의 흔적을 되쫓는 것이다. 자취를 알아볼 수는 있지만, 그것을 만들어낸 충동은 사라진 상태다. 우리는 항상 조금 늦게 도착한다. 그러나 (내가 지닌 말 물체의 경우) 글씨를 철재에 삽입했더니 마치 호박에 갇힌 곤충처럼, 형성된 바로 그 순간의 상태로 보존된 것 같다. 말이 지닌 힘, 쓴 사람의 손의 에너지, 글씨를 쓰도록 이끈 감정 등이 흔적만 남긴 채 지나간 것이 아니라 금속 안에 언제든 터져나올 것처럼 응축되어 있다. 문제가 하나 있긴 하다. 간판이나 기념비에 있는 블록체 대문자를 볼 때처럼, 그저 바라보는 행위만으로는 그 말이 힘을 발휘하게 할 수 없다. 그것이 내가 이 물건을 봐달라고 한 사람들이 아무 말도 발견하지 못한 이유다. 아무리 뚫어지게 쳐다봐도 무엇인지 알 수 없다. 하지만 내가 만약 당신에게 그것을 그려보라고 한다면, 종이에 연필로 또는 머릿속으로 철제 띠의 굴곡과 돌출을 따라가 보라고 한다면, 바다에서 잠수함이 떠오르는 것처럼 그 말이 당신의 손 아래나 눈앞에 삽자기 다시 나타날 것이다. 이 말은 정말이지 알라딘의 램프다. 보기에는 그저 기이하게 생기고 꼼짝도 하지 않는 금속 덩어리지만 알라딘이 램프를 문지르듯 눈과 손가락으로 어루만지면 무한한 가능성의 세계가 펼쳐진다. 그곳에는 광활한 바다와 텅 빈 하늘, 따스함과

차가움이 공존하고 있다. 말의 지니를 불러내서 그 공기를 다시
자아내는 데 필요한 것은 단지 부드러운 접촉뿐이다. 손이나 눈으로
하는 약간의 몸짓이면 충분하다.

　　　이제 나는 이 말의 정체를 밝힐 수 있다. 그것은
'차가운cold'이며 다음 글귀에서 따왔다. '피카소의 시대, 뮤지컬
〈나인〉, 차가운 스코틀랜드 태양, 따뜻한 프랑스 바다, 그리고 내가
가장 좋아하는 티셔츠.'(그림 33) 푸른색이라는 단어로부터 떠올린
것을 적어달라는 쇼나 맥멀런의 부탁을 받은 백 명의 브리지튼 주민
중 제리 그램스가 쓴 것이다. 맥멀런은 이렇게 모은 손 글씨 선들을
철제 띠로 만들고 청회색 광택이 나도록 칠한 다음 하나의 수직면에
평행하게 정렬해 매달았다.(그림 34) 내가 가진 말은 전체 작품 중
일부로, 작가로부터 선물받은 것이다. 여러 말들로 구성된 전체를
보면 〈말에 관한 어떤 것〉은 여러모로 다성 합창곡과 비슷하다. 각각의
선에는 고유한 목소리가 있다. 한 사람 한 사람이 선택한 단어들이
선마다 다른 멜로디와 리듬을 불어넣을 뿐 아니라 손 글씨의 특성이

그림 33.　쇼나 맥멀런, 〈말에 관한 어떤 것〉(2011) 중 제리 그램스가 푸른색을 떠올리며 쓴
　　　　　글귀. 쇼나 맥멀런 제공.

특정한 음색으로 나타난다. 그리고 이 목소리들이 화음을 이루며
함께 울린다. 작품은 악보처럼 읽힌다. 가로 방향으로는 멜로디, 리듬,
음색을 따라 읽을 수 있고 세로 방향으로는 여러 선들 간 화음을 읽을
수 있다. 물론 이 두 방향을 아울러 읽을 수도 있다. 여기서 멜로디와
화음이 맺는 관계는 선과 푸른색 간의 관계로 치환된다. 작가가
제시한 푸른색 말이다.

 예술에 관해 쓰는 서양 작가들은 색을 사유의 과정을 전달하는
요소가 아닌 단순히 매혹하는 힘을 지닌 장식이나 화장으로 간주하는

그림 34. 쇼나 맥멀런, 〈말에 관한 어떤 것〉 (2011). 쇼나 맥멀런 제공.

경향이 있다. 하지만 색에는 그 이상의 의미가 있다. 빛의 현상으로서 색은 사물에 특별한 광채를 부여한다. 이는 그 매력에 홀린 사람들의 의식을 압도하는 공기 또는 아우라다. 예를 들어 모리스 메를로퐁티는 하늘의 푸른색에 대해 이렇게 말했다. "나는 초우주적 주체로서 하늘의 푸른색을 마주하고 있지 않다. 나는 사유를 통해 하늘의 푸른색을 소유하지도 않고, 그 비밀을 드러낼 수도 있는 푸른색에 대한 발상을 그것을 향해 펼치지도 않는다. … 하늘은 한데 모여 통합되었기에 나는 하늘 그 자체다. … 나의 의식은 이 무한한 푸른색으로 가득 차 있다."[3] 간단히 말해서 우리는 빛을 보는 것이 아니라 빛 속에서 본다. 하늘이 빛이기 때문에 우리는 하늘 속에서 보고, 하늘이 푸른색이기 때문에 우리는 그 푸름 속에서 본다.

그러면 색은 단순히 사유를 장식하는 외피가 아니라 사유가 일어나는 바로 그 환경이다. 날씨라는 속성을 지닌 대기와 마찬가지로 색은 우리 안에 들어와서 우리가 말하든 쓰든, 무엇을 하든 특정한 분위기나 성향을 띠게 만든다. 우리 존재의 기질을 불어넣고 발현시키는 것이다. 우리는 들숨을 따라 색을 들이마시고 날숨을 내쉬며 말과 노래, 손 글씨를 세계의 직물-구조에 엮어낸다. 한편 청회색의 물결치는 철제 띠를 따라가며 그 속에 웅크리고 있는, 손이 지나온 길을 되짚으면 색은 램프의 지니처럼 다시 한번 풀려나온다. 선은 촉각으로 다가오고 색은 공기로 느껴진다. 〈말에 관한 어떤 것〉의 합창 속에서는 모든 것을 조화롭게 아우르는 하늘의 푸른색

아래 각각의 멜로디, 리듬, 음색을 지닌 지역 공동체의 다양한 삶과 목소리, 글씨가 하나로 모여 있다.

1. Shauna McMullan, *Something About a Word,* Glasgow: Graphical House, 2011.

2. Claude Lévi-Strauss, *Tristes tropiques,* translated by John and Doreen Weightman, London: Jonathan Cape, 1955, p. 299. 클로드 레비-스트로스, 《슬픈 열대》, 박옥줄 옮김, (파주: 한길사, 1988).

3. Maurice Merleau-Ponty, Phenomenology of Perception, translated by Colin Smith, London: Routledge & Kegan Paul, 1962, p. 214. 모리스 메를로-퐁티, 《지각의 현상학》, 류의근 옮김, (서울: 문학과지성사, 2002).

다음을

기약하며

책은 어떻게 끝나야 할까? 물리적으로, 책은 대개 책장보다 다소 두꺼운 재질의 표지로 끝난다. 그래서 책을 덮을 때와 책장을 넘길 때의 느낌이 사뭇 다르다. 책 속에서 당신은 마치 오솔길을 따라 풍경을 가로지르는 방랑자 같다. 다음 지평선까지만 내다볼 수 있다. 하지만 책장을 넘길 때마다 눈앞에 새로운 지평선이 펼쳐지고, 지평선이었던 것은 이제 발밑의 땅이 되었거나 이미 저 멀리 사라져 버렸다. 그런데 우리 방랑자에게 책장을 넘기는 것이 이런 경험이라면, 책을 덮는 것은 무엇일까? 비교할 만한 경험이 아무것도 없다. 책을 덮는 순간 당신이 탐험해 오고 영원히 이어질 것만 같았던 세계가 등을 돌리는 것처럼 보인다. 그 세계 역시 결국 경계와 한계를 지닌 하나의 대륙에 지나지 않았다는 사실을 드러내면서 말이다. 책장이 모여 있던 세계는 내용물이 담긴 상자로 바뀐다. 하지만 우리는 상자가 아니라 세계에 살고 있다. 상자는 열려 있거나 닫혀 있지만, 세계의 직물-구조는 접혔다 펼쳐졌다 하며 주름져 있다. 완전히 열려 있지도 완전히 닫혀 있지도 않다. 삶과 죽음의 관계와 마찬가지로, 어느 한 곳의 열림은 항상 다른 곳에서의 닫힘이다. 아예 폐쇄한다는 것은 불가능하다.

　　책을 다루는 행위로서의 '접고 펼치기'와 '열고 닫기' 간 차이의 역사는 책 자체만큼이나 오래됐다. 기원전 수백 년 전에 에트루리아[고대 이탈리아 중부에 있었던 도시 국가 연맹] 사람들은 오늘날 우리가 쓰는 시트나 수건 같은 접힌 리넨 천에 주문과

의식문을 적었고 당대 그리스인들은 밀랍으로 코팅한 나무 판에 논증 과정을 적었다. 로마인들은 두 전통을 모두 계승했다. 파피루스나 양피지는 그 접힌 선을 따라 한데 모아 묶었고, 단단한 목재 서판은 가장자리를 맞춰서 블록 형태로 쌓아 조립했다. 다소 수명이 짧았던 전자는 오늘날의 공책과 비슷하게 개개인이 일상에서 관찰한 바를 기록하고 습작하는 용도로 쓰였다. 뛰어난 내구성을 지닌 후자는 법과 법률을 보관하는 저장소였다. 초창기 책인 코덱스 *codex* 와 그 안에 담긴 규정들인 코디시스 *codices* 의 어원이 모두 나무 몸통을 뜻하는 라틴어 카우덱스 *caudex* 라는 사실은 전혀 놀랍지 않다. 고대부터 줄곧 나무와 책의 접점은 나무 몸통이었다.

접고 펼치게 하는 '모으기gathering'와 열고 닫게 하는 '조립하기assembly'라는 두 가지 원리를 결합해 오늘날까지 이어져 오는 책의 형태를 만드는 작업은 중세 시대 성직자와 학자, 장인의 몫이었다. 이 결합의 핵심은 (제본 전 기본 단위가 되는) 여러 페이지의 모둠을 하나의 서판으로 보고, 그것들을 단단한 목재로 만든 앞뒤 표지 사이에 쌓아 하나로 조립하는 것이었다. 여러 개의 서판을 묶어 만든 코덱스처럼 말이다. 그 때문에 책을 다룰 때 '접고 펼치기'와 '열고 닫기', 두 방식이 모두 작동한다. 책장을 넘길 때는 접고 펼치며, 읽기를 시작할 때 앞표지를 들어 올려 열었다가 읽기를 끝낼 때 뒤표지를 내려놓아 닫는다. 물론 책에서만 모으기와 조립하기의 원리가 결합되어 있는 것은 아니다. 스스로 나타나고 성장하는 사물뿐 아니라

인간의 손과 정신으로 형성된 것들로도 가득한 이 세계에서 두 원리는 사물과 그림자, 또는 지성과 (그것을 지닌) 생명체의 관계처럼 서로 분리될 수 없다.

규칙·명제·체계가 지배하는, 기하학적 규칙성과 정형화된 고체의 세계는 지성의 영역이다. 이는 오차 없이 들어맞게 설계된 부품들로 조립된 세계다. 숨을 쉬거나, 밀착하거나, 늘어나는 움직임이 일어날 틈이 거의 없어 상호 연결이 경직되어 있다. 근본적으로 생명 없는 상태inanimate다. 조립된 세계는 그 세계를 만들어낸 노동, 물 밑의 작업과 노고를 드러내 보이지 않는다. 끊임없이 흐르고 움직이는 삶과 경험들이 응축된 결과로 존재하게 되었는데도 말이다. 이 세계의 논리는 시간을 초월하고 영원하다. 그러나 정작 그 내부에서는 아무것도 붙잡혀 있지 않다. 사물을 붙잡기 위해서는 구부릴 수 있는 유연성과 반응할 수 있는 민감성이 있는 촉수를 길러야 한다. 우리 두 손의 손가락처럼 사물을 휘감고 움켜쥘 수 있는 촉수가 필요하다. 하지만 손이 모으고 묶는 것을 지성은 나누고 갈라놓는다. 근대 학문의 역사 속에서 지성의 사명은 경험적 데이터를 통제하고 개별 학문 분야의 틀에 가두는 것이었다. 이성이 왕이고 사실이 사실 자체를 위해 존재하는 학문의 땅에서 열린 결말은 없었다. 모든 것이 질서하에 있고 설명된다. 하지만 긴밀한 응집은 없다.

예를 들어 벽돌로 만든 벽을 상상해 보라. 벽은 벽돌과 벽돌

사이의 공간을 채우는 모르타르로 고정되어 있다. 벽돌들이 서로
완벽하게 들어맞는 기하학적 고체라면 그 사이에는 공간이 없어야
한다. 하지만 모르타르를 채울 공간이 없다면 벽은 아예 서 있지도
못할 것이다. 조금만 흔들려도 무너져 내릴 것이다. 키트를 조립해
만든 축소 모형도 마찬가지다. 미리 성형되거나 절단된 부품들은 서로
정확하게 들어맞아야 한다. 하지만 이 모형에도 접착제가 필요하다.
부품의 표면은 맨눈으로는 빈틈없어 보이지만 원자 수준에서는 격자
형태다. 접착제의 기다란 고분자는 그 격자 사이사이를 관통하면서
접촉면들을 촘촘하게 엮는다. 그리고 다시 책으로 돌아가 보면,
(나뭇잎을 잡아당기는 바람처럼) 독자가 책장을 잡아당기며 넘겨도 책이
뜯기지 않는 이유는 표지와 책장이 제본된 방식 때문이다. 모르타르,
접착제, 제본용 실… 이들은 자신이 마주친 고체의 표면을 감싸고
관통하여 일종의 그물망을 형성하는 물질이다. 이런 물질은 적어도
처음에는 유동성과 유연성이라는, 경직성과 반대되는 특성을 지닌다.
그러나 모르타르가 결국 굳고 접착제가 마르고 실이 묶이면서
그물망은 고체 부분들을 단단히 잡고 조인다.

　　　그물망은 조립된 세계의 그림자라고 할 수 있다. 벽에서
벽돌을 떼어내면 연속적이고 섬세하게 이어진, 거의 레이스 같은
모르타르 직물-구조가 남을 것이다. 조립된 모형에서 부품들을
떼어내면 거미줄처럼 얽힌 접착제의 가느다란 선들을 얻을 것이다.
책에서 책장들을 떼어내면 직공, 바구니 장인, 자수공이 다룰 법한

고리, 매듭, 바늘땀 등의 짜임새를 보게 될 것이다. [저자가 이 글에서 이야기하는 제본 방식은 책장을 실로 꿰매어 엮는 전통적인 사철 제본이다.] 실제로도 오래전에는 직공, 바구니 장인, 자수공이 제본 작업을 했다. 그러나 조립된 부분들을 붙잡는 것이 그물망의 짜임새인 만큼 조립이 해체되는 것도 그물망의 마모 때문이다. 그물망을 이루는 선은 낡고 찢기고 해진다. 살아 있는 세계에서 영원히 지속되는 것은 없다. 하지만 정확히 그 이유로 삶은 무한하게 이어질 수 있다. 마모는 재생의 가능성을 품고 있다.

따라서 이 책이 조립인지 모음인지 묻지 말아라. 다른 모든 물질적 제품과 마찬가지로 이 책도 둘 다. 책 전체를 보면 상자처럼 내용물이 담겨 있고, 에세이들은 하나의 구조로 조립되어 있다. 그러나 각각의 글은 일종의 모음이다. 명제들을 논리적으로 상호 연결해 확실한 결론에 도달한 서술이라기보다는 경험에 기반해 잠정적으로 해본 사유 연습이다. 더 나아가 이 글들은 제본할 때 실제 실이 책장들을 관통하듯 글 사이를 지나가는 조응의 선들로 한데 매여 있다. 이 책의 이러한 이중적 특성은 내게 또 하나의 과제를 남겼다. 원래 내 목적은 편지를 주고받는 행위를 모델로 삼아 조응 사례의 모음을 제시하는 것이었는데, 책의 형태로 조립되면서 애초 의도와는 반대되게도 표지가 생기고 열고 닫는 단계가 도입되었기 때문이다. 편지를 여는 것은 책을 여는 것과는 전혀 다르며 한번 열린 편지는 다시는 닫힐 수 없다. 편지가 더 이상 열려 있지 않다면 이는 오로지

편지가 잊혔거나 버려졌거나 파기되었기 때문이다. 잠시 편지와 책의
작동 방식을 비교해 보자.

　　　책 표지를 여는 것이 내용물을 덮은 뚜껑을 들어 올리는
것이라면, 편지를 여는 것은 방문자에게 문을 열어주는 것과
비슷하다. 그를 그간의 여정이라는 구속에서 해방시키고 문턱을
넘어 안으로 들어오게 하는 것이다. 옛날에는 편지봉투의 봉인을
뜯는 것이 막 도착한 마차 문을 열어 손님을 맞이하는 것과 다를 바
없는 의식이었다. 편지는 관례적으로 애정 어린 인사말로 시작했다.
요즘에도 편지를 주고받는 일이 생긴다면 (어쩌면 보내는 이가 자신의
침을 더했을지 모르는) 접착제로 봉인한 봉투를 종이칼로 뜯을 것이다.
옛날이든 오늘날이든 편지 봉투를 뜯는 바로 그 행위는 대화가 계속
이어지도록 갇혀 있던 대사를, 말의 선[line에는 대사, 시구, 가사 등의
뜻도 있다.]을 풀어놓는 것과 같다. 편지를 쫙 펼치면, 마치 상대방이
같은 방에서 이야기하는 것처럼 종이에 쓰인 글이 말하기 시작한다.
편지를 다 읽고 난 후에는? 편지는, 책을 도서관에 반납할 때처럼 한
번도 열어보지 않았다는 듯 다시 접어 선반에 돌려놓을 수는 없다.
상자라면 뚜껑을 언제든지 다시 닫을 수 있지만 봉인을 뜯거나 봉투를
자른 행위는 절대 돌이킬 수 없다.

　　　조응의 관계에서는 모든 개입이 반응을 불러일으키고 모든
반응도 결국 개입이기 때문에 그 과정은 본질적으로 종결될 수 없다.
삶 그 자체와 마찬가지로 조응을 이어나가게 하는 것은 그것을 향한

충동이다. 책은 다 읽고 나면 앞뒤 표지 사이에 매장해 치워버릴 수 있지만 조응을 끝낼 수 있는 것은 오직 무시와 폭력뿐이다. 혹은 편지가 서류 더미에 파묻히거나 책상 서랍에 들어간 채 잊힌 바람에 답장을 받지 못할 때처럼, 그냥 흐지부지되기도 한다. 서로 응답을 요청했더라도, 시간이 지나고 의지가 약해지면 부르는 소리는 점차 못 알아들을 정도로 줄어들다가 결국 침묵으로 바뀐다. 그리고 혹시라도 한쪽의 편지가 상대방에게 불쾌감을 주거나 협박으로 느껴지는 상황이 벌어지면 조응은 갑작스럽게 종료될 수 있다. 이런 경우에는 편지를 구겨서 쓰레기통에 던지거나 불에 태워버리는 등 물리적인 편지의 파기와 폐기 행위만이 비난받고 분노한 수신자를 달랠 수 있다.

그게 바로 내 고민이다. 나는 우리 사이 조응의 결말이 무시나 폭력이 되기를 원하지 않지만 책을 끝내기는 해야 한다. 또한 여러분에게도 표지를 덮으며 책을 다 읽었다고 말할 수 있는 순간이 와야 한다. 그러면 그 이후에는 어떻게 될까? 이 책의 말들이 계속 당신과 함께할까? 물론 나는 그러기를 바란다. 그러니 표지에 대해 좀 다르게, 좀 덜 최종적인 의미로 생각해 보자. 장사 지낼 때 시신 위에 덮는 석판도 아니고, 표지가 꼭 완전히 덮어버리는 것일 필요는 없다. 표지는 덮개다. 덮개는 위험으로부터 대피하고 안전하게 보호할 공간을 마련해 준다. 우리는 종종 사물을 다시 쓰기 위해서 덮개를 씌우지 않는가?

결국 닫힌 책은 언제든지 다시 열 수 있으며 좋은 표지는 그

사이에 있는 책장이 더러워지지 않게 해준다. 어떤 풍경을 걸고 또 걸을 수 있듯이 책도 거듭 읽을 수 있다. 그러니 이 글을 읽고 마지막 책장을 넘기고 표지를 덮으면서, 다시 돌아올 것을 생각하라. 우리가 헤어질 때 또 만나요 au revoir라고 인사하듯이. 나는 지금 스코틀랜드 북동부 애버딘의 집에서 이 글을 쓰고 있으니 이 도시가 방문객들을 환영하며 자랑스럽게 외치는 표어로 마무리하겠다. '만나서 반갑고, 헤어져서 아쉽고, 다시 만나서 반갑습니다. 본 어코드Bon Accord!'

응답의 글

불타는 땅에서 조응을 익히기

— 주윤정(부산대 사회학과 교수)

이 책은 팀 잉골드의 '조응'의 사유를 보여준다. 팀 잉골드는 영국의
인류학자로, 인간-동물 관계, 예술, 인식perception 등을 둘러싸고
창의적인 인류학 연구를 하며 인류학 내에서 인간-동물 관계 연구를
활성화하는 데 크게 기여했다. 새로운 인식과 사유의 방식을 만들어
가고 있는 학자로 꼽히며, 그의 작업은 현재 예술과 디자인 영역에서
상당한 영향력을 미치고 있다. 잉골드는 이 책에서 조응의 사유를
어떻게 하는지, 그 수행 방법을 본격적으로 전개한다.

현재 근대사회의 문법은 시효를 다했다고 여러 영역에서
평가되고 있다. 기후위기로 대표되는 생태 재난 속에서 이 위기를
야기한 근대사회의 인식론, 존재론, 가치론 등이 더 이상 유효하지
않다는 논의가 전 학문 분야에 걸쳐 이루어지는 중이다. 온갖 종류의
탈-담론과 문화적 전회, 언어적 전회 등 전회turn의 홍수가 있었다.
탈식민주의, 탈서구중심주의, 탈근대, 그리고 탈인간중심주의까지
기존 근대사회의 토대를 형성해 온 여러 인식체계와 존재론으로는 안
된다는 반성과 성찰이 넘친다. 하지만 과거의 방식이 유효하지 않다는
것은 알아도, 막상 새로운 방향성에 대한 상상과 실천, 구체화는
쉽지 않다. 최근 한국 학계도 이런 문제의식 속에서 신유물론, 행위자
연결망 이론, 인간-동물 관계, 포스트휴머니즘 등을 본격적으로

수용하면서 새로운 사유와 실천, 가치의 가능성을 탐구하고 있다.
이런 담론들이 추구하는 방향성의 핵심은 인간과 인간 너머 존재들
간에 새로운 계약을 맺어야 한다는 것이다. 주체-객체의 이분법,
대상화, 존재의 위계에 기반한 착취와 폭력의 정당화 등이 아니라
인간과 인간 너머 존재 간의 얽힘entanglement을 인식하고 그 인식을
통해 새로운 관계를 맺는 것이 중요하다.

　　　잉골드의 조응은 이런 측면에서 우리를 새로운 사유로
나아가게 하는 새로운 인식과 사유, 행위의 방식이다. 조응 개념을
이해하려면 먼저 어포던스affordance라는 개념을 이해해야 한다.
개체가 닫힌 방식으로 감각 데이터를 처리하는 방식의 인식론에서
벗어나기 위해, 잉골드는 대안적 인식이론인 생태-심리학이 생동적
동물 내에서 열린 관계를 만드는 것에 주목했다. 생태심리학자 제임스
깁슨에 따르면 인식은 마음의 작동에 있는 것이 아니라, 전체의
유기체가 서로 반응해 움직이며 환경을 탐색하는 과정에서 형성된다.
깁슨은 어포던스 개념을 통해 "행위자와 환경의 관계, 혹은 이 관계
속에서 존재하는 행위의 가능성"을 탐구한다. 인식은 인간이든
비인간이든 모두가 이 세계에 살아 있고, 움직이며, 서로 관심을
기울이며 발견하고, 그 과정에서 무언가 세계에 기여할 것이 있음을
의미한다. 깁슨은 이런 기여를 환경에 대한 어포던스라고 부른다.
어포던스적 시각에 의하면 생명은 세계와 직접적이고 매개되지
않은 관계를 열어주고, 이런 열림을 통해 세계는 환경이 된다.[1] 다른

생명체들의 인식 방식이 다르다면, 이는 각 생명체들이 자신이 속한 환경에서 가능한 행동들에 응답하고, 그것에 참여한 과거의 경험과 조율attune하고 있기 때문이다. 그래서 기존의 이분법적 접근과 달리 잉골드는 의미-자연의 관계성 속에서의 새로운 인식의 이론을 주목하고 있다.[2]

조응은 어포던스 개념을 보다 확장해 인간 너머 존재와 관계 맺는 방식을 본격화하는 것이다. 잉골드는 바다와 하늘, 풍경과 숲, 기념물과 예술품 등 수많은 것과의 조응을 글로 풀어냈다. 인간 너머 존재와의 새로운 관계 설정을 위해 그는 무엇도 고립되어 존재하지 않으며, 인간은 비인간과 세계를 공유하고 있다고 말한다. 무엇이 돌인지, 돌의 경계는 어디까지이고 어디부터 돌 아닌 것이 시작되는지는 확정되지 않고 변화한다고 한다. 고여 있지 않고 새어나가는 것이 생명의 조건이며 무엇도 홀로 존재하는 독립체entity가 아니라고 말한다. 잉골드에 따르면 우리의 세계가 위기에 처한 이유는 조응하는 방법을 망각했기 때문이다. 조응은 상호작용과도 차이가 있는데 후자는 미리 정해진 자신의 정체성과 목적이 있으며 각자의 이해관계에 따라 서로를 대하고 거래하듯 교류하며 서로 간의 변화를 허용하지 않는 방식이기 때문이다. 상호작용은 관계 '사이'에서 존재하지만 조응은 '어우러져' 나아가는 것이다.

잉골드는 조응이 전문가의 방식과 달리 아마추어처럼 특정

주제를 향한 애정으로, 이끌림, 자율적 참여, 책임감의 동기로
연구하는 과정이라고 말한다. 전문가의 사유 방식은 감정이 없고
경험을 제한하며 살아 있거나 움직이는 것을 마비시킨다는 것이다.
그는 사물을 합류시키는join things up 사유와 사물에 합류하는join
with things 사유를 구별한다. 전자의 사유가 직선의 사유라면 후자의
사유는 구불구불하며 균형 속에서, 주변 환경과의 조응 속에서 찾아낼
수 있는 선이며 세심한 조율에 기반한 정밀성에서 발휘된다. "진동하는
와중에 특정한 음을 내는 첼로 현의 긴장, 들판을 살피며 쟁기질하는
농부, 바람을 읽는 선원, 신체와 주변을 돌아보는 나의 주의 기울임"
등에서 찾아지는 정밀성 말이다. 잉골드는 엄격성도 두 종류로
구분한다. 하나는 객관적 사실로 이루어진 딱딱한 세계를 기록하고
측정하고 통합할 때 정확성을 요구하는 엄격성이고, 다른 하나는 깨어
있는 인식과 생생한 물질 간 진행 중인 관계를 노련하게 살피고 주의를
기울이고자 하는 엄격성인데 그가 수행하는 조응의 엄격성은 후자다.
이 책은 바로 그런 정밀성과 엄격성을 지닌 조응의 방식을 텍스트화해
독자가 익힐 수 있게 하는 안내서와 같다.

잉골드가 그려내는 세계와의 관계는 직선의 세계가 아니라
구겨짐의 세계에서 이루어진다. 잉골드가 보기에 구겨짐은 질서를
원하는 우리의 욕망과 거리가 멀며, 나무가 보여주는 복잡한 공생의
세계의 특징이다. 이런 구겨짐, 복잡한 공생의 세계를 우리가 애써
외면해 왔기에 우리의 세계는 또 다른 종말을 경험할지도 모른다고

잉골드는 말한다. 숲은 불타고 있으며 모든 것이 활활 타버린 후 행여
생명이 새로이 시작하더라도 그곳에 인간은 남아 있지 않을 수도 있다.

　　이미 늦었을지도 모르지만 더 늦기 전에 우리는 조응의 사유와
삶의 방식을 익혀야 할 것이다. 이 책에서 잉골드는 독자를 조응의
세계로 이끈다. 그러면서 새로운 시간과 공간의 관념을 제안하기도
한다. 유클리드 기하학에서 보여주는 직선의 공간만이 아니라 부피의
공간에 대해서도 사유해야 한다고 말하고, 땅을 매개로 새로운
시간에 대한 사유를 펼치기도 한다.

　　　　땅을 무엇으로 인식하느냐에 따라 시간, 기억, 망각에
　　　　대한 이해가 달라진다. 쟁기질에 의해 과거의 땅이
　　　　지표면으로 올라온다. 묻혀 있던 것이 현재와 미래의
　　　　필요에 따라 다시 떠오르고 땅이 순환하기도 한다.
　　　　땅은 산 자의 세계에서 죽은 자의 세계로 넘어가는
　　　　문지방이기도 하다. 과거와 현재는 연결되어 있으며,
　　　　무엇이 과거인지는 미래만이 답할 수 있는 것이다.

조응을 통해 직선의 세계가 아닌 구겨짐의 세계와 만나고 싶은
이들에게 이 책은 훌륭한 안내서가 될 것이다. 노학자가 새로운
사유에 천착하기 위해 우연적으로 혹은 필연적으로 만나 조응한
수많은 관계를 접하면서, 우리의 삶이 얼마나 피상적이고 얕팍하게

인식되고 경험되고 있는지 성찰하는 느린 시간을 보내길 바란다. 인공지능이 피상적이고 얄팍한 지식, 직선의 지식을 순식간에 대체해 가고 있는 오늘날, 어쩌면 우리의 생존과 존재 의미를 위해서라도 구겨짐의 세계를 이해하는 조응을 익혀야 할지 모른다. 종말의 시간을 천천히 기다리면서 말이다.

1. Tim Ingold, 'Back to the future with the theory of affordances', *HAU: Journal of Ethnographic Theory* 8 (1/2), 2018, pp.39-44.

2. 김기흥·주윤정, 〈인간과 동물의 조응(correspondence): 팀 잉골드의 인간 너머의 인류학〉, 《과학기술학연구》 22(2), (한국과학기술학회, 2022), 184-193쪽.

조응
주의 기울임, 알아차림, 어우러져 살아감에 관하여

초판 1쇄. 2024년 3월 29일
초판 4쇄. 2024년 11월 29일

지은이. 팀 잉골드
옮긴이. 김현우

편집. 박우진
디자인. 스튜디오유연한
제작. 세걸음

펴낸곳. 가망서사
등록. 2021년 1월 12일 (제2021-000008호)

주소. 서울시 은평구 통일로78가길 33-10 401호
메일. gamangeditor@gmail.com
인스타그램. @gamang_narrative

ISBN 979-11-979719-6-9 (03600)

가망서사

이어주는, 데려가는, 건너가는 이야기들

"생태 위기의 원인은 조응을 망각한 인간이다."

인간 너머 세계에 응답하고 온전히 살아가기 위하여
인류학자 팀 잉골드가 전하는 회복과 공생의 사유

동식물은 물론 사물에까지 확장된 인간과
비인간의 관계를 보듬는다.
　　　　－ 이라영(예술사회학자)

세계를 다시 소생시키는 말로 응답하며
껴안고 사랑하려는 태도의 글쓰기.
　　　　－ 박선민(미술작가)

우리의 삶이 얼마나 피상적으로 인식,
경험되고 있는지 성찰하는 느린 시간.
　　　　－ 주윤정(부산대 사회학과 교수)

마음으로 생각하는 법을 다시 일깨운다.
21세기에 꼭 필요한 책.
　　　　－ 한스 울리히 오브리스트
　　　　　　(서펜타인 갤러리 디렉터)